KB059353

즐겁게 미친 큐레이터

큐레이터와 큐레이팅, 그 달콤쌉쌀한 미술현장에 대한 가차 없는 시선!

즐겁게
미친 美술과
親해진
큐레이터

이일수 지음

애플북스

나의 여덟 번째 책을
햇살 같은 두 딸 세린과 세은,
그리고 미술동네 모든 분들과
나, 자신에게

❧

이 책 인세의 일부는 극빈국의 어린이들에게
나눠 줄 생명의 물과 빵을 구하는 데 사용됩니다.

독자 여러분들의
따스한 사랑에 감사드리며

2010년 1월, 이 책과 함께 새로운 문을 활짝 열었던 기억이 새롭다. 그 문을 열고 보니 우리 미술동네 전시장 앞에는 생각했던 것보다 더 많은 분들이 계셨다. 갤러리 개관을 준비하시는 분들, 전시기획자를 꿈꾸는 분들, 그리고 컬렉터들과 아티스트들.

내가 살아온, 내가 살아갈, 내가 바라본 전시장을 부족하나마 책으로 엮어내어 독자 여러분들의 넘치는 사랑을 받으면서 이런 현상을 어떻게 받아들여야 할까 즐겁기도 하고, 한편으로는 염려스러운 사색의 시간을 보냈다.

책이 쓰이기까지 한 사람 한 사람의 메일이 한 자루의 우편물이 되었을 때 이미 감지하기는 했지만, 미술현장의 생태계가 새로운 변화를 겪고 있음의 증거라고 본다. 개정판 작업을 독자들의 마음을 조금 더 헤아려 보려는 시간으로 기존의 내용에 최근 정보를 조금 더 보강했다.

먼저 초판의 전체 내용을 다시 정리하여 글의 이해를 조금이라도 더 돕는 글 구성과 편집디자인으로 새단장을 했다. 〈박물관·미술관〉 관련 글에 '우리나라 최초의 박물관과 미술관' 그리고 '박물관·미술관에서 필요한 사람들'을 더 추가

하여 상업갤러리와 다른 성격의 박물관·미술관 운영을 담았다.

〈아트페어〉 관련 초판 글에는 일부 아트페어 홈페이지의 정보 업그레이드의 부진과 일부 폐쇄로 인하여 못 올렸던 내용을 최근의 운영정보를 추적하여 담았다. 물론 최근 두드러진 활약을 보여주는 아트페어와 앞으로의 활약을 기대해볼 아트페어 위주로 정리했다. 또한 미술사에 위대한 작가를 남긴 세기의 갤러리스트들 이야기를 추가로 올렸다.

그리고 무엇보다도 중요한 정보인 작품을 구매하는 컬렉터들과 관련한 글을 더 추가했다. 최근 다수의 컬렉터들이 특별한 동선을 보여주고 있는데, 예술 경영 공부나 미술사 공부를 시작하는가 하면 독특한 작가작업실 운영을 계획 중인 분들을 보면서, 이것은 전시기획자들이 알아야 할 변화라고 생각되어 뚜렷한 목표와 소신을 갖고 움직이는 컬렉터들을 직접 만나보았으며, 그들 중 두 분의 인터뷰 내용도 정리하여 올렸다.

이 책을 읽은 독자분들이 또 다른 내용의 질문들을 끝없이 보내오고 있다. 물론 이 미술동네에 관심을 둔 독자분들에게 세세한 더 많은 현장의 정보가 필요하다는 것을 잘 알고 있다. 그러나 이 책은 어디까지나 미술관·박물관이 아닌, 상업 갤러리에 맞춰진 이야기로 이것저것 담다 보면 책의 정체성의 모호함, 나아가 미술현장의 개념에 대한 혼선을 초래할 수 있어서 이 책이 담아야 하는 만큼으로 조절하였음을 이해해주시기 바란다.

『즐겁게 미친 큐레이터』의 오늘을 있게 해주신 독자 여러분과 비전코리아 출판사 여러분께 감사의 말씀을 전하며 모쪼록 개정판을 통해 많은 분들이 미술동네를 향하는 데 작은 돌다리가 될 수 있다면 그보다 감사한 일은 없을 것이다.

여러분을 진심으로 응원하며
2017년 이일수 드림

두 얼굴의 괴물,
예술

예술은 하나의 몸통에 두 얼굴을 가진 괴물이라는 생각이 든다. 한 얼굴은 아우라가 깃든 창조의 멋스러움이요, 또 다른 얼굴은 허탈한 배고픔이다. 이 두 얼굴은 예술의 몸통에 늘 달라붙어 있다. 존귀한 창조행위는 배고픔을 빨리 떼어버리고 싶어 하지만, 그것은 수세기 동안 해결되지 않은 만만찮은 숙제다.

오히려 오랜 과거부터 오늘날까지 많은 예술가들과 그 외 예술 관련 직업군들이 이 두 얼굴을 숙명처럼 묵묵히 받아들여서일까. 이제는 배고픔이 그들의 창조행위에 묵직한 깊이감을 주는 데 일조하기도 한다. 하지만 어떤 이는 그 배고픔 때문에 결국 자신의 신념에 반하는 일을 하기도 한다. 누구에게나 생계와 관련된 유혹이라는 것은 자신할 수 없는 양날의 칼과 같은 것이기 때문이다. 이렇게 창조행위와 배고픔은 서로 동정하기도 하고 경멸하기도 하는 애증의 관계라고나 할까.

하지만 종종 예술에게서 더 치명적인 마력을 발견하곤 한다. 그것은 대부분의 사람들이 예술세계에 관심을 갖기 시작하면 그것에 꼼짝없이 빠져든다는 사실에서 알 수 있다. 얼마나 지독한 마력을 발산하는지 많은 사람들이 유혹당하고 마음을 빼앗긴다. 이렇게 마음을 빼앗긴 사람들이 바로 내게 메일을 보내오

는 많은 분들이고, 나 자신이 아니었나 싶다. 직접 겪어보니 마음을 빼앗기는 것이 당연할 정도로 매력적인 것도 사실이다.

이렇게 예술, 미술세계에 기꺼이 빠져든 사람들은 미술동네에서 다양한 모습으로 활동하며 살아간다. 그 맛이 달콤해서이든, 쌉쌀해서이든…….

이 책은 큐레이터에 관하여 메일을 보내오는 많은 분들 때문에 쓰기 시작했다. 하지만 그분들이 내 입을 통해 정말 듣고 싶어 하는, 밝은 미래를 보장한다는 듣기 좋은 환상의 말을 들려주기 위한 것도 아니고, 구시렁구시렁 불평불만을 늘어놓기 위한 것 또한 아니다. 이 책은 미술동네의 지극히 현실적이고 생생한 이야기의 모음이다.

현장이란 곳은 책에서 알게 된 것보다 더 생생하고 무궁무진한 일들로 가득하다. 그곳은 늘 많은 사람들로 넘쳐나며 그들은 오늘도 저마다의 역사를 열심히 쓰고 있다.

미술동네에서 여러 해 동안, 여러 곳에서, 여러 모습으로 밥을 먹고 있는 한 사람으로서 이 책이 낮은 자리에서 시작한 내 삶의 땀냄새 나는 현장체험 소감이

라고 해도 좋겠다. 또 함께 이곳에서 공존하는 많은 지인들을 바라본 단상 혹은 미술동네 안에서 만나는 건너 건너의 사돈의 팔촌쯤 되는 사람들이 살아가는 이야기라고 해도 좋겠다. 즉 미술동네 현장에서 속닥속닥 살아가는 사람 이야기인 것이다.

전시장에서는 매일매일 치열한 감동의 승부가 벌어진다. 창작의 고통 끝에 나온 훌륭한 작품들이 걸리고, 작가들의 여러 현실적인 소망들 또한 작품과 함께 걸린다. 그림이 많이 팔려서 가족들의 생활이 풍족해지고, 물가가 움직이면 제일 먼저 껑충 뛰어오르는 재료비가 걱정 없을 만큼의 돈을 벌 수 있었으면 한다. 또 대형 전시기획자들의 눈에 띄어 더 큰 전시장에서 다양한 지원을 받고, 국내외 유수의 아트페어 관계자들의 눈에 자신의 작품이 띄었으면 하는 바람도 가진다.

또한 아트딜러Art dealer, 즉 화랑 운영자들은 그림 파는 것이 녹록치 않은 미술 시장에서 전시장을 운영하는 순간부터 가족들의 생계와 전시장 운영비를 해결해야 함은 물론, 다른 사업과 다르게 좋은 작가와 좋은 작품을 발굴해내야 하는 막중하고 공공적인 사명감으로 본인이 생각한 것보다 더 많은 일을 해내야 한다. 이렇게 보기와 달리 미술동네는 그 속내가 뜨거운 삶의 현장이다. 그리고 그

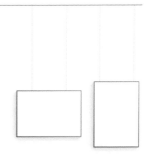

뜨거움의 중심에 큐레이터가 있다.

현장에 대한 사전지식을 가지고 출발하면 배낭 속 준비물과 행보를 정하기는 더욱 쉬워지고, 일어나는 일들에 시행착오도 줄일 수 있을 것이다. 누구나 성공을 기대한다. 하지만 실패를 할 수도 있음을 인정해야 한다. 실패를 줄이고 성공을 하기 위해서는 사전에 단단히 준비하는 것 큐레이터의 자질이 필요하다. 이 책이 여러분들의 행보에 가이드라인이 되었으면 하는 소망이 있다.

끝으로 미술현장 소식을 전할 수 있도록 수고해주신 출판사와 나의 제1독자인 햇살 같은 가족들에게 진심으로 감사의 마음을 전한다.

2010년 이일수 드림

차례

제3전시실
미술현장, 사람관계의 미학

제4전시실
큐레이터의 자질과 입문

제5전시실
즐거운 큐레이터로 산다는 것

| 닫는 글 |

이 책은 '갤러리' 운영 및 전시기획에 대한 내용을 담고 있다. 큐레이터 Curator라는 명칭은 원래 박물관이나 미술관에서 일하는 학예사들을 칭하는 용어로, 갤러리에서 일하는 사람들을 '갤러리스트Gallerist' 혹은 '딜러dealer'라고 하는 것이 옳다. 그러나 이 책에서는 독자들의 일반적인 인식 때문에 깊은 고민 끝에 갤러리에서 일하는 사람들까지 통칭하여 '큐레이터'라는 용어를 사용했다.

제1전시실

감동의 잉태,
갤러리와 미술관의 탄생

관훈동_노화랑 〈지석철展〉 전시풍경, ©지석철

치열한 감동의 승부, 갤러리의 탄생

'전시장'으로서 갤러리라는 공간의 가치, 그 주요 역할

어떤 분야나 그러하겠지만, 갤러리 또한 그 기원부터 현재의 갤러리 형태가 있기까지 많은 변화가 있어왔다. 오늘날 전시회의 전신은 역사적으로 귀족들이 자신들의 컬렉션을 선보인 데에 있다. 귀족들은 진귀하고 다양한 미술작품을 수집하여, 그들만의 특정 공간 안에서 같은 계급의 귀족이나 왕족들을 불러 모아 자신의 부와 권력을 과시했다. 하지만 역사는 쉼 없이 흐르고 흘러 물질문명이 발달하여 문맹의 서민들은 글을 깨우치면서 새로운 시각을 갖게 되었고, 풍요로운 삶과 함께 새로운 기대와 욕구는 미술작품에 대한 관심으로 이어져 오늘날의 전시형태가 되었다. 이렇듯 갤러리는 귀족들의 호사스러운 생활에서 시작했다.

서양미술사의 컬렉션 역사에서 프랑스 왕 루이 16세Louis XVI, 1754~1793의 즉위는 혁명 전의 혼란스러운 정치사회 분위기 속 문화예술 분야에서 의미 있는 사건이었다고 볼 수 있다. 루이 16세는 양지빌레 백작에게 20여 년에 걸쳐 체계적인 미술품 컬렉션 정책을 시행 하도록 전폭적으로 지원했기 때문이다.

전시를 위해 역대 프랑스 국왕들이 컬렉션한 방대한 양의 미술 작품들의 목록을 체계적으로 작성했고, 일부 손상된 부분들은 복원이 이루어졌다. 액자도 그림 분위기에 맞도록 바꾸거나 새로 맞추었고, 베르사유에 궁전을 짓고 거처를 옮기

는 과정에서 파리의 루브르 궁전을 보수하여 화재 등의 재난에 대비하는 등 미술관의 총체적인 운영이 가능한 인프라를 갖추고 전문기관으로 설립했다.

그 전문기관은 프랑스 혁명 후인 1793년에 국민의회가 공개 개관을 결정하며 '중앙미술관'이라는 명칭이 붙여지고 유럽 최초의 국립미술관이 되었다. 그 중앙미술관이 현재의 루브르박물관이다. 이처럼 거대한 서양미술사의 전시장 역사는 문화예술을 사랑한 루이 16세로부터 시작됐다는 것을 보여준다.

이렇게 시작한 전시장의 역사는 현재까지 또 다른 역사를 만들고 있다. 현재 큐레이터가 된 사람들이나 큐레이터가 되고 싶다고 하는 사람들의 상당수가 외국여행 중에 루브르박물관이나 오르세미술관 등을 방문하고 감동을 받아서 이 길을 선택하게 되었다고 한다. 이렇듯, 세계의 전시장들은 어떤 운영 조건을 갖고 있든 치열한 감동의 장이 아닐 수 없다.

우리나라의 컬렉션 역사에도 그 못지않은 의미를 지닌 전시장이 있다. 바로 1년에 딱 두 번, 봄5월과 가을10월에만 특별기획전을 하는 것으로 유명한 성북동의 간송미술관이다. 간송미술관은 간송 전형필全鎣弼, 1906~1962 선생이 〈훈민정음〉국보 제70호 등 중요한 문화재가 일본에 찬탈되는 것을 매우 안타까워하며 우리나라의 중요한 국학자료오 고미술을 수집하여 온 것을 보관, 관리하기 위해서 서른세 살 때 '보화각'이라는 이름으로 세운 곳이다. 사재를 털어 〈훈민정음〉 해례본, 〈고려청자〉 등 귀한 문화재를 수집 하여 민족문화를 지켜낸 우리나라 최초의 근대식 사립미술관이다.

1966년 전형필 선생의 수집품을 바탕으로 수장품을 정리하고 연구하기 위해 한국민족미술연구소의 부속기관으로 발족했으며, 2층짜리 콘크리트 건물에 간송이 1936년 일본에서 비싼 값을 치르고 찾아온〈혜원전신첩〉국보 135호, 힘찬 필체의 추사 김정희가 쓴 작품 다섯 점 〈예서대련〉, 겸재 정선의 〈청풍계〉, 이정의 〈풍죽〉 등 서화를 비롯해 자기, 불상, 전적, 와당, 전벽돌 등 우리나라의 많은 유물들을 소장하고 있다.

간송 전형필 선생이 일본으로 넘어간 〈훈민정음〉을 비롯한 많은 국보급 문화재들을 되찾는 데 들인 노력은 실로 어마어마하다. 그 한 일화로, 일본인 골동상에게서 사들인 국보 제68호인 〈청자상감운학문매병〉은 당시 가격으로 2만 원이었다. 이 금액은 당시에 기와집 스무 채를 살 수 있는 돈이었다고 한다. 또한 주요한 미술품이나 국학자료를 수집할 때 전 소유자가 판매가를 제시하면, 전형필 선생은 문화재의 가치보다 너무 적은 가격이라 하여 그보다 많은 돈을 지불했던 일화도 전해진다.

그의 집안 대대로 내려오는 10만 석 재산과 문전옥답이 있었지만, 그것이 돈으로만 되는 일은 아니다. 선생이 그 일을 하는 동안 겨울에 입을 변변한 속내의 하나 없었을 지경이었다니 간송미술관에 가면 가슴이 울컥할 수밖에 없는 이유라고 하겠다. 하지만 안타깝게도 간송미술관은 현재 심각한 재정문제를 안고 있다. 정부도, 돈 많은 기업체도 관여하지 않기 때문이다.

우리나라에는 문화예술 가치를 알고 있는 루이 16세 같은 대통령들이 없고, 서양 귀족 같은 재벌총수도, 정치인도 없으니 참으로 안타까움이 크다. 우리나라에는 꽤 많은 사립미술관이 있다. 내가 굳이 거론하지 않아도 광화문 근처의 미술관들과 사간동 일대의 일부 미술관들로 독자들도 잘 알고 있을 것이다. 하지만 '그들만의 리그'라는 그 씁쓸함. 그곳의 관장님들은 대부분 대기업 총수 사모님이거나 동생, 며느리, 딸들이다. 한국의 미술문화를 위한 깊은 애정에서 시작했든, 다른 어떤 마음에서 시작했든, 먼 길을 나서 방문한 관람객을 배려하는 마음이 조금 더 있었으면 한다.

미술에 대한 남다른 애정으로 민족문화의 산 교육장을 지향한 기업인으로 고故 호암 이병철李秉喆, 1910~1987 회장이 30여 년에 걸쳐 수집한 한국 미술품을 바탕으로 1982년 개관한 용인의 호암미술관이 그 좋은 예라고 할 수 있다.

갤러리의 역사를 이야기하면서 몇몇 특별한 컬렉터들의 미술품 소장품 이야기와 미술관에 대한 이야기가 주류를 이루었는데, 이는 갤러리와 미술관을 영리

추구와 비영리추구라는 관점에서 보기 전에 먼저 '전시장'으로서 갤러리라는 공간의 가치, 그 주요역할과 의미에 대해 생각해보고 싶었기 때문이다.

부를 과시하기 위한 수단이던 미술품 컬렉션에서 전시장이라는 공간이 탄생하고 파생했으며, 그 전시장의 형태가 박물관과 미술관의 옷을 입고 그 옆에 갤러리라는 또 다른 전시공간의 유기체가 탄생했다. 10여 년 전부터는 홍익대학교 부근을 중심으로 대안공간이라는 또 다른 실험적인 전시공간들이 생겨나 새로운 군을 형성하고 있다.

지석철 〈부재의 사연(The Story of Nonexistence)〉, 캔버스에 유채, 62x83cm, 2011

한국의 갤러리, 과거와 현재 이야기

미술현장에서 일하려면 갤러리의 역사, 그 강줄기를 따라가봐야 한다

이 책은 갤러리 현장의 이야기이지, 갤러리를 학문적으로 접근한 책은 아니다. 하지만 미술현장에서 일할 사람이라면 갤러리의 역사, 그 강줄기는 따라가봐야 할 것 같다. 심각한 글 형식을 취하지 않으려고 노력하겠지만 장담은 할 수 없다. 대부분의 역사 이야기가 그렇듯이.

우리나라 갤러리의 역사는 '서화관'이라는 지물포에서 미술재료를 판매한 것에서 시작되었다. 미술재료라는 것은 주로 서화글과 그림에 관련한 것인데, 우리의 조상들은 '서화동원書畵同源'이라고 하여 글과 그림은 같은 근원을 가진다고 생각했다. 그림을 잘 그리려면 글씨도 잘 써야 했고, 이는 배움에 있어서도 필수적인 과정이었다. 학창 시절 미술교과서에서 본 것을 떠올려보면 서예와 한국화는 같은 지필묵을 사용하고 있음을 알 수 있을 것이다.

한국 최초의 화랑은 1913년 김규진金圭鎭, 1868~1933이 개관한 '고금서화관'이다. 김규진은 한국의 근대 서화가인 사진작가 1호로서 어전사진사로도 활약했다. 그에 관한 자료들을 찾아보면 조선 말 시대상황에서 매우 매력적인 인물이었음을 알 수 있다.

그리고 1929년에는 오세창의 권유로 우봉 오봉빈이 종로에 근대적 갤러리의

면모를 갖춘 '조선미술관'을 열었다. 그는 10여 년 동안 한국화 전시를 활발하게
했고, 도쿄에서도 기획전시를 하는 등 적극적인 경영을 했다. '10대 명가 산수풍
경화전', '조선고서화 진장품전'은 현재까지도 높은 평가를 받는 의미 있는 전시
회다.

해방 전후인 1940년대와 1950년대에는 화랑이 미술시장의 유일한 유통경로
로 자리 잡기 시작하는데, 독자들도 이미 들어봤을 화랑―대원화랑, 반도화랑,
천일화랑―이 그 상업화랑의 형태를 취한 갤러리들이다.

반도화랑은 서울대학교 법과대학 출신의 서양화가 이대원 선생이 세워 서구
적, 근대적인 현대 전시경영 체제를 도입하여 작품을 매매했을 뿐만 아니라 기
획초대전시회도 열어 우리 미술계에 큰 역할을 한 것으로 알려져 있다.

천일화랑을 경영하던 이완석의 딸 이숙영 선생은 현재 강남에서 '예화랑'을
운영하며 아버지의 뒤를 잇고 있다.

우리나라에 좀 더 현대적인 의미의 화랑이 등장한 것은 1970년대다. 1970년
대는 박정희 대통령 시대로, '경제개발 5개년 계획'에 따라 새마을운동, 경부고
속도로 건설, 중화학공업 양성과 건설 붐, 수출의 획기적 증대 등 수많은 경제개
발 계획들이 성공을 거두며 경이적인 경제성장을 이루었는데 그것을 배경으로
미술시장의 기반이 만들어진 시기다.

1970년대 경제 발전의 성과는 부동산 투기로 이어져서 아파트를 사들이는 투
기와 함께 동양화 구입자들이 많아지는 등 미술시장에도 붐이 일었다. 미술시장
의 호황과 불황이 이처럼 정치, 경제와 밀접한 관계가 있는 것은 당연한 일이다.

이렇게 미술시장의 기반이 1970년대에 형성되면서 박명자 사장이 운영하는
현대화랑 그리고 명동화랑, 조선화랑, 진화랑, 현화랑이 등장하기 시작했다. 당
시 서울에만 화랑이 있었던 건 아니고 마산, 부산, 대구에도 화랑이 등장했지만,
지역적으로 서울과 너무 멀리 떨어져 있다 보니 미술애호가 부족, 서울의 갤러
리와의 연결문제, 미술사업의 경영 경험 부족으로 역사 속으로 사라질 수밖에

없었다. 1970년대는 앞에서 말한 바와 같이 동양화의 붐과 함께 미술시장이 활성화되었지만, 1976년 '창작예술품에 대한 세금 부과' 등 화랑에 대한 세무조사가 이루어지며 침체기에 들어섰다. 하지만 1970년대 말 중동 건설 붐이 일면서 경제가 다시 활기를 띠었고, 미술시장의 침체기가 다소 회복되었다.

미술시장이 활성화되면서 1973년 현대화랑이 발행한 미술잡지 〈화랑〉과 화랑 협회 정보지 〈미술춘추〉가 발간되면서 전시소식과 미술계 이슈 등을 전파하게 되었다. 이렇게 국내의 미술시장은 다양한 모양새를 갖추며 형성되고 있었다.

1976년에는 화랑 경영자 상호간의 친목과 공동의 이해를 증진하고 건전한 미술시장 형성을 위해 동산방, 명동, 양지, 조선, 현대 등 다섯 개의 화랑 대표가 모여 (사)한국화랑협회를 결성하여, 현재까지 긍정적인 예술문화 활동을 하고 있다.

2009년 기준으로 (사)한국화랑협회 회원 수는 147개로, 정회원 129개 화랑, 준회원 18개 화랑이 소속되어 있지만, 가입하지 않은 상당수의 화랑까지 합하면 500여 개의 갤러리가 존재하고 있을 것으로 추측된다.

(사)한국화랑협회는 주요사업으로 미술품 감정, 화랑미술제Seoul Art Fair, 한국 국제아트페어KIAF, 국제미술전 참가 지원 사업을 하고 있는데, 내가 운영하던 갤러리 및 다른 많은 갤러리들이 협회에 가입을 하고 싶어도 일반 갤러리들이 감당하기에는 입회비 및 월회비가 부담스러워 가입을 못하는 실정이다. 화랑협회의 준회원으로 등록하기에도 상당한 액수의 돈을 지불해야 한다. 정회원이 되기 위해서는 (사)한국화랑협회에 가입한 기존 화랑 세 곳에서 동의를 얻어 서류를 제출하고 이사회의 승인을 기다린 뒤 가입이 확정될 때 또다시 일정 금액을 지불해야 한다. 협회도 입회비와 월회비로 운영되는 것을 잘 알고 있지만, 신생 갤러리들이 개관 역사와 전시 경력이 가입조건에 합당하더라도 소규모 갤러리에게는 그 금액이 부담스러운 것이 사실이다.

1980년대 경제는 1970년대의 중동 특수에 이어 아시안게임과 올림픽 특수

등 사회를 변화시키는 요인과 함께 경제적 호응과 맞물려 미술시장이 크게 확대되었다. 컬러텔레비전, 통금 해제, 해외여행 자율화, 땅과 아파트 투기가 미술작품에 대한 투기 현상을 일으켰다. 지금도 대부분 그렇지만 그때는 작품가격이 사회 분위기에 편승해서 '작가가 부르는 게 값'이었다. 거품처럼 가격이 크게 왜곡이 된 시기였으며 그 후유증은 현재까지 이어지고 있다.

미술시장의 구매 선호 작품 경향이 1970년대의 동양화에서 1980년대에 들어서면 서양화 등의 다른 장르로 옮겨간다. 또 '문예진흥법'에 명시된 '일정 종류 또는 규모 이상의 건축물을 건축하는 자는 건축비용의 1퍼센트를 회화·조각·공예 등 미술장식에 사용하여야 한다'라는 법규에 따라 1986년 아시안게임과 1988년 올림픽 특수에 미술계는 호황을 맞았다.

1970년대 스물여섯 곳이던 화랑은 1980년대 초반 50여 곳으로 늘어났고, 올림픽 개최 이후에는 100여 개 이상으로 확대되었다. 이즈음 화랑들도 강북 인사동 중심에서 강남의 신사동과 청담동으로 확산되었다.

1990년, 서울올림픽 이후 개방화와 국제화의 사회 흐름 때문에 미술시장에 대한 일반대중들의 관심이 폭발하면서, 1990년 이후 화랑 수가 급격히 증가하여 2010년 500여 개에 이르게 되었다. 미술품 양도소득세 부과 방침이 제기되면서 2003년 미술시장이 경직되어 화랑 수가 다시 감소되는 결과를 낳기도 했지만, 지금은 한국의 화랑 수가 양적으로 늘어난 것뿐만 아니라 내용적인 면에서도 다양한 변화가 일어나고 있다.

이제는 화랑 전문화가 두드러지는 경향인데, 판화갤러리, 공예갤러리, 사진 갤러리들이 그런 예라고 볼 수 있다. 또 몇 년 전부터 우리나라 주요 화랑들이 보다 전문적인 2세 운영체제로 접어들면서 새로운 양상을 보이고 있기도 하다.

현재 국내 주요 근현대작가들 작품의 운명을 좌우하는 곳은 '갤러리 현대'라고 해도 과언이 아닐 듯싶다. '갤러리 현대'의 박명자 사장은 우리나라 미술시장의 개척자로서, 한국미술의 발전에 크게 기여했다.

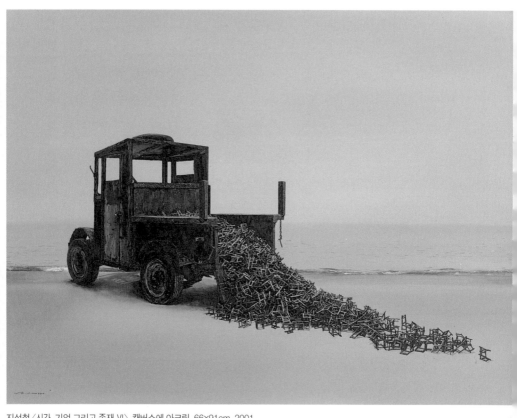

지석철 〈시간, 기억 그리고 존재 Ⅵ〉, 캔버스에 아크릴, 66×91cm, 2001

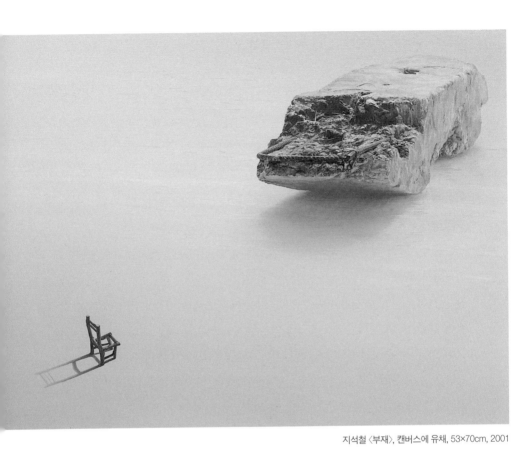

지석철 〈부재〉, 캔버스에 유채, 53×70cm, 2001

'갤러리 현대'는 더욱 기업화되어 그 가족들 역시 한국미술시장에 몸담고 있다. 박수근, 이중섭, 장욱진, 천경자, 이응로, 김창렬, 도상봉, 남관, 백남준, 유영국, 김환기, 변관식, 이상범 등 한국의 쟁쟁한 작가의 전시회를 여러 번 열어 고객층이 두터운 것뿐만 아니라 일반관람객들에게도 좋은 관람 기회를 제공하고 있다.

반면 이현숙 대표가 운영하는 '국제갤러리'는 해외의 이름난 현대미술 작품들과 조금 더 현대적인 작가들의 작품을 주로 다루고 있다. '갤러리 현대'처럼 이름난 국내 작가들의 작품을 확보하지는 않았지만, '국제 갤러리'는 현재 바젤 아트페어, 마이애미 아트페어, 아모리쇼에 정기적으로 참가하고 있다. 그런 위상은 아시아권에서도 대표적인 것으로, 한국 갤러리의 위상을 과시하며 차별성 있는 갤러리가 되었다.

물론 이 외의 많은 갤러리들이 국내에서 중국을 비롯한 해외로 눈을 돌려서 진출하고, 국제 아트페어에도 적극적으로 참여하고 있다. 한국 갤러리에서 외국 작가 전시회를 보는 일은 이제 어려운 일이 아니므로, 독자들도 당연히 관람 경험이 있을 것으로 안다. 이렇게 국경 없는 미술바람이 분 지 오래다.

이런 1차 미술시장은 오늘날 아트페어, 오프라인 경매, 인터넷 경매와 같은 다양한 2, 3차 미술시장 유통구조를 만들며 발전해왔다. 과거와 현재의 한국의 갤러리에는 아트딜러, 큐레이터, 작가, 컬렉터 등 미술동네에 종사하는 모든 사람들이 다 같이 아름다운 미술작품을 인연으로 관계를 같이 하고 있는 것이다. 미술경제란 일반경제와 다른 시장임을 인정하고 서로 이해하고 존중하며 한국 미술시장을 발전시키는 데 한몫을 했으면 좋겠다.

해강 김규진金圭鎭, 1868~1933은 개방적인 집안 분위기에 힘입어 18세에 청나라에 건너가 8년 정도 유학하였고, 조선으로 돌아와 자신의 창작활동은 물론 영친왕英親王 이은의 스승으로 서법을 가르쳤다. 1902년에 고종의 뜻에 따라 일본으로 건너가 사진기술을 배워왔으며, 1913년에는 우리나라 최초의 사진관인 '천연당사진관'을 개관하고 새로운 사진술을 도입하여 어전사진사로 활동했다. 천연당사진관 한 켠에는 '고금서화관'을 열어 서예와 동양화에 관련한 모든 것을 판매했는데, 매우 번창했다.

김규진은 산수화, 화조화, 사군자를 즐겨 그렸고, 글씨는 옛 건축물의 현판에 쓰는 대자를 특히 잘 썼다. 또 외국에서 배워온 지식을 활용하여 후진양성에도 노력했으며, 1918년 우리나라 최초의 근대적 형태의 미술가 단체인 '서화 협회'를 세워 그들과 함께 서화전도 개최했다. 김규진은 '한국 최초'라는 수식어가 붙을 만큼 개방적이고 진취적인 성품으로 우리나라 서화예술의 발전에 큰 공헌을 한 인물이다. 그의 작품들을 찾아보면 대담한 필선과 공간구성이 현대작가들과 다를 바 없는 조형구성을 취하고 있다.

상업갤러리들의 다양한 운영

갤러리 운영자의 경영 목적, 고객층의 성향, 주 관심 주제가 무엇인가에 따라 운영된다

갤러리의 기원이 된 전시장의 역사와 한국 갤러리의 역사의 흐름을 살짝 엿보았다. 큐레이터와 미술동네에 깊은 관심을 갖고 있다면 이 정도는 알고 갔으면 해서 글로 풀었는데 이제는 좀더 실무적인 갤러리 운영 형태에 대한 궁금증을 풀어보자.

갤러리들은 저마다 다른 색깔로 운영되고 있다. 상업갤러리 운영자의 경영 목적, 확보한 고객층의 성향, 주 관심 예술 주제가 무엇이냐에 따라 다양한 운영형태를 취하고 있다.

1. 기획초대전 갤러리

대관료를 받고 전시장을 임대하는 갤러리와 달리, 작품을 보는 운영자의 안목에 따라 작가를 발굴하여 기획초대전시로 갤러리를 운영하는 곳이다. 작품이 팔리면 작가와 사전에 약정한 비율로 수익금을 나눈다. 기획초대전을 하기 위해서는 훌륭한 안목을 가져야 하고, 한국 미술시장과 세계 미술시장의 흐름을 파악하는 것은 물론 앞장서 이끌어갈 정도의 실력을 갖추어야 한다. 어떤 일이든 그러하겠지만, 자체적인 신뢰와 함께 인간관계가 매우 중요하다. 현장에서 볼 때

기획전시의 운영자와 큐레이터가 기본적으로 갖추어야 할 조건이 인간관계 50퍼센트, 미술지식 30퍼센트, 행정수완 20퍼센트다.

사회생활이라는 것이 인간관계가 절대적인 만큼 인간관계는 갤러리 운영 성패에 중요한 역할을 한다. 갤러리의 성공은 돈을 버는 성공일 수도 있지만, 탄탄한 인맥의 성공일 수도 있다. 초반에 얼마간 돈을 투자하게 되더라도 최후의 희망, 큰 성공을 부르는 인간관계는 잃지 않는 것이 좋다.

다만 이 동네는 작가, 컬렉터, 언론인, 갤러리 운영자, 큐레이터, 관람객 등 저마다 개성이 강하다 보니 상호 소통에 따른 인간관계가 약간 어려운 것도 사실이다. 미술현장에서 한 2년 웃는 얼굴로 도를 닦았다면 어느 분야의 어떤 일을 어떤 사람들과 일해도 굵지는 않을 것이라는 것이 이즈음에 드는 생각이다.

전시기획 진행과정
연구조사 → 주제선정·전시기획 → 전시준비 → 전시장 조성 → 개막식, 전시 → 전시 종료 → 전시 총정리

❶ **연구조사_** 특정 주제를 갖고 여러 작가들의 작품과 활동 그리고 미술 현장 반응을 살펴본다.

미술계 동향, 작가 자료를 갖고 폭넓고 깊은 연구조사, 사회현상, 사회이슈나 문제점에 대한 미술 외적 시각으로 조사, 수집에 들어간다.

• **자료수집**
미술관 자료실, 도서관, 타 갤러리를 방문하고, 갤러리가 소장하고 있는 도록, 리플릿, 미술전문 기사, 학술지, 일반신문, 논문 등을 살펴본다. 또 미술 관련 블로그, 미술 애호가들의 카페 혹은 연관 기업체 사이트를 살펴볼 수도 있다. 하지만 이것은 어디까지나 1차 수단이어야 한다. 요즘 일부 기획자

지석철 〈부재의 기억(The Memory of Nonexistence)〉, 50x38cm, 캔버스에 유채, 2012년

들이 인터넷 영상 이미지만 보고 작가를 섭외하여 전시장을 조악하게 만드는 경우가 많기 때문이다.

• 공부방법

앞에서 언급했듯이 갤러리 경영을 위해 미술지식이 30퍼센트는 기본이다. 그러니 반드시 공부는 꾸준히 해야 한다. 미술시장은 물론 사회 전반에 대해 촉각을 곤두세우고 학문적 도서, 실용 도서, 월간지를 통해서 사회의 흐름과 정치, 문화, 경제 등 다양한 이론 공부를 하고 다른 갤러리들의 전시회도 자주 방문해야 한다. 이 일들은 갤러리 운영에 중요한 바탕이 된다.

❷ **주제선정·전시기획_** 시간과 노력으로 연구·조사한 자료들로 모양새를 갖춘다.

전시기획자의 역량의 깊이와 넓이, 생각을 알 수 있는 내용이 드러나는 과정이다. 훌륭한 안목과 전문성을 겸비하고 진행하여 시기적절한 주제와 공간 구성이 있어야 한다.

공간 구성 이야기가 나와서 말인데, 작가들의 미술작품 창작이란 자체가 여백, 공간과의 치명적 관계이듯이, 전시기획자들 또한 전시장에 놓인 작품 수와 작품 규모가 공간과 잘 어울리게 하는 것이 중요하다. 기획자의 역량에 따라 전시장에서 전시작품이 죽을 수도, 살 수도 있다.

주제에 맞는 장르 선택, 주제에 맞는 작가 선정, 참여 작가 인원 수개인전, 그룹전, 전시구성 방법, 진행일정, 예산 등 구체적으로 뼈대를 구성하여 한국의 현 미술사에서 어떤 의미의 예술성을 보여줄 것인가, 미술시장에서 어느 정도의 가치가 있을까, 현시대에 시기적절한가를 최종 검토한 뒤에 진행한다.

❸ **전시준비_** 내용을 잘 정리하여 기획안을 만들어 어떤 준비가 필요한지, 전시회에 필요한 모든 것을 검토하여 확정한다.

- **작가 섭외 및 출품 의뢰**

 전시기획 의도와 형식, 전시회에서 얻고자 하는 기대효과 등 개요 전반과 필요작품 수, 전시작품의 희망조건, 참여의향이 있는지, 반드시 참석을 당부하는 출품의뢰서를 정중함이 묻어나도록 작성해야 한다. 정중함이 반드시 필요하다.

 보통 전시회는 여러 달 내지는 1년 정도 전에 준비해야 좋다. 꼼꼼한 전시진행을 위해 전시기획자는 작품을 창작한 작가에게서 최상의 작품이 나올 수 있도록 한다.

 이것은 나중에 더 자세히 할 개인적인 이야기지만, 내가 운영했던 갤러리들은 기획전시 전문 갤러리를 지향했는데, 미술관에서 하는 공공성을 띤 기획전시_{미술관 운영을 위한 기반이 미비하여 갤러리를 열었다}가 설립 목적이었던 만큼 모든 전시회의 준비기간을 적어도 1년 전부터 넉넉한 시간을 갖고 준비하여 기획해서 2주마다 새 기획전시회를 착오 없이 열 수 있었다.

- **작업실 방문**

 작가의 작품을 출품하기로 확정한 뒤, 직접 만나서 출품의뢰서에 대한 내용을 다시 자세히 설명하고 확실한 협의를 거쳐 반입일 등을 결정한다. 나 또한 전시기획과 관련이 없어도 작가 작업실에 자주 놀러가는 것을 즐겼는데 간혹 내 일정이 너무 바쁠 때는 전시회 참여 작가분의 작업실에 가지 못하고 작가를 갤러리에 초대하여 전시회를 진행한 경우가 다섯 번 있었다. 그러다 나중에 반입된 작품을 보고 입이 딱 벌어지는 낭패감을 느꼈었다. 포트폴리오와 실제 작품은 매우 다르므로 웬만하면 전시 참여 작가들께 안부

전화를 드리며 작업 진행상황도 여쭤보고, 적어도 한 번 정도는 작가 작업실을 방문하기를 바란다.

• **홍보 인쇄물 제작 및 배포**
작품을 촬영한 필름을 일찍 받아서 초청장, 도록을 미리 만들어 반드시 언론사의 기사 작성 마감 시한에 맞춰 보내고, 초청장도 발송하는 등 홍보에 힘써야 한다. 열심히 준비한 전시회는 많은 관람객들에 의해 생명력을 부여받는다.

• **작품 반입**
작품 파손이 없도록 적절한 운송방법을 작가와 논의한 뒤에 반입한다. 도착한 뒤에도 각별히 신경 쓴다. 작품이 훼손되는 경우가 발생할 수 있으므로 사전에 처리방법과 조건을 작가와 협의해 두는 것이 좋다.

❹ **전시장 조성_** 전시기획 단계에서 1차적인 전시장 연출 구성도가 나왔겠지만, 전시공간, 기획전시의 취지, 작품변천사, 관람객들의 동선, 작품과 작품의 관계 등을 고려해 전시를 구성한다. 그리고 적절한 전시조명으로 화룡점정을!

❺ **개막식_** 간소하게 할 것인지, 격식 있게 진행할 것인지, 다과 종류와 초대작가와 초대손님 등 인원 수를 고려하여 준비한다. 갤러리가 준비하는 경우도 있고 작가가 개성에 맞게 직접 준비하기도 한다.

기획전시는 이처럼 많은 수고가 따른다. 물론 필요에 따라 생략하는 절차도 있을 것이고, 이 과정에 더 추가되는 절차가 있는 갤러리도 있다. 또 갤러리의 규모에 따라 많은 변화가 있다. 한 가지 말하고 싶은 것은 기획자도, 관람객도 서로

민망할 정도로 성의 없는 전시회는 한국 미술시장에 누를 끼치는 행동이므로 큐레이터로 있는 동안 최선을 다해야 한다. 개인사업자 이전에 공적인 역할의 수행자이므로.

2. 대관전시 갤러리

전시회를 직접 만들기보다 전시장 임대를 전문으로 하는 갤러리다. 이런 경우의 갤러리 큐레이터들은 근무한 지 5개월쯤 되면 스스로 전시장 지킴이 정도로 전락하는 듯한 상실감에 괴롭기 마련이다. 사실 그렇다. 큐레이터란 전시기획자인데 기획 없이 대관전시 접수만 받고, 홍보자료, 즉 웹 작업을 하는 것이 아무래도 큐레이터 경력에 아무 도움이 되지 않는다. 그래도 이곳에 머무는 동안, 주어진 조건 안에서 할 수 있는 최선의 자세를 가지고 여러 기획전시회장을 돌아보고, 또 보고 또 보는 공부를 하기 바란다. 또 쉬운 서양미술사 책이나 미술월간지를 보며 당대에 이슈가 되는 전시회나 작가 인터뷰 등을 보며 살아 있는 정보로 여기고 공부하기 바란다. 그러면서 더 의욕적으로 일할 수 있는 전시장으로 옮길 수 있는 좋은 기회를 엿보아야 한다.

3. 대관전시와 기획전시를 병행하는 갤러리

상업갤러리로 대관전시와 함께 자체 기획전을 갤러리 원칙에 따라 운영한다. 인사동의 갤러리들 가운데 최근 대관전시 위주의 갤러리들이 서서히 기획전을 병행하고 있는 추세다. 그 이유 중 하나가 '미술 5일장'이라는 아트페어에 참가하는 갤러리들은 1년에 열두 번 이상 기획전시 주관 경험이 있어야 하기 때문이다.

대관전시는 각 갤러리들이 책정한 전시기간에 해당하는 대관료를 받고 전시회를 여는 것이다.대관료는 일반적으로 주 단위로 책정한다. 시설물을 빌려주고 설치를 도와주는 것 말고는 작품 수와 작품 판매에 대해서 의견을 낼 수 없다.

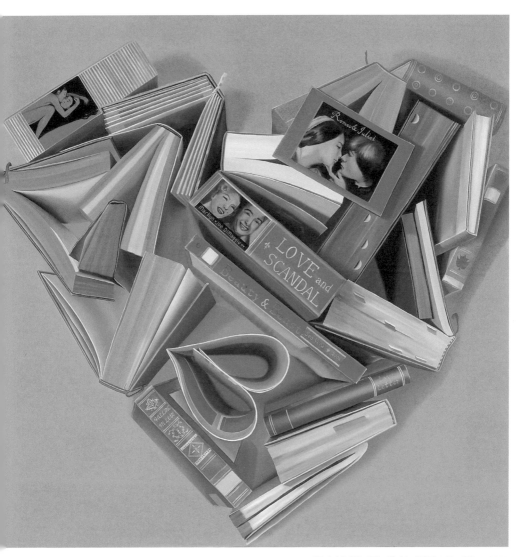

서유라 〈세기의 사랑〉, 캔버스에 유채, 100x100cm, 2008

4. 공공 갤러리

정부기관 등의 예산으로 운영하는 갤러리이므로 학술적인 가치가 있는 공익 활동을 하는, 비영리 전시회를 기획해 열어야 한다. 다양한 자료와 관련 서적을 소장하고 있다.

5. 대안공간

기성 갤러리에서 벗어나 기존 질서에 구애받지 않으며 보다 실험적이고 창의적인 활동으로 자율적으로 활성화하는 미술공간. 제3의 미술공간이라고도 한다. 주류와 다른 참신한 경영, 새로운 작가 발굴, 비영리 전시경영과 기금, 보조금, 정부 지원금을 토대로 운영한다. 이후에 더 소상하게 내용을 언급하기로 한다.

6. 기업 갤러리

기업에서 운영비를 지원하므로 이 갤러리들은 다른 갤러리와 성격이 많이 다르다. 관람객 입장에서 바라는 전시회, 미술 역사에 남을 전시회와 거리가 약간 멀다. 전시장 운영은 기업체의 이미지를 위한 기대효과를 갖고 문화마케팅이라는 전략적인 차원에서 운영한다.

7. 거간 위주의 갤러리

작품 상설전시장으로서 전시장 운영의 느낌보다 일부 작가들의 작품을 상품으로 진열하고 작은 규모로 운영, 거래와 알선 위주로 작품을 판매한다.

8. 그밖의 미술현장

- 국내외 아트페어
- 경매사온라인/오프라인
- 건축물 미술장식품 사업 참여
- 공공미술 프로젝트 기획사
- 공공미술시설 참여, 대행, 작품 거래
- 기업체와의 협의
- 작가와 관련 사업
- 홍보, 섭외활동
- 전시기획사
- 아카데미
- 미술 관련 언론사
- 미술비평, 교양강의 등

미술현장은 갤러리를 중심으로 뜨거우며, 그 운영 형태와 범위가 점점 다양해
지고 확대되고 있어서 활기차고 즐겁다. 큐레이터 외의 다른 일도 할 수 있는 현
장으로 큐레이터 경력이 다른 일들을 진행할 때도 많은 도움이 될 것이다.

박물관·미술관, 갤러리, 대안공간은 다르다

'비영리와 영리', '교육적 전시와 상업적 전시', '제도적과 반제도적'으로 성격이 다르다

전시회에 구경 오는 관람객도, 미술 분야 직업 관련하여 관심이 많은 사람도, 미술을 전공한 사람도, 갤러리를 운영하고 싶은 사람도, 때로는 궁금해 하며 묻는 질문이 있는데, 바로 '박물관·미술관, 갤러리, 대안공간은 다르냐'는 것이다. 건물의 사용 규모와 소장전시회가 다른 것을 보고, 그 운영도 다른지 묻는 것이다.

박물관·미술관, 갤러리, 대안공간은 닮은 듯하지만 다르다. 미술 작품을 전시하는 공간이라는 점에서는 같지만, 공간구성과 소장품 그리고 운영체계는 많이 다르다. 이후의 다른 공간에서 이 전시공간들에 대해 자세히 다룰 것이지만 이곳에서 간략하게라도 우선 알아보기로 하자.

박물관과 미술관은 소장품 상설전시와 기획전시 위주로, 교육을 주목적으로 하는 전시들이 많이 열린다. 반면 갤러리는 작가들 기획초대전시와 대관 전시로 영리 추구를 목적으로 하므로 박물관·미술관과는 다른 점이 많다. 대안공간은 또 다른 곳이다.

박물관Museum은 대부분 근대 이전의 문화예술 분야인 공예, 회화, 조각, 건축

등 미술품 전시, 소장기능을 갖추고 있다. 연구기능, 발굴기능, 교육기능까지 다양한 역할을 한다. 정부나 기업체 그리고 개인이 운영할 수 있으며 나라에서 재정지원을 받는다. 학술적 가치에 큰 의미를 두기에 판매는 할 수 없다. 연구기능, 발굴기능, 교육기능의 학술적 가치 때문에 큐레이터, 즉 학예연구사가 존재한다. 이 학예연구사들이 진정한 의미의 큐레이터다.

박물관은 '박물관 및 미술관진흥법'에 따라서 박물관법에 준한 규모의 시설, 인원, 소장품을 갖추고 지방자치단체에 등록 신청을 해서 인가를 받아야 한다. 용산 국립중앙박물관, 경복궁 내 국립민속박물관 등이 국내의 대표 박물관이며, 세계적으로 유명한 박물관으로는 런던의 대영박물관, 파리의 루브르박물관, 로마의 바티칸박물관, 베를린의 페르가몬박물관, 워싱턴의 스미스소니언박물관, 대만의 고궁박물원 등으로 그 나라의 대표적인 관광코스이기도 하다.

외국여행 중에 대만의 고궁박물관에 갔다가 우리 문화재가 그곳에서 조명을 받으며 그네들의 것인 양 진열된 것을 보고, 속상해서 흥분한 적이 있다. 선진국의 박물관들은 대부분 다른 나라를 침략하여 찬탈하여 소장한 작품들로 전시회가 이루어지는 곳이니 이런 아픈 역사를 확인하게도 된다.

미술관Museum도 박물관처럼 '박물관 및 미술관진흥법'에 따라서 시설, 인원, 소장품을 관련 법에 맞추어 지방자치단체에 등록 신청 인가를 받아야 한다. 하지만 미술관은 박물관에 비해 비교적 한 분야에 더 전문적인 관심과 노력을 기울이는 곳이다. 미술관은 회화미술관, 공예미술관, 판화미술관 등 시대, 양식 등으로 나뉘며, 자체적으로 일정량의 소장품을 가지고 있어야 하며 일정기간 공공성이 있는 기획전시를 해야 한다.

미술관은 공공기관이기 때문에 영리를 목적으로 작품을 매매할 수 없으나, 특정한 사업목적에 따라 작품을 구입하여 소장하거나 사업을 할 수는 있다. 정부가 조세감면, 전기료 할인, 전용부담금 면제 등 미술관 지원제도를 시행하지만,

서유라 〈책과 명품〉, 캔버스에 유채, 91x116.7cm, 2008

입장료에 수입을 의존해서는 운영이 어렵다. 우리나라 미술관은 국립현대미술관, 서울시립미술관, 환기미술관, 삼성미술관 리움, 성곡미술관, 김종용미술관, 이응노미술관 등이 있다.

근래 들어 대기업에서 문화 마케팅과 제2의 목적을 갖고 미술관 운영에 적극적이다. 수입을 입장료에 의존해서는 운영이 어렵지만 미술관이 위치한 지역과 연계하여 운영한다면 승산이 있다고 생각한다. 구겐하임미술관처럼. 스페인의 빌바오는 가난하고 보잘것없는 탄광마을에 불과했지만 1997년부터 국제적 관심을 받는 곳으로 거듭났는데, 바로 구겐하임미술관 때문이다. 이 미술관은 지자체와 힘을 합쳐 지역주민들의 눈높이를 맞추어 기획전시는 물론 각종 아카데미를 개설하여 적극적으로 운영하고 있다. 이 미술관 때문에 이 조그마한 마을에 연간 200만 명의 관광객이 찾아오고 있다고 한다. 그에 따라서 관광수입이 2억 6,000만 달러에 이른다. 문화적 자산 증대는 물론 산업기반 확대와 인력 재고용 등 경제적인 부분에서 엄청난 혜택을 누리고 있어서 다른 미술관 운영에 좋은 모델이 되고 있다.

갤러리Gallery는 인가 없이 개인이 사업자등록만 하면 개관이 가능하다. 소장품이 없어도 운영이 가능하고, 시설물이나 인력에 큰 제약이 없다.

갤러리는 설립 목적에 따라서 기획초대전으로 운영하며 작품이 팔리면 작가와 사전합의한 대로 이익금을 분배하거나, 대관료를 받고 전시장을 빌려주는 대관전시장으로 운영을 할 수 있다. 갤러리는 미술관에 비해 상업적인 성격이 강하다. 이윤을 추구하는 전시장인 것이다. 요즘은 대관전시 반, 기획전시 반 정도로 운영하는 추세다.

갤러리를 운영하는 아트딜러Art Dealer, 즉 흔히 말하는 관장은 기본 조건으로 좋은 안목을 갖고 있어야 하며, 훌륭한 작가와 작품을 발굴, 뛰어난 전시능력으로 작품을 고객에게 소개하고 판매할 줄 알아야 한다.

갤러리가 상업적인 것은 사실이지만, 그림 매매는 분명 다른 일반적 사업체의 매매와 다른 특징이 있다. 오늘날에는 화상이 경영하는 갤러리들이 미술계의 중심 존재가 되었다. 한 시대의 대표적인 미술가들을 발굴하고 육성하며 미술사조를 형성하는, 미술계에 새로운 경향을 주도하는 중요한 역할을 하기 때문이다. 이처럼 갤러리는 작품을 통하여 사업장의 수익을 올리는 행위 이상으로, 시대를 반영하여 문화를 창조하는 공적인 역할을 수행하고 있는 것이다.

그러므로 갤러리에 종사하는 화상 및 큐레이터 그리고 많은 사람들은 스스로의 일에 늘 자부심과 책임감을 갖고 임했으면 한다. 훌륭한 화상, 훌륭한 전시기획자로서의 자질을 위해 끊임없이 공부했으면 한다.

서울의 화랑거리 인사동은 조선시대 '도화서'가 있던 자리다. 그 도화서에 다니던 화원들이 많이 살던 인사동에는 예전부터 예술인들이 많이 오고간 전통 있는 고미술품가게가 많았는데, 1970년대 이후 현대적인 화랑들이 생겨나면서 한국 현대미술의 심장 노릇을 하고 있다. 요즘은 인사동 중심의 강북에서 경복궁 근처의 사간동과 북촌 지역, 시청과 광화문 지역, 강남의 신사동과 청담동 등으로 미술계가 더욱 확장되고 있는 상황이다. 이들 지역에는 그림을 품을 만큼 운치 있는 건물들이 많아서 그 지역을 좋아하는 마니아들도 많다.

대안공간alternative space은 실험적 작품을 제작하는 작가들이 선호하는 전시공간으로 서울 홍대 지역에 많다. IMF 경제위기 이후에 미술계의 새로운 군을 이루고 있는 대안공간은 비영리 전시공간으로 갤러리와 의미가 다르다. 주로 실험적인 작가, 즉 학생들이나 신진작가들이 주 전시작가들이다. 화랑이나 미술관과는 다른 실험적인 작품들로 색다르고 개성 있는 전시회가 많다.

이 대안공간은 지원금 신청 등으로 힘겹게 운영을 하고 있으나, 미술을 좋아하는 사람들이 운영하며 작가들에게 새로운 활력을 불어넣고 있다.

이처럼 '전시하다'와 '보다'가 연출되기까지, 그 각각의 운영체계는 비영리와

영리, 상업적인 전시와 교육적인 전시, 기타 규모에 따른 허가신청과 인가 등으로 절차가 조금씩 다르다. 하지만 그것은 미술동네 사람들에게나 더 직접적인 문제이고 일반대중들에게는 화랑보다 갤러리라는 이름이 더 친숙하고, 갤러리스트보다 큐레이터가 친숙하고, 심지어 갤러리를 미술관이라고 부르는 사람도 있다. 지식의 옳고 그름을 떠나서 미술이 더 많은 사람들과 친해지기를 바라는 마음뿐이다.

미술관에서 마땅히 해줬으면 싶은 공공전시회를 남다른 생각을 가진 상업갤러리 대표님들이 이익을 따지지 않고 열기도 하니, 꼭 작품을 사고파는 장사꾼으로 볼 일만도 아니다. 어느 공공미술관은 보석 장사하는 사람들에게 전시 형태를 빌려 대관해주는 경우도 있다 보니, 이 다음 시대는 또 어떤 형태로 전시공간이 변화할지 궁금하다.

아직도 우리나라는 일반 대중들이 드나들기에는 전시장의 수가 매우 부족하다. 프랑스, 영국, 미국 등 서양문화권처럼 전국을 훌륭한 갤러리, 미술관화하고자 하는 데 정부의 정책이 필요함은 말할 필요가 없다.

우리나라의 등록된 '사립미술관'은 다음과 같다.

구역	지역		미술관명(정회원 및 준회원)
1	서울		김세중미술관, 금호미술관, 대림미술관, 롯데뮤지엄, OCI미술관, 63아트미술관. 밀알미술관, 북촌미술관, 사비나미술관, 상원미술관, 성곡미술관, 세화미술관, 소마미술관, 아트선재센터, 아트센터나비, 유리지공예관, 자하미술관, 정문규미술관. 코리아나미술관, 토탈미술관, 포스코미술관, 한미사진미술관, (재)한원미술관, 헬로우뮤지엄, 환기미술관.
2	경기도 인천	경기	가일미술관, 구하우스미술관, 아트린뮤지움, DIMA아트센터, 미메시스아트뮤지엄, 백영수미술관, 이함미술관, 한강뮤지엄, 남송미술관, 닻미술관, 마가미술관, 모란미술관, 목암미술관, 바탕골미술관, 보름산미술관, 블루메미술관, 서호미술관, 선바위미술관, 설미재미술관, 아트센터 화이트블럭, 안상철미술관, 안젤리미술관, 엄미술관, 영은미술관, 이영미술관, 죽포미술관, 킴스아트필드, 한국미술관, 해움미술관.
		인천	더리미미술관, 전원미술관.
3	강원도 충청도 경상도	강원도	국제현대미술관, 바우지움조각미술관, 오랜미래신화미술관, 일현미술관, 쾌연재도자미술관,하슬라미술관.
		충청도	서해미술관, 스페이스몸미술관, 남철미술관, 당림미술관, 리각미술관, 모산조형미술관, 성암미술관, 쉐마미술관, 신미술관, 아미미술관, 우민아트센터, 임립미술관.
		경상도	경성대학교미술관, 고은사진미술관, 대산미술관, 석당미술관, 뮤지엄남해, 시안미술관,신풍미술관, 영담한지미술관, 진주미술관, 통영옻칠미술관, 한광미술관, 향암미술관. 우주미술관, 디오티미술관.
4	전라도		W미술관, 드영미술관, 이안미술관, 아인미술관, 여수미술관, 금구원야외조각미술관, 남포미술관, 다산미술관, 도화헌미술관, 모긴미술관, 무등현대미술관, 신선미술관, 아천미술관, 우제길미술관, 우종미술관, 은암미술관, 의재미술관, 잠월미술관, 장전미술관, 조선대학교미술관, 주안미술관, 행촌미술관.
5	제주도		김영갑갤러리두모악미술관, 왈종미술관, 포토갤러리자연사랑.

자료 출처 : (사)한국사립미술관홈페이지(2017년 4월 기준)

• 알림: 이 자료는 출처 (사)한국사립미술관홈페이지(2023년 기준)의 '회원관소개' 내용의 일부를 참고한 것으로, 이외에도 전국적으로 다수의 사립미술관이 존재한다. 사립미술관들도 개관과 폐관 그리고 장소 이전 문제가 자주 발생하며 미술관의 명칭을 개명하는 경우도 종종 있으므로 독자는 해당 미술관을 방문하기 전에 반드시 확인이 필요하다. (여기에 소개한 것과 해당 미술관의 전시 기획 수준과는 무관하다.)

조금 더 알아보는 한국의 박물관·미술관 이야기

박물관과 미술관의 과거와 현재 살펴보기

우리나라 최초의 박물관은 김규진이 개관한 최초의 갤러리 '고금서화관古今書畵觀'보다 4년여 앞선, 1909년 11월에 고종 황제가 창경궁에 개관한 근대적 박물관인 제실박물관이다.

그 후, 1915년에 조선총독부박물관이 개관했고, 1945년 9월 조선총독부박물관을 인수 개편하여 덕수궁의 석조전 건물에서 처음으로 국립박물관 업무를 시작했다. 1953년 8월 서울 환도 이후 잠시 남산 분관에서 머무르다1955년 6월 덕수궁 석조전으로 다시 이전했다. 1972년 7월 '국립박물관'을 '국립중앙박물관'으로 명칭을 변경하여 경복궁에 박물관을 신축하여 확장 이전했다가 1986년 옛 중앙청 건물로 이전한 후, 건물이 철거되면서 1996년 경복궁 내의 국립중앙박물관현 국립고궁박물관으로 이전 개관했다. 한 나라의 얼굴인 국립중앙박물관은 이토록 많은 이전을 하며 전전하다가 드디어 2005년 10월부터 현재의 용산가족공원 내의 새로운 건물에 안착하여 역동적으로 운영되고 있다.

한편 공립박물관은 1946년 인천시립미술관이 최초로 개관했고, 대학박물관은 연세대학교박물관이 1928년에 개관하여 초창기 박물관의 역사를 갖고 있다. 또한 사립박물관은 1938년 전형필이 현재 성북동 소재의 간송미술관의 전신인

보화각을 가장 먼저 개관했고, 기업박물관은 1964년 한독약품이 한독 약사관을 최초로 개관했다.

우리나라는 지난 2008년을 맞이해 박물관과 미술관의 역사가 100년이 되었다. 그러나 박물관·미술관에 대한 세부적인 구분이 별도로 존재하지는 않고 '등록'과 '미등록'으로만 구분되는데 우리나라 전체 박물관, 미술관의 40%를 차지하는 사립박물관·미술관에 대한 개념도 국가, 지자체에서 운영하는 시스템을 제외한 박물관, 미술관을 말하고 있다. 설립 및 운영주체별 유형으로 국립, 공립, 사립으로 나뉘는데, 사립에는 기업의 운영과 개인의 운영이 있다.

2012년 기준 등록된 박물관·미술관의 수는 518개로 전국적으로 등록 절차를 거치지 않은 미등록 박물관, 미술관까지 모두 포함한다면 대략 1,000여개 에 달할 것으로 추정된다. 우리나라의 고속도로를 달리다 보면 박물관 및 미술관 안내 도로표지판을 쉽게 볼 수 있는데 국가의 적극적인 정책의 노력으로 양적인 면에서는 박물관 시대를 맞고 있는 것이 사실이다. 그러나 빠르게 변화하는 사회 환경에서 한국박물관의 운영현실은 선진국 수준에는 미치지 못하는 것 또한 사실이다.

귀한 소장품을 모아 미술관을 어찌어찌 열었으나 그 소장품을 교육적 기능이나 어떤 담론을 생성하는 전시회를 지속적으로 열지 못하고 개관 기념전 이후 언제나 똑같은 전시로 그 귀한 관객들을 놓치고 있다. 특히나 개인의 박물관, 미술관의 경우는 운영이 더욱 심각한데 장기적인 대책 없이 꿈속의 이상적인 박물관 및 미술관을 열어놓고 현재는 방치 수준에 가까운 운영관이 많다. 소장품들의 특성은 무엇이고 우수성은 무엇인지, 몇 점을 소장하고 있는지, 지역적 특성과 접근성은 어떤지를 냉정하게 평가하여 소장품 관련한 전문 연구원의 연계와 교육적 전시가 가능한 전시기획자들의 영입 등 국가적 차원의 새로운 전략의 손길이 필요하다고 본다. 국가가 적극적으로 자식박물관, 미술관을 많이 낳게 했으면 키우는 것에 있어서도 방관하지 말고 어떤 형태로든 관리를 해주어 제대로 제 역할을 하도록 해주어야 한다는 생각이 든다.

서유라 〈피카소, 고흐, 워홀 책을 쌓다〉, 캔버스에 유채, 161×72.7cm, 2007

박물관·미술관에서 필요한 사람들

큐레이터, 에듀케이터, 컨서베이터, 레지스트러

큐레이터 curator

'갤러리에 드라마 속 큐레이터는 없다'는 사실은 현장에서 바라볼 때 지극히 현실적이다. 하지만 큐레이터의 역사를 한참 거슬러 올라가면 드라마 속 큐레이터와 무늬만 비슷한 귀족들의 큐레이터는 존재했다.

최초의 큐레이터 등장, 그 시작에 대해 이야기해보련다. 앞서 언급했듯이 고대 유럽을 비롯한 서양에서도 우리 동양권과 마찬가지로 왕족들이나 귀족들은 집안의 부를 과시하기 위해 당대의 내로라하는 비싼 미술작품들을 수집했다. 또한 막강한 힘으로 다른 나라와의 전쟁에서 승리한 뒤 그 전리품으로 그 나라의 문화재를 약탈했는가 하면, 한편에서는 순수하게 정말 미술을 좋아하고 화가들을 지원하는 의미에서 작품들을 사 모은 미술애호가들도 있었다.

그들은 비싸고 귀한 작품들을 그들만의 대저택 밀실에 소장하면서 작품의 평가가치나 규모에 따라 작품들을 분류하여 보존하고 관리하였다. 또 작품을 소장한 주인은 일정기간에 한 번씩 왕족들과 다른 귀족들에게 자신의 재력과 지성을 과시하기 위해 전시회를 열었다. 그것은 일반 서민들과 함께하기 위해서가 아니라 궁궐이나 귀족들의 호화로운 대저택 안에서 이루어진 전시회였다.

이런 귀족들의 소장작품 관리와 전시행사를 위해 큐레이터라는 인력이 필요했다. 그들의 특별한 공간에서, 특별한 계층의 소장가들과 예술가들을 위한 '특별한 전시회'였기 때문에 당시 큐레이터의 역할은 기술적인 관리 책임자였다고 볼 수 있다.

하지만 오늘날의 큐레이터는 더 이상 귀족들의 소장품에 의존하는 대저택의 전시 진행 책임자가 아니다. 현 시대의 창작품들은 갤러리라는 열린 공간에서 다양하고 많은 사람들과 공유되기를 원한다. 따라서 큐레이터의 역할도 적극적이고 능동적이어야 하며, 방대한 지식과 작품을 보는 안목을 지닌 전문성과 자질을 요구받는다. 이제는 귀족의 비서에 준한, 집사에 준한 수동적인 관리인 역할이 아니기 때문이다.

자, 이쯤 되면 큐레이터의 어원을 잠깐 살펴보아야 할 것 같다.

큐레이터curator의 어원은 라틴어 '큐나드리아cunadria, 완벽하게 하는 사람'이다. 예술의 나라 프랑스에서는 큐레이터를 콩세르바퇴르Consirvateur라고 하는데, 그 뜻은 '과학적이며 기술적인 책임을 가진 사람'이다.

큐레이터는 본래 미술관 및 박물관에서 학예연구와 작품 보존, 전시기획을 하는 사람으로, 소장품을 조사하고 연구하며 전시를 기획하는 업무를 한다. 이곳의 큐레이터는 재정 확보와 유물 보존 그리고 홍보업무까지 맡는 고도의 전문성을 가진 능력자들로 팔방미인에 준하는 사람들이다. 우리가 생각할 때 학식이 풍부하고 늘 공부를 즐기는 사람들의 분위기와 비슷하다.

우리나라에서는 공익성을 가진 전시를 하는 미술관, 박물관에 근무하는 사람들을 학예연구사 또는 학예사라고 부르는 것에 더 친숙해져 있다. 독자들도 미술 관련 잡지나 세미나 자료 집필자의 직함을 보면 '○○○미술관 학예연구실장', '○○시립미술관 ○○학예팀장'이라고 쓴 것을 종종 보았을 것이다. 하는 업무로 판단해 볼 때 이 사람들이 진짜 큐레이터다.

현재 우리나라 미술관과 박물관에서 일하는 사람들은 학예사, 즉 큐레이터들

또한 그 업무 분류에 따라 교육 담당은 에듀케이터educator, 소장품 보존처리는 컨서베이터conservator, 총체적이고 방대한 전시회를 위해 움직이고 관리하는 레지스트러registrar 등으로 세분화되어 있다.

에듀케이터 educator

박물관·미술관의 본질인 전시와 교육프로그램의 상호작용을 통해 '소통'이라는 맥락 속에서 교육적 가치를 높이는 일을 한다. '교육'이라는 수단을 통하여 관람객들을 적극적으로 수용하려 하고 있다. 현재 국립현대미술관이나 리움미술관 등 일부 박물관·미술관에서 '어린이 미술관'을 설립하여 어린이 관람객을 위한 프로그램과 교육활동을 활발하게 운영하고 있는데, 앞으로 더욱 활성화되면 교육적 기능과 역할에 있어서 세미나, 강연 등 교육 지원과 작가를 비롯한 관련 전공자를 위한 재교육 프로그램의 활성화 역할도 주어질 것으로 보인다. 또 박물관·미술관의 교육 프로그램에 국한된 것이 아닌, 전시와 행정 그리고 나아가 소장품에 대한 해석과 박물관, 미술관의 비전을 제시할 수 있는 분야가 될 수도 있다.

박물관·미술관 운영은 관람객 유치가 가장 중요한 문제 중 하나이고, 사회는 미술을 통해 다각적인 교육을 필요로 하기 때문에 앞으로 에듀케이터 역할이 전문화된다면 박물관·미술관 마케팅에 적극적으로 활용될 것으로 생각된다.

다만 국내에서는 박물관·미술관 에듀케이터 교육과정이 일부 대학과 대학원에서 '미술관교육학'이라는 선택과목으로 개설될 뿐, 확실하게 개설 운영되고 있지 않아서 교육학과 미술사 공부를 스스로 준비해야 하는 어려움이 있다고 본다.

컨서베이터 conservator

복원사, 보존 과학자, 보존 전문가, 수복가 등으로 불리며 컨서베이터 혹은 레스토러restorer라고도 한다. 소장품이 손상되지 않게 손상된 유물이나 미술작품에

적절한 조치를 취하고, 보관 방법에 관한 연구와 그에 따른 조치를 취한다. 컨서베이터와 뒤에서 언급할 레지스트러의 역할은 크게 다르지 않다고 볼 수 있다.

보존복원 내에서의 분야는 보통 분석과학conservation science과 보존복원conservation & restoration으로 나뉜다. 분석과학은 문화재나 미술작품의 사용된 재료의 성분을 분석하여 그 제작 시기나 산지 등을 추정하고 연구하는 분야다. 보통 대학에서 화학을 전공한 사람들이 진출하고 있다. 한편 보존복원은 다루는 재질이나 장르에 따라 전문분야가 세분화되며, 미술품 보존과 수복은 미술사적인 시각에서 작가나 화파의 연구가 진행되는데, 작품의 명확한 제작연대 추정과 기법 연구, 재료나 주요 관련 자료를 수집한다.

작품의 복원에는 아무래도 과학적이고 학문적인 접근이 가장 중요하지만 미술사에 대한 독자적인 연구도 필요하다고 볼 수 있다. 우리나라에는 국립중앙박물관, 국립현대미술관, 호암 미술관, 전쟁기념관, 최명윤 보존연구소 등에서 보존·수복 연구기관이 있고, 요즘 여러 대학에서 관련 과가 설립되고 있는 중이다. 호암미술관의 보존 연구팀 5개 부서 중 3개를 소개해 본다.보존·수복에 관한 내용은 전문적

지식이 필요하여 최병식의 「미술시장과 경영」(동문선, 2001)을 많이 참고한다. 보존·수복 관련한 내용이 더욱 궁금한 분들은 이

책을 보셔도 좋겠다.

• 도자기 보존팀

도자기 보존팀은 토기와 청자, 분청, 백자 등의 자기류 그리고 석조물을 본래의 형태 유지에 중점을 두고 원형과 복원된 부분이 구별될 수 있도록 처리하고 있다.

과학적 조사와 분석을 통해 얻어지는 훼손 요인과 재료의 특성을 기초로 하여 새로운 보존 처리 방법을 연구하고 있으며, 축적된 기술을 이용하여 외부 중요 유물에 대해서도 선별적으로 보존 처리 용역 사업을 진행하고 있다.

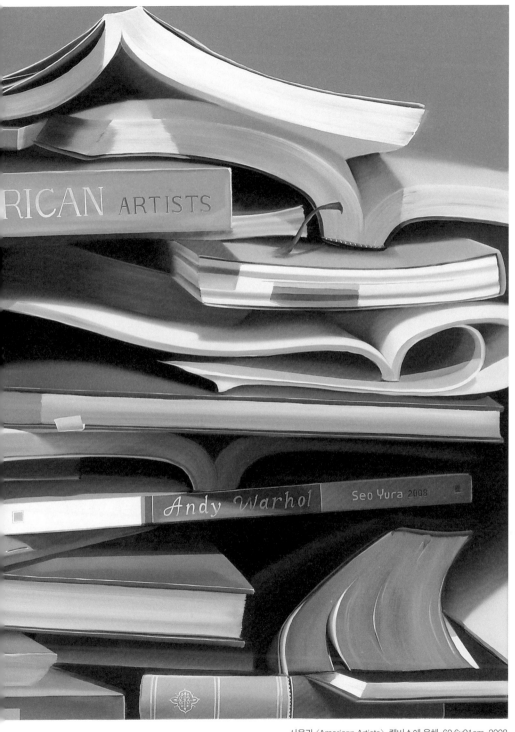

서유라 〈American Artists〉, 캔버스에 유채, 60.6x91cm, 2008

- 한국화 보존팀

한국화 보존팀은 전통적인 표장表具 기술에 의해 제작된 두루마리, 족자, 병풍, 화첩 등의 고서화와 염직품 그리고 근현대한국화의 보존 수복을 담당하고 있다. 최근에 와서 새로운 과학적 방법이 많이 응용되고 있는데 자연의 소재를 사용한 재료와 전통적인 양식을 중요시하는 수복기술을 바탕으로 작품 보존에 힘쓰고 있다. 이와 함께 한지, 비단 염색과 목공 등의 전통 재료와 기술도 연구하고 있다.

- 서양화 보존팀

서양화 보존팀은 유화로 대표되는 서양화를 중심으로 양지로 된 종이 작품과 현대 조각 및 설치 작품 등을 보존 복원하고 있다. 일반적으로 근현대 작품의 소장품을 중심으로 처리에 앞서 노화를 지연시키는 예방 보존을 원칙으로 작품의 수명 연장과 작가의 표현 의도를 충실하게 전달하는 것에 역점을 두고 전문가의 의견과 과학적인 분석 등의 다각적인 정보를 참고하여 복원 작업을 한다.

레지스트러 registrar

소장품은 당연하게 박물관, 미술관의 생명이다. 레지스트러는 그런 소장품 관련 제반 업무를 담당하는 사람으로 소장품의 처음부터 마지막까지 함께 한다. 소장품을 수집하고, 수장고 안의 보관 상태를 관리, 소장품을 처분하는 업무까지 병행한다.

레지스트러가 근무하는 박물관, 미술관의 작품을 구입할 때 경매, 딜러, 개인 소장가 등 다양한 루트를 통하는데 구입과정에 필요한 서류인 매매계약서, 작가 보증서작가 약력, 작품 전시이력서, 출판 이력서를 작성하고 구입에 따른 제반비용구입비, 포장비, 운송비, 보험료과 이후 관리에도 계획을 세워야 한다. 구입한 작품을 소장품으로 등록

시키는 절차는 물론 소장품 관련 제반자료들을 기록 보존하는 파일과 작품의 전체 상태를 세세하게 촬영하며 작품의 컨디션 리포트를 작성한다.

또 수장고의 적정온도18~22℃와 적정습도45~55%와 조도를 체크하여 관리하며 작품에 문제가 생기지 않도록 주의한다. 세균이 번식하지 않도록 훈증을 거치는 경우도 있고 필요에 따라 관련된 약품을 설치하기도 한다. 이렇듯이 수장고에 입고된 작품들을 수시로 체크하여 리포트를 작성condition report하게 되는데, 문제가 발견될 경우 문제점과 수복 방안에 대해 컨서베이터와 의논하며, 작품의 수복이 완료되면 이전 자료와 비교해 기록해둔다.

때로는 소장품의 외부 전시대여시 작품이 출고하기 전에 컨디션 리포트를 작성하여 전시완료 후 돌아왔을 때 전시 동안 이상이 생겼는지 확인한다. 또한 전시회를 위한 소장품의 이동경로 계획과 관련된 업무를 진행하며, 보험회사와의 협상, 운송업체 선정 등은 물론 소장품 포장까지 작품 수송의 전 과정에도 함께 한다. 작품 설치에는 작가와 소장가에게 받은 설치 방법 및 주의사항에 맞추어 전시될 수 있도록 주의를 기울인다. 또한 소장품의 이상 상태에 따라 전시회를 조정하며 시설관리 계획 및 보안계획을 수립한다.

출처 : 최병식, 「미술시장과 경영」, 동문선, 2001, pp.100-106

박물관·미술관 학예사 자격제도 안내

자격명칭 박물관·미술관 학예사.

자격종류 1급 정학예사, 2급 정학예사, 3급 정학예사, 준학예사.

자격 부여

- 1, 2, 3급 정학예사 : 박물관·미술관 학예사 운영위원회의 서류심사를 거쳐 자격증 부여.
- 준학예사 : 준학예사 자격시험에 합격한 자에 한하여 박물관·미술관 학예사 운영위원회의 서류심사를 거쳐 자격증 부여.

시행 근거

박물관 및 미술관 진흥법 제6조, 박물관 및 미술관 진흥법 시행령 제3~5조, 박물관 및 미술관 진흥법 시행규칙 제2~4조.

【등급별 자격요건】

1급 정학예사

- 2급 정학예사 자격을 취득한 후 국·공립박물관 및 미술관, 박물관·미술관 학예사 운영위원회가 등록된 사립박물관·미술관, 등록된 대학교 박물관·미술관 및 외국 박물관 등의 기관 중에서 인력·시설·자료의 관리실태 및 업무실적에 대한 전문

가의 실사를 거쳐 인정한 기관(이하 '경력 인정 대상기관'이라 한다)에서 재직한 경력이 7년 이상인 자.

2급 정학예사
- 3급 정학예사 자격을 취득한 후 경력 인정 대상기관에서 재직한 경력이 5년 이상인 자.

3급 정학예사
- 박사학위 취득자로서 경력 인정 대상기관에서의 실무경력이 1년 이상인 자.
- 석사학위 취득자로서 경력 인정 대상기관에서의 실무경력이 2년 이상인 자.
- 준학예사 자격을 취득한 후 경력 인정 대상기관에서 재직한 경력이 4년 이상인 자.

준학예사
- 고등교육법의 규정에 의하여 학사학위 이상을 취득하고 준학예사 시험에 합격한 자로서 경력 인정 대상기관에서의 실무경력 1년 이상인 자.
- 고등교육법의 규정에 의하여 전문학사학위 이상을 취득하고 준학예사 시험에 합격한 자로서 경력 인정 대상기관에서 실무경력 3년 이상인 자.
- 제1호 및 제2호의 규정에 의한 학사 또는 전문학사학위를 취득하지 아니하고 준학예사 시험에 합격한 자로서 경력 인정 대상기관에서의 실무경력 5년 이상인 자.

실무경력 요건
- 국공립 및 등록 사립·대학교 박물관과 미술관에서 학예사로 재직한 경력.
- 경력 인정 대상기관에서 비정규직, 일용직, 조교, 인턴십, 학예 분야 자원봉사 및 실무연수과정 등의 경력.

실무경력의 시기
- 최초 자격증 취득을 위한 실무경력은 학위 취득시기 또는 준학예사 자격시험 합격 시기와 선후관계 구분이 없음.
- 학부 졸업 이후의 경력부터 인정됨.

실무경력 기간 산정
- 3급 정학예사 : 실무경력 기간은 전일제 근무(일주일 중 5일 이상, 오전 9시~오후 6시)를 기본으로 한다. 단 시간제 근무의 경우 근무기간 2년과 4,000시간을 동시에 충족시켜야 한다.
- 준학예사 : 실무경력 기간은 전일제 근무(일주일 중 5일 이상, 오전 9시~오후 6시)를 기본으로 한다. 단 시간제 근무의 경우 근무기간 1년과 1,000시간을 동시에 충족시켜야 한다.

비고
- 실무경력은 재직경력·실습경력 및 실무연수과정 이수경력 등을 포함한다.
- 등록 박물관·미술관에서 학예사로 재직한 경력은 경력 인정 대상기관 여부에 관계없이 재직경력으로 인정할 수 있다.

【경력 인정 대상기관 선정】

심사기준
등록된 사립·대학교 박물관 및 미술관으로서 인력, 시설, 자료의 관리실태 및 업무실적이 향후 학예사 자격을 취득하고자 하는 자의 실습과 실무연수에 적합하다고 학예사운영위원회가 인정한 기관.

- 국공립박물관 및 미술관은 법적 경력 인정 대상기관이다.

- 등록 사립·대학교 박물관 및 미술관을 대상으로 신청기관에 한하여 심의하여 실무경력을 인정한다.
- 사립일 경우 등록된 박물관·미술관으로서 인력, 시설, 자료의 관리실태 및 업무실적이 향후 학예사 자격을 취득하고자 하는 자의 실습과 실무연수에 적합하다고 학예사운영위원회가 인정한 기관이다.
- 인력은 학예사자격증을 소지한 전문직원(관장 포함)이 두 명 이상 있어야 한다.
- 3급 정학예사 한 명당 실습 및 실무연수 각 두 명, 준학예사는 한 명당 실습 및 실무연수 각 한 명씩을 인정한다.
- 소장품 도록 또는 특별전시도록, 연구보고서 발간 여부 및 상설전시 여부를 확인한다.

자료 출처 : 국립중앙박물관 홈페이지 〈자료마당〉 2010년 기준.
*〈박물관 · 미술관 학예사 자격제도〉 내용은 국립중앙박물관 홈페이지에서 더 많은 최근 정보를 얻을 수 있다.

위와 같은 시험을 치르고 자격증을 취득하면 이것이 끝이 아니다. 현재 국·공립 미술관들은 별도로 채용시험을 치르고 있기 때문에 그에 준한 준비를 별도로 해야 한다. 국·공립과 사립 미술관에서 1년에 채용하는 인원은 매우 적고, 그 채용 인원 대부분을 인맥으로 소개하거나 추천하는 것이 보편적인데, 2010년까지 문화체육관광부에 등록된 미술관 및 박물관^{대학교 박물관 포함} 수는 한국 335개, 일본 4,300개, 미국 약 1만 개, 영국 약 4만 개 정도이다.

임택 〈유락산수 전〉, 이천시립월전미술관, 2009

임택 〈옮겨진 산수유람기 072〉, C-Print·diasec, 110×163.7cm, 2007

새로운 모색, 대안공간

기존의 경직된 주류에 맞서는 반제도적 성격의 전시공간

대안공간alternative space의 '대안'이란 의미는 사회의 변화에 따라서 계속 바뀌기 때문에 사전용어 풀이하듯이 확실한 풀이는 모호하지만 미술의 대안공간은 기존 전시공간의 제도적 모순을 비판하고 기존의 경직된 주류 예술에 맞서서 다양한 매체와 예술장르를 포괄하는 진보적인 미술을 위한 공간이다.

실험적인 작품을 창작하는 작가들에게 전시기회를 주기도 하고 또 새로운 작가레지던시 프로그램을 운영하는가 하면 광범위한 아카이브 구축에도 힘쓰는 등 한국의 미술사에 매우 중요한 역할을 하는 이들 대안공간은 비영리적으로 운영되고 있다.

우리나라 대안공간들은 처음에는 운영위원회, 기부금 모금을 위한 이벤트, 회원제 등으로 운영되어 오다가 2000년부터 국가에서 지원되고 있다국고로 운영되는 인사미술공간과 사기업이 후원하는 쌈지를 제외. 현재 대부분의 대안공간은 재원조성을 한국문화예술위원회, 서울문화재단, 한국국제교류기금이 지원되고 있는데, 그것을 일부 대안공간이 자체적으로 카페를 운영하는가 하면 운영위원회의 출원과 기금 마련의 전시회, 기업 협찬을 통해 운영되고 있어서 대부분의 대안공간들은 재정적으로 취약하다.

우리나라의 주요 대안공간

　루프, 풀, 사루비아 다방, 섬, 인사미술공간정부 지원, 쌈지기업 후원, 일주아트하우스, 반디, 스페이스 빔, 소나무, 갤러리팩토리, 스톤 앤 워터, 대안영상문화발전소 아이공, 갤러리 정미소, 브레인팩토리, 아트포럼 뉴게이트, 아트포럼 라, 스페이스 셀, 팀 프리뷰, 오픈 스페이스 배, 커뮤니티 스페이스 리트머스 등이 서울을 포함하여 우리나라 곳곳에서 운영되고 있다.

　대안공간이 기존의 미술관과 갤러리 운영이 주는 한계를 벗어난 다양한 성격의 특화된 장르로 방향성을 설정하며 적극적인 활동을 한 것은 신선함 그 자체였다. 그러나 현재는 초창기의 그 신선했던 대안공간의 의지는 점차적으로 제도권과 상업화의 진출로 "과연 대안공간의 정체성은 무엇인가" 하는 질문을 스스로에게 던져야 할 때가 되었다고 본다.

제2전시실

미술이 경영을
만나는 공간, 갤러리

청담동_박영덕화랑 〈김창영展〉 전시풍경, ⓒ박영덕화랑

갤러리를 운영한다는 것

미술동네 사람들에 대한 심리적 이해와 유통할 미술작품에 대한 기본적인 지식 갖추기

미술동네에서 작가로 살든지, 갤러리 운영자로 살든지, 미술과 관련한 직업을 가진 모든 사람들을 보노라면 가끔 그것이 천운天運이기도 하고, 천형天刑이기도 하다는 생각이 든다.

천운과 천형, 역설적이지만 세상의 어떤 일이 이보다 더 재미있을 수 있으며, 세상의 어떤 일이 이보다 환희를 안겨주며, 세상의 어떤 일이 내가 한 행위로 인해 타인에게 감동의 눈물을 쏟게 하고, 또 웃게 할 것인가. 세상의 어떤 일이 내 영혼을 살찌우고, 탐미정신을 일깨울 것인가. 이런 일을 할 수 있음은 천운이 분명하다. 하지만 사랑하는 가족들에게 풍족한 현실을 만들어주지 못해 괴로워도 이 일을 떠나지 못하는 것, 그 자체가 천형이 아니겠는가.

대부분의 갤러리 운영자들은 미술작품을 좋아하여 전시장을 연다. 그래서 아트딜러라는 상업적 의미의 존재이기보다 미술과 친근한 의미의 관장이 되고 싶어 한다. 갤러리 운영의 대선배님께 예전 갤러리 운영에 대해 말씀을 들어보면 과거의 갤러리와 오늘날의 갤러리는 운영의 멋이 좀 다른 것을 알 수 있었다.

예전 갤러리 대표님들은 대부분 서양화나 동양화 전공자로, 그분 자체도 작업을 하며 운영하는 경우가 많았다. 자신과 같이 작업을 하는 선후배 작가들과

작업을 논하고, 전시장을 작업장의 연결선상으로 생각하고 진행해 왔다. 또 일부 운영자들은 미술전공과 무관한 사람이지만 미술에 대한 사랑과 상당한 안목으로 동양화와 서양화 작품을 많이 갖고 있는 미술애호가가 대부분이었다. 당시 대표님들의 공통적인 특징은 마케팅 개념은 거의 모르고, 그저 창작의 고통을 깊이 공감하는 정서로 느리게 느리게 작품을 즐겼다.

그래도 작품들은 꾸준히 팔렸는데 그 이유는 동양화나 서양화 같은 회화작품에 조예가 깊은 갤러리 운영자와 컬렉터가 많았던 것이 일조했다. 예전이나 지금이나 갤러리에 전시되는 작품들, 즉 서양화, 한국화, 판화, 드로잉, 공예, 설치, 조각 등 수많은 장르의 작품이 좋은 주인을 만나 떠나고 싶어 하지만, 아직은 우리나라 정서에서는 평면회화 작품이 주요 매매작품들이다. 그래서 대부분의 갤러리들은 평면회화 작품을 주로 전시한다. 그러므로 갤러리 운영자라면 회화만의 조형적인 특성과 동서양미술사와 특히 회화사 이해는 기본으로 갖추어야 할 필수 덕목이 되었다. 사실은 회화뿐만 아니라 전시장에서 만날 수 있는 모든 미술 장르에 대한 기본적인 지식을 갖추어야 한다. 이것은 갤러리 성공의 필수조건으로 매우 중요한 일이기 때문이다.

일부 기획전시회를 가보면, 전시작품들의 수준에 입이 딱 벌어질 정도로 안타까울 때가 너무 많다. 뭔가 부족한 작품과 함께 설상가상으로 그 안의 작품들을 서로 살릴 수 있는 '설치의 미'라는 것도 부재할 때도 많고, 전시회명과 작품의 성향이 맞지 않을 때도 많다.

전시회를 몇 번 보면 그 기획자가 미술을 전공했는지, 회화를 전공했는지, 조각을 전공했는지, 공예를 전공했는지 알게 된다. 전시한 작품과 작품 간의 설치 관계를 보면, 기획자들의 전공에 따른 특성들이 보이기 때문이다. 전시장에 걸리는 작품들 자체가 그 전시 기획자의 안목 수준이고, 갤러리의 수준이 된다.

몇몇 갤러리 대표님들을 여러 해 만나다 보니, 그분들께서 얼마나 열심히 운영하는지는 잘 알고 있다. 하지만 갤러리 운영에는 누누이 말하지만 회화작품

전시 선정에 대한 남다른 노력이 필요한 것은 사실이다. 좋은 작품이 갤러리의 재산이 되게 하고, 자존심이 되게 해야 한다. 어떤 상황이든 작품수준만은 심사숙고해야 한다.

작품도 잘 그린 그림과 좋은 그림은 다르다. 또 잘 팔리는 그림이라고 좋은 그림이 아니며, 좋은 그림이라고 잘 팔리는 것도 아니다. 갤러리 운영자들이 그것을 깨닫게 될 때 내적인 갈등에 시달린다. 좋은 그림을 걸 것인가, 잘 팔리는 그림을 걸 것인가.

최근의 갤러리 운영자들 특징을 가만히 살펴보면 마치 세대교체를 하듯이 공예 관련 전공자나 조각 관련 전공자 그리고 철학 전공자, 기자 출신, 그리고 꽤 많은 부동산 사업가들이 갤러리를 운영하고 있는 추세를 볼 수 있다. 이분들의 공통적인 특징은 에너지가 넘치고 민첩하며 굉장한 추진력을 가지고 있다.

그분들 중에 몇몇 혈기왕성한 삼십 대 초반의 젊은 운영자들은 그간 갤러리 경영자들이 예술작품으로 큰 돈을 벌지 못한 것은 확실한 경영전략이 없기 때문이라고 거침없이 말한다. 그러면서 확신에 차 있는 몇 가지 미술사업 기획안을 갖고 갤러리를 오픈한다. 그들은 3개월 정도만 기본적인 자본을 넣고, 그 후에는 갤러리 경영으로 자급자족을 할 수 있다고 꿈꾼다. 그림 관련 사업도 큰돈을 벌수 있다고 말한다. 물론 이런 현상은 일부 젊은 갤러리 운영자 및 전시기획자들의 자세다.

물론 우리들 곁에는 감성 마케팅, 문화 마케팅, 예술경영, 예술 마케팅과 프로젝트 경영이라는 세련된 전략적 단어들이 낯설지 않게 다가와 있다. 하지만 갤러리 경영의 기본생리는 빨리빨리와는 거리가 아주 먼 느림의 미학에서 시작됨을 먼저 알아야 한다. 미술작품 자체가 그렇게 탄생하기 때문이다.

결국 이 젊은 혈기의 운영자들은 개관 3개월에서 6개월쯤 되면 상업갤러리에서는 공급과 수요의 괴리가 굉장히 크다는 것을 서서히 깨닫게 된다.

큰 수입이 없어도 갤러리 운영에는 꾸준한 지출이 있는데, 광고비, 건물 임대

료, 관리비, 인건비 그리고 가족들 생활비 등에 놀라기 시작한다. 또 힘든 운영비 마련과 별개로 전시공간의 특성상 비어 있는 일정 없이 작품들을 계속 전시해야 함을 알게 된다. 사업으로의 고상한 갤러리만 생각하고 시작한 분들이 미술공간이 공공성의 공간이라는 큰 의미를 깨닫는 순간, 더욱 괴로워지기 시작하는 것이다.

그리고 무엇보다도 우선 6개월이 되면 작가들과 소통하는 방법의 준비가 없었던 것에 당황해한다. 어느 분야나 자기가 운영하는 공간에서 주로 만날 사람들에 대한 연구분석과 심리적 이해, 행동적 특성 조사 없이는 성공하기 어렵지만 갤러리에 작품을 공급하는 창작을 직업으로 하는 작가들의 기본적 특성에 대한 이해는 꼭 필요한데 말이다.

이렇듯이 여러모로 갤러리를 열어 빠른 성과를 기대하는 것은 애초에 무리다. 아프면 갈 수밖에 없는 동네병원도, 그 자리에 병원이 있다는 지역적 인지도를 갖는 데도 1년이 걸린다고 한다. 그 병원 원장이 실력이 있다고 입소문이 나서 단골환자들이 생기는 데 또 2년이 걸린다고 한다. 미술은 생계에 필요한 생필품도 아니고, 생존을 위한 필수조건도 아니다. 미술작품은 작가의 주관적인 표현에 불특정다수의 감성공감대가 이루어질 때 판매가 된다. 이렇게 미술은 작품 탄생 순간도 팔려나가는 과정도 느리고 느린 절차를 겪는다.

미술작품이 팔린다는 것. 미술시장이 활성화되었다고는 하지만 아직 한국은 미술애호가가 적은 것이 사실이다. 설혹 갤러리 대표가 좋은 컬렉터 층과 관계를 맺고 있어서 돈독한 사이를 과시한대도 일주일마다 열리는 전시회, 1년이면 20여 회가 넘는 기획전에서 그 많은 작품을 다 팔 수는 없다. 컬렉터의 그림 취향에 맞는 작품 몇 점이 팔릴 뿐이다. 처음에는 몇 번 의리로 살 것이다. 하지만 그 다음부터는 그림값보다 더 비싼 술값은 지출할지언정, 그림은 잘 안 사는 것이 한국사람들 대부분의 심리인 것은 어쩔 수 없다.

거기에다가 경기 흐름에는 매우 민감해서 미술품 거래는 항상 지출 보류 제

1 대상이 된다. 그러므로 갤러리를 하려고 한다면 마음과 운영비의 준비가 충분히 필요하다. 생각보다 자체적으로 자립하는 시간이 오래 걸리므로 갤러리 경영을 뒷받침해줄 탄탄한 운영방안이 필요하다고 본다. 변화하는 시대의 요구에 부응하여 전시장의 교육기능을 수시로 강화하고, 늘어나는 관람객과 컬렉션의 요구에 발 빠르게 대응할 수 있는 정보와 체계화된 프로그램도 진행하여 자체적인 자립의 길을 만들어야 한다. 갤러리 운영이란 결코 환상이 아니라 냉혹한 현실이다.

김윤재 〈그리운 금강산 연작 10〉, 혼합재료, 40×40×50, 2009

사장님들의 예술경영
그 위험한 오해와 안타까움

예술경영에는 두 개의 세계가 존재한다

 직접 운영했던 갤러리가 임대건물 측의 예술에 대한 무지에서 오는 그야말로 여러 종류의 횡포를 견딜 수 없어서 장소 이전이라는 최후의 방법을 결정했다. 잠시 휴관에 들어가며 새 입주 지역조사와 전시장 운영을 위해 재정비를 하던 중에 세계적인 경기침체를 만났다. 어찌 보면 모든 일이 신의 뜻이었던 듯 이제는 감사하다는 생각마저 들곤 한다.

 이렇게 장소 이전에 따른 갤러리의 휴관 중에 간혹 외부 갤러리에서 운영자로서 제의가 들어오곤 한다. 경기침체로 인해 대부분의 갤러리들이 많이 힘든 상황인데 나름 탄탄한 재력의 회사가 경영하는 갤러리에서 또 다른 경험을 쌓을수 있는 좋은 기회일 것 같아 그런 제안들은 일단은 그 일을 하고 안하고를 떠나서 즐겁기도 하고 감사하기도 하다. 그래서 직접 귀한 전화를 주신 사장님들을 몇 분 각각 만나왔다. 뵙고 보니 그 사장님들께서는 작가들의 작품 포트폴리오를 만들어 아시는 사업체 경영자들에게 홍보를 하거나, '한 집, 한 그림 걸기 프로젝트' 등 나름대로 소신 있는 갤러리 사업 아이템과 안정적 자산을 갖고 계신 분도 계셨다.

 그런데 그렇게 뵌 대부분의 사장님들께는 공통된 특징이 있었다. 사업을 30년

에서 50년 정도 오래 하신 분들이었고, 사오십 대 분도 계시지만 대부분 연세가 60세에서 75세 사이였다. 여러 번의 경기침체를 이겨내고 오늘의 회사가 존재하기까지 그 경험들에 본받을 점도 많았다. 또 소유하고 있는 건물에 갤러리를 연 지 이미 6개월에서 1년 정도 되는 것도 특징이었다. 미술 비전공자이며, 몇십 년의 회사운영 노하우로 예술을 사업 아이템으로 잡고 외부 전문가 영입이 아닌 직접 갤러리 대표가 되어서 밑에 큐레이터 한두 명을 두고 갤러리를 운영하고 계셨다. 그런데 운영 내내 여러 가지 문제로 힘이 들고 갤러리 때문에 기존에 해오던 사업까지 크게 타격을 입기도 했다고 하셨다. 처음에 갤러리 경영을 걱정하던 지인들에게 큰소리친 것과 몇 달 동안 많은 시행착오를 겪었기에 이제는 어찌어찌하면 될 것 같은 아쉬움 때문에 갤러리를 접을 수도 없고, 그렇다고 다른 사업에서 번 돈을 계속 갤러리 경영에 쏟아 넣는 것도 그만두고 싶다고 하셨다. 임대한 건물이 아닌 소유한 건물이라지만 이윤이 남지 않고, 손해만 보는 장사를 오래할 수 없다고도 하셨다. 그분들께서 그동안 갤러리를 경영하며 겪은 고단했던 여러 이야기를 들으며 갤러리를 시작한 동기나 앞으로의 운영방침은 조금씩 다르지만 예술에 대한 이해도가 어째서 그렇게 다들 한결같을까 하는 생각이 들곤 한다.

　예술을 사업 아이템으로 잡았다면 기본적인 예술계 생리를 알아야 한다. 엄밀히 말하자면, 예술경영을 잘하기 위해서는 세상에는 '지구라는 세계'와 '예술이라는 세계'라는 다른 두 개의 세계가 존재함을 인정해야 한다는 것이다. 앞에서 언급했듯이 예술가들의 정서, 그들이 작품창작에 임하는 동기, 작품 제작과정의 단계 또한 너무나 난해함을 어느 정도는 알아야 한다. 그것은 법으로 정해진 것이 아니라 예술의 피가 그렇다는 뜻이다. 사장님들께서 그들예술가들이 좀 특이하다고 보는 것도 맞는 말씀이다. 그들은 생활에 꼭 필요한 생필품이 아닌 것을 창작하며, 세상을 보는 또 다른 눈이 있어 보이는 것만 그리지 않으며, 한술 더 떠서 보이지 않는 깊은 내면세계까지 표현하는 일을 직업으로 택한 사람들이다.

그러니 예술작품을 사고파는 상품으로 생각하는 사장님들에게 그들의 정신세계가 얼마나 오묘하겠는가.

갤러리 운영 사장님도 작가도 그 주위의 나 같은 사람들도 다 함께 잘되려면, 좋아도 싫어도 그들을 존중하며 그들의 작업 생리에 따라 기본적인 시간을 주고 여유있게 기다려야 한다.

사장님들의 이 예술경영 일은 그간 해오던 사업처럼 클릭만 하면 물건이 비행기로 날아오는 일이 아니다. 작가들이 오랜 시간 앉아서 손끝으로 한 점 한 점 그려나가야 하는 노동이 집약된 일이다. 이런 이해 없이 '작가들이 순발력이 없다', '일주일 동안 갤러리를 공짜로 주고 기획전을 열어준다는데, 제안하고 그 다음 주에 작품 반입이 왜 안 된다고 하는지 모르겠다' 등 작가들을 비하하는 발언은 매우 조심스러운 말씀이었다. 내 앞에서 작가들에 대해서 분통 터져하며 점점 흥분하는 것은 이해한다 치더라도 다른 곳에서 혹은 작가들과의 만남에서 이렇게 대놓고 직설적으로 말씀하셨다면 갤러리 운영에 악순환을 초래할 뿐이다. 생각 보다 이 동네는 좁고 사장님의 좋은 말씀보다 안 좋은 말씀이 더 빠르고 멀리 가기 때문이다. 작가들 사이에도 금방 퍼진다.

어느 분야나 다 장단점이 있다. 서로 인정할 수밖에 없는 그들만의 아우라가 있다. 돈이 중요한 사람에게는 돈이 세상의 전부일 수도 있지만, 주머니 속의 돈이 많으면 좋지만 없으면 불편할 뿐인 사람에게는 그 돈이 전부가 아니다. 작가들은 작품이 큰돈으로 환산되더라도 작품을 판다고 생각하지 않고 애틋하게 키운 자식을 시집보내는 심정으로 건네기 때문에 이왕이면 그런 자세로 대우해주는 갤러리와 만남의 기회를 갖고자 한다.

또 작가들은 대관전시회를 열 때도 갤러리의 최신식 인테리어를 대관의 제일 중요한 조건으로 삼지 않는다. 이왕이면 깨끗하면 좋겠지만 그보다는 좋은 기획전시도 자주 하고 그 갤러리 운영 대표님의 다양한 채널을 통하여 작가로 살아가는 데 어떤 형태로든 작은 도움을 얻을 수 있는 그런 갤러리에서 하고 싶어 한

다. 작품이 탄생하는 그들 대부분의 작업실은 너무 소박하다 못해 추울 때는 더 춥고, 더울 때는 더 더운 곳이 많다.

그런 곳에서 작가의 온기로만 탄생한 작품들이기에 최대한 그 마음 그대로 안아줄 수 있는 전시장을 선택한다. 지나치게 화려해서 전시보다 파티가 더 잘 어울릴 듯한 새하얀 궁전에서 전시회를 열길 원하지는 않는다. 더구나 그런 곳은 가난한 작가들에게 대관료가 너무 비싸고 이질감만 느끼게 할 뿐이어서 사장님들의 제일 큰 자랑거리는 작가들에게는 자랑거리가 아니게 된다. 안타깝다. 또 가장 당혹스러웠던 것은 대부분의 사장님들이 첫 식사 미팅에서 하시는 말씀이다.

"그동안 갤러리를 열어서 적자 상태에 있었으니 갤러리 운영을 맡으면 그동안의 적자를 다 만회해 줄 수 있나요?"

아, 이런. 난감한 일이.

이 밖에도 참 크고 작고 많은 오해와 안타까움을 본다. 내가 1차적인 고비를 맞이한 갤러리의 운영자 자리를 수락한다면 해내야 할 일이 많은 갤러리, 그 책임감 앞에서 윗분으로 모시게 될 사장님의 예술에 대한 생각은 매우 중요할 수밖에 없다.

내가 근무를 한다면 그 갤러리에서 근무한 일이, 그분을 모신 일이 좋은 결과로 남아야 한다. 그곳에서 일하면서 옆에 있는 귀한 분들의 마음을 본의 아니게 아프게 하고, 그래서 그분들을 다 잃게 되고, 내 이름에 치명타를 줄 것이라면 아쉬움이 많게 될 것이다.

예술 경영, 갤러리 경영은 분명 일반적인 사업과 다르다는 것을 인정하시고 믿고 맡겨주실 갤러리에 즐겁게 출근하고 싶다. 예술은 누구나 갖고 싶어 하지만 따기 쉬운 별은 아니기 때문이다.

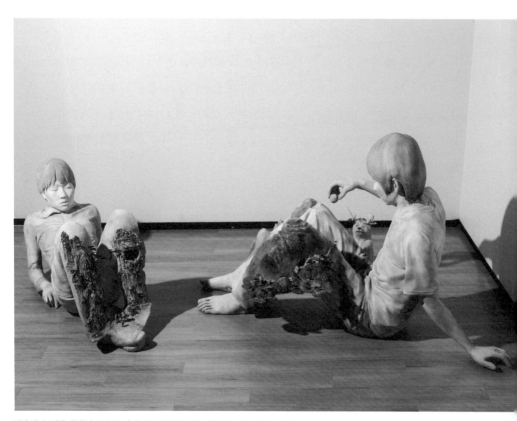

김윤재 〈그리운 금강산 연작 2〉, 혼합재료 위에 아크릴 · 먹, 30×120×70cm, 2007

어떤 미술 감상

큐레이터는 예술로의 안내자다

전시장의 주 행위와 목적은 감상이다. '보다'라는 행위는 상상 이상의 생산적인 결과가 있다. 감상의 의미를 다시 생각해보자. 큐레이터가 감상의 묘미를 알고 안목을 높이면 좋은 작품을 볼 줄 알게 되니 새로운 전시기획의 역사가 쓰일 것은 당연하고, 관람자를 위해 작품감상에 도움을 주는 멋진 큐레이터가 되니 이 얼마나 중요한 행위인가. 그런 의미에서 평면작품의 기본 조형요소와 그림 보는 법을 이야기해보자.

어떤 작가는 육안으로 보이는 것을 그리고, 어떤 작가는 육안으로는 보이지 않는 것을 그린다. 어떤 작가는 일반적으로 생각하는 것을 그리고, 어떤 작가는 일반적으로 생각하지 못하는 것을 그린다.

그것들은 점, 선, 면이라는 형태와 색의 조형요소로 표현되는데, 대상을 재현하는 정도인지 작가 특유의 철학이 바탕을 이루는지에 따라 작품성이 돋보이는 정도가 다르다. 또 작품은 추상으로 표현하기도 하고 구상으로 표현하기도 한다. 우리 큐레이터들은 작가들의 그 놀라운 창조적 발상과 노동집약적인 행위에 공감하며 진중하게 감상해야 한다.

미술감상은 미술적 가치를 스스로 느끼고 이해하고 감동으로 나타나는 자기

내면화 과정이다. 작가가 작품을 창작하는 과정에 정답은 없듯이, 미술감상법이란 것도 사실 정답은 없으며 매우 다양하다.

그러고 보니 감상과 관련한 몇 가지 전시장 장면들이 떠오른다. 미술관 나들이에서 나와 동행했던 한 작가가 본인 또한 창작 작업을 하는 만큼 다른 사람들보다 미술체험이 잦은 사람임에도 불구하고, 다른 작가의 추상화 작품 앞에서 어려워하던 기억이 있다. 반면 미술체험이 거의 없는 아이가 추상작품 앞에서 "무얼 그렸는지 확실히 모르겠지만, 어딘가 멋있다"고 외치는 모습을 본 적도 있다.

그것은 관람객 개개인이 선호하는 취향과 세상을 바라보는 관점에 따라 작품을 다르게 느끼기 때문이다. 또한 관람자가 현재 어떤 상황이고, 어떤 체험, 얼마만큼의 체험이 있었는지에 따라 다르게 느끼는 것이 당연하다.

이렇게 미술체험이 별달리 있든 없든 자신의 일상적 경험과 환경을 바탕으로 자신만의 감상소감을 갖자. 그것은 구상작품도 추상작품도 마찬가지다. 다만 조형적인 요소에 근본 틀을 두면 도움이 될 것이다.

동양과 서양의 추상작품은 형성 근원이 다르다. 지역적 특성과 역사적 특성의 차이 때문에 사고가 다른 데서 비롯했다고 볼 수 있다. 구상미술이 육안으로 보이는 것에 작가의 미감을 더하여 재현하는 조형법이라면 추상미술은 작가 자신의 경험에서 얻은 인생관, 세계관, 신념에 자양분을 얻어 표출하는 미술이다. 이처럼 추상미술은 작가가 겪는 주관적인 경험과 사상에 바탕을 둔 경험철학으로 그 경험이 고유한 파동을 일으키며 화면에 색, 선, 형으로 표현되는 만큼 감상자에게도 진지한 관찰자의 자세를 요구하는 어려운 작품이다.

추상미술은 동양식 추상미술과 서양식 추상미술로 나누어볼 수 있다. 동양 추상은 인간, 자연, 우주, 생과 사를 바탕으로 정신주의 철학을 우선시한다. 그래서 우주만물의 하나인 인간과 자연에서 시작하는 추상작품이 많은 편이다. 서양식 추상작품은 회화요소와 재료를 바탕으로 물질주의 추상정신을 존중하는 표현방

식이 주로 보인다. 그러므로 그 범위와 폭이 매우 넓고, 체계적인 미술의 역사와 함께 모든 대상을 해체하고 분석 재정립하는 표현이 많다. 또 서양의 추상작품은 이런 체계적인 분석과 연구의 영향 때문인지 미술이론가들에 의해 탄생한 추상작품이 많은 것도 특징 중 하나다.

서양작품 감상에 대해서는 오랜 미술의 역사를 정립한 이론가의 저서들이 많이 출간되어 있으니, 읽어보는 것이 도움이 될 것이다.

작품 표현에는 추상과 구상의 경계가 없어진 지 오래지만 감상욕구를 충족시키는 작가들의 기본 화면구도법이 있기는 하다. 혹 미술 비전공자들을 위해서 조금 더 합리적이고 편안한 감상이 되도록 몇 가지 이야기를 하고자 한다.

1. 그림의 주제는 크게, 부차적 주제는 작게, 그림은 대소강약이 중요하다. 작품 안에서 주와 객은 구분해야 한다.
2. 그림은 동양화뿐 아니라 서양화에서도 여백조율이 필요하다. 한 화면 안에 적절한 공간을 두어 형상을 더욱 아름답게 하고 생각의 흐름을 만들 수 있다.
3. 작품에는 섬세하게 표현해야 할 부분, 약하게 표현해야 할 부분이 있다.
4. 화면 안에는 균형이 있어야 한다. 그림의 조화로운 안정감을 위해 중요하다.
5. 그림에는 감추어야 할 것과 노출시켜야 할 것이 있다. 내용 표현에서 비움과 채움의 황금조율이 필요하다.
6. 화면구도에서 취산이라는 것이 있다. 모을 것은 모으고 흩어질 것은 적당히 흩어져야 한다는 화면구성이다.

이런 방법들이 미대 입시생들이나 하는 교과서적인 방법 같지만 기본적으로 알아야 할 조형기법들 중 몇 가지이고, 미술현장의 감상자에게는 형식을 읽는

방법적 접근법이다.

작품 주제를 알기 위해 독일 출신 미술사가인 어윈 파노프스키Erwin Panofsky의 『도상학적 연구방법으로 작품을 읽는 3단계』를 읽어보면 큐레이터의 미술 감상과 비평에 도움이 될 것이다.

아, 또 한 가지. 스위스의 미술사가인 하인리히 뵐플린Heinrich Wölfflin의 『미술사의 기초개념』에서 소개한 '다섯 가지 양식 개념'으로 그림 읽는 법도 있으니 읽어보기 바란다. 물론 어윈 파노프스키도, 하인리히 뵐플린도 한참 전의 이론이고 때론 비판받기도 하지만 이들의 이론에 공감을 하든 비판을 하든 한번 읽어보는 것도 좋다고 생각한다.

또 미술가의 전기와 자서전을 읽는 것도 좋은 방법이다. 큐레이터에게 작품을 보는 눈을 틔우는 것은 반드시 중요한 일이다. 그것이 안목이다. 앞에 소개한 방법은 미술동네 사람이 아닌 일반 감상자에게 도움이 될 수 있는 감상법이지만 사실 미술작품 감상은 무엇보다 자신의 마음을 따라가는 감상법을 추천하고 싶다.

간략하게 미술감상 이야기를 풀어보았다. 미술감상의 묘미를 알면 좋은 작품 감상 뒤에 일생일대의 짜릿한 감격의 순간을 맛볼 수 있다. 그 감격이 인생에 있어서 또 다른 혜안을 갖는 계기가 되는 역사적인 순간일 수도 있다. 큐레이터가 기획전시 작가를 선정하는 순간, 누군가 큐레이터를 꿈꾸는 순간, 화가의 길을 다짐하는 순간, 미술애호가가 작품을 구매하려는 순간이 그것이다. 그것이 갤러리의 중요한 역할 중 하나이기도 하다. 또한 갤러리가 그런 역할을 하도록 하는 사람이 바로 큐레이터다.

김윤재 〈그리운 금강산 연작 2〉(부분)

그 작품 한 점의 소통과 소망

미술작품은 시대와 장소에 따라 다양한 소망과 소통 행위로 이어진다

전시장이라는 곳이 참 복잡하고 오묘한 문화공간인 것은 사실이다. 매력적인 작품 한 점에 많은 이들이 소망과 소통을 기대하고 마주하고 있기 때문이다. 미술작품과 함께 하는 삶은 하루하루가 고단한 우리에게 단비가 되어주기도 하고, 푸르른 대지의 생동하는 에너지 같기도 하다. 생명력이 있는 그 어느 것 못지않게 미술작품은 우리에게 큰 에너지를 준다고 생각한다.

하지만 오랜 시간을 거슬러 올라가보면, 미술활동의 시작은 현대인의 심상을 위로해주기 위한 감상용 작품이 아니었다. 생존본능에서 그 활용수단으로 미술활동이 있었음을 알 수 있다.

스페인의 〈알타미라 동굴벽화〉와 프랑스의 〈라스코 벽화〉 그리고 우리나라의 〈울산 반구대 암각화〉의 미술표현을 살펴보면 알 수 있다. 찬찬히 들여다보면 그 내용이 매우 섬세하고 진지하다. 거대한 자연에 대한 경외감과 생존본능을 위한 기원이 보인다. 소, 말, 고래, 개, 돼지, 사슴, 양 등 여러 짐승들이 암벽이나 큰 바위 위에 선이나 윤곽으로 그려져 있다. 동물들이 그물이나 울타리에 갇힌 그림, 여러 사람이 탄 배 그림, 사냥하는 그림 등, 이렇게 암각화는 동서양 모두 생계와 밀접한 관계가 있는 창작활동이었다.

바위에 그림을 그리면서 풍족한 먹을거리를 얻기를 소망했을 것이고, 두려운 야생동물의 영혼을 그림 속에 가둔다고도 생각했을 것이다. 또 그림에 창을 던진 흔적으로 보아 사냥 연습도 했다. 이렇게 초기 그림에는 절실함이 담겨 있다. 또 원시인 조상이 그려놓은 벽화는 후대 원시인들에게는 어떤 알림이나 신호역할을 했을 것이니 글이 부재한 원시시대의 그림은 선택의 여지가 없는 리얼한 소통의 수단으로 선사시대의 미술은 문명의 시작이었고, 메소포타미아의 미술은 문명의 발달이 보이기 시작했다.

그 후, 이집트 미술은 죽은 자들의 영원한 삶을 위한 예술로 그 특징을 보였으며, 그리스 미술은 생각하는 인간의 철학, 서구문명과 문화의 역사가 출발하는 중요한 의미를 갖는다. 로마시대는 찬란한 그리스 유산을 응용하고 변형을 시도했다.

중세시대에는 서양의 정신적 기초사상이 된 기독교 사상과 함께 기독교 미술이 탄생했다. 종교화에 의해 미술활동은 상징적으로 이어지고, 신비로운 영혼의 세계를 위해 양식화되며 많은 사람들에게 신을 알리기 위해 미술이 제도적으로 사용되기도 했다.

동굴의 벽과 습지의 바위에 표현하던 미술은 더 넓은 야외광장이나 큰 교회 벽화로 계속 발전했다. 이렇게 활자가 없던 시대부터 인간의 소소한 삶 속에서 깃든 소망, 소통의 도구로 미술이 이용되었다고 보면 된다. 미술은 당대의 역사와 함께 더 높고, 더 심도 깊은 요구에 따라 가장 이상적인 역할을 해주는 수단이 되었다.

그렇다면 현재의 미술활동은 어떠한가. 현대미술은 생존을 위한 절실한 미술도 아니고, 종교 전도를 위한 미술도 아니며 창작작가의 주관적인 해석과 독창적인 표현과 함께 미술을 사랑하는 컬렉터들이라는 사람들의 취향에 의존하는 경향 그리고 일반 대중들과 소통하고자 하는 성향을 보이고 있다.

이렇듯이 역사 속의 흐름을 보면 미술작품이 지극히 개인적이고 주관적인 작가 개인의 미술 행동이라고 하지만, 사회현상과 집단의식, 환경요인에 영향을 주고받는 참으로 의미 있는 가치를 지니고 있음을 알 수 있다.

그렇다면 창작하는 작가들은 그의 작품 한 점에 무슨 생각을 하며 무엇을 소망하고 어떤 소통을 원할까. 처음부터 불후의 명작을 꿈꾸는 이는 없겠지만 그래도 세상을 떠나는 순간에 예술가 자신의 육신은 떠나도 작품만큼은 세상에 남기를 바라며, 오늘도 끊임없이 그리고 지우고 그리고 지우고, 만들고 부수고 만들고 부수기를 반복한다.

그렇게 탄생하는 작품들 중에서 동시대인들의 지적 반응과 정서적 반응의 공감대 안에서 소통이 가능할 때 명작이 탄생한다. 그것은 참으로 어려운 일, 저 하늘의 별을 따는 것만큼이나 힘든 일이 아닐까 한다. 불후의 명작은 작가에게 존재하는 이유가 되고 부와 명예를 함께 얻을 수 있는 이상향이다.

그러면, 작품을 소장하는 미술애호가라는 사람들은 미술작품에게서 무엇을 소망하고 소통하기를 원할까. 수익성을 기대하는 투자 목적으로 미술품을 사는 대부분의 컬렉터들은 미술작품 100점을 구입하여 세 점만이라도 효자작품이 나오기를 바랄 것이다. 미술시장의 전설 같은 가격상승을 믿으며 작품을 구입하기 때문에 본인의 작품취향을 떠나서 당대의 주목받는 작가, 장래성 있는 작자의 작품을 볼 것이다. 온갖 미술시장 자료들을 수집하여 통계를 내보며 한 점 한 점 구입한다. 주식시장의 우량주처럼 인지도 높은 매우 비싼 작품은 그 작품을 구입하는 것만으로도 명예가 된다.

이렇듯이 작품을 투자 목적으로 구입하는 컬렉터들에게 작품구입 과정은 그 옛날 귀족들 이 그랬듯이 부와 지성의 증거이고 명예이며 소통이다. 많은 차익을 남기고 팔 수 있기를 소망하면서.

이 컬렉터들 중에 극소수는 작품을 보며 감상의 재미와 투자의 재미를 함께 추구하는 사람도 있다. 개인의 취향과 창작작가와의 소통을 원하는 일이니 조금

더 까다로운 소망과 소통임은 당연하다.

또 '작품 앞에는 일반 대중'이라고 말하는 사람들도 있는데 그들은 순수한 목적의 소망 과 소통을 원한다. 좋은 작품을 보고 그 안에서 자신의 꿈을 꾼다. 작품을 보며 감상자 자신의 인생을 관조하고, 때로는 그 작품 안에서 새로운 인생관이 생기기도 하고 도약을 꿈꾸기도 한다.

작가, 미술애호가, 일반대중, 그리고 그들 옆에 작품을 거는 갤러리 운영자들이 있다. 많은 갤러리 운영자들은 우리나라 갤러리 문화가 활발해진 1970년 이래로 40여 년 동안 많은 작가를 발굴하여 세상에 공개하고 있다. 이들은 작품과 감상자가 서로 소통하여 작품이 많이 팔리기를 소망한다. 한편으로는 본인의 안목으로 장래성이 확보되는 좋은 작가를 직접 발굴하여 작가를 키워 국경을 넘어 세계 미술시장의 흐름에 합류하고 싶어 한다.

이렇듯이 작품 한 점에 여럿의 소통과 소망이 뒤엉킨 채 작품매매라는 옷을 입고 화이트 큐브 전시장에 있다. 그 모든 사람의 소통과 소망, 이 시대와 장소에 따라 모양과 크기가 조금씩은 다르겠지만 변함없이 그 사이에 자리하는 총 연출자가 있다. 바로 큐레이터다.

전창운 〈저 높은 곳을 향하여〉, 캔버스에 유채, 60×120cm, 2009

한국의 미술작품 가격 산정

한 전시회를 위해 들어가는 작품가 책정하는 방법

미술현장에서 가장 모호하고 개운하지 않은 것이 미술작품의 가격이다. 작품이 판매되는 시점에서 고객이 작품가에 대해 심도 있는 질문을 해올 때도 개운치 않다. 갤러리 측 초대작가든 갤러리 대관작가든 본인의 작업 경력과 작품 수준에 맞지 않는 아주 높은 작품 가격을 제시하는 상황에도 마음이 개운치 않다. 이렇듯 작품 가격 책정 문제는 최근 젊은 작가들과 미술 관계자들이 이구동성으로 개선해야 한다고 말하는 여러 문제 중 하나다.

얼마 전 아는 관장님의 인사동 갤러리에 들렀다가 목격한 장면에서 이번 이야기를 시작해야겠다. 때마침 대관작가가 갤러리 측에 본인의 작품 가격표를 만들어서 제시하는 상황이었다.

그 작가의 10호53×45.5cm 작품은 한 점에 200만 원이었다. 걸려 있는 전시작품 수준과 전시 리플릿을 보니 이번 전시회가 첫 개인전으로, 이른바 미술계에 처음 입문한 작가였다. 미술계에 첫 입문한 신진 작가의 10호 작품은 대부분 70~80만 원인데, 200만 원이라니? 그 작가는 어떤 방법으로 작품 가격을 산출한 것일까? 이렇듯 우리나라는 미술작품의 가격을 대부분 작가가 주체적으로 정한다. 작가에 의한 작품 가격의 산정문제는 작품 크기에 비례하는 호당 가격

제와 함께 풀어야 할 숙제로 남아 있다.

작가들의 입장에서 보면 작품에는 작가의 혼과 철학에 따른 창작시간이 담겨 있으니 천만금을 받고 팔아도 아까운 것이 작품일 것이다. 하지만 문제는 미술 현장, 미술시장에도 시장경제 논리가 있다는 점이다.

공급과 수요, 작가공급자와 구매자 그리고 갤러리중개자 모두가 만족하는 합당한 가격을 찾아야 하는데 결코 쉬운 일이 아니다. 구매자는 구매가격이 낮을수록 좋고, 공급자인 작가는 가격이 높을수록 좋다. 중간에서 유무형의 노고로 거래를 성사시킨 갤러리중개자는 많이 받을수록 좋은 것이고……

작가와 갤러리에게 작품 판매는 생계수단이고, 구매자에게는 취미라는 입장 차이가 있다. 이렇듯 미술작품에서 원하는 것의 차이가 너무 크다.

한 전시회를 위해 들어가는 작품가 책정 방법 작가 창작비 부분은 매해 비정규직 임금에 따라 다르다. 아래의 예는 2010년 기준임을 밝힌다.

10호 작품한 점의 예_ 캔버스 값, 물감 값, 액자 값, 전시장 대관비전시장 대관 6일 총 금액÷전시 총 작품 수+각 작품마다 합산, 홍보 리플릿총 제작비÷전시 총 작품 수+각 작품마다 합산, 손님 접대 비, 작가 창작비2010년 기준 : 비정규직 한 달 임금 1,275,000÷30(1일 42,500원)×작 품제작기간+각 작품마다 합산 = 대략 75만 원, 물가와 작가의 작품성과 인지도에 따라 조절

작가에 의한 작품가 책정 문제는 1970년대 우리나라의 경기호황으로 인해 미술시장 역시 호황을 맞으며 시작되었다. 초기의 미술시장은 화랑도 구매자도 작품 유통과정에 대한 전문지식이 부족했다. 대중들이 좋아하는 인기작가가 부르는 게 값이던 시절이었다. 그 방식은 지금까지 40여 년간 한국미술 시장에서 이어져왔다. 이제는 국내외 아트페어에 우리 작가들이 빈번하게 참가하고, 또 초대를 받으며 가격책정에 제동이 걸리고 있다. 또 크리스티와 소더비 같은 외국

의 유명 경매회사들이 한국미술 작가에게 적극적인 관심을 보이고 있는데, 이것은 심각한 문제를 낳고 있다. 아직까지 우리나라에는 원칙도 없고, 이런 업무를 추진하는 공신력 있는 단체도 없다. 미술시장은 세계화되었는데 말이다.

또 하나의 미술작품 가격에 대한 문제는 일본강점기 때 일본인이 만든 '호당 가격제'로 가격이 정해지는 방식에 대한 것이다. 작품 가격은 작품성의 절대적 가치, 작품의 보존상태, 작가의 경력, 작가의 가능성, 시대적 경제상황, 개인적인 선호도 등을 작품가에 반영하는 방식으로 정해져야 한다. 다만 전문적인 인력이 많이 필요하고, 정부도 함께 나서 체제를 형성해야 하니, 어려운 일이 아닐 수 없다.

그 설치작품, 사고 싶은데 얼마인가요?

창작 작가도 전시 기획자인 나도 설치작품의 가격을
어떻게 정해야 할지 즐거운 고민을 했던 기억

하나코갤러리를 열었을 당시, 초반의 기획전시들을 작품 콘셉트가 톡톡 튀고
에너지 넘치는 신진작가들을 우선 선정하여 전시장을 운영했는데, 대중성을 지
향하는 갤러리의 1차 홍보를 위해 그들의 에너지 넘치는 작품이 정말 기대 이상
의 좋은 역할을 해주었다.

물론 평면회화 작품을 많이 기획하여 전시하기는 했지만, 일반 대중 관람객
에게 다양한 장르의 감상의 즐거움을 주고 싶기도 했고, 다른 갤러리에서는 거
의 없는 설치작품 전시를 하고 싶었던 내 마음 안의 전시회를 위해 좋은 설치작
품 선정에도 꽤 많은 비중을 두었더니 관람객들이 좋아했던 기억이 있다. 사실
미술관이 아닌 상업갤러리에서는 평면작품보다 설치작품이 전시장의 공간과 더
예민하다.

평면작품들은 서양화의 캔버스나 동양화의 장지나 순지 안에서 여백과의 만
남이 있고 그 안에서 어느 정도 작품이 완결성을 갖지만, 설치작품은 전시장 문
을 여는 곳부터 벽과 벽 사이, 바닥과 천장 사이, 심지어 공기까지도 함께 호흡하
는 특성상 갤러리 전시장 공간 연출 디자인에서는 그 완결성에 늘 아쉬움이 따
른다.

그래서 설치작가들은 전시회를 열게 되면 전시가 열리기 전에 작품을 설치할 공간을 자주 방문하여 꼼꼼하게 체크했으면 좋겠다. 그렇지 않으면 조악하고 시선도 분산될 수 있기 때문이다. 전시구성의 중요성과 적절성을 염두에 두고 동시에 생각의 흐름을 만들 수 있게 여백의 조율이 필요하다. 작품의 균형감은 전시장의 안정감을 위해 중요한 문제다. 전시장 안의 작품들은 감추어야 할 것과 노출시켜야 할 것이 있으며, 작품 안에서 주와 객을 구분해야 한다. 전시장 구도에서 모이는 곳과 적당히 흩어져야 하는 구성을 해야 설치작품이 작가가 처음에 계획한 대로 완성되어 더욱 빛난다.

상황이 이러하니 설치작품을 전시하는 작가들은 전시회를 가질 공간마다 수시로 방문하여 공간연구를 많이 해야 한다. 그런데 몇몇의 작가는 전시계약 서류에 사인하고 돌아가 전시 며칠 전에 한 통의 전화로만 천장 높이를 물어보고 전시 하루 전날에 설치하면서 높이와 넓이를 맞추지 못해 밤을 새워 작품을 설치한 전시도 있었다. 이쯤 되니 설치작품 전시회 때 얼굴이 빨개진 전시회가 생각난다.

전시기획자인 나 스스로도 아슬아슬했던 그 전시회.

미술 애호가 한 분이 한동안 전시구경을 못 오시다가 하필 그 전시 때 오셨는데, 설치작품을 꼼꼼하게 살피더니 "이 작가 남자 작가인가요? 여자 작가인가요? 선이 지저분하고 여러 부분에서 책임성이 없어 보이는 작가인 것 같으니 혼좀 내주고 싶네요"라고 말씀하셔서 그 소리를 듣는 내가 애써 민망함을 숨기며 얼굴이 붉어졌던 기억이 있다.

반면 2007년 9월 전시한 홍이랑 작가의 〈Vanish Dream〉이라는 전시회는 반응이 좋은 전시 중 하나였다. 소중한 꿈들이 결국 탐욕스러운 것이 되어가는 과정을 보여주기 위해 붉은색의 여러 조형물과 달콤한 사탕이 전시장과 함께 적절하게 배치되어, 갤러리 공간도, 설치작품도 함께 살아난 좋은 전시회였다. 이 전시회 중에 특별한 전화를 세 통 받은 기억이 아직도 생생하다.

그것은 "그 설치작품들을 사려면 얼마를 줘야 하나요?"라는 진지한 전화였던 것이다. 한국의 많은 갤러리에서는 대부분 평면작품인 서양화, 동양화, 드로잉, 판화가 주로 팔리고, 간혹 공예작품이나 조각작품이 팔리는 경우는 있어도 설치작품이 팔린 경우는 현재까지는 없는 것으로 알고 있다. 그 설치작품 전시회에 관심을 보이신 분은 큰 매장의 윈도우 디스플레이로 사용하고 싶다고 했는데, 작가도 기획자인 나도 그 설치작품의 가격을 어떻게 정해야 할지 당시 즐거운 고민을 했다. 우리나라에는 그런 전례가 없었기 때문에 미술동네의 몇 분 선생님께 의견을 물으려고 부지런히 전화를 했더니 그분들도 난감해했다.

"한국에서는 아직 설치작품이 팔린 경우가 없어서, 글쎄요."

안타깝게 그 전화를 세 번이나 주신 분은 전시 기간 동안 내내 바빠서 갤러리 방문 약속을 여러 번 연기하다가 전시회가 끝나버려 판매가 성사되지는 못했다. 그래도 신선한 경험이었다. 신진작가인 홍이랑 작가의 경우는 갤러리에 종사하는 사람들만이 느낄 수 있는 짜릿한 성취감인 것이다. 이 성취감은 돈과도 바꿀 수 없는 보람이라는 묘한 매력이 있다. 그래서 아직도 전시회를 기획하며 이 동네에 살고 있는지도 모를 일이다.

전창운 〈오디오〉, 캔버스에 유채, 53×41cm, 2009

작가는 발굴되어야 한다

남들이 모르는 작가를 발굴하는 기쁨

갤러리 현장에는 여러 부류의 작가들이 있다. 세상의 흐름에 합류하여 한창 그 유명세를 타고 있는 작가, 서서히 주목을 받기 시작한 작가, 세상과 좀 멀리 떨어져 있는 작가, 성품이 좋은 작가, 성품이 좋지 않은 작가, 손끝이 야무진 작가, 고민만 하고 있는 작가……. 참으로 다양하다. 하지만 그중에 제일 좋은 작가는 작품성과 대중성상품성이 함께 담겨 있는 작품을 창작할 줄 아는 작가다. 성품까지 좋으면, 말할 것이 없다.

내가 하나코갤러리를 설립하면서 여타의 갤러리들이 운영하는 방식과는 달리 '일반 대중도 함께하는 갤러리'를 만들자는 취지를 이루어가기 위해 여러 과정을 통해 그에 합당한 작가들을 선정했다. 매년 전시회 일정을 1년 전에 미리 준비했다. 거기에는 전국공모전으로 3차 과정의 심사를 거쳐서 신진작가를 선정하는 방법, 미술현장 인맥 중 안목 있는 지인을 통해 추천받는 방법 등이 있었고, 미술 전문 잡지와 인터넷 사이트를 조사하여 작가를 선정했다. 1년 전체 전시일정에 각 장르별로 적절한 구성을 하고, 그 전시 안에서도 작품의 소재와 주제의 연결, 작품재료 등을 조율했다.

하지만 이 세 가지 과정을 거치면서 작가를 선정할 때 공통된 목표가 있었는

데, 이미 세상 흐름에 합류한 작가보다 아직 세상의 흐름에 합류하지 못한 작가를 선정하고자 했다. 내가 내 눈으로 직접 작가를 찾아내고 싶었다. 이런 과감한 선택은 앞으로 하는 일에 있어서 능력의 잣대가 되기 때문에, 내가 다른 갤러리에서 일할 때에는 꿈도 못 꾸던 계획이었다. 그러나 갤러리의 역할이나 전시기획자의 조건이 전문성과 독창성, 작가 선정과 지원, 기획력과 경영전략이라고 할 때 작가 발굴은 당연한 일이다.

신진 갤러리, 신진작가라는 단어는 그 느낌에서 알 수 있듯이, 역사성이 결여된 것도 사실이지만, 젊은 기운 속에서 진취적인 행보를 할 수 있어서 좋았다. 의도한 대로 신진작가와 신진 갤러리의 기획전시는 에너지가 넘치고 독특한 아이템으로 인해 풍성하게 꾸며졌다. 가까운 지인들께서는 신진작가는 어디로 튈지 모르고, 행정적인 절차가 미숙하다며 전시진행에 행여 고생이나 하지 않을까 나를 걱정해주었다. 하지만 반듯하고 의욕적인 행동을 보이는 예쁜 작가들이 의외로 많았다. 이렇게 아직 발견하지 못한 신진작가들과 중견작가들을 중심에 두고 언제나 전시가 진행되었다.

일하는 사람들에게 진정한 자존심이란 외부의 요란한 겉치레보다 속 내용들, 즉 원칙과 기본에 충실하며 신선한 변화를 주는 것이라고 생각한다. 갤러리 개관 1년 뒤 많은 작가들과 외부 큐레이터들 간에 돌던 "외부 갤러리 큐레이터들이 하나코갤러리 전시작가들을 주목한다고 하던데요. 하나코갤러리에서 전시하면 외부에서 전시 요청을 받아 간다던데요"라는 소문들은 나를 참 행복하게 했다. 갤러리 개관 이후, 내내 제일 중요하게 진행한 전시작가 부문에 최선을 다하려고 노력한 보람을 느꼈다.

공모전을 통해 지역, 학력, 나이에 상관없이 오로지 작품의 가능성만으로 발탁한 많은 작가들의 아이디어와 개념, 노력이 관람객과 함께 교감하는 전시회를 열고자 나름 가슴과 머릿속에서 늘 계산을 해야 했다. 그 때문인지 내가 기획한 전시회의 작가들 중 적지 않은 수가 국제 아트페어 관계자, 컬렉터, 타 갤러리의

큐레이터, 한국 거주 외국인 작가들, 평론가들의 눈에 띄어 다른 큰 전시 기회를 얻어가곤 했다. 자체적으로 결산해보았을 때 70퍼센트 정도의 전시작가들이 우리 갤러리 전시 이후에 다른 여러 기회를 얻었다.

작가가 전시회를 열어 작품이 많이 팔리는 것만큼 기쁜 일이 또 다른 전시 기회를 지원받아 가는 것이다. 이렇게 좋은 결과들을 내며 지속적으로 좋은 전시를 기획하기 위해 역량과 책임감을 겸비한 작가 발굴을 위해 한층 더 엄중한 공모전을 진행하기 위해 나는 노력했다.

작가가 우리 갤러리에서 전시회를 하고 더 좋은 전시장으로 간 경우는 많지만, 여기에 한 작가 이야기만 예로 들어야겠다. 2007년 5월에 서유라 작가의 개인전 〈책을 쌓다〉 전시회가 있었다.

서유라 작가는 대전에 소재한 한남대학교 대학원 재학 중에 우리 갤러리 전국 공모전에 응모했는데, 일단 1차 포트폴리오 작품집을 보니 책이라는 일상의 편안한 소재와 화면 구성에서 일부 학생들의 미완성 작품들과 다르게 꽤 짜임새 있는 구성을 보여주었다. 그렇게 3차 과정까지의 심사에서 통과되어 전시회를 열었다.

서유라 작가는 대학원에서 석사학위 청구전을 열기도 전에 우리 하나코갤러리에서 첫 개인전을 열었고, 그 뒤 가나아트센터 작업실 지원작가로 발탁되었다. 가나아트센터는 누구나 아는 꽤 큰 갤러리다. 가나아트센터의 작업실 지원작가가 되었으니, 다른 큰 걱정 없이 작업에 충실할 수 있었으며 지금도 창작활동에 매진하고 있다. 서유라 작가뿐만 아니라 다른 작가들도 하나코갤러리 전시에서 선보인 작품들에 남다른 열정과 매력을 보여주어 더 좋은 갤러리로 발탁되었으니, 그 소문이 맞은 셈이다.

"본 갤러리가 미술전문가는 물론 미술 비전문가인 어린이들을 포함한 일반 대중을 포용한다고 하여 전시내용을 가벼이 할 수는 없습니다. 그러므

로 본 갤러리는 공모전을 통해 지역, 학력, 나이를 떠나 밀도 있는 작품에 대한 열정과 아이디어가 돋보이는 작가들을 엄정하게 선발, 등용하여 대부분의 갤러리 전시회를 기획전시로 열고자 합니다. 또 본 갤러리에 전시한 작가들을 더 큰 무대로 나갈 수 있도록 갤러리 본연의 역할에도 충실하고자 합니다."

<div align="right">— 하나코하늘을 나는 코끼리 갤러리 설립취지 중</div>

갤러리 설립취지에 이와 같이 공개적인 약속을 한 바가 있었고, 그 약속에 따라 진행을 했기 때문에 작가발굴의 기쁨을 누렸다고 생각한다. 다른 분야의 일을 해도 마찬가지겠지만 예술경영을 할 때는 남들이 만들어놓은 길을 수동적으로 따라가기보다는 다소 위험하고 험난하더라도 능동적으로 길을 만들어가는 것이 중요하다고 생각한다. 예술의 제일 특성이 창조성이고 보니 그 예술생태계의 생리에도 맞다고 볼 수 있다. 숨어 있는 보물을 찾아내어 세상에 빛나게 하는 기쁨은 그 맛이 최고다.

훌륭한 전시회,
전시기획자의 발품과 비례한다

몹쓸 작품 수준 때문에 전시회를 내리고 싶었던 씁쓸한 기억

기획초대전은 갤러리에게나 작가에게나 의미하는 바가 크다. 갤러리에는 그 전시회가 갤러리의 수준을 보여주는 것이고, 작가는 갤러리에 초대받은 작가라는 전시이력을 얻는다. 즉 능력을 인정받는다는 의미를 가진다. 물론 갤러리에서 초대전을 열었다고 해서 그 작가들이 모두 훌륭한 작가라고 생각하지는 않지만, 그것이 첫인상일 수밖에 없다.

갤러리는 작가를 선정하여 그 비싼 임대료를 대신 내주며 전시장을 후원하니 신중에 신중을 기해야 하고, 작가도 갤러리의 초대에 성실한 작업과 진지한 전시진행으로 진실성을 보여주며 최선을 다해야 함은 당연하다. 하나코갤러리 운영 당시, 기획초대 전시만 지향하던 나는 누구보다 그 중요성을 잘 알고 있었지만 바쁘다는 핑계로 곤란한 전시회를 열어 낭패를 겪은 적이 있다.

내가 열어온 여러 기획전시 중 작품의 수준 때문에 중간에 내리고 싶었던 전시회가 있었다. 개인전 두 번과 그룹전 한 번이었다. 그 쓴 경험으로 나는 이 미술동네 일을 하려면 기본과 원칙에 충실해야 한다는 당연한 진리를 다시금 가슴에 새기게 되었다. 썩 달갑지 않은 내 씁쓸한 기억을 들추려는 이유는 누구나 만날 수 있는 상황이므로 이런 시행착오를 줄이도록 기본과 원칙을 다시금 강조하

기 위해서다.

　나의 쓸쓸한 기억 속 한 사건을 소개하자면 현재의 작업 스타일과 앞으로의 작업 전개방향에 대한 고민을 언제나 진지하게 하는 작가가 있었다. 여타 작가들처럼 그 또한 힘이 들면 내게 종종 문자도 보내오고 갤러리로 찾아와 함께 식사도 했다. 일전에 기획전시에서 그의 작품을 본 적이 있었는데, 아이디어도 좋았지만 고민하는 자세를 지켜보면서 보기 드문 매우 진지한 작가라는 생각이 들었다. 그간 그의 작품 전시회를 보았고, 그 작가의 포트폴리오를 보니 잘 해낼 거라는 믿음이 생겼다. 그래서 이런 저런 생각 끝에 그를 불러 개인전 기회를 줄 테니 잘 해보라고 했다. 그리고 실력을 십분 발휘하라는 마음에서 작가에게 충분한 작업시간을 주기 위해 전시를 준비하도록 1년의 기간을 주었다.

　그러던 중 외부의 대형 전시회 운영위원인 가까운 지인이 큰 그룹전시회를 기획하는데 작가 한 명을 추천해달라기에 그를 추천했다. 그 바쁜 지인을 잡아 놓고 그 작가가 예전에 갤러리에 놓고 간 자료와 전시장면 포스팅을 찾아 보여주면서 작가를 위한 노력지원을 아끼지 않았다. "관장님이 추천하시는 작가면 되었지요"라는 싱거운 칭찬과 함께 일은 성사되었다.

　내 갤러리에서 열릴 개인전에서 그의 새로운 가능성을 다 보여주기를 바라는 마음으로 전시준비 기간으로 1년을 내어준 내가 그 준비 기간 중간에 그런 외부의 대형 전시회까지 연결해준 것은 그의 작가 인생의 이력을 한 줄이라도 더 챙겨주고 싶었기 때문이었다.

　나는 작가에게 남몰래 "그 분은 나보다 미술동네에서 발이 더 넓으시니 작품을 잘 준비하여 보이라"고 귀띔까지 해주었다. 그게 내 진심이었다. 그는 최선을 다하여 그 외부 전시장의 대형 전시회를 잘 해냈다. 그런데 그 대형전시회 뒤로도 그 작가는 그 지인의 다른 기획전시회에도 계속해서 참가하는 것 같았다. 옆에서 그 상황을 지켜보던 나는 왠지 조금씩 불안한 마음이 들기 시작했다. 사람의 에너지와 집중력이란 동시에 많은 일을 잘하기 어렵기 때문이다. 그의 작업

실에 작업진행 확인차 갈까 하였지만 교통편이 여의치 않을 정도로 먼 외곽에 작업실이 있었고, 당시 나의 외부 일정이 많아 가보지 못했다. 늘 기본과 원칙의 중요성에 대해서 말해오고 그것을 철칙으로 지키던 내가 그렇게 나 자신도 이해할 수 없는 행동을 한 것이다.

그렇게 1년이 흘렀고, 갤러리에 전시할 설치작품을 위해 작품 포장을 뜯던 날, 나는 그만 낭패감에 휩싸였다. 1차적 아이템과 비주얼적 색감만 화려했을 뿐, 표현이 허술하고 작품에 사용한 재료인 캔버스의 마감조차도 매우 조악하여 내 귀중한 전시장이 농락당했다는 생각이 들었다. 작가에게 너무 실망하여 아무 말도 하고 싶지 않았고 전시회를 취소하고 싶을 정도였다. 하지만 전시회를 몇 시간 앞둔 상황에서 펑크 내는 것은 쉬운 일이 아니다. 다 내가 자초한 일이라는 생각이 들었지만 때는 이미 늦은 상황이었다.

왜 나는 기본적인 자세를 지키지 않았던 것일까. 작가 작업실을 왜 직접 방문해보지 않았던 것일까. 머릿속이 계속 시끄러웠다. 늘 진지하게 작업 고민하던 작가의 모습은 무엇이었던가. 나는 전시 기간 내내 매우 고통스러웠다. 이런 전시회를 위해 전시장 월세를 내주어야 한단 말인가. 마음속으로 관람객이 적게 오기를 바란 첫 전시회였다.

일반 단골 관람객들도 그 전시회의 작품성이 허술하다는 것을 알 정도였다.

"관장님, 이번 전시회에서는 갤러리가 왜 이렇게 협소해 보이고 허술해 보이죠?"

갤러리 단골 관람객이 내 눈치를 살피며 말하는데 갤러리 주인으로서, 전시기획자로서 창피해서 죽을 지경이었다.

작품이 허술하면 아무리 훌륭한 건축물 안에 있는 전시장도 스산해지고, 작품이 훌륭하면 허술한 건축물의 전시장도 아우라가 넘치게 된다. 작가는 성품만큼이나 작품성도 좋아야 한다. 그 뒤로 나는 더 이상 그를 다른 전시회에 추천하지 않고 있다.

전창운 〈연꽃을 나르는 아이〉, 캔버스에 유채, 60×140cm, 2009

또 다른 사건도 있었다. 전시장에서는 여러 유형의 작가들을 만난다. 소재와 철학적 주제는 좋은데, 작가의 손끝이 그만큼 야물지 못해서 아쉬운 작품을 내놓는 작가들이 있고, 반대로 손맛이 좋고 자세도 참 성실하지만 소재나 주제가 따라주지 못하는 작가도 있다. 그다지 특색 없는 주제를 가지고도 현대의 물질문명을 도구로 잘 이용하는 작가도 있다. 바로 그런 작가의 전시기획을 맡았다가 낭패를 본 경험이 있다.

작가는 미팅 때 작품을 가져오지 않고 몇 년 전 전시도록을 가져왔다. 작품을 실제로 보지 않고 도록과 작가만을 보고 덜컥 기획전시회를 잡았다. 전시준비 기간에 당연히 작업실에 갈 것이라고 생각하고 잡은 전시회였다. 소개해준 지인의 꼼꼼함도 작가와 작품에 대한 기대감을 보증했던 것도 사실이다. 그러나 이번에도 작가 작업실 방문을 위한 일정에 짬이 나지 않았다.

전시장에 대형작품을 반입하던 날, 아차 싶었다. 충격적이게도, 전사출력을 하여 그 위에 채색을 했다는 것이 그대로 드러나 보였던 것이다.예전에 실기수업 할 때, 표현 기법 중 하나로 실사출력 작업을 해보았기 때문에 금방 알아차릴 수 있었다. 그가 예전에 나를 만날 때 가져왔던 전시도록은 컴퓨터로 2차 작업해 실제 작품보다 훨씬 더 잘 나온 것이라는 것을 알게 되는 순간이었다.

그래도 전시회는 열렸고 전시안내 광고를 보고 컬렉터들이 많이 방문했지만, 미완의 작품을 보고는 실망하여 그냥 돌아갔다. 전시기획자인 나에게 그 전시작품에 대해 조심스러운 한마디를 건네는 것도 잊지 않았다. 그 작가는 사람들이 많이 왔다고, 전시회에 문의전화가 많이 오는 것을 보고 작품이 인정받고 있다고 생각하는 것 같았다. 도대체 어디에서 오는 자신감인지, 전시 진행중에 태도가 도를 넘어서기 시작했다. 그러고는 그 미완의 상태도 자기의 작품의도라며 좀 더 발전하길 바라는 타인의 진정어린 조언도 받아들이지 않았다.

적어도 창작을 하는 직업이라면, 그것도 사람의 심상을 표현하는 작업이라면 노동집약적인 작업 앞에서 근성 있는 자세를 보여주어야 한다고 생각한다. 가끔

여타 전시장을 돌면서 출력한 어쭙잖은 그림을 세상에 보이려는 참으로 안타까운 작가들을 본다. 그런 작가들 대부분은 관람객들이 인쇄소의 힘을 빌린 것을 모를 줄 안다. 그런 작가들의 대부분은 뒤샹의 〈변기〉를 거론한다. 공산품을 전시장에 내어놓은 뒤샹의 철학. 그것이 언제적 이야기인데 본인의 부끄러운 작품에 뒤샹의 실험정신을 비유하는지 안타까운 노릇이다. 적어도 작가 자신이 알고 그 전시장에 다녀간 다른 작가들과 관람객들이 안다. 그는 죽은 그림을 그리는 것이다. 어디 가서 "그림 작업 합니다"라고 말할 거라면 작가로서 신중한 자세가 필요하다.

이렇게 전시회를 내리고 싶은 최악의 사건들이 발생한 이유를 나는 나 스스로에게서 찾았다. 아무리 바쁘더라도 기획전시가 열리기 전에 중간중간 작가의 작업실에 직접 찾아갔더라면 사전에 제재를 가해 불미스러운 일을 만들지 않을 수 있었을 것이다. 이 사건들은 나를 다시금 초심으로 돌아가게 만들었다. 어떤 일을 하던 반드시 진행과정 중간중간에 반드시 확인하는 것을 내 일의 제1조항으로 삼아 스스로 지키고 있다. 이 글을 읽을 미래의 큐레이터들은 기본과 원칙적인 준수사항을 잘 지켜 나와 같은 시행착오를 겪지 않기 바란다.

아트페어, 꼼꼼하게 준비해서 가자

아트페어, 큐레이터가 눈을 높이는 기회

갤러리의 궁극적인 목표는 미술작품을 전시, 판매하여 작가와 갤러리의 일용할 양식을 구하는 이윤창출이다. 갤러리가 5일 미술시장인 아트페어에 참가하는 것은 좀 더 효과적으로 이윤을 창출할 수 있는 기회. 이곳에 참여한 수많은 갤러리들이 그동안 갤러리에서 전시한 작가들이나 그 외 다른 작가들 중에서 좋은 작품을 선정하여 참가하고 있다.

이렇듯 갤러리 전시에서 쌓은 경험을 바탕으로 행사 성격과 규모에 준한 자본과 작품을 선별하여 구성하면 무리 없이 진행할 수 있다. 그곳에는 미술에 적극적인 관심을 가진 관람객들이 모이므로 작품의 판매성과가 갤러리에서 전시할 때보다 좋다. 참여 갤러리들과 서로 좋은 정보를 교환할 수도 있고, 미술시장의 참다운 기능을 활성화하는 등 두루두루 긍정적인 효과가 있는 일이다.

다양한 국내외 아트페어는 갤러리들뿐만 아니라 작가, 아트딜러, 컬렉터와 미술을 공부하는 학생들, 더 나아가서는 일반대중들에게까지 미술시장의 흐름이나 미술계의 유망작가들의 작품을 한 자리에서 만날 수 있는 문화적인 친숙함이 자연스럽게 어우러진 즐거운 큰 축제다. 한 장소에서 동시대 미술작품 수천 점을 감상하다보면 현시점의 미술작품 경향과 가격 등을 비교 평가할 수 있다. 아

트페어는 작품가격이 공개되고, 가격이 비교적 저렴하게 제시되므로 누구라도 손쉽게 본인의 취향과 조건에 합당한 작품을 선택, 구매할 수 있다는 장점이 있다. 또 해외미술 작품을 동시에 관람할 수 있는 기회인 동시에, 우리 작가들의 작품이 해 외 갤러리에 초대되는 기회를 만드는 장이다. 이렇듯 아트페어는 시장 기능 이상의 기능을 지닌 미술계 평가의 장이다. 아트페어는 대내외적으로 다양한 효과가 있으니, 소형 갤러리들도 좀 더 적극적인 자세로 여러 아트페어를 꼼꼼히 알아보고 기회를 활용하면 잔잔한 재미를 볼 수 있다.

국내의 주요 아트페어로는 한국 국제아트페어, 화랑미술제, 마니프 서울 국제 아트페어, 아트에디션 등이 있다. 그 외에도 서울 오픈아트페어, 블루닷 아시아, 대한민국 미술제, 대구 아트엑스포, 서울 아트살롱, 호텔 아트페어 등이 전국에서 지속적이거나 단발성으로 열리고 있다.

2009년에만 해도 이런 아트페어들이 국내에서 30여 개가 열렸다. 이렇게 넘쳐나는 아트페어의 수만큼 조심할 부분도 많다. 조직운영위원회의 경쟁력 그리고 개최도시 구매성향의 구매경쟁력이 아트페어마다 많이 다르므로, 갤러리에 맞게 신중하게 선택하고 진행에 노력을 기해야 한다.

바젤 아트페어, 쾰른 아트페어, 프랑스 피악, 아트 시카고, 런던 프리즈 아트페어, 마이애미 아트페어, 베이징 아트페어, 뉴욕 아트페어, 호주 현대미술제, 파리 국제판화미술제, 아트포럼 베를린 등 해외에서도 역사와 전통을 자랑하는 아트페어뿐만 아니라 그 이름을 다 헤아릴 수 없을 만큼 다양한 운영취지의 국제 아트페어들이 열리고 있다.

여러 나라의 아트페어를 살펴보며 주최 도시 성격과 주최 운영진의 구체적인 운영현황이 매우 다름을 인식하는 자세가 필요하다. 해외 아트페어들은 국내의 아트페어보다 행사 운영이 전략적이어서 생동감이 느껴지는 것을 볼 수가 있다. 개최 도시의 관광산업과 연계함은 당연하고 아트페어 현장에서 관람객들을 위한 다양한 행사가 진행되기 때문이다. 유명작가의 사인회, 누드 크로키 체험, 벽

화 그리기, 출판기념회, 음악공연, 퍼포먼스 등 미술작품을 팔기만 하는 것이 아니라 관객이 미술작품에 다가가도록 행사를 기획하고 있다. 오로지 판매만 생각하는 우리나라의 권위적인 여러 아트페어 운영조직과의 큰 차이점이다.

앞서 말했듯이 국내외 아트페어의 수는 참으로 많다. 갤러리의 자본과 운영경력에 맞는 아트페어에 참가하기 위해 좋은 반응의 아트페어를 잘 알아보아야 한다. 유무형의 많은 수고가 들어가는 만큼 좋은 성과를 위해 많이 조사하고 준비하는 노력은 필수다. 그 노력은 큐레이터의 몫이며, 큐레이터의 경력이 된다.

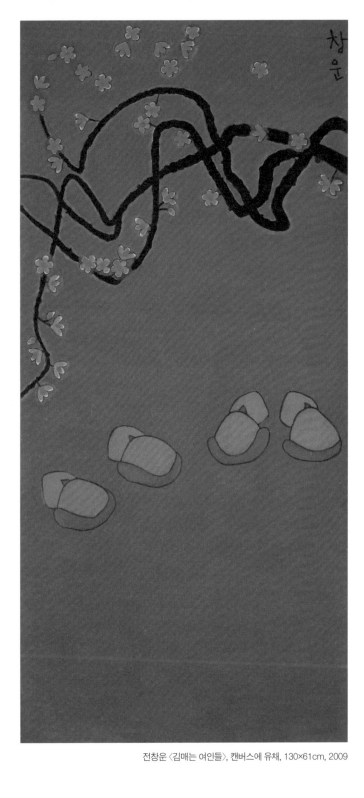

전창운 〈김매는 여인들〉, 캔버스에 유채, 130×61cm, 2009

국내외 아트페어

예술경영의 꽃, 아트페어

〈국제 아트페어〉

2000년대 들어와서 바젤 아트페어 등 여러 아트페어들이 스타 작가를 배출하게 되면서 미술에 큰 관심 있는 일반 대중들과 미술동네의 예술경영 관계자의 시선이 아트페어로 향하고 있다.

한국에서 아트페어가 본격적으로 개최되기 이전부터 국내의 몇몇 갤러리들은 해외 아트페어에 활발히 참가해 세계적인 범위의 미술품 유통과 한국작가들을 홍보 하는 역할을 수행해오고 있다. 스위스의 바젤 아트페어, 독일의 퀼른 아트페어, 프랑스의 피악 아트페어, 북유럽의 아르코, 미국의 시카고 아트페어와 같은 세계 주요 아트페어와 그 외에도 세계에서 개최되는 크고 작은 아트페어에 갤러리 현대, 국제 갤러리와 같은 국내의 저력 있는 화랑들을 비롯한 많은 갤러리들이 지속적으로 참가하면서 한국 미술 시장은 글로벌 마켓의 가능성을 열어가고 있었다.

한국 갤러리들이 국제 아트페어에 참가한 최초의 사례는 1984년 프랑스 파리에서 열린 피악에 참가한 진화랑이다. 진화랑은 남관, 류경채, 박서보, 이우환 등의 국내 작가와 피카소, 파울 클레, 브라크와 같은 세계적 거장들의 판화를 가

지고 참가했다. 이후 가나아트, 갤러리 현대, 국제갤러리 등의 극소수의 국제 경쟁력을 갖춘 화랑들의 참가가 더해지고, 박영덕 화랑, 박여숙 화랑, 카이스 갤러리, 예화랑, 샘터 화랑, 표 갤러리 등 점차 더 많은 갤러리들이 참가하고 있다.

세계적 규모를 갖춘 아트페어에 한국 갤러리들의 참여는 세계 미술시장에 한국의 미술품을 소개하고 유통시키는 데 큰 역할을 하고 있다. 1996년 프랑스 피악FIAC 에서 '한국의 해'로 선정하여 14개 갤러리가 참가하면서 본격적인 한국의 미술품 조명이 이루어졌으며, 1999년 일본 동경의 니카프nicaf에서 '한국의 해' 특별 행사를 가진 바 있고, 주빈국 제도의 시초 격인 아르코에서는 2007년에는 주빈국을 한국으로 선정하여 한국의 14개 화랑이 참여했다.

쾰른 아트페어 Art Cologne

1967년 창설된 쾰른 아트페어는 세계에서 가장 오래된 국제 아트페어다. 고전, 근대, 동시대 미술까지 총체적으로 흐름을 알 수 있는 다양한 작품을 선보이고 있다.

기획 아이템의 개발 부재로 스위스의 바젤 아트페어나 프랑스의 피악 아트페어 등 많은 국제 아트페어들과의 경쟁력에서 잠시 다소 위축되었지만 독일 중앙정부와 지자체, 지역주민 그리고 금융권 등 많은 투자회사들의 적극적인 협력으로 아트페어 기간 내내 더욱 다양한 행사가 진행되고 있다. 다양한 행사를 살펴보면 행사 기간 동안 현대미술 발전에 기여했던 사람을 쾰른 아트페어 수상자로 선정하여 수상자와의 간담회, 미술 관련 법규와 문화마케팅 등 예술경영에 대한 설명회, 쾰른 지역 관광의 연계 프로그램과 행사 마감 후 지역 화랑의 오픈 프로그램 참여를 유도하고 있다. 또한 미술계의 신진 갤러리나 청년작가들에게도 별도의 전시공간을 주며 미술전문가의 작가 평가 방법이나 작품수집, 미술투자 설명회를 연계하여 국제미술시장을 연계하고 있다. 여전히 독일을 대표하는 맥주

의 무료 시음회 등 다양한 서비스의 지속과 그간의 자랑스러운 역사와 함께 세계적으로 영향력 있는 아트페어의 하나로 여전히 인정받고 있다.

바젤 아트페어 Art Basel

바젤 아트페어는 세계적 아트페어 중 하나로 1970년 스위스의 화상畵商 에른스트 바이엘러Ernst Beyeler가 주도하여 바젤에서 첫 회가 열렸다. 바젤 아트페어가 열릴 때마다 바젤공항에는 세계 주요 컬렉터들의 자가용 비행기 수백 대가 모여들어 그 자체가 진풍경인 '현대미술올림픽'이라 불리고 있다. 바젤 아트페어의 전시구성도 그 유명세에 한몫을 하고 있는데, 상업미술행사 중 가장 퀄리티가 높고 큰 행사라 불리게 하는 화랑들이 모인 아트 갤러리 부문으로 확실한 상업성을 보여주는가 하면, 미술관에서나 볼 수 있을 듯한 학구적인 성격의 작품으로 큐레이터들이 기획한 부분이 있고, 바젤 아트페어에서 위촉한 심사위원회가 선정한 신예작가의 전시장인 아트스테이트먼트 부분, 크기, 재료, 개념 등에 제약 없이 창의적인 작품들을 선보이는 아트언리미티드 부분 등으로 탄탄한 행사 기획력을 보이고 있다. 세계 최대 규모의 아트페어로, 독일, 스위스, 프랑스 3개 나라가 맞닿은 곳에 위치한 고급스러운 문화의 도시라는 지리적 장점과 힘 있는 아트딜러들의 노력으로 바젤을 유럽 최고의 미술 도시로 만들고 있다. 근대작가들의 페인팅, 조각, 설치, 미디어아트 등 시각미술 전 분야에서 최고급·최고가의 작품을 집중적으로 소개한다. 또 바젤 아트페어가 열리는 기간에 리스테Liste, 볼타쇼Volta Show, 스코프 바젤Scope Basel, 솔로프로젝트Solo Project 등 중소 규모의 아트페어가 동시에 열리는 등 도시 전체가 문화 축제장이 된다.

세계 최고의 컬렉터들은 바젤 아트페어 운영진의 노하우에 신뢰를 보내고 있음은 스위스의 여러 미술관과 재단들이 짜임새 있게 진행하는 미술계의 학술적인 행사와 경매회사, 화랑 등 상업적 기능을 역동적으로 추진력 있게 진행하는 데 있다. 또한 어린이를 동반한 관람객이 아트페어 전시관람과 작품구매를 편안

한 마음으로 하도록 무료로 육아돌봄 프로그램을 진행하는 섬세한 서비스가 바젤 아트페어를 세계 미술의 트렌드로 만들고 있다고 볼 수 있다.

시카고 아트페어 Art Chicago

시카고 아트페어는 1980년에 창설된 북아메리카의 대표적 아트페어로, 2007년부터 머천다이즈마트 프로퍼티MMPI : Merchandise Mart Properties, Inc. 사가 인수하여 미국 일리노이 주의 시카고에서 매년 4월에 세계 최대 규모의 가구·가정용품 도매센터인 머천다이즈마트에서 개최된다. 시카고 아트페어는 비교적 늦게 출발한 셈이지만 체계적 조직력과 홍보, 미국의 경기 호황에 힘입어 북아메리카의 대표적 아트페어로 자리를 잡았다. 스위스의 바젤 아트페어, 프랑스의 피악 아트페어와 더불어 세계 3대 아트페어의 하나로 국제적 미술시장에서 입지를 굳히고 있다.

시카고 아트페어는 국제적 규모이기는 하지만 미국의 개성이 강한 실험적인 작가들 작품이 주로 거래되는데, 예술성보다는 시장성에 좀 더 비중을 두어 작품을 선정한다는 것이 다른 국제 아트페어와의 차별점이라고 볼 수 있다. 북아메리카의 갤러리들과 유럽의 대표 갤러리들을 중심으로 하여 세계의 갤러리들이 참여하고 있는데 최근에는 한국의 갤러리들도 한국 작가들의 작품을 많이 출품하고 있다. 아트페어 행사 중에는 문화적 다양성, 미술시장과 미디어의 결합 등 국제 미술시장 안의 담론을 생성하는 세미나 개최, 아트페어 행사장 옆 건물에서는 국제앤티크페어, 신진 갤러리와 작가들을 위한 브리지 아트페어, 아웃사이더 아트페어 등 중소 규모의 또 다른 유형의 아트페어 행사들이 함께 진행된다.

피악 아트페어 Art Fair

프랑스의 피악FIAC은 1974년 세계 현대미술의 활성화를 위해 프랑스 내에 있는 80여 개의 화랑과 출판사들이 모여 조직했다. 여러 개의 화랑이 연합해 개최

윤승희 〈기도〉, 코팅한 배접지 위에 아크릴, 87×131cm, 2008

하는데, 그랑 팔레 미술관과 루브르 박물관에서 큰 규모로 열리고 있다. 그랑팔레 행사장 작품들은 현대미술보다 근현대미술작품을 위주로 전시구성되고, 루브르 행사장에는 실험적인 성향의 작품들로 구성되는데 피악 아트페어의 거래량은 세계 아트페어 중 세 번째이다.

피악 아트페어만의 차별성이라면 대중성과 축제성을 중시하면서 디자인을 특성화한 〈피악 디자인〉과 고급의류 명품 브랜드와 현대 미술작가들을 접목한 〈피악 룩스〉가 열리기도 한다. 디자인과 현대미술, 기업들이 복합적으로 연결되어 있는 아트페어다. 2000년부터는 개인전 형식을 도입하여 차별성을 시도하며 신생 아트페어인 파리 아트페어Art Paris에 관람객을 뺏기는 것에 긴장감을 가지고 추진하고 있다.

아르코 아트페어 International Contemporary Art Fair

스페인이 미술에 관한 자존심을 회복할 목적으로 1982년부터 개최하기 시작한 이래 스페인 국왕 부부가 공식적인 후원자로 해마다 스페인 마드리드에서 2월에 개최한다. 북유럽을 대표하는 국제미술박람회로 정식 명칭은 '아르코 국제현대아트페어'다. 30여 개 국의 250여 개 갤러리들이 20세기와 21세기 작품들 위주로 전시하여 동시대 미술의 흐름을 한자리에서 보여주는 국제견본 전시 역할을 하고 있다. 다른 국제 아트페어가 최고의 작품과 최고가를 지향하는 추세에 비하여 아르코 아트페어에서는 다양한 가격대로 다양한 장르의 작품을 만날 수 있다. 아르코 아트페어만의 특별한 전시구성을 꼽으라면 진행하는 프로그램의 전시파트마다 국제적 인지도의 큐레이터들을 선정하여 그들로 하여금 작가를 선정하고 아르코위원회에 의해 최종 결정하는 엄선된 작품출품을 지향한다는 점이다. 그중에 ARCO40 프로그램은 세 명의 작가만 전시할 수 있는데 작품은 전시되는 시점에서 3년 이내에 제작된 것이어야 한다. ARCO40에 선정되면 일반페어에는 참여할 수 없지만, 다른 프로그램에는 지원할 수 있다. 또 SOLO Projects는 국제적

큐레이터들이 선정한 작가들의 솔로 전시구성이다. 이외에도 Expanded-Box, Performing ARCO 등의 프로그램이 모두 국제적 큐레이터들의 선정과 심사로 진행되어 아르코 아트페어가 다른 세계 아트보다는 상업성 미술시장이 아닌 학구적인 비엔날레적 성향을 보인다. 스위스의 바젤, 독일의 쾰른, 미국의 시카고, 프랑스의 피악 아트페어와 함께 세계 제5대 국제 아트페어로 꼽힌다.

홍콩 아트페어 Art HK

2008년 아시아 미술시장의 질적, 양적 성장을 위해 창설되었다. 유럽을 비롯한 세계의 다른 아트페어와는 다른 목표로 진행을 하고 있는데 기존의 아트페어들이 미술관, 갤러리와 연계프로그램을 개발하여 아트페어 행사를 진행하는 것에 반해 크리스티, 소더비 등과 함께 경매 프리뷰 전시와 경매를 진행하면서 차별화를 두고 있다.

최근 들어 '아트 바젤'을 운영하는 스위스의 MCH 그룹이 홍콩 아트페어의 지분을 60% 사들이면서 2012년부터는 '아트 바젤' 측이 홍콩 아트페어를 진행하면서 '아시아의 아트 바젤'로 거듭나고 있는 중이다. 스위스 아트 바젤의 경험과 역사 그리고 아시아 지역의 컬렉터를 겨냥한 아트페어 진행으로 동양의 아트 허브를 꿈꾸는 중이다. 그간의 중국 베이징 아트페어와 한국의 국제 아트페어는 홍콩 아트페어에 미국과 유럽권의 컬렉터들을 빼앗길 가능성에 직면해 있다. 한국과 중국의 아트페어는 차별화된 운영을 진행해야 할 것으로 생각된다.

이밖에도 한국 국제아트페어, 베이징 국제아트페어, 아트포럼 베를린, 미국의 아모리쇼, 영국의 프리즈 등 전 세계적으로 많은 아트페어가 진행되고 있다.

〈그 외의 국제 아트페어〉

마이애미 아트페어(Art Miami) — http://www.art-miami.com

멜버른 아트페어(Melbourne Art Fair) — http://www.artfair.com.au

샌프란시스코 아트페어(San Francisco International Art Exposition) — http://www.sfiae.com

중국 국제화랑박람회(CIGE : China International Gallery Exposition) — http://www.cige-bj.com

도쿄 아트페어(Art Fair Tokyo) — http://www.artfairtokyo.com

아트 타이페이(Art Taipei) — http://www.art-taipei.com

아트스테이지 싱가포르(Art Stage Singapore) — http://www.artstagesingapore.com

〈국내 아트페어〉

1980년대 세계적인 경제성장과 함께 미술품의 국제적 교류가 이루어지면서 한국에서도 아트페어가 개최되기 시작했다. 이제는 아트페어의 시대라는 데 이의를 제기할 미술인들은 많지 않을 것이다. 1979년 한국화랑협회전_{현재의 화랑미술}제, Seoul Art Fair을 시작으로 하여 한국 국제아트페어KIAF : Korea International Art Fair, 마니프 서울 국제아트페어MANIF, 아트에디션전 서울 국제판화사진아트페어 등 국내 아트페어는 수십여 개가 진행 중이다.

한국 국제아트페어 Korea International Art Fair

화랑협회가 화랑미술제를 서울 아트페어로 개편한 데 이어 동시대 세계 시장의 활성화와 대중화에 이바지할 목적으로 2002년부터 매년 한국에서 열리는 국제 미술전시회다. 제1회 전시회는 2002년 부산아시안게임을 계기로 부산 국제아트페어를 준비하면서 부산전시컨벤션센터Bexco에서 열렸으며, 한국을 포함하여 세계 각국에서 100개의 화랑이 참여했다. 이후 2003년 제2회 전시회부터는 서울 코엑스Coex에서 개최되어 2008년에는 국내외 20개국의 218개 화랑국내 116개, 해외 103개이 참여했고, 1,500명에 달하는 외국 컬렉터들이 방문했다.

그러나 최근에는 한국 국제아트페어의 운영과 진행과정에 많은 허점을 드러내고 있다. 행사 운영진의 기획력 부재로 성공한 해외의 아트페어의 사례를 그대로 모방할 뿐 한국 아트페어만의 독창적인 프로그램 부재로 타 국제 아트페어

와의 경쟁력에서 뒤지기 때문이다. 작품 디스플레이에 있어서의 안일함, 전시부대행사와의 비연계성, 관광상품 개발 부재 등, 국제미술제를 지향하는 국내 대표 아트페어임에도 불구하고 미술전문가뿐 아니라 일반 해외 관광객을 대상으로 하는 홍보에 대한 안일함이 가장 큰 단점으로 지적된다. 홍보 내용에 있어서도 거리 현수막과 포스터에 그칠 뿐이다. 따라서 한국 아트페어만의 특색 있는 프로그램 개발과 다양한 홍보가 필요해 보인다.

화랑미술제 Seoul Art Fair

한국화랑협회1976년 설립가 1979년 '한국화랑협회전'을 주최한 것을 시작으로 진행되고 있는 국내 최초의 아트페어다. 2012년 30주년을 맞이한 국내에서 가장 오래된 아트페어로 참가한 화랑들이 새롭게 발굴한 신예작가나 대표작가의 작품을 전시, 거래하는 아트페어다. 1986년 제5회 때 '한국 화랑협회미술제전'으로 개칭했으며, '서울아트페어'라는 명칭을 처음 사용했다. 그 후 1987년 제6회 때부터 '화랑미술제'로 다시 개명한 후 지금까지 사용하고 있다. 지역미술의 활성화를 위해 부산에서 개최한 이후로, 2010년부터는 부산시의 적극적인 협조와 지원으로 부산 지역 작가 63명의 작품 148점을 전시하는 특별전 '아트 인 부산'과 아트 북카페가 마련되었고, 부산 지역 문화를 소개하는 아트투어예술여행 프로그램도 운영하고 있다. 서울과 부산에서 개최되며 미술시장의 활성화와 미술이 대중에 이바지함을 목적으로 한국미술시장의 현황을 한눈에 살펴볼 수 있는 대규모 행사이다.

아트에디션 Artedition, 전 서울 국제판화사진아트페어

2010년부터 개최된 '아트에디션'은 2005년부터 2009년까지 개최되었던 '서울 국제판화사진아트페어sipa'에서 시작되었다. '서울 국제판화사진아트페어'는 1994년 한국판화진흥협회가 창립되고, 1995년부터 서울판화미술제가 실시된

후 매년 지속적으로 전시를 개최하면서 해외에서도 보기 드문 사진과 판화 전문 아트페어라는 점이 특색이었다. 또한 교육 기회 제공, 아시아의 신진작가 발굴 및 양성, 판화의 개념 확장 등을 주된 사업으로 제시했다. 판화와 사진 위주로 아트페어를 마련해온 한국판화사진진흥협회는 2010년부터 행사 명칭을 '아트 에디션'으로 바꾸면서 판화, 사진뿐만 아니라 영상, 조각, 디자인을 비롯하여 다양한 에디션 작품들을 전시하여 국내외 복수미술을 종합적으로 관람 할 수 있는 의미 있는 기회를 갖는 국내 유일의 에디션 작품 전문 아트페어다.

2012부터는 기존 작가들의 에디션 작품뿐만 아니라 신진작가들의 독창적이고 참신한 에디션 작품들을 선보이는데, 아트페어에 참가하는 업체들로 하여금 그동안 미술 시장에 공개가 되지 않은 에디션 작품을 최소 한 작품을 출품하도록 유도 하고 있으며 2013년부터는 정례화 할 예정이다. 이를 계기로 에디션 작품에 대한 다양한 관점을 대중들에게 제공할 것이며 한국 미술시장의 질적 다양화에 이바지하는 것이 목적이다.

마니프 서울국제아트페어 MANIF

1955년 국내에서는 처음으로 '아트페어'라는 새로운 전시문화를 선보였다. '마니프'란 '새로운 국제미술의 선언과 포럼'을 의미하는 프랑스 약어를 뜻하며 화랑이 배제된 군집개인전 성격의 세계적으로 보기 드문 아트페어다. 화랑미술제가 한 부스에서 화랑 소속 작가들의 작품을 내건다면, 마니프는 작가들이 한 부스를 차지하고 작품을 전시하는 형태다.

따라서 마니프는 미술시장의 형식을 포함하는 동시에 소규모의 개인전이라는 두 가지의 성격을 포함한 형태다. 마니프의 특징은 '작가와 관객의 만남'을 추진하여 미술품에 대한 감상의 벽을 낮추고 미술의 대중화를 위한 노력과 '가격정찰제'를 시행한다는 것이다. 작품 가격을 50~60%로 낮추고 작가와 구매자의 일대일 직매방식을 도입했는데, 기존의 호당가격제와 이중가격제의 폐단을 없애고

자 한 것이지만 이런 실험적 방식이 미술시장의 유통질서를 혼란시켰다는 이유로 화랑협회와 마찰을 빚기도 했다. 하지만 15년간 군집개인전에 초대된 작가는 2,500여 명에 이르고 있다. 2008년부터 친근한 마음으로 전시장을 방문해 그림을 편안한 생활 속 일부로 자리 잡을 수 있게 되길 희망하며 꾸준히 '김과장 미술관 가는 날'을 주제로 진행해오고 있는데, 초대작가의 100만 원 미만짜리 소품을 모아 파는 특별전 부스도 마련되어 모든 작품은 정찰제로 판매되었다. '과장 명함'을 소지한 개인이나 함께 온 직계가족은 무료로 전시장에 입장할 수 있다. 또 유명작가의 소장품을 100만 원에 구입할 수 있는 특별전도 열린다.

한국 국제아트페어를 비롯한 국내에서 개최되는 아트페어는 현재 직접 화랑을 운영하는 대표들로 구성된 조직 및 운영위원회에 의해 행사가 진행되는 경우가 대다수인데, 한국 국제아트페어와 화랑예술제의 경우 사단법인으로 운영되는 한국화랑협회에서 주관한다.

한국 미술시장의 활성화와 미술문화의 발전을 목표로 공익적인 목표를 위해 운영되어야 하지만 타 국제 아트페어와의 차별성 없는 행사 진행으로 아쉬움이 느껴진다. 아트페어에 참가하는 화랑과 작품을 선정하는 부분에 있어서 특별한 규정과 기준을 제시하지 않고 있으며 실제로는 부스비만 내면 참가할 수 있는 형식으로 출품이 이루어지는 점 등은 개선할 사항이다.

〈그 외의 국내 아트페어〉

SOAF : 서울오픈아트페어 — http://www.soaf.co.kr

AHAF : 아시아 탑 갤러리 호텔 아트페어(Asia Top Gallery Hotel Artfair) — http://www.hotelartfair.kr

윤승희 〈생활의 모호함〉, 배접지에 아크릴, 82×150cm, 2007

아트페어, 큐레이터의 체크사항

큐레이터에게 국경은 없다

아트페어에 참가하는 갤러리의 큐레이터로서 체크해야 할 몇 가지 사항들을 알아보자.

우선 영어를 할 줄 알아야 한다. 영어공부를 열심히 하여 국제행사 현장에서 자기 갤러리의 작품판매와 함께 같이 참여한 선정작가를 홍보할 수 있도록 해야 한다. 이는 갤러리 측 한국작가 홍보뿐만 아니라 나중에 한국에 소개할 만한 외국작가 발굴을 밀도 있게 진행하기 위해서도 필요하다.

외국작가에 대한 평가와 세계 미술계의 흐름을 한눈에 파악하기 위해서도 그곳 외국 갤러리 관계자와의 대화는 필수다. 본인이 근무하는 한국 갤러리와 외국 갤러리의 상호교류를 위한 자리에서 통역자가 되는 영광도 누려보면 어떨까? 이렇게 국제아트페어는 한국의 작은 갤러리의 큐레이터를 넘어선 국제미술 시장의 정상적인 기능을 활성화하고 화랑 간 정보 교환, 미술시장의 저변 확대 역할자로서 국제적인 현장 경험을 쌓는 절호의 기회다.

한국의 문화를 보여주고 외국의 문화를 만나는 아트페어에 국경이 없다.

기회는 때가 왔을 때 스스로 만드는 것이므로 늘 어떤 형식_{공부, 적극적 사교성, 다양한} 정보으로든 스스로 부족한 부분에 대한 준비를 많이 해놓았으면 좋겠다.

둘째, 한국 갤러리만의, 본인이 근무하는 갤러리의 특별한, 즉 색깔이 있는 작품 선정이 있어야 한다. 외국 아트페어에 나가면서 어쭙잖은 서양 소재나 기법 그리고 서구적 철학이 담긴 작품으로는 서양화의 본고장에서는 진정한 승부가 어렵다. 서양권의 아트페어에서는 한국의 오랜 역사, 문화, 예술적인 소재나 기법 혹은 철학만이 차별성을 줄 수가 있다.

이렇게 차별화된 작품 선정과 함께 그 작품에 대한 철저한 이론 공부가 필요하다. 따라서 큐레이터도, 작가도 그동안의 작업에 대한 정리가 필요하다. 다양한 비평 글과 작가노트를 정리하여 영어로 번역하고 많은 작품 이미지를 담은 포트폴리오를 만들어 두어야 한다. 또한 그 아트페어 참가작품 외에도 예전의 다른 작품사진들을 많이 가지고 가서 작가의 작품세계를 다양하게 보여주어야 한다. 많은 경비를 지출하며 나간 그 자리에서 팔리는 것뿐만 아니라 그 후에 외국 갤러리의 초대를 받을 수 있도록 작가홍보 기회도 만들어보기 바란다.

셋째, 개최국의 특성, 예를 들어 미국인지, 독일인지 기타 어떤 나라인지에 따라서 그 나라 문화를 공부해야 한다. 그 나라 국민성을 알아야 하는 것이다. 그뿐만 아니라 개최도시의 특성도 조사해야 한다. 그곳의 주 고객층, 즉 어떤 직업의, 어떤 성향의 사람들이 주로 오는지도 알아보아야 한다. 여러 나라의 아트페어 참가에는 각각에 따라 구체적인 차별화 전략을 펼쳐야 한다. 적을 알고 나를 알면 백전백승이다.

많은 작가들이 아트페어에 나갈 때 작가홍보 기회보다 관광에 더 관심을 갖는 상황을 많이 봐왔다. 유무형의 많은 수고가 들어가는 만큼 좋은 성과를 위해 철저히 준비하는 노력이 반드시 필요하다.

윤승희 〈나른한 오후의 정물〉, 배접지에 아크릴, 89×188cm, 2006

언론홍보, 글을 써야 하는 큐레이터

큐레이터가 되면 생각보다 글을 쓸 일이 많다

큐레이터가 되면 글을 쓸 일이 생각보다 많다. 상황에 따라서 매끄러운 글 한 줄 쓰는 데 많은 시간이 걸리기도 한다. 더욱이 그 글이 언론 보도자료라면 기사화되어야 하는 목적이 있으므로 글이 더 안 풀릴 수밖에 없다.

미술 전문매체든 일반 일간지든 간에 담당기자의 책상 위에서 또는 이메일함 속에서, 나와 같은 생각으로 보내오는 수많은 보도자료 속에서 살아남아야 하기 때문이다. 문제는 그거다. 일주일이면 50~60건이 도착한다는 언론 보도자료! 아니, 더 많을 수도 있을 것이다.

내 근무처가 세상에 널리 알려진 갤러리나 미술관이라면, 이른바 인지도가 있는 역사를 자랑하는 큰 전시장이거나 이미 세상에 잘 알려진 작가의 전시회라면 전시회 신뢰도에 있어서 기자들에게 일단 좋은 평가를 받을 수 있겠지만 현실이 그렇지 않다면, 수많은 갤러리의 하 나이고 수많은 전시회의 하나라면, 현실을 직시하고 글감에 창작의 아이템을 총동원해보자.

사실은 이 책을 쓰는 나도 여러 권의 책을 쓰기까지 문예창작과 같은 학과나 하다못해 글 쓰기를 배우는 학원 문턱이라도 넘어본 적이 전혀 없다. 또한 나는 전시기획 중간중간 책을 쓸 뿐 글만 몰입하여 쓰는 언론인이나 미술 비평가도

아니다. 이 말을 하는 이유는 절대 자랑이 아니며, 자랑할 만한 실력도 못 된다. 다만 글쓰기에 용기를 가져보라는 의미에서 하는 말이니 따라해보자. 내 나름의 성공비법 전수다. 아니, 비법은 너무 거창한 것 같고, 나름 지름길이다.

- **적당한 매체 선택** — 제일 먼저 어떤 사람들이 전시장에 왔으면 좋겠는지 생각하고, 그 대상이 제일 많이 보는 언론사부터 몇 군데 선택해야 한다. 그 언론사의 성격에 맞추어 글을 풀기 전에 그 언론사 해당기사 난의 글들을 몇 달치 읽는다. 미술, 전시 담당기자의 글을 특히 많이 읽고, 어떤 형식으로 글을 풀었나를 밑줄을 그어가며 읽는다. 미술 전문 잡지 기자들의 글 형식이 다르고, 대중매체 기자들의 글 형식이 다르다. 매우 논리적이거나 혹은 매우 감성적이거나.

- **글 제목은 튀어야 한다** — 책 제목도 그렇고, 광고 카피도 그렇다. 내용을 함축적으로 담을 수 있는 간단명료한 제목, 책 제목이고 전시 제목이고 열 자 이내가 좋다. 주제목은 짧게 하고, 부제목에 좀 더 의미를 담고 쓴다. 제목은 쉽고, 힘 있고, 톡 쏘고, 재미있게 열 자 이내로 쓴다. 텔레비전 광고 카피, 신문 광고 카피, 신문기사 제목, 지하철 광고 카피를 읽어 보면 감이 잡힌다. 글을 잘 쓰려면 책에서 시작하여 광고 카피까지 읽고 또 읽는 것이 도움이 된다. 물론 표절하라는 것은 아니다.

- **전시내용 중에서 아이템 하나를 찾아낸다** — 그것이 관람객이 직접 참여할 수 있는 이벤트여도 좋다. 작품 사용재료를 부각시켜도 좋다. 직접 운영했던 하나코갤러리에서 아이들을 위한 전시를 할 때, 모든 작품이 재활용품을 이용한 작품임을 강조했더니 4대 일간지에 기사화되었고, 갤러리를 알리는 데 큰 공을 세웠다. 앞에서도 말했듯이 그 후 관람객들이 다녀 가서 관람소감을 개인 인터넷 홈페이지에 올리자 기자들이 알아서 찾아왔다. 그것도 전국적으로 배포하는 월간지 기자들이. 이렇듯 글을 위한 아이템이 중요하다.

- **호기심 갈 만한 내용을 글로 쓴다** — 다 비슷비슷한 양식을 빌린 보도자료들이

담당기자에게 올 것이다. 작가들의 개인적인 글, 작가의 작업노트나 작업과정 등이 보도자료의 전부여도 좋다고 생각한다. 읽기 편한 것은 논리적인 글감이지만, 마음을 움직이는 것은 감성적인 글이다.

• **꼭 전시소식란만 고집하지 않는다** — 사회란에도 들어갈 수 있도록 생각해 보자. 오히려 글 풀기는 이 지면이 나을 수 있다. 내가 근무하던 갤러리에서 그런 식으로 글을 썼더니 다른 인터뷰 요청이 온 적이 있다. 그렇게 돌아서 가는 방법도 있다.

• **육하원칙은 역시 기본이다** — 보도자료는 완성도가 있어야 한다. 어떤 글을 써도 육하원칙에 맞춰서 쓴다. 누가, 언제, 어디서, 무엇을, 어떻게, 왜!

• **난해하고 어려운 단어는 삼간다** — 너무 어렵고 논리적인 글은 다른 보도자료와 차별성을 주지 못한다.

• **각 글 첫 줄에 주제를 담아 쓴다** — 쓰는 사람도, 읽는 사람도 글이 아래로 갈수록 집중력이 떨어진다.

• **문장을 짧게 만든다** — 모든 글은 길면 말이 꼬이고 호흡도 급해져서 읽기 싫어질 수 있다. 특히 글쓰기가 전문이 아닌 사람들의 글은 꽈배기가 될 때가 많다. 나도 그렇다.

• **마감일을 잘 챙겨야 한다** — 너무 빨리 보내면 묻히고, 마감이 임박하면 기자가 바빠서 신경을 못 쓰기 쉽다. 갤러리 전시기간과 각 언론사들의 마감일이 조금씩 비켜갈 수 있으니 꼭 챙겨야 한다. 책상 앞에 각 언론사의 마감일을 빨간펜으로 반드시 써놓기 바란다.

• **보도자료를 어떤 방식으로 보낼 것인가를 생각한다** — 이메일이나 전시도록은 묻히기 쉽다. 보내놓고 잘 도착했는지 공손하게 확인전화를 하자. 때문에 너무 바쁠 때 보내는 것은 오히려 좋지 않을 수가 있다. 할 수 있으면 직접 가져가고 담당기자가 있는 시간에 가져가 얼굴도장을 찍자.

- **미술 담당 기자 이름을 확실하게 알고 써야 한다** ─ 받침 하나만 틀리게 이름을 써도 기분이 상하기 마련이다. 그런 장면들을 옆에서 많이 보았는데, 기자들은 굉장히 기분 나빠 한다. 언론사에 전화해서 담당기자 이름을 확실하게 알아두자.

- **전문지 정기구독** ─ 전시 관련 잡지 중 독자가 많고 영향력이 있는 잡지는 정기구독하는 성의를 보이자. 구독자 입장으로 보내는 것과 아닐 때는 많이 다르다. 구독자임을 알리기 위해 '지난 달 기사 잘 읽었습니다'라고 쓰자. 말을 안 하면 내 마음을 알릴 수가 없다.

- **총 자료는 세 장 반으로 끝낸다** ─ '첫째 장'에는 발신인과 수신인, 제목과 부제, 전체 전시개요를 쓰고, '둘째 장'에는 전시기획 배경, 주요 전시구성 내용과 작가의 전기, '셋째 장'에는 작가의 작품경력, 발신인 이름, 연락처와 로고를 쓴다.

전시회 준비를 매번 열심히 하다 보면 사실 언론 보도자료를 전시기간과 언론사 마감에 제때에 맞춰서 쓰기는 어렵다. 평범한 보도자료가 아니라 '선택 받을' 보도자료를 써야 하니 어려운 것이다. 어찌 보면 전체 전시진행 중에 제일 중요하다고도 할 수 있는 일이다. 그래도 다행인 것은 신문, 방송, 잡지, 인터넷 등 대중매체가 넘쳐난다는 점이다. 너무 겁먹지 말고 책도 많이 읽고 글쓰기를 생활화하면 도움이 될 것이다.

다양한 책 읽기는 글 잘 쓰는 것에 많은 도움이 된다. 또 글쓰기 연습만 할 것이 아니라 언론사 기자들과도 자꾸 인맥을 넓혀야 한다. 내가 갤러리 일은 인맥 50퍼센트, 지식 30퍼센트, 운영기술 20퍼센트라고 한 말을 기억하면 좋겠다. 꼭 전시 때가 아니어도 간간히 안부전화도 하는 것이 좋다. 사회생활하면서 느끼는 것은 역시 좋은 사람들이 재산이고, 능력 있는 지인은 천군만마와 같다는 것이다. 늘 진실로 사람을 대하며 자주 안부를 묻고 사람 냄새나는 인간적인 모습을 보여주자.

작가에게도,
큐레이터에게도 중요한 전시 리플릿

프로와 아마추어는 리플릿으로도 알 수 있다

오늘도 여러 통의 전시홍보 자료를 받아놓았다. 매일 도착하는 전시홍보 리플릿를 보면서 그 전시를 가보지 않은 상태에서도 전시작가의 작품들을 미리 가늠해본다. 또 전시기획한 사람의 미적 감각을 가늠해본다. 이번 전시회에는 어떤 주제의 작품들이 선보이는지, 주요작품은 무엇인지, 전시장 이동은 어떤 흐름으로 하면 될 것인지 등이다. 이렇게 리플릿를 보면 전시의 전체 흐름을 볼 수 있다.

예쁜 디자인만을 생각한 안타까운 전시자료를 보며 늘 생각한 부분이었기에 글을 쓰기로 마음먹었다. 그 형식이 한 장짜리든 3단 접이든 아니면 전체 내용이 180쪽짜리든 어떤 형태더라도 신경을 써서 만들어보자. 당장 열릴 전시회를 위해서도 그렇고 나중까지 남겨질 전시자료도 다 중요하다. 전시회가 하룻밤의 꿈처럼 일주일 만에 사라지면, 결국은 작가의 전시리플릿이 큐레이터의 포트폴리오에 오래도록 남아서 그 전시회 역사의 흔적을 보여주는 자료가 된다.

그런데 가만히 보면 대부분의 갤러리들이 안타깝게도 전시진행비 지출 경감 대상 1호로 리플릿 제작비를 줄이는 경우를 많이 본다. 멀쩡한 작품집이 뒷골목 식당의 싸구려 전단지 같은 허접함을 주기도 한다.

전시 리플릿은 작가에게는 물론 큐레이터에게도 중요하다. 작가에게는 전시 경력의 증거로 남으니 당연히 중요할 수밖에 없지만, 큐레이터에게는 왜 중요할까? 그것은 어떤 의미일까?

리플릿을 만들다보면 작품사진이 뒤집혀서 실리기도 하고 작품과 작품명이 바뀌는가 하면, 작품의 크기가 잘못 기록되기도 한다. 단 하나의 오자도 허용할 수 없는 것이다. 큐레이터는 확인에 확인을 거듭해야 한다. 그래서 리플릿은 큐레이터들에게 스트레스를 주는 일감이다.

하지만 내가 생각하는 전시 리플릿은 비단 그런 진행상의 이유만으로 중요한 것은 아니다. 리플릿 디자인을 전시장 구성 설계도라고 생각하기 바란다. 제일 중요한 작품을 리플릿의 메인 페이지에 올리는 것이 좋다. 그것이 전시장의 주요 벽에 걸릴 작품이다. 그 다음 페이지에 올릴 작품은 전시장 구성에서도 그렇게 걸릴 작품이다. 이렇게 전시방향을 보여주기 위해 작품 이미지들의 중요도를 정하여 페이지별로 신중하게 선택한다. 그 다음 그곳에 올려질 글들을 생각해보아야 한다. 작품사진 전문가에게 맡겨 작품을 촬영하고, 인쇄를 좋은 곳에서 해도 편집디자인이 웬만큼 잘 나오지 않고는 작가의 작품세계를 보여줄 수가 없다. 리플릿에 들어가는 전시명의 글씨체, 전시서문의 급수, 글의 행간, 글 자간, 사용종이의 무게, 작품에 따른 코팅 기법의 선택도 중요하다.

전시 장르가 서양화인지 동양화인지에 따라 궁합이 맞는 글씨체를 사용하고, 용지를 선택해야 한다. 또 서양화라면 아크릴 물감을 사용한 작품인지, 유화물감을 사용한 작품인지 또는 작품의 조형적인 내용에 따라 광택의 느낌을 주는 것이 좋을 때가 있고, 무광택의 느낌을 주는 것이 좋을 때가 있다.

작품을 평한 글이 많다면 작품들 간의 관계, 주제별 혹은 작품제작 역사별로 페이지의 연결과 쉼을 적절히 선택하여 페이지를 선택해야 한다. 자신의 전시회 때만 전시 리플릿디자인에 직접적으로 참여하는 작가들과 달리 큐레이터가 수시로 만드는 것이 전시 리플릿이다. 리플릿을 신중하게 디자인하기 바란다. 이렇

게 전시구성과 리플릿 디자인이 동시에 해결되는 것이다.

　또 전시 작품들도 함께 나란히 벽에 걸리면서 시너지 효과를 내는 작품 간의 궁합이라는 것이 있다. 비록 한 작가의 개인전일지라도 서로 연결고리를 만들어서 작가의 연구과정을 보여주는 듯한 설치가 있고, 서로를 죽이는 작품 연결이 있다. 도착한 촬영 파일을 보면 그 답이 나온다. 이렇듯 전시장 구성에 리플릿은 그 전시회 진행의 중요 아이템 노트다. 따라서 큐레이터가 작품을 설치하는 날 작업시간을 단축시키는 데 효과적이다. 리플릿 편집디자인을 일거리로 생각하느냐, 제2의 예술작품으로 생각하느냐는 프로와 아마추어의 차이라고 생각한다.

윤승희 〈My Doll〉, 코팅지 위에 판화잉크, 70×70cm, 2006

그들만의 리그

대중이 좀 더 쉽게 느끼고 다가갈 수 있는 갤러리와 미술관이 그립다

우리는 간혹 죽은 전시회를 본다. 전문가들의, 전문가들에 의한, 전문가들을 위한 전시회다. 전시회에 일반 대중 관람객이 없다면 그 전시는 살아 있는 전시가 아니라 생명력을 잃은 죽은 전시회라는 생각이 든다. 전시회에 전문가들만이 이해할 수 있는 전시서문이 있고, 그들만의 세미나가 열려 탐구하고 결론을 낸 다면 '그들만의 리그'인 것이다. 그들의 이력서에나 도움이 될 한 줄 전시명의 전시가 열리는 것이다. 그런 전시장에 사람들이 들어갔을 때 관계자가 관람객에게 눈을 주면 그나마 감사하고 카메라라도 손에 들려 있으면 그때나 목소리를 들려준다.

"사진 찍으시면 안 돼요."

갤러리 직원의 작은 목소리에 기가 죽은 관람객은 직원보다 더 작은 목소리로 "전시가 좋아서 전시소식을 사이트에 올리려고 하는데, 안 돼요?"라고 물으면 직원은 지지 않고 한 마디 한다.

"전시기간, 얼마 안 남았어요."

나는 옆에서 그 두 사람 사이에 오고가는 대화를 듣다가 좀 전 데스크 위에 놓여 있던 한 장짜리 전시개요에서 전시기간을 잘못 보았나 싶어서 다시 가서

확인해보니 잘못 본 것이 아니었다. 그 전시회의 전시기간은 열흘이나 남아 있었다. 보통 전시회의 기간이 1~2주 정도인데 비해 그 전시회의 전시기간은 3주나 되었고, 이제 겨우 전시기간이 반 정도 지났을 뿐이었다.

관람객이 '가볼 만한 전시' 소식으로 사이트에 올리려고 카메라를 꺼낸 마음이 이해가 될 수밖에 없는 상황이었다. 애당초 미술관 근처에도 전시 현수막 하나 걸려 있지 않았고, 전시장 바깥에 있는 게시판에도 전시회 공고가 한 장도 붙어 있지 않았다.

이 풍경은 언젠가 내가 만난 풍경이다. 미술관 앞을 지나갈 때 전시홍보 포스터는 보지 못했지만, 습관적으로 미술관 건물의 첫 번째 문을 밀고 들어갔다. 그 관람객도 아마 나 같은 경우였을 것으로 추측한다. 상황이 이러니 전시장에 사람이 거의 없을 수밖에 없다. '그들만의 리그.' 간혹 목격하는 상황이다.

대중들은 미술에 다가가고 싶어 하는데 그들이 좀 더 쉽게 느낄 수 있도록 도와주려는 친절한 미술관과 갤러리는 많지 않다. 이런 식으로 가면 우리나라 미술문화는 혹은 미술시장은 지금처럼 몇 안 되는 소수 애호가들의 어깨에 기대는 반복되는 악순환을 되풀이할 수밖에 없다.

현대인들이 사는 풍경이란 하루하루를 열심히 살아도 빈부격차만 심화되고, 이에 따라 심리적으로 위축되어 세상 살기가 갈수록 빡빡하고 서글프다고들 한다. 돈 걱정 없는 분들도 고단해 하는 것은 마찬가지다. 그들은 그렇게 가슴에 한 줌의 위안을 찾으려고 미술관 나들이를 한다는데, 그런 사람들에게 위안이 되어야 할 미술작품들조차 전시장 안에서 관람객을 가려서 보여주는 양극화 현상을 보는 듯해서 안타깝다.

오히려 대중도 함께할 수 있는 전시회를 기획하고, 대중을 대상으로 하는 미술서를 집필하면 정체성도 없고, 역사성도 없고, 철학도 없는, 어린이를 대상으로 하는 사업가로 보려고 한다.

앞으로는 일반 대중미술과 함께하지 않으면 시대에 낙오될 수밖에 없다. 오

늘날의 전시장 모습, 일부 작가, 일부 큐레이터들의 고고한 자세는 시대가 요구하는 새로운 전시문화를 더디게 한다.

그런 전시회의 진행을 보면 맑고 고운 얼굴 위에 보기 거북한 두터운 화장을 한 것처럼 보여 불편한 느낌을 받는다.

그런데 정작 대가들은 전시회를 참 쉽게 보여주려고 노력한다. 관람객을 편하게 자기 그림 속으로 들어오게 하려는 모습을 많이 보았다. 전시장에서 관람객들에게 "어느 그림이 마음에 드세요?" 하며 씩 웃는 모습을 보인다. 일반 대중들은 미술전문가가 아니므로, 도상해석학적으로 수학공식을 대입하듯 감상하는 것이 아니므로 미술작품이 가슴으로 들어오면 감상은 충분하다.

일반 대중, 미술애호가로의 그 귀한 미래의 가능성을 왜 외면하고 배려하지 않는지 궁금하고 안타깝다. 대중은 작가들 혹은 큐레이터들의 가족인 어머니, 아버지, 동생, 언니, 누나와 같은 사람들이다. 미술동네에서 아는 분을 만날 때마다 작품이 많이 팔리지 않는다고 걱정들이다. 일반 관람객들을 제대로 배려하지도 않으면서 말이다.

대중들을 미술과 친하게 하는 노력의 차원은 아니더라도, 많이 팔리기를 바라는 시장경제 원리가 있는 미술시장을 위해서라도 장기적인 투자 차원에서 문턱을 낮추어야 한다. 대중들도 함께할 수 있는 전시회를 열 줄 알아야 한다.

간혹 대중들을 위한 기획전시회를 보면 어린아이들도 그렇게 하지 않을 조악한 설치작품으로 전시하는데, 이는 대중을 무시한다는 생각이 든다. 정말 실력 있는 전시장이라면 어려운 것도 쉽게 풀어낼 줄 아는 능력이 있어야 한다.

대중이라고 하여, 어린이들이 많이 온다고 하여 놀이 위주의 설치작품만 하지 말고, 참신한 전시기획으로 평면작품 전시회도 많이 했으면 좋겠다. 나는 일반 대중이 주 고객인 갤러리를 운영하던 사람이다. 그들도 마음에 들어오는 그림을 사가지고 소중하게 안고 돌아가는 뒷모습을 자주 보았다. 좋은 작품의 대중화, 소재, 주제, 재료 안에서 성실성이 담보된 기획전시를 한다면 당연히 가능하다.

사람의 희노애락을 표현한 것이 미술작품이라면, 그 대중들의 심상을 평안하게 다독여주고, 미술로 서로 공감대를 형성한다면, 더 나아가 한 집 한 그림도 가능하지 않을까.

갤러리 사람들은 아는가? 일반대중, 그들의 귀한 미래의 가능성을!

제3전시실

미술현장,
사람관계의 미학

청담동_박영덕화랑 〈이재선展〉 전시풍경, ⓒ박영덕화랑

갤러리에서 만난 작가

작가의 가치를 평가하는 기준

인간은 누구나 정도의 차이는 있지만 본성적으로 창작의 욕구와 능력이 있다. 창작의 욕구, 그 욕구가 생존욕구만큼이나 강한 사람이라면 기꺼이 창작의 세계에 뛰어들게 된다. 창작의 고통을 평생의 업으로 지고 가는 작가는 세상에 존재하는 모든 것, 우주, 인간, 자연, 문명, 물질 등에 의문을 표하고, 틀을 깨고 새로운 질서를 세우는 사람이다. '인간의 정신적 노력에 의한 산물'을 만들어내는 직업인 것이다. 그러니 창작하는 행위의 이 일이 얼마나 어려우면서도 매혹적인 유혹인가.

유무형의 모든 대상을 바라볼 때 예술적 시선을 갖고 순간 포착하여 그것을 해체한 후 감상자에게 미적 감동과 새로운 경험을 일으키게 할 작품을 창작해야 한다. 그러므로 작가는 자신의 작품이 가질 미술적 가치를 위해서 얼마나 성실하게 노력 하고 있는지 혹시 자신의 작품 안에 안주하고 있지는 않은지 스스로 자주 돌아봐야 한다.

그런데 이것은 미술사에서 말하는 작가이고 정작 갤러리에서 만나는 작가들과 이야기를 하다 보면 처음부터 그 시작에 대의명분이 있지는 않았고 창대하지도 않았다고 한다. 그저 창작하는 행위가 좋았고, 그리는 동안 마음이 평안했으

며, 그렇게 창작한 결과물을 보며 희열을 느꼈다고 한다. 마주하는 흰 여백이 난감한 것이 아니라, 즐거운 놀이터 같은 행복한 느낌에서 시작한 것이다. 표현 재료의 용도에 호기심이 많고 내가 그린 그림으로 타인들에게 칭찬을 받으며 공적인 장소에 자랑스럽게 걸리고 많은 사람들의 "와아" 하는 감동의 소리가 머리와 가슴에 꽂히는 순간 험난한 작가의 길에 첫발을 디딘다. 그러던 어느날 그 길이 너무 고단하고 배가 고프며 험난하다고 느꼈을 때, 그는 이미 창작의 고통에 중독되어 있음을 깨닫는다. 은근히 그 고통을 즐기는 자신을 발견하기도 한다.

그의 작품은 그의 성장배경 속 향수 어린 풍경들이 뼈대를 이룰 때도 있고 성장과정 속 아픈 기억의 단편일 때도 있다. 모양을 달리한 작가의 또 다른 분신인 것이다. 이렇듯 작가들은 정신주의에 바탕을 두고 작업을 하기도 하고 세상에 범람하는 물질주의에 대한 해석으로 작업을 하기도 한다. 작품이란 작가의 시각에 의한 한 사람의 주관적인 표현이며, 또 취향을 같이 하는 사람들의 공감인 것이다.

그러나 큰 뜻을 품고 작가가 됐든 순수한 즐거움으로 작가가 됐든 적어도 창작하는 작가들은 미술의 원칙과 이론에 충실하며 '무엇을 그리려고 하는가'라는 철학적인 고민과 자기만의 독특한 조형기법을 연구하고 창조해야 하기 때문에 올곧은 자세가 필요하다.

작가에 대해 사람들이 가치를 평가하는 기준은 그 작가가 미술사조의 흐름을 바꿀 만한 의미 있는 작업을 했느냐 안 했느냐이다. 세상의 흐름을 읽고 그 시대가 어디로 가고 있는지, 어디로 가야 할지 고심하며 작업으로 시도를 부지런히 한 작가는 진짜 작가로의 자질을 갖게 된다.

좋은 작가는 골방에서 고민만 하는 것이 아니라 '만 권의 책을 읽고, 세상을 두루두루 살피며 돌아보아야 한다'라고 『뜨거운 미술 차가운 미술』에 이미 쓴 적이 있는데, 이것이 바로 작가들이 가져야 할 자세이다. 예술을 창작하는 작가이기 때문이다.

메시지를 담은 작가의 작품들은 전시장에서 여럿의 공감을 얻으며, 비싼 가격을 적은 가격표가 붙게 마련이다. 즉 새로운 시대를 여는 작품은 역사적으로도 큰 가치를 지닐 뿐 아니라 미술애호가들의 마음을 끌기에 충분하다.

어떤 장르의 작품도 정체성, 시대성에 관한 고민이 부재한 빈곤한 철학 위에 세워진 작품은 난잡하기 이를 데 없다. 난잡한 작품보다 더 안타까운 것은 작가 스스로 해괴한 자기 합리화를 내세워 안주하는 자세라고 본다.

작가作家　　　문학이나 예술창작 활동을 전문으로 하는 사람, 소설가.

예술藝術　　　어떤 일정한 재료와 양식, 기교 등으로 미美를 창조하고 표현 하는 인간의 활동 또는 그 산물文學, 음악, 회화, 조각, 연극, 영화 등

예술가藝術家　예술작품을 창작하거나 표현하는 사람.

예술관藝術觀　예술가의 본질, 가치 등에 관한 견해.

예술품藝術品　예술가가 독자적인 양식과 기법으로 제작한 예술적인 작품.

예술계藝術界　예술가들의 사회.

예술론藝術論　예술의 본질, 기능, 기법 등에 관한 연구.

창작創作　　　작품을 독창적으로 만들거나 표현하는 일 또는 그 작품반대말은 모작模作. 인간의 정신적인 노력에 의한 산물을 통틀어 이르는 말저작물과 발명, 실용신안 및 의장, 상표 등

<p align="right">* 두산동아, 〈새국어사전〉 제4판 발췌</p>

그러나 작가에게 작품 고민보다 더 어려운 난제가 있다. 독창적인 작업세계의 업적을 세우는 것, 그것만으로도 어찌할 줄 모르겠는데, 경제적인 문제를 배경으로 사람들과 상호관계를 가져야 한다는 것이다.

작가의 특성상 작품에만 몰두하여 분석하고 연구하기 때문에 하루가 다르게 빠르게 돌아가는 현실, 경제원리나 사람들과의 관계를 어떻게 처신해야 하는지

몰라 진행이 생뚱맞을 때가 있다. 이 문제는 사실 작가뿐만 아니라, 미술에 관계된 직업을 가진 사람들 대부분이 경제원리니 사람들과의 관계이니 하는 것과는 한참 거리가 있는 듯하고 나 또한 어설픈 것도 사실이다.

앤디 워홀Andy Warhol이나 데미안 허스트Damian Hirst를 두고 예술을 비즈니스화 했기 때문에 그들을 진정한 아티스트라고 보기 어렵다고 문제를 제기하는 사람들도 있다. 그러한 작가들처럼 우리나라의 작가들도 그들처럼 매니저manager가 있어서 전시회와 작품매매 일정을 모두 맡기고, 작가들은 작품에만 전념하면 즐거운 일일 테지만 현실은 그렇지 않다. 작품에 몰입해야 하는 작가들에게 자신의 작품을 '경제활동'으로 연결시키기는 어려울 수밖에 없다. 그러니 전시 진행과정 중에 벌어지는 행정적인 일들에 지치기도 하고 때론 전시 진행과정을 갑자기 뒤집어 작가 자신에게도 갤러리 측에도 본의 아니게 큰 피해를 주기도 한다.

사실 작가만 노동력이 들어가고 철학을 담느라고 머리가 아픈 것이 아니다. 작가만 재료비가 들어가는 것이 아니다. 갤러리도 운영비가 만만찮다. 한 전시회가 열리기까지 갤러리 측에서도 유무형의 수고가 많이 들어간다.

어두운 작업실에 묻혀 있던 작품들이 세상의 빛을 보게 하고 작가를 세상에 노출시키는 만만찮은 과정을 다 맡아주며, 기획초대 작가라는 타이틀은 붙여 작가의 능력과 작품을 보증하는 역할을 한다. 작가에게 작품이 애지중지하는 자식과 같은 존재라면, 갤러리 대표에게 전시장은 안방과 같다. 좋은 마음으로 작가의 작품들을 발굴하여 대내외적으로 지원하면 작가도 잘되고, 본인도 잘될 것이라고 생각하고 시작한 일이다. 작가와 갤러리는 서로 도와가며 같이 가야 하는 관계이다. 눈앞의 이익을 얻기 위해 뒤에 올 더 큰 이익, 즉 사람관계를 놓치지 않았으면 좋겠다.

갤러리를 운영하는 사람도 작가생활을 하는 사람도 그림 좋아하는 그 순수한 마음 하나로 시작해서 그다지 넉넉하지 않은 상황이므로 서로의 수고에 대해 인정하고 존중하며 대화로 잘 이끌어가는 멋진 마음가짐이 필요하다고 본다.

큐레이터 자리에 있다 보면 여느 직업동네와 마찬가지로 미술동네의 아름다운 풍경을 많이 보기도 하고, 때로는 조금 당황스러운 풍경도 보게 된다. 이 또한 이왕이면 웃는 얼굴로 현명하게 잘 해결하자.

작가 작업실에서
작품의 심장 뛰는 소리를 듣다

'전시기획자는 어떻게 사는가' '작가는 무엇으로 사는가'

내가 미술동네에서 가장 좋아하는 일이 있다. 그것은 바로 작품의 심장 뛰는 소리를 들으러 작가 작업실에 놀러 가는 일이다. 전시기획을 해오면서 제일 중요하게 생각하고 실천하려는 일이기도 하고 개인적으로도 좋아해서 시간만 허락한다면 작가의 작업실 초대에 기꺼이 응하고 있다. 나의 오래된 지인들은 유별나다고까지 말하는 그 짧은 여행을 나는 즐기고 있다.

대부분의 작가들 작업실은 가까워야 서울 외곽 혹은 경기권이다. 서울 중심에 작업실 을 두기에는 작업실 임대료가 너무 비싸기 때문에 현실적인 문제와 작업의 몰입을 위해 소도시를 택하는 경향이 있다. 더 먼 지방은 시간이 너무 오래 걸려서 아직 가보지 못했다.

전시기획과 아무 상관없이 그냥 구경을 가는 경우일 때도 있고, 일의 연장일 때도 있다. 하지만 놀러간 것이 그 얼마 뒤에 일로 직접 연결되는 경우가 많은 것을 보면 장기적인 일 진행이라고 보아도 무방할 것 같다.

사실 어떤 일도 마음먹기 나름이라고, '이것은 일이다'라고 생각하면 더 고단하고 힘들며, 그냥 놀 듯 하자고 마음먹으면 그 자체도 즐겁고 신이 난다. 이 작업실 방문이 그런 일 중 하나다. 작가가 오래전부터 한번 놀러오라며 자상하게

그려놓고 간 작업실 약도 하나 달랑 들고 가기는 일정상 만만치 않을 때도 많다. 그래도 좋다.

사실 바쁜 일정 속에서 굳이 작가 작업실에 안 가고 전화로도 안부를 여쭐 수 있다. 그것이 설령 일 진행 방문이라도 꼭 작업실을 방문하지 않고 쉽게 진행할 수 있다. 책상 위에 너무나 쉽게 열리는 컴퓨터 세상이 있고, 또 예전에 작가가 전시했던 갤러리나 아는 미술동네 지인을 통해 가벼운 정보 정도는 얼마든지 얻을 수 있기 때문이다. 또 작가에게 갤러리 내방을 부탁해도 된다.

하지만 미술동네 사람은 작가들과 떼려야 뗄 수 없는 관계이고 보면 틈틈이 '여행이다' 생각하고 출발하니 출발 며칠 전 일정 조정하느라 바쁘기는 하지만, 그 바쁜 상황과는 다르게 작업실 방문 당일의 기분은 꽤 쓸 만하다. 직접 운전하여 낯선 도시를 온통 다 헤집고서 도착하기도 하고 시외버스를 몇 번씩 갈아타고 갈 때도 있다. 잘 모르는 낯선 도시의 작업실을 찾아가는 동안 거리에서 너무 많은 시간을 할애해야 함은 사실이지만 그래도 무척 설렌다.

작품의 심장 뛰는 소리를 들으러 가는 길이기 때문이다. 작품의 맨몸을 보러 가는 것이다. 작가의 굳어진 손마디와 땀냄새로 완성한 자식 같은 작품들을 있는 모습 그대로 보러 가는 것이다.

작업실의 작품은 깨끗한 전시장에서 볼 때와 사뭇 또 다른 분위기로 다가온다. 그 맛이 참 많이 다르다. 쾌쾌한 먼지 속에서 작품이 나를 빠끔히 쳐다본다. "나, 누구게요?" 하며 말을 걸어온다. 작가 작업의 역사가 많은 거미줄과 함께 그 안에 들어 있다.

그동안 갤러리 운영자의 방문을 많이도 기다렸다는 듯이 많은 사연들이 끝도 없이 나온다. 그 방문이라는 것이 아이러니한데, 미술현장에서 일하며 받는 만만찮은 스트레스를 작가의 작업실 안에서 한방에 날려보내고 새로운 각오를 하게 한다. 올곧은 전시기획자의 역할과 작가는 무엇으로 살고 어떻게 사는가에 대해서 생각하게 하며, 나를 힘들게 했던 다른 작가를 용서하게 하는 등 가슴 벅찬

에너지원이 된다.

앞에서도 말한 것처럼 나는 작업실 방문을 일이라고 생각한 적이 없다. 방문해서 논리적으로 말한 적도 없고, 세련된 정장 차림을 한 적도 없고, 그냥 편안한 청바지 차림으로 노트와 펜을 가지고 갈 뿐이다. 대화 또한 편하게 개인적이고 사소한 주제로 시작하는데, 바로 그 대화에서 작가의 인생 혹은 작업의 다큐멘터리가 나온다.

어떻게 그림을 그리게 되었는지, 어떻게 작품이 창작되고 있는지 등 참으로 정겨운 대화 속에서 아주 오래된 작품의 역사나 작가의 땀냄새가 배어 있는 근간의 작업들에 대해 손때 묻은 도구들에 시선을 두고 귀기울여 듣는다.

사실 작가 입장에서 보면 작업실에 한번 놀러 오라고 진심으로 청하기는 했지만, 늘 혼자이던 자신만의 작업공간, 그 귀한 세상에 낯선 타인이 방문하는 것이 어디 편하기만 하겠는가. 어느 작가이고 작업실에 도착하면 서로 쑥스러워하는 약간의 시간이 있기에 나는 언제부턴가 요령이 생겨 조금 더 빨리 편한 분위기가 되도록 작가 작업실 방문 며칠 전부터 늘 완벽하게 사전작업을 하기도 한다.

작업실 가기 며칠 전, 방문일정이 정해지면 그 작가 선생님에 대해서 자세히 알아보기 시작한다. 그간의 작업스타일을 인터넷이나 미술전문 매거진을 최대한 조사해서 훑어본다. 그것은 작업실에서 부담 없는 대화로 가는 최선의 예의인 것이다. 작가의 과거의 작업부터 작업 변천사를 알고 있으면 작가들 입장에서는 더 반갑고 편안하기 때문이다. 나는 아마도 작업실에서 들려오는 '작품의 심장 뛰는 소리'에 중독되어 먼 길 마다하지 않고 그 행복한 초대에 응하고 있는 것 같다.

만남은 새로운 희망을 잉태한다

사회에서 뚝 떨어진 작업실에 현장 관계자가 온다는 것의 의미

다른 전시기획자들이야 어떠하든 나에게 작가 작업실 방문은 기분 좋은 여행길이고, 주위 미술동네 사람들에게 추천하고 싶은 일이다. 이제와 느끼는 것인데 나의 방문길이, 아니 정확히 말하면 미술동네의 사람이 작업실에 온다는 것은 작가들에게는 어떤 새로운 희망을 잉태한다는 것임을 알게 되었다.

세상이 알아주든지 말든지 작가에게 작업실은 세상에서 제일 평화로운 곳이고, 창작의 욕구를 충족시키는 제일 소중한 곳인데 작가들은 그곳에서 기꺼이 해맑게 웃으며 먼 곳에서 온 손님을 친절하게 맞아주곤 한다. 그 모습들이 흡사 여자 작가들은 수줍은 새댁 같고, 남자 작가들은 소년 같다.

차 한 잔으로 호흡을 가다듬고 있으면, 이 작품 저 작품 다 꺼내느라 작업실에 먼지가 폴폴 날린다. 작가들은 참 예쁘다. 작품을 많이 팔고 싶기도 하지만, 한편으로 정말 소중해서 많이 팔고 싶지 않은 마음 또한 작가의 마음이다. 세상에 내 작업을 널리 알리고 싶기도 하지만, 한편으로는 숨기고 싶은 영원히 나만의 것이기를 바라는 것도 작가들의 마음이다.

작업실에서 훌륭한 작품에 둘러싸여 몇 시간 머문 뒤에 돌아오면 그 귀갓길이 내내 행복하다. 어느 사이 친구들처럼 편안한 대화를 하고 돌아오면서 늘 느끼

는 것은 작가들이 나의 방문을 무척이나 많이 기뻐한다는 것이다. 사실은 앞서 말했듯이 나, 이일수가 방문해서라기보다 미술동네 현장에서 일하는 사람이 작업실에 찾아왔기 때문인 것 같다.

"요즘 미술시장 분위기는 어떤가요? 최근에 어떤 작가가 인기가 많은가요? 세계적인 미술계 흐름은 어떤가요?" 이런 질문을 쉼 없이 한다는 것은 내가 현장 사람이기 때문이다. 그러면서 한국 미술시장에 대한 생각은 이렇고, 요즘 한국 내 전시회의 소감은 이렇고 하면서 본인의 소신을 조심스럽게 밝히기도 한다.

최근에 새로 시도한 작업을 보여주며 느낌이 어떠한지 현장에 있는 사람이니 솔직히 말해달라고 한다. 최근 어떤 전시장 혹은 어떤 협회에서 초대를 받았는데 진행을 하는 게 좋을지 안 하는 게 좋을지 잘 모르니 의견을 말해달라고도 한다.

또 작가의 작업실을 방문하면 보게 되는 공통된 또 하나의 행동이 있다. 그 작업실에서 두세 정거장 거리 떨어진 곳에서 작업하고 있는 또 다른 작가들에게 미리 나의 방문을 귀뜸했던 듯이 작업실로 오게 하여 내게 소개한다는 것이다. 사전에 내 방문소식을 들었을 것이기에 그 이웃 작가들도 모두들 쑥스러워하며 바쁘지 않으면 자신들의 작업실에 가자고 한다.

작가들은 이렇게 사회에서 뚝 떨어진 본인의 작업실에 현장관계자가 다니러 온다는 것만으로도 기뻐하며 한 번에 밀린 숙제를 하듯 이런저런 말들을 건넨다. 이야기를 나누며 그간의 외로움을 덜어내고 세상과 간극을 좁히는 것이다. 미술현장에 있는 기획자와 식사를 했다는 것만으로도 별별 수다들이 쏟아진다. 미술현장에 있는 사람의 핸드폰 전화번호를 직접 저장한 것만으로도 좋아한다.

이럴 때는 비록 미미한 수준이지만 나도 그림 작업을 하고 있어 아크릴 작업하는 작가와도, 유화 작업하는 작가와도 재료의 물성에 대해서 서로 사용소감을 나눌 수 있어서 많은 도움이 된다. 또 시간을 만들어 그동안 전시장 발걸음을 부

박상미 〈play a scene 1〉, 56×75.5cm, ink & color on paper over panel, 2009

지런히 했었기에 작가가 꼭 집어 말하는 그 어떤 전시에 대해서 편하게 감상소
감을 서로 나눌 수 있어서 다행이라고 생각한다.

　미술현장에 있으면 본인의 자기 개발 측면에서나 이 동네 일을 조금 더 밀도
있게 하기 위해서나 시간이 나는 틈틈이 여러 전시장을 많이 가보고, 시간이 되
면 미술작업도 해보라고 권하고 싶다. 그러한 일련의 행위가 어느 장소, 어느 시
간이든 작가들과 대화를 나눌 때, 서로 신뢰감을 준다는 것을 여러 번 느꼈다.

　작업실 방문을 한 작가와는 예전보다 더 자주 안부 문자나 전화를 나누려고
노력한다. 그렇게 이 현장에 글들의 소중한 희망의 끈을 연결해 놓는다. 순박하
게 열심히 작업하는 작가들의 모습을 보았으니 기회가 되면 어떤 방법으로든 기
꺼이 도움이 되어야겠다며 작업실에서 돌아오는 발걸음은 오래도록 책임감과
행복함으로 가슴이 묵직해진다. 미술현장의 많은 분들은 작업실에 놀러오라는
작가들의 초대에 좀 멀더라도 가보면 좋겠다.

신진작가 뒤,
지도교수님과 선배님의 말·말·말

강의실이라는 학문의 전당과 전시장이라는 사회현장은
사고와 운영체계가 매우 다르다

대학이나 대학원을 졸업한 지 몇 해 안 되는, 이제 사회로 출발한 지 얼마 안
된 젊은 작가일수록 갤러리 전시회에서 많은 시행착오를 겪는다. 그동안 전시회
를 진행하면서 조금 힘들었던 작가들은 대부분 이십 대에서 삼십 대 중반까지의
젊은 신진작가들이다. 이십 대부터 팔십 대까지 참으로 다양한 연령대의 작가들
을 만나야 하는 것이 갤러리 근무 조건의 중요한 요소 중 하나이다. 각 연령대에
따른 성품들과 작가들만의 보편적인 특성이 있기에 우리는 각 연령에 맞는 사고
와 대화법이 필요함을 느끼는 안타까운 경험을 하고 있다.

이십 대 청년작가들은 사회경험이 거의 없다. 사회라는 곳은 어떤 프로젝트를
여럿이 함께 진행할 때 팀원들과의 진행 경험, 순조로운 진행을 위한 대화, 수익
의 결산, 행정업무의 마감시간, 동일업종과의 업무 연결 협조사항 등 오류 발생
시에 책임감 있는 처신 등 학교에서 배우는 것보다 훨씬 다양한 일들이 벌어지
는 곳이다.

대학이나 대학원 강의실에서 지도교수님과 친구들과 함께 공부만 하다가 졸
업한 지 얼마 되지 않았기 때문에 이런 일에는 좀 서툰 것이다. 그나마 재학 중
아르바이트를 비롯하여 기타의 사회생활 경험이 많은 청년작가들과는 일 진행

이 편안한 축에 속한다. 이렇듯 강의실이라는 학문의 전당과 전시장이라는 사회 현장은 그 사고 자체와 운영체계가 매우 다르다. 일 진행에 필요한 협조공문에 회신이 많이 늦거나, 그룹전처럼 여럿이 함께 진행하는 전시로 미리 약속해둔 작품 반입 날짜, 설치 시간, 작품 수와 작품 크기를 지키지 않고서 무엇이 문제냐는 표정을 지어 오히려 전시장 측이 할 말을 잃게 할 때가 많다.

모든 일에는 그 전조증상이 있다. 전시진행을 위해 전시요청을 받았을 때는 무척 기뻤지만, 막상 본격적인 진행을 위해 갤러리를 방문할 때는 무서운 곳에 라도 들어오는 듯 경계하며 까칠해지는 작가들이 간혹 있다. 과거 일부 갤러리들이 순진한 작가들을 힘들게 하곤 했으니, 본인도 그런 일을 당할까 하는 두려움으로 적대감을 가지고 오는 것이다.

하지만 세상은 많이 바뀌었다. 만약 아직도 그런 갤러리가 있다면 그곳은 예술작품을 품을 자격이 없는 곳이라고 말하고 싶다. 요즘은 작품을 세상에 알리는 역을 맡은 갤러리 운영자도, 작품을 공급하는 작가들도 좋은 관계를 유지하며 서로의 노고를 알아주고 잘 되기를 바라는 마음들을 갖고 있다.

여러 종류의 시행착오 중 한 경우를 이야기해야겠다. 전시장에 작품이 도착하는 날, 전시 전 작품을 확인했기 때문에 기대를 갖고 작품의 포장을 풀어보면, 작품 자체는 참 좋은데 액자가 작품을 깎아 먹은 경우를 발견한다. 이에 안타까움을 표시하자, 청년작가는 지도교수의 충고를 따랐다고 대답했다.

액자는 작품과 세상을 연결해주는 통로이므로, 작품 자체와 궁합이 맞아야 한다. 또 하얀 벽은 전시장 안에서만 가능한 이야기다. 그림이 팔려가서 걸릴 곳에는 무늬가 있는 벽지가 있다. 우리들은 흔히 벽지 위에서 무난한 그림이 가장 편한 그림이라는 농담을 한다. 온통 새하얀 벽 위에 걸린 그림과 화려한 벽지 위에 걸린 그림은 같은 그림일지라도 주는 감상의 차이가 크다. 그림 자체와 벽 사이에 어느 정도의 간격이 있도록 액자를 만들어야 한다는 소리다. 즉, 그림과 액자 틀 사이에 흰 여백이 있어야 한다. 별것 아닐 것 같은 이 부분이 작품만의 독특

함을 살려주는 역할을 한다.

특히나 아크릴 액자를 하는 경우 테두리가 누드 스타일인데 경험상 작품에 좋은 경우를 별로 못보았다. 그래도 아크릴로 액자를 한다면 일정한 크기의 흰색 판이나 그림을 돋보이게 할 다른 단색판을 그림보다 크게 밑에 대고 그 위에 그림을 앉힌 다음 아크릴을 씌워야 한다. 그림을 댄 뒷부분까지 투명 아크릴이면 그림과 벽지 사이에 폭이 없어서 작품성을 제대로 보여주지 못하는 경우가 발생할 수도 있다. 흰 전시장 안에서도 아주 미세한 못자국이 아크릴 액자를 통해서 보일 수 있다.

왜 액자까지 이야기하나 하겠지만, 액자를 정할 때조차도 전후 상황을 생각할 줄 아는 사고의 폭이 있어야 한다. 다양한 시각을 가질 줄 알아야 한다. 지도교수님들은 제자의 작품 완성 그 하나에만 눈높이를 맞추고 계신 건가 하고 의문을 가지게 될 때가 바로 이런 경우다. 다행히 밖에서 전시경험이 많은 분이 학생들의 실기과 지도교수인 경우에는 액자형식뿐만 아니라 다양한 상황에 따른 시각폭도 커서 그런 교수들의 제자와 함께하는 전시는 진행이 훨씬 편하고 순조롭다.

말 나온 김에 한 가지 더 이야기해야 할 것 같다. 작가와 갤러리는 서로의 자리에서 능력을 인정하고, '윈윈win-win'하는 시각으로 함께 전시진행을 해야 한다. 그런데 신진작가들 중에는 "교수님이 조심해서 잘 사인하래요"라는 말을 덧붙이며 일방적인 가격을 제시할 때가 있다. 작품 가격을 정할 때는 전시장 측과 작가가 함께 상의하는 것이 좋은데, 작가들이 턱없이 높은 가격을 제시할 때가 많다. 지도교수나 선배들이 말해준 것이란다. 그림 가격이라는 것은 작가의 인지도, 전시경력, 보존상태, 출처, 희소성, 수요, 작품연도, 주제, 품질 등에서 조건을 갖추어 정하는 것이다. 작가만이 아는 작가들의 고단한 창작의 수고로움으로만 100퍼센트 가격이 결정되는 것이 아니다. 또 가격을 조언해준 선배가 지금 활발하게 전시회를 갖고 있는 선배냐고 물으면 그건 또 아니라고 한다. 선배 자

체가 많은 경험이 없는 작가라면 더 말할 것이 없고, 차라리 갤러리 측에 조언을 구하는 게 현명하다고 생각한다.

또 출품한 작품들을 보면 가끔 의문을 자아낼 때가 있다. 학점 이수과정에서야 자신의 개념에 충실한 연구작품을 그려도 되지만, 그림을 그려서 생활하는 작가가 된 이상 너무 주관적이다 못해 실험적이고 미완의 연구작품을 그린다면, 소통자구입자를 만나기 어렵다.

물론 '역시 그 학교, 그 교수님의 그 제자로구나'라고 생각할 만큼 인성과 예절, 탄탄한 작품완성도를 보여주는 청년작가들도 많다. 이렇게 각 대학교의 특성은 전시장 안에서의 작품성과 서로간의 예절이 전통이 되어 내려오고 있기도 하다.

그래도 예쁘고 발랄한 신진작가들도 많다. 전시기획 중에 큐레이터의 가벼운 조언에도 귀를 기울일 줄 아는 심성의 신진작가들은 "현장에서는 이런 것들을 고려하는 편이니까, 다른 곳에서 전시 기회가 생기면 이렇게 해보세요. 시행착오를 줄일 수 있어요" 하면 대부분 "아, 그래요?" 하며 "몰랐는데 가르쳐줘서 고마워요" 하며 시원시원하게 받아들인다.

신진작가가 앞으로 활동하는 데 도움이 될 만한 예술현장의 제도 몇 가지를 가르쳐주는 것도 우리 큐레이터들이 해야 할 일들 중 하나다. '작가 지원'이라고 하면 전시장 지원도 있지만, 진행과정을 위해 친절하게 말 한마디 해주는 것도 지원의 한 종류라고 하겠다.

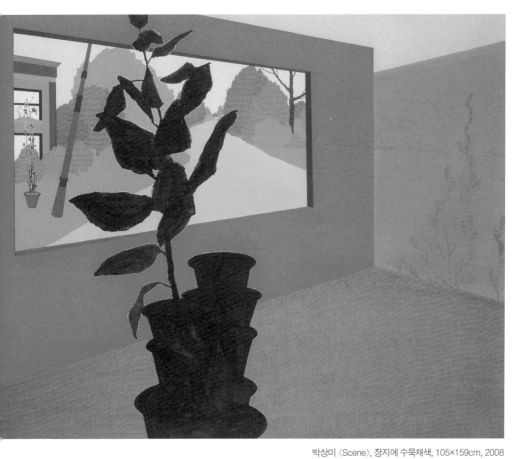

박상미 〈Scene〉, 장지에 수묵채색, 105×159cm, 2008

작가들이 조심할, 작업실 비밀판매의 유혹

전시회를 열어준 갤러리를 빼고 컬렉터와 몰래 거래하는 것에 대하여

아는 관장님에게서 전화를 받았다. 그 관장님과 남일 같지 않고 나 또한 겪었으며, 전시장을 운영하면 가끔 겪게 되는 일을 이야기했다. 대부분의 많은 작가들조차 그건 작가로서 기본자세가 되지 않은 작가라고 같이 흥분하는 이야기다.

"전시회를 열어준 작가가 전시회 끝나기를 기다렸다가 작업실에서 컬렉터와 작품을 몰래 거래했는데, 정말 대처할 방법이 없을까요?"

방법이 없는 것을 알면서 내게 하소연하는 전화를 한 것이다. 그 전화를 끊고 보니 나 또한 예전에 이런 전화를 다른 지인에게 했던 기억이 났다.

이런 작품 매매과정은 전시를 열어준 갤러리 관장을 위해서도, 컬렉터가 아끼는 그 작가를 위해서도 좋지 않은 방법이다. 이런 일들은 작가의 이가 썩는 줄 모르고 사탕을 주는 행위이며, 그 아픈 고통은 고스란히 작가의 몫이 된다. 전시회는 작가가 "그동안 저 이렇게 열심히 작품을 창작하고 있습니다" 하는 발표의 기회를 갖는 것이다. '작품을 팔다'라는 매매의 의미 이전에 더 큰 의미를 갖는 시간인 것이다. 이런 기회 때문에 작가의 지인들이나 다른 여러 사람들이 전시회의 손님이 되어 작가에게 관심을 기울인다. 이때 방문한 대부분의 사람들은 작품이 팔리면 전시회를 열어준 갤러리 측에 얼마의 커미션을 준다는

것을 안다.

일부 작품 구매자들은 작가에게 물밑거래를 제안한다. 갤러리를 빼고 둘이서 전시회의 판매가격에서 조금 낮추어 나중에 작업실에서 팔라고 한다. 한참 생각한 작가는 갤러리에 커미션을 주는 대신 앞으로도 작품을 팔아 줄 후견인이 될 그를 위해 그 제의에 동의한다. 전시 한 달 뒤 또는 두세 달 뒤에 그 거래가 이루어진다.

이렇게 작가와 컬렉터가 짜고 치는 고스톱을 전시장 측은 뻔히 보고도, 손쓸 방법이 없다. 그래도 세상은 좁아서 나중에 꼭 그 이야기들이 들어온다. 그런 작가들은 "그 일을 어떻게 알게 되셨어요?"라고 말하지만 정작 미안해하지는 않는다.

그 일을 어떻게 알게 되었는가는 중요하지 않다. 전시회를 열기까지 전시장은 건물 임대비와 관리비, 큐레이터 인건비, 갤러리 운영자 몫의 손해가 발생하는데, 제일 큰 피해는 인간에 대한 상실감이다. 이런 소수의 작가들의 행동은 아무 잘못 없고 의리 있는 많은 작가들의 이미지에도 피해가 돌아가게 한다.

'사탕에 작가의 이가 썩는다'고 한 이유는 이렇다. 전시회를 열어주었는데, 그 전시회 때문에 만나게 된 컬렉터와 작업실에서 그림을 팔아 자기 몫으로 챙기는 작가는 그 맛에 길들여져 전시장에서 전시회를 하지 않으려고 한다. 비밀을 공유한 그들은 더욱 끈끈한 우정으로 작업실에서 자주 만나고, 작가는 작업실에서 그림을 파는 것에 익숙해진다.

실제로 나는 전시회를 위해 어떤 작가를 미팅하는 과정에서 이런 말을 들은 적이 있다. "저는 당장 5년 안에는 전시회를 할 생각이 없습니다. 안 그래도 지금 당장 주문받은 그림이 석 점이나 있는데, 그것조차 못 하고 있습니다. 그래서 관장님뿐만 아니라 다른 갤러리 누구와도 당분간 전시회를 할 생각이 없습니다. 나중에 좋은 기회를 갖기로 하지요."

이렇게 전시회를 가질 기회마저 마다하고, 개인적으로 주문을 받아 그리는 작

가는 한참 모르고 있는 일이 있다. 전시장들이 오래도록 자기만 주목할 것이라고 생각하는 것. 또한 그림값이라는 것은 전시회의 횟수가 영향을 주는데 전시회를 멀리하는 작가가 어떻게 앞으로 적절한 가격을 정할 수 있으며, 전시회 없는 작가의 작품은 그 작품성 또한 어떻게 알 수 있겠는가. 무엇보다 전시회 뒤 작업실에서의 거래를 좋아하는 작가라는 것이 소문이 났는데, 어느 갤러리가 그를 위해 초대전을 열어줄 것인가가 가장 큰 문제라고 할 수 있다.

전시현장에서 멀어진 작가의 생명력이란 것이 얼마나 갈까. 전시장에서 팔린 작품 수가 작가의 인지도에 영향을 주지, 작업실에서 팔리는 작품의 수는 인지도에 영향을 주지 않는다.

나 또한 이런 상황들의 유혹을 느낄 때가 종종 있다. 아는 지인들이 내게서 직접 책을 사려고 한다. 물론 그 책값은 다 내 주머니에 들어온다. 출판사에서 받는 인세는 매우 적다. 당장은 달콤한 유혹이기는 하지만, 수고스럽더라도 시중 서점에서 사라고 권한다. 그것이 출판사 측 수고에 대한 내 의리이며, 시중에서의 판매부수가 책 쓰는 작가인 내 인지도가 되기 때문이기도 하다. 내 인지도가 높아지면 더 많고 다양한 출판사에서 함께 책을 내자는 제안을 한다. 나는 지금 까지 이 방법을 고수하고 있다.

물론 그림 그리는 작가들 중에도 의리 있는 사람들이 훨씬 더 많기에 아직까지도 갤러리들이 존재하며 서로 다독이며 살아가고 있다. 1, 2년 그림 팔고 그만둘 것이 아니라면 작가가 신중하게 생각해야 할 부분이다.

컬렉터 자신을 위해서도 이런 일은 자중해야 한다. 축하는 갤러리 전시회에서 하고, 전시회가 끝나고 작업실에서 작가에게 그림을 사는 것은 작가가 작품값을 오롯이 다 가지도록 하려는 좋은 배려일 것이다.

작가와 친분도 쌓고 작가 지원이라고 생각하고 뿌듯하겠지만, 어떤 것이 작가를 정말 지원하는 방법인지 생각해볼 필요가 있다. 컬렉터도 작가도 전시회를 위해 갤러리가 한 유무형의 수고에 따른 대가를 인정할 줄 아는 자세로, 전시장

에서의 작품거래 수가 작품을 산 그 작가를 키워내는 데 한몫하여 뿌듯한 성취감을 맛보는 날이 올 것이다.

컬렉터가 작품거래가 활발하게 진행되는 유명한 작가의 그림을 소장하고 있을 때 영광스러울지, 이름 없는 화가의 그림을 소장하는 것이 영광스러울지 잘 생각했으면 좋겠다. 작가가 유명작가가 되는 것도, 이름 없는 화가로 남는 것도 때로는 컬렉터의 손에 달려 있다.

박상미 〈Personality-ego 9〉, 장지에 수묵채색, 100×60cm, 2009

갤러리스트, 미술사에 위대한 작가를 남기다

시대의 작가를 발굴한 갤러리스트들

미술사의 새로운 미술 운동, 새로운 스타작가는 천부적인 안목과 의지를 가진 갤러리 전시기획자들에 의해 탄생되었고, 그들은 수많은 전설을 남기며 미술사를 만들었다. 태초부터 위대한 인상파 화가들이 있었던 것이 아니었으며 피카소 또한 자신만의 힘으로 위대한 작가가 된 것도 아니다. 장미셸 바스키아Jean Michel Basquiat, 키스 헤링Keith Haring, 제프 쿤스Jeff Koons, 신디 셔먼Cindy Sherman 등 수많은 현대작가들도 마찬가지다. 그들의 작품이 지금이야 그다지 새로울 것 없어 보이는 익숙한 작품들이지만 당시에는 수많은 사람들로부터 이것도 작품인가 하는 의문을 자아내는 실험적 작품들을 창작해 많은 전시기획자와 컬렉터를 당황스럽게 한 매우 진보된 작가들이었다.

그러나 다수의 비난 속에서도 소신 있는 갤러리스트들은 유일하게 그 실험적인 작가들을 위해 전폭적인 지원을 아끼지 않았다. 폴 뒤랑뤼엘과 인상파 화가들, 앙브르아즈 볼라르와 피카소, 빌헬름 우데와 소박파 화가들, 칸 바일러 갤러리와 입체파 화가들, 페기 구겐하임과 잭슨 폴락, 레오카스텔리 갤러리와 팝 아트, 화이트 큐브와 영국의 YBA 작가들의 만남이 그래서 위대하게 역사에 기록되어 있는 것이다.

갤러리스트들이 작가들의 작품을 통해 이익만을 추구했다면 세계의 미술사는 지금처럼 풍요롭지 못했을 것이다. 그림 장사만 하는 갤러리스트들의 눈에는 돈만 보이고, 안목과 의지를 가진 갤러리스트는 뛰어난 작가를 발굴하여 세계미술사에 그들의 자취를 남긴다.

폴 뒤랑뤼엘Paul Durand-Ruel과 인상파 화가들

폴 뒤랑뤼엘은 파리에 갤러리를 열었는데, 당시의 혁신적인 작가들이었던 인상주의 화가들을 전폭적으로 지지하고 다양한 형태로 지원한 것으로 유명하다.

1869년 미술잡지인 『취미와 예술』을 창간했고, 르누아르, 피사로 등 작가들의 작품세계에 관한 기사를 집필했다. 그는 1872년 마네의 작품을 23점이나 사들여 재정 위기에 빠진 적도 있다. 1886년 미국에 인상주의를 알리기 위한 전시회를 개최했고 후에는 미국에서도 갤러리를 운영1889~1950했다. 파리의 갤러리는 1924년에 프리트란트 거리로 이전되었고, 현대미술의 귀중한 자료를 소장하고 있다.

빌헬름 우데Wilhelm Uhde와 소박파 화가들

빌헬름 우데는 뮌헨과 피렌체에서 법률과 미술사를 공부한 뒤 미술평론가 겸 화상畵商으로 1903년부터 파리에 거주했다. 1910년에 앙리 루소에 대한 최초의 전기를 쓰고 첫 개인전을 열어주었다. 이때부터 나이브 아트naive art, 소박파라고도 함. 전문적인 미술교육을 받지 않은 일부 작가들이 그린 작품 경향를 지원하며 보샹, 비뱅, 세라핀 등의 작가들을 발굴했다. 그는 카뮈, 피카소, 브라크 등의 가능성에 대해 처음 주목한 사람 중의 한 명이다. 1910년 피카소의 '청색시대' 작품과 브라크의 야수파 그림을 처음 구입했고, 베를린과 뉴욕에서 전시회를 열어 큐비즘입체파을 알리기 위해 노력했다.

1938년 『비스마르크에서 피카소로』라는 회고집을 출판하여 반파쇼주의자로

낙인찍혀 독일 국적을 잃었고 제2차 세계대전 동안 프랑스 남부지방에서 숨어 지내야 했다. 파리에 있는 그의 아파트와 소장작품들은 게슈타포에 의해 약탈당했다. 회화에 관한 많은 저작을 남겼으며 『다섯 명의 원시주의 거장들』을 출판하기 직전에 사망했다.

메트로 픽쳐스 갤러리 Metro Pictures Gallery 와 사진작가들

뉴욕의 메이저 갤러리인 메트로 픽쳐스 갤러리는 진보적인 성경의 상업 갤러리다. 레오 카스텔리 갤러리에서 일한 경력을 가지고 있는 자넬 라이링Janelle Reiring과 1970년대의 대표적인 대안공간 아티스트 스페이스의 디렉터였던 헬렌 와이너Helene Winer가 1980년 뉴욕 첼시에 문을 열었다. 다른 상업갤러리와는 다른 가족적인 분위기로 갤러리 오픈 당시 새로운 장르로 주목받고 있던 사진장르의 작가들을 적극적으로 발굴해오고 있다. 메트로 픽쳐스 갤러리는 사진과 설치를 병행한 아방가르드 전시들을 기획하여 계속적으로 극찬을 받고 있는데 등단시킨 주요 사진작가들은 리처드 롱, 로버트 롱고, 셰리 레빈, 신디 셔먼과 같은 현대미술사에 새로운 담론을 형성시킨 작가들이다. 메트로 픽쳐스 갤러리는 바버라 글래드 스턴, 매튜 마크스와 함께 '첼시의 MGM' 이라고 불리고 있다.

소나벤드 갤러리 Sonnabend Gallery 와 제프 쿤스

현대미술 슈퍼스타 작가와 딜러 하면 소나벤드 갤러리도 빼놓을 수 없다. 제2차 세계대전 당시 뉴욕으로 이주한 일라냐 소나벤드는 1962년 파리에서 첫 갤러리를 열었다. 당시 주요작가로는 존스, 라우센버그 등 미국의 신진 작가들을 유럽에 소개했다. 이후 1969년 뉴욕으로 돌아와 소나벤드 갤러리를 열고 여전히 미국의 젊은 작가들을 발굴하면서 동시에 유럽의 동시대 작가들을 발굴해 미국 대중에게 소개하는 기획전을 열고 있다. 최근에도 영국의 행위 예술 대표작가 길버트와 조지의 근작인 6년에 걸쳐 수집한 3,700여 장의 신문 포스터를 사

용한 전시회를 리먼머핀 갤러리와 동시 진행하기도 했다.

네오 다다, 팝아트, 개념미술에 이르는 주요 작가들을 선보이며 딜러로 명성을 구축하였는데 그녀가 선택한 작가들 가운데 제프 쿤스도 있다. 소나벤드 갤러리는 뉴욕의 권위 있는 갤러리 중 한 곳이다.

아니나 노세이 갤러리 Annina Nosei Gallery 와 장 마셀 바스키아

장 미셸 바스키아의 첫 미국 개인전을 열어준 아니나 노세이는 소나벤드 갤러리의 파리점에서 일한 뒤 1980년 뉴욕에 자신의 갤러리를 열었다. 그녀는 미국, 유럽의 신진 작가들을 발굴하고 있다. 장 미셸 바스키아가 본격적으로 명망을 얻은 것도 아니나 노세이 갤러리에 합류하면서였다. 아니나 노세이에서 첫 개인전을 연 바스키아는 줄리앙 슈나벨, 데이빗 살레, 프란세스코 클레멘과 규칙적인 전시회를 열었다. 이처럼 우리가 알고 있는 20세기 미술사의 거대한 작가들은 아니나 노세이 갤러리 출신 작가들이 많다.

토니 샤프라치 Tony Shafrazi 와 키스 헤링

유명 아트딜러 토니 샤프라치는 이란 출신으로 영국에서 미술공부를 하고 당시로서는 실험적 예술가로 활동하다가 1981년 뉴욕에 갤러리를 열었다. 토니 샤프라치가 발굴한 스타작가로는 키스 헤링이 유명한데 간결한 선과 강렬한 원색, 재치와 유머가 넘치는 표현에서 단번에 그의 재능을 간파한 토니 샤프라치는 자신의 갤러리에서 그의 개인전을 기획했다. 헤링은 이 전시를 계기로 스타작가로 부상하게 되었다. 하위문화로 낙인찍힌 낙서화를 뉴욕 미술의 새로운 흐름을 주도하게 한 토니 샤프라치가 분명 여타의 갤러리 운영자와는 다른 생각을 가진 것을 알 수 있는 일화가 있다.

갤러리가 오픈전인 1974년 뉴욕 현대미술관MOMA에 피카소의 〈게르니카〉 작품이 전시되었을때, 토니샤프라치는 붉은 페인팅으로 'KILL LIES ALL'이라는

문구를 써넣었다. 당시 체포된 토니 샤프라치는 자신은 젊은 예술가라고 스스로 밝혔다. 또한 자신은 당시 베트남전 반전운동가이며 예술작품은 소유가 아닌 자유롭게 하기 위해 필요한 행위였다고 밝혔는데 의외로 토니 샤프라치는 예술계 일부에서 지지를 받기도 했다. 그런 그는 현재 뉴욕에서 유명한 딜러가 됐다. 예술 창작자가 아닌 예술경영인이 된 것이다.

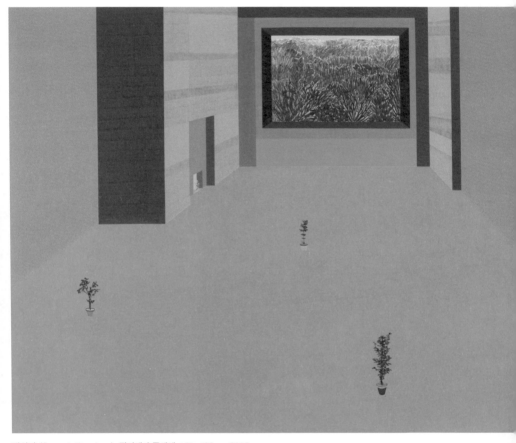

박상미 〈Scene-in the place〉, 장지에 수묵채색, 131×162cm, 2008

아주 특별한 고객들

이윤추구가 아닌 정이 흐르는 진실함을 담아야 한다

사람들은 미술작품을 갖고 싶어 하지만, 사지는 않는다. 또 미술에 대한 막연한 동경으로 미술인들과 친분을 맺고 싶어 하지만 막상 작품 구매를 권하는 분위기는 꺼린다. 이처럼 친분은 친분이고, 미술작품 구입은 큰돈을 써야 하는 일이므로 아무나 도전할 수 없는 것이 사실이다. 관람객들에게 미술작품이란 매우 주관적인 취향의 문제이지 생계와 연결된 생필품이 아니기 때문이다.

그럼에도 불구하고 남다른 식견이나 인생철학으로 기꺼이 작품을 구입하는 사람들이 있다. 우리는 그들을 컬렉터 혹은 미술애호가라고 한다. 우리 미술시장에는 그런 고객들이 얼마나 있을까? 주위 관장님이나 미술현장 관계자들 말에 따르면 1퍼센트라고 한다. 내가 체감하는 것도 거의 비슷한 수치다.

자본에 흔들리지 않는 1퍼센트의 고객. 1퍼센트 고객은 경기가 안 좋으면 안 좋은 대로 싼 가격으로 작품을 살 수 있으니 구입기회를 갖고, 경기가 좋으면 좋은 대로 상한가를 치는 전망 있는 작품을 구입한다. 하지만 그 고객은 막대한 자본과 친인척의 시스템으로 형성된 대형 갤러리의 주변에 있으며, 학연, 지연 또는 친인척의 관계 안에서 형성된다. 대부분의 1퍼센트, 자본에 흔들림 없는 1퍼센트는 대형 갤러리에 존재하며 작은 갤러리에는 존재하지 않는다.

하지만 작은 갤러리에는 작은 갤러리만의 고객이 존재한다. 1퍼센트 외의 나머지 99퍼센트의 일반인이 새로운 고객층으로 등장하고, 그 구매층 수요가 확대 되고 있다. 한 푼 두 푼 돈을 모아 작은 작품 한두 점을 구입하는 사람들, 그 고객들은 경기에 따라 자본이 흔들릴 수 있는 고객들이라서 형편에 맞는 작은 작품을 구입한다. 그래서 신중하고 안목이 높다. 그들은 아주 특별한 고객들이다. 다음은 이런 특별한 고객들을 관리하는 데 필요한 사항들이다.

• 한 번 작품을 구매한 고객은 특별관리_ 미술에 대한 고객의 생각을 알 수 있는 설문지를 자체 제작하여 작성하고, 그 서류를 보관하며 좋은 친분 관계를 유지하도록 힘쓴다.

• 차별화된 정보 제공_ 갤러리 기획전시를 열어 모두에게 알리기 직전에 먼저 차별화된 정보를 제공하는 것은 고객에게 기쁨을 준다. 고객 자신이 특별대우를 받고 있음을 알 것이다.

• 강매는 자제_ 괴롭히지 말자. 말했다시피 그들이 사려는 것은 예술작품이지 일반 물건이 아니다.

• 외부의 볼 만한 전시정보 제공_ 고객이 어떤 장르에 관심이 많은지 살펴서 외부의 전시소식을 메일이나 전화로 자주 알려준다. 고객이라고 해서 자신의 갤러리의 전시작품을 다 사줄 수는 없다. 그럴 바에는 미술동네의 친구처럼 오래 가자.

• 미술동네 지인 소개_ 상황이 되면 미술현장의 작가, 평론가, 기획자와 만남을 갖자. 그러면 미술동네 지인들과의 다양한 인맥이 큐레이터의 능력이 되고 신뢰감을 준다. 이것은 추천작품에 대한 신뢰감으로 연결된다.

• 안부전화_ 미술애호가도 미술동네 사람들이 어렵기는 다른 사람들과 마찬가지다. 간혹 갤러리에서 안부를 묻고 갤러리에 놀러 나오라는 전화는 좋은 유대관계를 갖는 데 도움이 된다.

• 미술현장만의 정보 공유_ 현장에 있으면 갤러리 전시 이외에도 현장사람들만이 알고 있는 살아 있는 정보를 접하게 된다. 예를 들어 급하게 나오는 대가의 작품유통에 관해 고객에게 기회를 줄 수도 있다.

• 고객과 고객의 만남 주선_ 같은 취향을 가진 사람들을 서로 연결시키면 고객들끼리 또 다른 인맥이 이루어진다. 그 중심에 큐레이터가 있다.

• 특별한 외출_ 여러 아트페어 행사장, 다른 문화공간의 행사에 동행하는 관계는 고객 이상의 특별한 인간관계로 남는다.

• 큐레이터의 자기관리_ 외모가 잘났거나 못난 것이 아니라 청결한 치아, 상큼한 비누냄새, 깔끔한 의상, 붙임성 있는 좋은 성격, 늘 책과 함께하는 풍부한 학식은 결국 소개하는 작품에 신뢰감을 주는 요소 중 하나가 된다.

• 늘 웃는 얼굴, 밝은 목소리_ 세련되고 사무적인 말투가 전문적으로 보일 거라는 생각은 위험하다. 오히려 거부감이 든다. 실력은 작품으로 보여주면 된다.

• 고객을 절대 이윤추구 대상으로 보지 말 것_ 이 모든 행동이 큐레이터 자신의 이윤추구를 위해 하는 것은 못할 짓이다. 사람이란 본인이 이윤추구 대상으로 느껴질 때 제일 속상하다. 정이 흐르는 사람과 사람 관계로 진실성을 담자. 어찌 보면 고객이 아니어도 내 주위에 있는 사람들을 대할 때 요구되는 자세가 아닐까?

홍이랑 〈Vanish Dream〉, 하나코갤러리, 2007

컬렉터들이 그림에 거는 기대감

가슴 설레는 기대감은 어디에서 시작되어 어디로 흐르는가

내가 외부 인사들과 만날 때 받는 질문 중에는 "그림, 사 놓으면 돈이 될까요?"라는 내용이 압도적으로 많다. 그림을 그리는 목적도 그림을 구입하는 목적도 예술의 향유감상인데 어쩌다가 '미술은 돈이 된다'가 그림의 기능이 되었을까 싶다.

사람들은 고가의 다른 브랜드 구입과는 다르게 미술작품을 구입할 때는 왜 그렇게 다양한 기대감, 그것도 엄청난 기대감을 가질까 종종 생각해본다. 그림 값과 비슷한 금액의 명품시계나 명품의류 혹은 그에 준하는 고가의 어떤 물품을 살 때 그것을 구입함으로써 자기 취향품의 소장에 따른 만족감과 또 그것을 구입할 만한 재력의 만족감을 경험한다. 그것을 되팔아서 낼 수익성의 기대감을 크게 갖지는 않는다. 그런데 그림 구입은 내 집에 걸어놓고 혼자 보는 자기 취향의 만족감과 그림을 구입할 수 있는 지성과 재력의 능력에 대한 검증적인 만족감까지 확인하고도 거기에 한 가지를 더 얹어 나중에 되팔아 돈이 되는 수익성의 기대감을 크게 갖는다. 물론 집에서 오랫동안 그림을 감상한 후에 내가 소장한 작품을 원하는 이가 많아서 팔리는 것은 좋은 예라고 본다.

그러나 이 동네에서 느꼈던 그간의 경험으로 볼 때 나중에 되팔아 돈이 되는 기대감이 전부인 듯한 사람들도 사실 많다. 그런 사람들은 미술작품을 구입하여

벽에 걸기보다는 행여나 훼손될까 잘 싸서 가장 깊숙한 곳에 넣어두곤 한다.

　수익성에 대한 기대감으로의 그림 구입, 솔직히 투자라면 땅을 사던가, 임대 건물을 사던가, 금궤를 사는 것이 훨씬 빠르고 안전하다고 생각한다. 미술품은 애당초 돈이 새끼를 치는 상품이 아니다. 다만 미술품이 돈이 되는 경우는 '한 점의 그림'에 '많은 사람들의 취향에 따른 사랑이 쏟아질 때' 서로 독점하려는 데서 그림 값이 올라갈 때다. 그러나 그림에 대한 사랑은 여러 환경적 조건에 따라 움직이게 되어 있다.

　이렇게 감상 목적의 미술작품이 수익성의 상품처럼 전체적 분위기가 형성되기까지는 일부 큐레이터들의 작품 추천 태도 때문이라는 생각도 든다. 일부 큐레이터는 간혹 "이 작품, 사두면 나중에 괜찮을 거예요. 이 그림의 작가, 요즘 잘 나가요"라며 그림을 추천한다. "이 작가의 작품은 ○○ 회장님도 소장하고 계시고, ○○그룹 로비에도 걸려 있어요"라고 덧붙이기까지 한다. 이런 멘트들이 작품에 내재된 그 작품만의 독특한 미감에 대한 이야기, 많은 사람들의 공감을 얻어내고 있는 작가만의 미감과 작품 철학에 대한 암시면 좋겠지만, 정작 중요한 이야기는 빼고 '사두면 돈이 된다'는 추천의 말이라면 더 신중하고 조심스러워야 한다고 본다.

　그림이 돈의 가치로 둔갑을 한 후, 그림은 검은 거래를 위해서 금융권으로, 정치권으로 들어가고 있다. 그림 한 점에 권력이 주어지길 기대하고, 특혜가 주어지길 기대하고, 큰돈이 숨겨지길 기대하고, 받아야 할 죗값이 대신 사해지기를 바라면서. 그림에 관한 불미스러운 사건이 뉴스를 통해 며칠 동안 전국에 보도되는 순간 그림의 순기능은 사라지고 역기능만이 남게 된다. 이런 일이 있을 때마다 많은 사람들에게 그림의 존재의미는 역시 자신들의 삶과는 거리가 먼, 돈 많은 사람들의 것, 힘 있는 사람들의 것, 많이 배운지식은 엄연히 그 가치가 다른 것임에도 불구하고 사람만이 아는 것으로 여겨지게 되는 것이 안타까울 뿐이다.

　언론의 역할도 무시할 수 없다. 어떤 사건 속에 그림이 한 점 개입된 것을 알면

드라마 재방송보다 더 많이 횟수로 일주일 이상을 아침, 점심, 저녁 하루 종일 보도를 하여 사건보다 그림이 더 기억에 남게 한다. 잊을 만하면 발생하는 이런 사건 앞에서 오늘도 어려운 환경 속에서 창작에 몰두하는 화가들의 얼굴이 생각나고, 작은 그림 한 점 팔려고 입술이 마르는 큐레이터들의 열악한 현실이 생각난다.

그림을 정말 순수한 기능으로 추천하고 순수한 목적으로 구입한다면 이런 사건들이 자주 발생하지 않을 텐데 하는 생각을 해본다. 왜 유독 한국에서만 그림이 돈과 관련된 사건에 연루되고, 그림이 정작 사건보다 더 유명한 사례들이 발생하는지 알다가도 모를 일이다.

문화예술 선진국의 작품거래에는 우리나라 같은 경우가 흔하지 않다. 우리나라의 컬렉터보다 작품 구입의 기회가 잦고, 더 어마어마한 금액을 지출하는 해외 컬렉터들은 구입한 작품들을 검은 곳으로 들여가는 것이 아니라 자국의 미술 문화 발전을 위해 투명한 절차를 통해 뮤지엄museum에 기증하는 것이 그들이 갖는 기대감이다. 컬렉터들은 기증할만한 가치의 작품을 만날 수 있기를 기대하고, 또한 자신이 그 작품을 구입할 수 있기를 기대하며 설렘을 갖는다. 컬렉터가 자국의 문화발전을 위해 작품을 뮤지엄에 기증함을 알기에 큐레이터들은 더욱 책임감 있는 태도로 작품을 공부하고 추천한다.

우리나라의 큐레이터들도 판매를 권장하는 작품을 미술사로, 표현양식으로, 아니면 작품 장르의 특성과 재미로 이끌어주며 그림을 추천하면 어떨까. 언제나 동서양의 미술사를 공부하고, 동서양의 사상을 공부하고, 미술사의 많은 화파와 표현 양식의 특성을 공부하고, 화가들의 작품론을 공부한다면 작품을 추천할 때 이야기가 달라질 것이다. 그렇게 된다면 컬렉터의 그림에 거는 기대는 그림을 하나하나 알아가는 과정의 기대감, 미술세계를 알아가는 즐거움의 기대감으로 충만할 것이다.

컬렉터들이 그림에 거는 기대감의 종류는 결국 큐레이터의 지식의 깊이와 혀 끝에서 만들어진다고 본다.

홍이랑 〈Vanish Dream〉, 비닐·아크릴·오브제 가변설치, 2007

미술애호가로서 컬렉터가 작품을 만날 때

큐레이터는 고귀한 작품을 파는 사람이다

미술애호가, 미술현장에서 가장 환영받는 손님일 것이다. 이 미술애호가들로 인해 갤러리가 시작되었고, 새로운 역사가 시작한 것이다. 지금도 우리는 흐르는 역사의 강, 그 현장에 있고 우리 스스로 새로운 역사를 만들 수 있다.

미술애호가가 그림을 살 때, 큐레이터들이 일의 진행을 위해 조심스럽게 알아보아야 할 것이 있다. 어떤 목적으로 그림을 구입하는지, 감상 목적으로 구입하는지, 투자와 감상을 함께하려는 것인지, 오직 투자만을 생각하는지, 혹시 소장하고 있는 작품이 여러 점이 있는지……. 이런 것에 따라 이야기와 일은 깊은 지식을 담보로 하여 진행할 수 있다. 또 관심을 두는 주제나 관심 가는 작가가 있는지 등에 관해 부담 없는 선에서 작품에 대한 미술애호가의 사랑이 어느 정도인지 안다면, 이야기를 좀 더 부드럽게 진행하여, 지금 당장의 작품 매매 여부를 떠나서 앞으로도 계속 그 미술애호가와 인연을 이어갈 수 있다.

조심해야 할 것은 작품 구매를 강요하지 말라는 것이다. 나는 지인의 갤러리에서 가끔 그런 장면을 목격했는데, 그런 여유 없는 장면은 고귀한 작품이 아니라 자칫 싼 물건을 처분하는 분위기를 만든다.

작품 구매를 강요하지 말자. 미술애호가는 고귀한 작품을 사고 싶은 것이지,

할인물품을 사려는 게 아니다. 갤러리의 격을 떨어뜨리는 자세는 스스로 자제해야 한다. 갤러리도 시장경제가 작용하는 곳이기는 하지만 그것이 어디까지나 예술작품임을 잊지 말아야 한다. 작가의 소망, 갤러리의 소망, 애호가의 소망이 하나가 될 때, 그 순간 작품은 비로소 시대의 작품이 된다. 작품이 거래되는 상황조차도 작품에 얽힌 드라마틱한 이야기가 되어 먼 훗날 후대에 전설이 되기도 하니 여러모로 재미있기도 하고, 조심스럽기도 한 일이다.

내가 이 미술동네 일을 하는 내내 느낀 것은 미술애호가들은 분명 특별한 사람들이라는 것이다. 그림에 대한 지식이 웬만한 미술인보다 깊다. 감상 목적으로 그림을 사든지, 감상과 투자 목적을 함께 두고 사든지, 작품을 사면서 작품 안에서 보물찾기를 하듯 섬세한 시각을 가진 사람들인 것만은 사실이다.

이야기를 나누다 보면, 그림 안에서 가족의 의미를 찾고, 그가 살아온 삶과 닮은 하나의 소재를 찾으려 하고, 자신의 안목으로 작가의 역량을 발굴하는 데 의미를 갖고, 타인이 시선을 주지 않는 그림에서 전설을 찾아내고, 온라인과 경매, 화랑에서 참신한 작품을 발굴하는 데 재미를 갖고 있음을 알게 된다.

그림에서 사랑을 느끼고, 자신의 현재 삶과 존재를 느낀다. 그림에 관심이 생긴 사람들은 상당한 수준으로 그림을 읽어낸다. 취향과 감성의 변화, 역사적·시대적 검증, 전문인들의 감식안으로 작가의 작품 앞에서 그 작가가 성실해 보인다든가, 고민을 한 흔적이 없는 것 같다든가, 이 작가의 드로잉을 보고 싶다든가 의견을 말하기도 한다. 옷차림은 수수해도 그 내공은 만만치 않은 사람들이 꽤 있다. 이런 사람들은 적어도 여러 점의 작품을 소장하면서까지 나름의 철학을 만들고 있었다. 내가 만난 사람들 대부분이 그러했다. 물론 그들이 생애 첫 작품을 살 때부터 남다른 안목을 갖고 의미를 부여한 건 아니었다. 처음에는 친구가 첫 집을 장만했기에 집들이 선물용으로 그림을 사거나 내 집에 그림 한 점을 걸고 싶어서 그림을 사는 등, 그 시작은 소박했다.

친분이 두터워지면 그들은 많은 질문을 해온다. 작가의 그림값은 어떻게 형성

되는지, 갤러리, 미술관, 옥션은 똑같은 매매 체계가 적용되는지, 변동은 없는지, 어떻게 하면 착한 가격으로 좋은 작품을 찾을 수 있는지. 그것은 당연한 질문이다. 낯선 세계에서 모험을 시작하는 것이기 때문이다.

그러므로 이런 질문을 받을 현장사람은 미술품 가격을 알리는 데 중요한 역할을 하는 것을 알고 정확히 말해줄 줄도 알아야 한다. 또한 여러 가격설정 조건도 알고 있어야 한다. 작가의 전시경력과 아트페어나 의미 있는 그룹기획전에 참가한 이력, 인지도, 작품활동의 지속성, 작품의 소장자들, 미술사에서의 작품의 수준과 훼손이 없는 보존 상태, 작품의 크기, 작고 작가일 경우 작품의 진품 여부, 작품 출처 등도 고려대상이다. 그림은 큰 목적을 두지 않으면 20여만 원부터 시작할 수도 있다고 알리고, 그림도 인기가 치솟아 수요에 비해 공급이 달릴 때 값이 비싸지고, 또 떨어지기도 한다고 알린다.

이 모든 상황의 중심에는 갤러리, 큐레이터가 있다. 서로 이야기를 이성적으로 하여 합당한 결과가 나오도록 시장 돌아가는 전후좌우 상황을 염두에 두고 살피자. 매월, 매일 쏟아져 나오는 미술잡지들을 읽는다면 미술시장정보 업그레이드에 도움이 많이 될 것이다.

미술애호가는 미술의 역사를 쓰는 사람들 중 하나다. 갤러리에 종사하는 사람들은 이들을 맞이할 기본적인 자질이 있는지, 옷의 유행만큼이나 민감한 미술현장을 스스로 점검하는 것을 생활화하자. 미술애호가들이 언제나 물어올 수 있는, 그 어떤 질문에도 답할 수 있도록 준비했으면 한다. 미술애호가들은 스스로 새로운 흐름을 읽는 데 그치지 않고, 그 흐름을 변화시킬 수 있는 혜안과 능력을 가진 화랑이나 평론가, 큐레이터들의 움직임을 주시하고 있다.

미술공부를 하고 있는 컬렉터들

컬렉터들이 미술과 관련한 공부를 시작한 것에
전시회를 기획하는 사람들은 정신을 바짝 차릴 일이다

갤러리에서 전시를 기획하는 사람들은 정신을 바짝 차릴 일들이 최근 벌어지고 있다. 그중 하나가 컬렉터들이 예술 관련 공부를 시작했다는 것이다. 그동안 우리가 아는 대부분의 컬렉터들의 그림에 대한 입장은 어떠했을까. 그림을 처음 만나고 구입하기까지는 갤러리 대표와의 친밀한 관계, 즉 호형호제 관계가 제일 많고, 한편으로는 작가와의 남다른 관계 안에서 작품을 구입하게 되는 경우가 대부분이었다. 그리고 운영하는 회사의 '문화접대비'를 제대로 사용하는 경우도 있다.

그렇게 그림 구입의 첫 경험과 그 후의 꾸준한 구입 과정은 본인의 가슴에서부터 시작된 경우가 아니라 어떤 특별한 관계 안에서 진행되는 것이 보편적이었는데, 이제는 자신들이 소장하고 있는 작품들에 대해 세세한 관심을 갖기 시작했다. 사업가의 머릿속으로 예술 분야는 호기심의 대상이 되었고, 또한 자연스럽게 예술작품을 창작하는 화가들에게 경도되어 공부를 시작하고 있는 중이다. 공부하는 컬렉터들, 진정한 미술애호가들이라 부르고 싶은 그들의 움직임은 예전에는 흔하게 볼 수 있었던 풍경이 아니었다.

내가 그간 갤러리에서 근무해 온 경험을 되돌아보아도 그림을 샀으면 산 것이

지, 그 다음 직접 그림 공부_{단기 강좌가 아닌} 대학원에 입학하여 정식과정을 공부한 경우는 거의 없었다. 심지어는 내가 근무한 갤러리에서 내가 한 주요 업무 중의 하나가 작품판매 역할보다는 컬렉터들에 대한 예술 강의였다. 작품을 구입하는 사람들에게 갤러리 차원에서 시간을 정기적으로 만들어 장르별 공부 혹은 표현 양식에 대한 공부 혹은 그림이 탄생할 당시의 사회적 분위기 등을 공부시키는 역할을 많이 했다. 그 교육프로그램이 컬렉터들 자신의 소장품에 애정을 갖기 바라는 마음과 차후에 예술에 대한 관심을 더 많이 가졌으면 하는 의미에서도 그렇게 했다.

물론 갤러리를 운영하는 실제 갤러리 대표_{사업가} 중에는 그런 일을 왜 하는지 못마땅해 하는 분도 더러 있었지만 장기적으로 보면 그것이 확실한 효과가 있었음을 본인이 직접 확인했다.

내 경험으로 봐도 그럴 때가 있었다. 이제는 사업하기에도 바쁜 미술애호가들이 시간을 쪼개 대학원에 정식으로 입학하여 미술 공부를 열심히 한다. 내 주위에 대학원 예술기획과 관련 석사과정에서 공부하고 있는 사람만 10명이다. 따라서 큐레이터들은 친분이나 갑과 을의 관계 안에서 작품 구입의 강요가 아닌 밖의 변화, 즉 컬렉터들의 움직임을 인식하고 더욱 작품에 책임감을 갖고 열심히 공부하는 자세로 전시회를 기획해야 한다.

미술애호가들이 갑자기 자신이 운영하는 사업과는 아무 상관없는 예술 관련 공부를 하기까지는 '예술이란 무엇인가', '예술을 좀 더 깊이 알고 싶다'라는 지적 관심에서 시작되었으니 그들의 불타는 학구열을 말해서 무엇하겠는가. 나와 같은 대학원에서 혹은 타 대학원에서 공부하는 사람들의 분위기를 보면 각자의 사업에서 나름 성공했으며, 그 돈으로 어떻게 그림을 사게 되었는지 다 보일 만큼 정말 열심히 공부한다. 물론 사석에서 "이럴 줄 몰랐다. 생각보다 너무 힘들다", "알면 알수록 점점 더 어렵다" 하며 엄살을 부리는 이들도 있지만 보편적인 대학원생들보다 나이가 많고, 시간도 부족해 보임에도 불구하고 예술공부에 매

진한다. 이런 풍경을 대할 때마다 '큐레이터들 정말 공부 열심히 해야겠네. 작품 구입할 고객들이 이렇게 열심히 예술 공부를 하시니' 하는 생각이 수시로 든다.

하지만 한편 안타까운 생각도 든다. 예술공간 운영의 계획은 없고 그냥 예술을 좀 더 깊이 알고 싶어서 공부를 시작한 미술애호가들이 '작가론', '한국근현대미술사', '현대미술특론' 등의 과목이 있는 예술학과 공부가 아닌 예술기획과 공부를 하는 것을 보면 제대로 조언해주는 사람이 없어 조금 더 효율적인 공부를 하지 못하는 경우가 종종 있다. 그러나 중요한 것은 미술 컬렉터들이 진정한 미술애호가로 거듭나기 위해서 공부를 하려는 움직임이 시작되었다는 것이다. 상황이 이렇게 돌아가니 이런 유형의 컬렉터들을 언제, 어느 전시장에서 기획 전시로 만날지 모르는 일이다.

최근 공부하는 컬렉터들을 대상으로 인터뷰하여 그중에 '마음이 느껴지는' 2명의 인터뷰 내용을 선정하여 가감 없이 이 책에 신고자 한다. 이 인터뷰는 공부하는 컬렉터들을 3년 전부터 목격하고 그 신선한 움직임과 그에 담긴 묵직한 메시지를 느끼게 되면서 그들에 대한 애정으로 시작되었다. 애당초 인터뷰를 그대로 올리려고 생각하지는 않았으나 컬렉터들의 마음이 이러함을 읽고 우리 전시기획자들이 앞으로 어떻게 행동하고, 무엇을 준비할 것인가 생각해보자고 올린다. 귀한 시간을 내어 이 인터뷰에 응해 주었던 많은 분들께 다시 한 번 감사드린다. 인터뷰에 응해주신 분들의 프라이버시를 위해 실명은 밝히지 않는다.

김태은 〈Electronic Seesaw〉 Part2, 미디어아트, 2009

물류유통회사를 운영하며
공부하는 미술애호가

- M. K. Chai님 -

1. 사업을 하면서 다른 분야, 그러니까 예술과 관련된-예술기획과- 공부를 하시는 게 쉬운 일은 아닌데, 어떻게 대학원 공부를 하실 생각을 하셨어요? 너무 대단하셔서요.

- 저는 본래 그림을 그릴 줄도 모르고 예술에 대해서는 이론적으로도 문외한이었는데 그저 그림을 좋아했습니다. 젊은 작가들의 소품을 컬렉션한 지 약 10여 년 정도 되었는데, 시간이 지날수록 예술에 대해서 전문적인 공부를 하고 싶다는 생각이 들었습니다. 여러 대학에 짧은 전문가 과정도 있었지만 정식적인 학위과정을 통해서 예술이 뭔지 알고 싶었습니다. 실기는 본인이 실력이 안 되므로 예술기획전공으로 들어오게 되었구요.(웃음)

2. 대학원 공부를 하면서 좋은 점은 무엇이고, 조금 힘든 점은 무엇이 있던가요? 저는 해오던 일과 관련된 공부를 하면서 재미있기도 했지만 때론 시간상 힘들기도 하거든요.

- 그동안 제가 공부해온 것들이 전자공학, 정치, 경제, 경영, 통계 등 대체적으로 사회과학이 배경이 된 학문들이었습니다. 그래서 그동안 사회과학을 배경으로 인간의 감성을 들여다봤는데 지금에 와서 생각해보면 지극히 이성적인 차원에서 바라봤던 것 같습니다. 인문학을 통해 사람의 마음속에 들어 있는 언어로써 감성적 차원에서 인간을 들여다보고 싶었습니다. 이 부분이 특히 힘든 부분이었는데, 미술 공부를 하면서 조금이나마 인간의 마음을 감성적으로 들여다 볼

수 있는 눈을 갖게 되었고 미술을 알게 된 것 같습니다. 아울러 앞으로 해야 할 공부가 뭔지도 알 게 되었어요.

3. 그렇다면 이 예술기획과 공부가 끝난 후에 공부를 발판으로 추진하고 싶은 구체적인 계획 혹은 구체적인 계획은 없어도 마음이 좀 움직이는 중인 것이 있나요? 공부 전후의 달라진 점이랄까요.
– 제가 세운 인생계획에서 커리큘럼을 통한 공부과정은 70세 이전에 끝내려 하는데, 아마 지금 배우는 과정을 마치고 한 과정 정도 더 할 수 있을 듯합니다. 우리 인간의 고정된 실체를 마음속에서 움직이는 감정과 감성이 있는데 그것을 구성하는 것이 예술과 심리학이 아닌가 생각합니다. 하여 앞으로는 심리학을 새롭게 공부해보려 합니다. 그 이후에는 2년 정도 세계여행을 하고, 지금까지 살아온 인생과 여행에 대한 책을 쓰고 싶습니다. 70대 중반 이후부터는 사회봉사를 해나가고 싶습니다. 지금도 학교, 의료기관 등에 장학금을 기탁하고 있고, 메세나 후원 활동과 젊은 작가를 지원하는 활동을 하면서 작게나마 인볼브(involve)하고 있습니다. 미술과 연관되어서 인생에서 아름다운 결과를 꽃 피울 수 있다면 좋겠습니다.(웃음)

4. 이제 조금 더 오랜 시간 속의 이야기를 듣고 싶어요. 인생에 있어서 제일 처음 그림을 구입하게 된 동기와 어느 작가, 어느 장르, 작품의 대략적인 크기는 어땠나요?
– 그림은 예전부터 종종 상업갤러리와 미술관을 통해서 접해왔지만 작품을 직접 구매하기는 힘들었습니다. 처음에 작품을 사게 된 계기는 제가 아는 미술대학 교수와 그 당시 프랑스에서 작업하던 작가를 만나서 소주 한 잔을 마시면서 작가의 세계에 대해 듣게 되면서 비즈니스 하는 사람과는 전혀 다른 생활패턴과 철학을 가지고 있다는 것을 알게 되고 그것이 인연이 되어 그 사람의 20호짜리 소품 2점을 사게 됨으로써 시작하게 되었습니다. 그 이후에 인사동 등의 상업갤러리를 전전하면서 젊은 작가들의 괜찮은 작품이 나오면 작가를 직접 만나보고 그의 철학이 마음에 들면 사곤 했습니다. 혹은 미술잡지를 보고 마음에 드는 작품이 있으면 미술전 등에서 작가를 만나보고 소품 등을 구입하게 되었지요. 유화작품으로 약 20호에서 40호 가량 되는 사이즈의 작품을 처음 샀던 것 같습니다.

5. 인생의 첫 작품가는 얼마였나요? 난처한 질문인 줄은 잘 알지만요.

- 처음 샀던 작품은 얼마였는지 잘 기억이 안 나고 초반에 샀던 작품이 약 80호로 700만 원이었습니다.

6. 이후 계속 작품을 구입하신다면 어떤 이유일까요? 지인의 추천, 내 취향에 맞아서, 작가의 딱한 사정을 듣고 혹은 다른 이유가 있을 수도 있고요.

- 세 가지 사정이 다 들어갈 수 있을 것 같네요. 더 중요한 것은 제가 그림을 좋아하기 때문이고, 근래 들어와서는 장래투자성 부분도 중요한 이유의 한 가지가 되었습니다.

7. 지금까지 대략 몇 점의 작품을 구입하셨고, 작품구입에 있어서 나름의 기준(철학)이 생기셨나요?

- 200여 점 됩니다. 이름 없는 중국 작가 작품과 판화 작품이 50여 점 있고, 나머지는 대부분 이름이 알려진 작가 작품입니다. 철학적 내공이 깊은 작가의 그림을 사야겠다는 것이 제 생각입니다. 사업을 하는 사람이나 그림을 그리는 사람이나 업의 기준은 똑같다고 봅니다. 그 분야의 내공을 가지는 것이 가장 중요하지요.

8. 갖고 계신 작품 중에 마음의 깊은 곳을 흔드는 작품이 있으신가요? 이유는요?

- 마음 깊은 곳을 흔들 정도의 작품은 아직 없고, 최근에 산 이우환 작가 작품과 중국 노신미대 송해민 총장의 설악풍경 그림을 좋아합니다.

9. 갖고 계신 작품들은 나중에 어떻게 되길 바라세요? 자식들에게 유산으로 혹은 이익을 남기고 빨리 팔리길 바라시는지 혹은 그 외의?

- 부분적으로는 유산으로 남길 수 있고, 또 부분적으로는 사회기관이나 미술관 등 미술과 연관된 기관에 도네이션하고 싶습니다. 미술관을 만들 수 있다면 그 작업을 도와주고 싶습니다.

10. 이건 약간 다른 이야기인데요, 화가들에 대해서 어떻게 생각하시나요? 화가 하면 떠오르는 생각과 화가를 가까이 하면서 점점 드는 생각이 있다면요.

– 작가는 힘든 직업입니다. 사업에서는 열심히만 일하면 먹고 사는 문제가 해결되는데 작가는 열심히 한다고 먹고 사는 게 해결되는 것이 아니라는 걸 알고 있습니다. 완전한 자기 자신의 정체성을 찾아 자신만의 철학을 갖기 전에는 작가로서 깊은 내공을 쌓기 어려워 아주 힘든 직업이라고 생각합니다. 하지만 순수하고 아름다운 직업이라 항상 도와주고 싶은 마음이 듭니다.

11. 전시회를 기획하든가 갤러리를 운영하는 사람들, 그러니까 예술로 이윤을 창출해야 하는 사람들에 대해서 어떻게 생각하시나요? 직업으로의 예술을 가진 사람들요.

– 아름다운 직업인 것 같습니다. 제품에는 본질적 가치와 마음의 내재적 가치 두 가지가 있는데 예술은 내재적인 심리적 가치가 더 크다고 봅니다. 작품도 어떻게 보면 물건이라고 할 수 있는데 그 물건이 가치가 창출되는 물건이 되도록 유통을 통해서 가치를 차지할만한 사람들에게 나눠줘야 합니다. 그 가치를 찾는 사람에게 작품을 분배해주는 것이 예술유통사업에 종사하는 갤러리 운영자, 큐레이터라고 봅니다.

12. 마지막으로 친한 지인들께 미술작품 구입 혹은 미술적 취미를 가져보길 권하시는 중이신가요? 만약 그렇다면 이유는 뭘까요?

– 그러는 중입니다. 제가 그림을 무척이나 좋아하기 때문에 지인들에게도 추천을 하지요. 하지만 지인들에게 추천한다고 모두들 좋아하는 것은 아닌 것 같습니다. 지난 10여 년을 돌아보면, 가끔 투자를 목적에 두는 사람이 있습니다. 그런 사람들에게 작가소개나 작품을 권하기도 하지만 많지는 않습니다. 작가와 작품을 소개해주기가 참 힘든 것 같습니다. 한두 번 권해준 적이 있지만 그리 많지 않고 소품을 선물한 것이 몇 차례 있습니다.

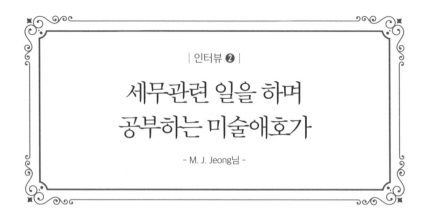

세무관련 일을 하며
공부하는 미술애호가

- M. J. Jeong님 -

1. 사업을 하면서 다른 분야, 그러니까 예술과 관련된-예술기획과- 공부를 하시는 게 쉬운 일은 아
닌데, 어떻게 대학원 공부를 하실 생각을 하셨어요? 너무 대단하셔서요.

- 저는 어릴 적 꿈이 화가였어요. 하지만 여러 가지 가정형편상 그림을 그리는 화가는 단지 꿈
에 불과했죠. 그래서 그림과는 거리가 먼 직업을 갖게 되면서 마음에 휴식이 필요할 땐 갤러리
를 찾게 되었어요. 그림 한 점 한 점 감상을 하노라면 묘하게 어릴 적 꿈이 되살아나고 삶의 활
력소가 되는 걸 느낀 거예요. 그래서 그림이 좋아서 더 깊이 있는 그림공부를 하고 싶어서 시작
하게 됐어요.

2. 대학원 공부를 하면서 좋은 점은 무엇이고, 조금 힘든 점은 무엇이 있던가요? 저는 해오던 일과
관련된 공부를 하면서 재미있기도 했지만 때론 시간상 힘들기도 하거든요

- 저는 우선 대학원 공부를 하면서 제가 알고 있는 화가보다 더 많은 화가들의 사조별 특징과
그들의 파란만장한 삶, 흥미로운 작품세계를 이해할 수 있게 되었어요. 이로 인해 더 많은 작품
을 감상할 수 있게 되었고 더불어 미술행정과 관련된 이론을 배우게 되어 미술관들이 직면한
여러가지 현실적인 문제들을 구체적으로 인식하고 개선해야 할 점들을 다룬 것이 가장 좋은 점
이고, 힘든 일은 일과 병행하여 공부를 해야 하기 때문에 시간적으로, 체력적으로 너무 소모적

인 일들이 힘들 때가 있어요.

3. 그렇다면 이 예술기획과 공부가 끝난 후에 공부를 발판으로 추진하고 싶은 구체적인 계획 혹은 구체적인 계획은 없어도 마음이 좀 움직이는 중인 것이 있나요? 공부 전후의 달라진 점이랄까요.
- 아직은 그렇게 구체적인 계획을 세우진 못했지만 그래도 힘들게 시간 들여 공부하는 만큼 그림세계에 빠져볼 수 있는 그런 직업을 다시 생각해보게 돼요.

4. 이제 조금 더 오랜 시간 속의 이야기를 듣고 싶어요. 인생에 있어서 제일 처음 그림을 구입하게 된 동기와 어느 작가, 어느 장르, 작품의 대략적인 크기는 어땠나요?
- 한참 오래전 일인데 그날따라 우울한 기분에 청담동의 어느 상업 갤러리에 들렸어요. 그냥요. 그런데 사이즈는 크지 않은 작은 그림(약 40cm×40cm)을 보고 있노라니 기분이 좋아졌어요. 임파스토 기법의 질감이 느껴지는 정물화였는데 터치는 고흐의 작품을 연상케 하고 전체적인 분위기는 김종학 작가의 〈꽃〉 시리즈와 비슷했어요. 그래서 바로 구입했어요(저는 개인적으로 꽃 그림 을 좋아하거든요). 작가는 미국 신인작가였는데 이름은 잘 모르겠고 두 작품이 세트였어요.

5. 인생의 첫 작품가는 얼마였나요? 난처한 질문인 줄은 잘 알지만요.
- 위의 질문과 내용이 살짝 연결되네요? 위 작품을 각각 200만 원씩 400만 원에 구입했어요.

6. 이후 계속 작품을 구입하신다면 어떤 이유일까요? 지인의 추천, 내 취향에 맞아서, 작가의 딱한 사정을 듣고 혹은 다른 이유가 있을 수도 있고요
- 저는 제 취향에 맞게 제가 좋아하는 그림을 구입하기를 원해요. 더 좋은 작품을 가능한 한 많이 구입해서 소장하고 싶어요. 어느 책에서 본 내용인데 "열정적으로 모은 미술품들은 어른들에게 포근한 담요 같은 역할을 한다"라는 말에 공감해요. 물론 더 투자가치가 있고 보기에도 좋은 그림이면 금상첨화겠죠.(웃음)

7. 지금까지 대략 몇 점의 작품을 구입하셨고, 작품구입에 있어서 나름의 기준(철학)이 생기셨나요?

- 아직 초보 컬렉터라 작품 수는 많지 않고 10점정도 갖고 있어요. 작품 구입의 기준은 보기에 편안하고 집안 분위기와 잘 조화를 이룰 수 있는지를 보게 돼요. 저 초보 컬렉터 맞죠?(웃음)

8. 갖고 계신 작품 중에 마음의 깊은 곳을 흔드는 작품이 있으신가요? 이유는요?

- 아직은 그런 작품은 없어요. 더 안목을 넓혀서 그런 작품을 구입하고 싶네요.

9. 갖고 계신 작품들은 나중에 어떻게 되길 바라세요? 자식들에게 유산으로 혹은 이익을 남기고 빨리 팔리길 바라시는지 혹은 그 외의?

- 제가 계속 소장하고 싶어요. 팔고 싶다거나 누구에게 주고 싶은 생각은 없어요.

10. 이건 약간 다른 이야기인데요, 화가들에 대해서 어떻게 생각하시나요? 화가 하면 떠오르는 생각과 화가를 가까이 하면서 점점 드는 생각이 있다면요.

- 우선 저에게 화가들이란 선망의 대상이기 때문에 예술을 위한 열정과 투지로 뭉쳐진 '전사'로 생각하고 그들을 항상 존경하는 마음을 갖고 있어요. 예술의 길이 너무도 멀고 험하기에 그 길을 걸으며 감내해야 할 현실적인 부분에 있어 타협해야 할 부분이 모두 '전쟁터 전사' 같다는 생각에 '전사'라는 표현을 하게 돼요.

11. 전시회를 기획하든가 갤러리를 운영하는 사람들, 그러니까 예술로 이윤을 창출해야 하는 사람들에 대해서 어떻게 생각하시나요? 직업으로의 예술을 가진 사람들요.

- 제가 이 세상에서 제일 존경하는 사람들의 부류예요. 사람들은 누구나 윤택한 삶을 위해 힘닿는 데까지 경제 활동을 할 수밖에 없는 거잖아요. 어떤 사업을 하든 어떤 직업을 선택하든 경제 활동은 꼭 필요한 것이기에 예술로 이윤을 창출한다는 것이 문제가 될 수는 없다고 봅니다. 오히려 이런 분들의 역량이 더 커져서 미술시장을 활성화시키고 미술애호가들의 궁극의 목적이 달성되어서 예비 아티스트들의 꿈이 펼쳐지길 간절히 바랄뿐이죠.

12. 마지막으로 친한 지인들께 미술작품 구입 혹은 미술적 취미를 가져보길 권하시는 중이신가요? 만약 그렇다면 이유는 뭘까요?

- 저에게 그림은 친한 친구 같은 정신적인 풍요로움을 제공하죠. 위안이 되기고 하고 힘이 되기도 하고 용기를 주기도 하죠. 그래서 저는 그림을 하고 싶고, 그림을 구입하고 싶고 그림을 권하고 싶죠.

김태은 〈Erasel Painting〉, 4 servo motor·PC·웹카메라·프로젝터, 317x130x244cm, 2006~2008

창작공간, 운영을 시작하는 컬렉터들

사장님이 아닌, 컬렉터들이 움직이기 시작했다

최근 예술 공간을 준비 중인 컬렉터들을 자주 만나게 된다. 그렇다면 이 책의 〈사장님들의 예술경영, 그 위험한 오해와 안타까움〉이라는 글 속의 그 '사장님'들과 '컬렉터'들의 예술공간 설립과 운영의 방향성에는 어떤 차이가 있을까.

사장님들은 예술 공간 운영형태 중에 갤러리만을 열고자 한다. 몇 십 년간 다른 업종에서의 사업운영의 노하우를 가지고 예술작품을 또 하나의 사업아이템으로 운영해보리라 하는 것인데 오로지 '사업'으로의 접근이다.

반면 컬렉터들의 경우에서는 좀 더 다양한 형태의 예술 공간운영을 보게 된다. 작가들이 창작하는 작업실을 운영하는 사람, 작가들의 작업과정을 담은 다큐영화 제작과 창작작업을 함께 준비하는 사람, 소장품을 전시할 미술관 건립을 준비 중인 사람, 짧지 않은 세월 동안 가깝게 지내며 도움을 주신 사람들과 의미 있는 시간을 보낼 수 있는 공간이 필요하겠다는 생각에 갤러리를 준비하는 사람들 등 다양하다.

각 컬렉터들의 예술 공간 운영은 미술을 좋아하는 지인들에게는 '나눔'이고, 고생하는 작가들에게는 작업실이라도 몇 년 '후원'을 하고자 함이며, 구입한 소장품들을 지역문화 발전 혹은 국가의 문화예술 분야에 '기증'하고자 하는 순수

한 운영의 접근이라고 본다. 물론 작품을 모으다 보니 작품을 싸게 사고 싶다는 욕심이 생겨서 갤러리를 열고 싶다는 사람도 있다.

이렇듯 컬렉터들은 미술품을 구입하는 과정에서 마음의 변화가 일어난 것을 알 수 있다. 오랜 세월 동안 사업을 열심히 하여 여윳돈으로 그림을 사는 정도에 이르기까지 다른 분야는 어떻게 돌아가는지, 다른 사람들은 어떻게 살고 있는지 전혀 몰랐다고 그들은 한결같이 이야기한다. 전쟁을 치르듯 치열하게 살아오며 우연한 기회로 미술품을 소장하게 되면서 그 작품들로부터 위안을 받고 있음을 알았다는 것이다. 그런데 그 마음을 움직이게 하는 미술품의 작가들은 자신들이 생각한 이상으로 너무 열악한 현실 속에 있음을 알게 된다고 한다. 그래서 후원의 방법을 생각하고, 함께 나눔을 생각하고, 기증을 생각하기에 이른 것이다. 그래서 생각한 것이 예술공간의 운영이다. 이런 계획들을 들을 때마다 기분이 좋기도 하고, 한편으로는 심하게 우려되는 부분이 있는 것도 사실이다. 예술과 관련된 일이 경영 마인드만으로, 순수한 열정만으로 생각대로 흘러가지는 않기 때문이다. 예술경영은 '예술'과 '경영'의 이항대립적인 구조를 이룬다.

경영 부분이야 사업가로 살아온 세월이 있으므로 그 누구보다 잘할 수 있지만 예술 부분은 생각보다 깊고 넓다. 작가에게 작업실을 후원할 때도 이미 친분 있는 작가에게 우선적으로 입주의 기회를 줄 것이 아니라 진짜 작가는 누구인지 알고 공간을 내어주면 좋겠다는 생각을 해본다. 선정한 작가가 작업을 열심히 하는 작가인지, 혹 본인이 선정한 작가 뒤에 더 어려운 환경에서 치열하게 창작에 몰두하는 진짜 작가를 못보고 있는 것은 아닌지 말이다.

나는 이런 상황을 자주 보게 된다. 자격 미달의 양심을 가진 작가들이 좋은 취지의 이런 컬렉터의 귀한 공간을 이용하는 경우가 많다. 하지만 정말 힘든 작가는 따로 있다.

또 갤러리 운영의 취지가 지인들과의 만남을 위한 갤러리일지라도 그것은 이미 한국의 미술시장, 미술현장에 몸을 담는 것이 되며 많은 화가들과 연관을 갖

게 된다. 작은 소품 한 점이라도 예술작품이다. 갤러리의 확실한 색깔, 설립과 운영의 철학이 무엇인지를 스스로 확실하게 하고 운영을 하는 것이 좋겠다. 전시회 기획도, 창작실 지원도 알고 보면 좋은 작품이 탄생하는 순간에 기여하는 일이다. 그 갤러리와 인연이 된 것이 영광이 되어 계속 함께 만남을 이어갈 수 있도록 하는 것이 지속적으로 그 공간을 운영할 수 있는 밑거름이 되고 역사가 될 것이다.

친분 있는 사람이 운영하기에 한두 점 의무적으로 구입하는 것이 아니라 좋은 작품이기에 구입하는 일석이조의 공간이 된다면 좋겠다. 그래서 한 가지 제안을 하는 것이 예술동네 사람들을 영입하여 운영을 더욱 탄탄하게 하라는 것이다. 예술동네의 전시기획자나 친분 있는 갤러리들과 관계망을 갖고 좀 더 체계적인 운영이 되도록 한다면 좋은 취지의 공간후원이나 기증 혹은 작품 판매에 더욱 역동성을 부여하고 더욱 보람 있는 일이 될 것이다. 예술동네 사람 영입까지는 일을 너무 크게 벌리는 것 같지만, 이 일을 시작했다는 것은 그 평수가 어떠하던 이미 크게 일을 벌인 것은 사실이다. 다양한 형태의 예술공간 운영이 좋은 열매를 맺기 위해서는 예술동네 전문가의 영입이 필요하며, 그러한 일련의 행위들이 그 분야와의 네트워크 형성이라고 본다. 그 공간이 좋은 터로 소문이 나서 지속적으로 많은 창작자들과 많은 작품 구입자들이 인정하고 다가가는 꿈의 공간이 되기를 바래본다. 이 글 또한 앞에서 반복 언급한 것이지만 예술경영이라는 것이 그러니 모르는 척 한번 더 강조하였다. 이왕이면 성공하였으면 해서.

김태은 〈Scene-keeper〉, 미디어아트, 2005

이외의 미술동네에서 만나는 사람들
현장의 가치를 빛내는 사람들의 재능과 열정 그리고 수완

미술계에는 참 많은 사람들이 종사한다. 작가, 갤러리스트, 큐레이터, 미술평론가, 각종 매체의 언론인, 미술강좌 강사, 전시기획자, 전시도록 디자이너, 전시작품을 운송하는 사람, 작품설치하는 전시장 연출가들……. 생각보다 참 많다.

꼭 필요한 사람도 있고 있으나마나한 사람도 있다. 하지만 각자가 가진 재능과 열정 그리고 수완으로 더불어 살면 그 현장의 가치는 더욱 빛난다. 한 예로, 작품을 보는 폭넓은 안목과 미술사를 꿰뚫는 해박한 지식으로 주관적인 해법 논리와 비판적 사고가 탁월한 사람은 작품 본질을 꿰뚫는 설명으로 작품을 좀 더 깊이 있게 체계적으로 보여주어야 한다. 이론가들을 말하는 것이다.

평론가

최근에 명함에 미술비평가, 미술평론가라고 쓴 사람들을 자주 본다. 생각이 많다. 한국미술의 역사를 정립하는 데 한몫을 할 것인지 혹은 자기 과시를 위해 애매모호한 외국어를 남발해서 몇 번을 읽어도 이해가 되지 않는 글들로 작품보다 글을 더 어렵게 하지나 않을지 말이다.

전시서문 청탁을 받으면 길거리 어느 카페에서 작가에게 포트폴리오를 받고

오고가는 몇 번의 질의문답에 의지해 글을 써내지 않았으면 하고 부디 바란다. 인사동에서 흔히 벌어지는 상황이다. 평론가라면 모름지기 작가의 작업실을 방문해 작가와 진지한 대화를 나누고 작품을 두루 살펴야 한다. 그 작가는 독창적인 작품세계를 만들기 위해 여러 해의 밤과 낮을 고통 속에서 보냈기 때문 이다.

논리적인 글 형식을 빌려 원고를 작성했다고 해서 그 글의 내면이 충실하다고 볼 수는 없다. 세련되고 간략하게 쓰든, 세세하게 표현하든, 작품의 탄생과 배경, 작가가 하고자 하는 이야기가 평론가의 해박한 지식과 함께 잘 정립되어 진실되게 반영되었으면 싶다. 스스로 명함에 비평가라고 적어 넣었다면 그 책임과 의무에 따르는 높은 학식과 깊은 안목으로 최선을 다해 한국미술사에 훌륭하게 일조했으면 좋겠다.

서양미술사가 오늘날까지 동양미술사 혹은 한국의 미술사보다 탄탄하게 형성되고, 체계적인 역사를 갖는 것은 훌륭한 작가와 소장가 등 많은 사람들의 업적이 있기도 하지만, 이론가들의 역할도 크다고 생각한다.

'평가한다는 것'은 사람이나 사물의 가치를 판단하는 것이다. 여기에 조금 더 하자면, 평론을 한다는 것은 사물의 질이나 가치에 대해 좋고 나쁨, 옳고 그름을 평하여 논한다는 것이다. 미술현장의 그 누구보다 미술평론을 전문으로 하는 평론가의 자질이 더 요구된다.

미술현장의 큐레이터들은 기획전시 작가들에 관한 작품 글을 청탁해야 할 상황이 많아서, 평론가들을 자주 만날 수밖에 없다. 또 작가들이 개인적으로 본인 작품에 대해 글을 써줄 분을 중간에 소개해달라는 부탁을 자주 해온다. 그 사이에 낀 큐레이터는 작가의 창작 장르에 따른 작품세계를 제대로 보고, 글을 써줄 이론가를 소개할 수 있어야 한다. 평론가들도 장르별 작품 분석능력과 풀어가는 글 형식이 각각 다르고 장단점이 있기 때문이다.

언론인

좋은 전시회가 있어도 세상에 알려지지 않으면 소용이 없다. 작가들이 명성을 쌓기 위해서는 당연히 작품이 좋아야 하겠지만, 언론에 자주 노출이 될 때 그 효과는 배가 된다. 갤러리에서 하는 일들 중에 중점을 두어야 할 일에는 보도자료를 적재적소에 여러 언론사에 보내고 전화로 다시 한 번 부탁하는 일도 있다. 세상에는 전시장도 많고 전시회도 많다. 하지만 그 많은 전시회 수에 비해서 일간지와 미술 전문 매체 수와 그에 따른 할애지면은 매우 적다.

부지런함이 전시회를 살리는 길이다. 신비주의를 고수하는 전략이 아닌 이상 홍보는 하고 볼 일이다. 그렇게 하기 위해 짜임새 있는 좋은 작품의 전시기획은 필수다. 본인 스스로 낯부끄러운 전시는 홍보에 자신 없고 소극적인 자세를 취하게 할 것이다. 물론 열심히 노력했음에도 전시 설치 직전에 뜻하지 않은 작품 반입이 있을 때 놀라기도 하지만 말이다.

언론사 입장에서 보면 매주 많은 전시소식들이 수십 통씩 쏟아질 것이다. 그 정보들을 모두 올려주고 싶어도 앞에서 말했듯이 할애지면의 한계가 있는 것은 당연하므로, 열심히, 부지런히, 갤러리 측에서 성의 있는 홍보가 있을 때 기사화되는 것이 사람들 사는 세상의 이치라고 하겠다.

언론인들도 본인들의 자리가 큰 만큼 칼보다 무서운 펜을 들고 올곧게 두루두루 살펴보는 역할을 해주었으면 좋겠다. 도착하는 자료와 인터넷 파도타기만으로 글을 쓰지 말고 부지런히 발품을 팔아서 좀 더 현장감 있는 글이 나오도록 해야 한다. 나는 실제로 이런 경험을 많이 했다. 한 예로 내가 운영하던 갤러리에서 나름의 전략을 갖고 일부 언론사에 보도자료를 보냈더니 기사화되어 많은 관람객들이 찾아주었다. 그 관람객들이 블로그나 인터넷 카페에 다녀간 소감을 올리니 각 언론사들, 4대 일간지부터 미술전문잡지 쪽에서 먼저 취재요청 전화가 오고 취재를 나왔다. 그중에 우리나라에서 제일 구독률이 높다는 한 신문사에서는 시간을 달리하여 두 명의 기자가 취재요청을 해왔는데, 한 분은 직접 다녀간

뒤 감사하게도 한 지면에 특집기사를 내주었다. 한 달 후에 같은 신문사 다른 파트의 기자는 전화로 취재를 부탁해왔다. 물론 마감시간이 임박해서 그러니 정말 죄송하다는 말을 덧붙이기에 그냥 수락했다. 나는 절대 기사를 위한 기사로 내용을 너무 과하게 쓰지 말아달라고 부탁했다.

하지만 그 기자는 기사를 위한 기사를 작성했고, 30여 줄의 기사에 우리 전시장 평수 및 이벤트 준비자료를 너무 과하게 표현했다. 게다가 '선착순'이라는 단어 때문에 그 전시기간 동안 너무 많은 관람객들이 몰려와서 갤러리가 터지는 줄 알았다.

생각보다 아주 많이 오면 좋을 것 같지만, 전시장은 왁자지껄 시장통 같았고 전시작품은 부서지고 준비한 이벤트 참가 준비물은 일찍 떨어지니, 경기도에서 가족 나들이 겸 친인척들과 함께 오신 분들께 너무 준비 없는 전시회로 실망감을 드리는 것 같아 죄송했다.

이후에도 나는 여러 인터뷰를 해오고 있는데, 올바르고 공신력 있는 정보가 아니라 특집기사를 위해 존재하는 기사들이 많이 쓰이는 것을 본다. 기자들도 근면성실한 자세로 자기가 담당한 현장에 발품을 팔아서 기사를 썼으면 좋겠다.

독립 기획전시자

그만한 상황이 되어 갤러리를 운영하는 사람들도 있지만, 나름의 미술현장 영역에서 쌓은 내공으로 외부에서 독립 기획전시자로 일하는 사람들도 많다. 이런 기획자가 준비한 전시의 경우 내 전시장에서 진행하는 전시보다 현장에서의 이동들이 많아서인지 생동감 있는 전시회들이 많다.

독립 전시기획자들은 우선 전시제목을 통통 튀게 정하고, 마케팅 전략도 갤러리보다 적극적이다. 그렇게 해서 주목을 받고, 겸업을 하는 또 다른 미술현장 일에 득이 되는 경우가 많다. 다만 아쉬운 점은 특색 있는 전시회를 만들기 위해 미술시장 구조상 쉽지 않은 새로운 진행 형식을 만들어내는 경우가 있는데, 그

런 전시회에 참여한 작가들이 간혹 갤러리 측 초대전시회에서 "그분은 이렇게 해주시던데요" 하며 운영시스템이 다름에도 불구하고 똑같은 진행을 요구할 때가 있다.

대학교에서 강의하는 분도 전시를 기획하고, 언론에서 일하는 분도 전시를 기획하고, 책 쓰는 사람도 전시를 기획하고, 그림 그리는 작가도 전시를 기획하고……. 각각 특색이 있고 재미가 있다. 나날이 높아지는 미술 분야에 대한 인기 때문인지, 소속된 큐레이터뿐만 아니라 프리랜서인 독립 전시기획자가 되려는 사람들을 자주 만나 게 된다.

이들 중에서 작가 자신이 손수 어떤 전시회의 기획자로 나서는 경우에는 대부분은 한두 번 하고는 작가인 자신도 이해 못할, 작가들 특유의 불타는 성격으로 두 손, 두 발 다 들고 "나는 그림만 그리겠다"며 새삼스럽게 내 두 손을 맞잡고 격려와 노고를 치하하기도 한다.

이밖에도 많은 사람들이 미술동네에서 함께 움직이고 있다. 어느 분야나 혼자보다 둘이 낫고, 둘보다는 셋이 낫다. 그렇게 각자 자기 자리에서 열심히 활동하며 선의의 경쟁과 연구, 개발로 발전을 거듭하며 넓게는 탄탄한 미술의 역사를 만드는 것이다.

제4전시실

큐레이터의
자질과 입문

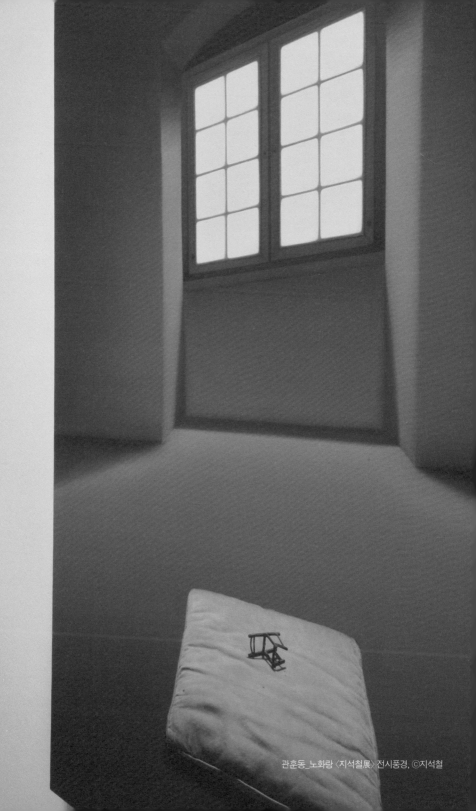

관훈동_노화랑 〈지석철展〉 전시풍경, ⓒ지석철

왜 이토록 큐레이터에 몰입하는가

미술동네에 관한 관심이 뜨겁다

오늘도 쪽지 세 통과 메일 두 통을 받았다. 이런 일들이 여전히 놀랍고, 여전히 궁금하다. 이런 일들은 내가 외부 갤러리에서 근무하며 일하던 시절에는 자주 있었던 일은 아니다. 갤러리를 직접 열고 기획했던 전시들이 전국적으로 기사화 되면서 한두 통씩 더 오기 시작했는데, '하나코갤러리' 블로그에 〈큐레이터로 산다는 것〉이라는 글을 올린 2009년 1월 이후 더 많은 메일이 도착하고 있다.

쪽지나 메일에는 연애편지처럼 곳곳에 쑥스러움이 담겨 있기도 하고, 자서전 처럼 글자 하나하나에 온 정성과 진지함이 묻어 있기도 하다. 이 사람들이 보낸 메일의 형식이 연애편지든, 자서전이든 그 마음들이 매우 진지했을 것이야 말해 무엇 할 것인가.

큐레이터를 꿈꾸게 된 동기나 아트컨설턴트, 스페셜리스트 등 미술현장 직업 에서 큐레이터로 전환하게 된 심리적 변화과정과 그에 따른 자신의 진행과정을 보내오는 등, 타인인 내게 사적인 내면을 체계적으로 적어 보내는 것이 내용의 대부분이다. 하지만 큐레이터를 너무 막연한 선망의 대상으로 생각하고 이 일의 전망을 확인하기 위해 보내오는 메일들이 많은 것도 사실이다.

"선생님 책이나 선생님 블로그 글에서 현장감이 느껴지고 따뜻함을 느꼈기에

실례인 줄 알지만 망설이다 이렇게 여쭙게 되었어요"라는 말에 과연 얼마나 좋은 조언을 해줄 수 있을지 나는 매번 조심스러운 마음으로 메일을 찬찬히 읽어 내려간다.

내가 간혹 블로그에 올리는 글이나 그간 내 책들에서 따뜻함과 부드러운 엄함을 함께 느꼈기에 상의하고 싶다고 하니, 그저 부끄럽고 고마운 일이다. 이렇게 요즘은 받은 메일함의 전시소식 사이에서 '안녕하세요. 선생님, 저는 ○○○입니다'라는 글이 보이면 켜켜이 쌓인 전시소식을 제쳐두고, 제일 먼저 그 낯선 타인들의 인생을 열어보게 된다. 오늘은 어떤 일을 하는 몇 살의 누가, 당신 인생의 매우 중요한 부분을 내게 보내오는지는 그 답답한 심정을 알 것 같기 때문이다. 나도 그렇게 가슴속에 답답한 시절이 있었기 때문이다.

이렇게 큐레이터에 관해 메일을 보내는 사람들은 대학 진학을 앞둔 열일곱 살의 고등학생부터, 마흔두 살의 다른 직업 종사자까지 그 연령대도 다양하다. 수도권은 물론 지방에 사는 분들도 메일을 보내오고, 미국과 독일에서도 메일이 온다.

최근 일부 미술대학에서 입학정원이 차지 않는 미술실기학과는 폐강 여부까지 논의한다는데, 미술작품에 대한 대중들의 관심과 미술시장에 대한 인기를 등에 업고 큐레이터 및 미술현장 직업에 대한 관심은 이렇게 매년 더욱 증가하고 있는 것 같다. 또 미술대학에서 미술행정 관련과가 하나둘 생기는 것도 이런 관심에서 기인한다고 하겠다.

희망 당사자인 본인뿐만 아니라 미술대학을 다니는 자녀를 둔 지인들이나 밖에서 우연히 알게 된 많은 선생님들에게서 대학 전공과목을 떠나 자녀에게 큐레이터를 시켜볼까 하는데, 앞으로 이 직종 전망이 어떠냐는 질문을 많이 받는다. 당황했던 질문도 있었다.

"미술대학 다니는 딸이 있어요. 대학원을 졸업시킨 다음 제가 갤러리를 직접 열어서 시집가기 전까지 큐레이터를 시킬까 생각하는데, 큐레이터라는 직업이

멋있기는 하던데, 현장에서 해야 하는 일이 상당히 어려운가요?"

"……."

큐레이터라는 직업이 시집을 잘 보내기 위한 연막작전인가? 이쯤 되면 심각하다. 이런 질문은 젊은 시절 다양한 체험을 하고 싶어서 잠깐 해보고 싶다는 장난기 어린 어느 청년의 말보다 더 난감하다. 시집을 보내는 딸에게 예술적 지식과 우아함이라는 또 하나의 혼수를 마련해주려는 마음으로 큐레이터를 지목했다는 것에 그저 말없이 웃을 뿐이었다. 이런 분들 때문에 이 책을 쓰게 되었다. 그러나 결국은 최종 결정은 자신의 선택과 결정에 달렸다.

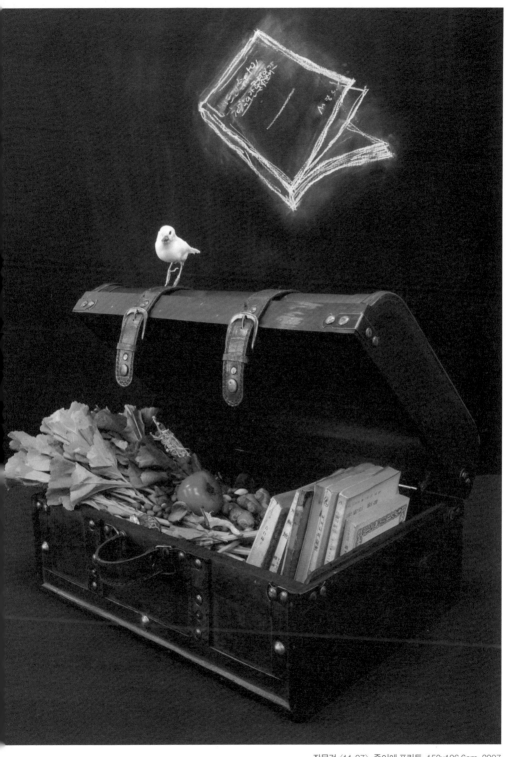

장문걸 〈11-07〉, 종이에 프린트, 150x106.6cm, 2007

갤러리에 드라마 속 큐레이터는 없다

드라마를 위한, 드라마에 의한 큐레이터일 뿐

또각또각, 한 여인이 여유롭고 우아한 구두소리를 내며 모델처럼 걸어서 이쪽으로 온다. 머리는 굵은 웨이브로 단아하고 깔끔하게 잘 손질되어 있다. 옷차림은 그 몸매를 더욱 돋보이게 하고, 한눈에 보기에도 그것이 월급쟁이의 몇 달치 월급과 맞먹는 고가의 명품임을 알 수 있다. 구두는 말할 것도 없고, 손에 든 가벼운 서류 파일은 그녀의 가느다란 손가락을 더욱 돋보이게 한다.

갤러리에는 은은한 조명이 비춰 공간에 여유로운 기운이 감돌고, 그녀를 기다리는 고객 또한 잘생기고 옷차림이 세련된 부잣집 도련님이거나 그에 준하는 조건 좋은 시어머니들이다. 갤러리를 운영하는 관장님의 남편은 큰 사업을 하는 사장님이거나 회장님이다. 그 사모님들은 그저 우아하게 웃을 뿐이며, 그곳에 있는 작품들은 어느 대기업에 팔리는 설정이다. 가만히 앉아 있어도 판매될 곳이 낙점되어 있다는 식의 몹시 환상적일 뿐만 아니라 우리가 바라는 이상적인 갤러리의 모습이다. 하긴 우리나라 일부 미술관의 관장님들은 실제로 대기업 총수의 사모님 내지는 따님들이다. 왜인지는 독자들도 잘 알 것이다.

그러나 앞서 말한 갤러리는 단지 드라마 속에 등장할 뿐이다. 정말 저렇게 되었으면 좋겠지만 드라마는 드라마일 뿐이다. 우리가 일하는 갤러리에서 그렇게

단아하고 우아한 머리손질과 값비싼 옷차림으로는 일을 진행하기도 어렵고, 다양한 계층의 방문객들에게 자칫 정서적인 면에서 반감을 일으킬 수도 있다.

또 대다수의 갤러리 직원들 월급으로 그렇게 입다가는 신용불량자가 될 수밖에 없다. 그곳에 오는 관람객도 부잣집 도련님이 아니고, 대부분 그림으로 생계를 이어가는 작가들과 그 외 예술에 관련한 직종에서 일하는 사람들과 평범한 관람객들이다.

우리는 가벼운 농담에 소망을 싣는다. 갤러리에서 성격 좋고 돈 많고 멋진 사람을 영화의 한 장면처럼 우연히 만나고, 대기업에 그림이 척척 잘 팔리기를 말이다. 하지만 일반 갤러리의 실정은 한 전시회에서 서너 점 팔기도 힘들다. 일부 메이저급 갤러리에서는 가능한 이야기일 수 있다. 그들만의 우량한 친인척 관계 안에서 말이다. 하지만 그렇게 능력 있는 조직을 갖고 있는 갤러리가 우리나라에 얼마나 될까.

우리는 우리나라 미술동네 전체를 차지하는 대부분의 소박한 갤러리 종사자들은 스스로 좋은 작가, 좋은 작품을 발굴해 그 전시의 의미를 잘 살려 많은 분들이 보게 하고 팔리게 하기 위해 작가 작업실도 가야하고, 전시장 안을 종종거려야 하고, 전시회 리플릿을 한아름 안고 우체국도 가야 한다.

전시장에 은은한 조명이 흐르는 것은 맞다. 다만 다른 점이 있다면, 드라마 속 조명은 드라마를 위한, 드라마에 의한, 드라마 속 주인공을 돋보이게 하는 거짓 섞인 비현실의 조명일 뿐이다. 우리가 일하는 갤러리 조명은 매우 냉정하게 작가의 작품들을 위해 비추는 것이므로, 갤러리 직원과 운영자가 사다리를 타고 올라가서 빛의 방향이나 세기를 조절해야 하는 현실적인 조명일 뿐이다.

음식점의 환상적인 맛의 음식이 고객을 위해 준비된 음식일 뿐, 음식점 주인이나 직원들에게는 눈요기에 그치고, 심지어 수고로움을 기꺼이 동반해야 하는 것처럼, 갤러리는 전시회를 돋보이게 하는 데 모든 것이 준비되고 동반되는 장소다.

큐레이터 지원자들의 지원서나 면접 과정에서 이런 드라마를 너무 많이 본 것 같은 느낌을 주는 사람들이 있다. 큐레이터가 근무하는 갤러리나 혹은 내가 운영하는 갤러리가 그렇게 모든 상황이 완벽하게 만들어질 그날이 반드시 오기를 꿈꾸며, 그 기반을 만드는 역사에 현재의 내가 쓸모 있게 쓰이는 시대에 살아간다고 생각하면 좋겠다. 우리가 부지런히 일해서 이후에 큐레이터들은 그렇게 우아함을 즐길 수 있도록 기꺼이 수고했으면 한다.

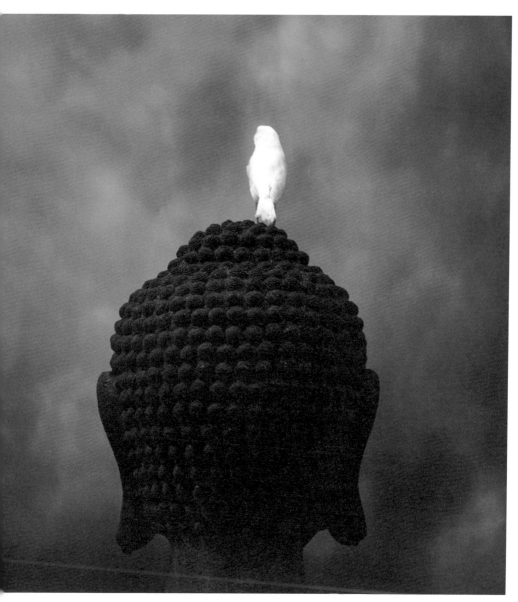

장문걸 〈5-08〉, 종이에 프린트, 100×98cm, 2008

정답을 드릴 수 없는 질문

어떤 길 위에서 만난 풍경이 더 좋은지는 목적지에 도착해서야 알 수 있다

메일이나 쪽지들은 정말 다양한 사연이나 의견을 담고 있다. 어떤 공부를 하는 것이 좋을지, 어떤 책을 읽으면 좋을지, 앞으로 이 일의 전망은 어떤지, 대학원은 꼭 가야 하는지, 어떤 과를 전공하는 것이 큰 도움이 될지, 부모님을 어떻게 설득해야 할지, 지금 다른 직종에서 일하고 있는데 꼭 전공을 이수해야 이 일을할 수 있는지, 나이를 많이 먹어도 할 수 있는지, 어떤 자질이 필요한지, 이 일을하는 것이 좋은지 안 하는 것이 좋은지 등이다.

특히 제일 많이 하는 질문 중 첫 번째가 "큐레이터를 하는 것이 좋은지 안 하는 것이 좋은지 솔직한 말씀 부탁드려요"라는 질문이다. 제일 난감한 질문의 경우다.

평소 나는 할 수 있는 한 명쾌하게 일 처리를 해주려고 하는 편인데, 이 질문만큼은 "큐레이터 하세요"라고 명쾌하게 대답을 해줄 수가 없다. 오죽하면 그럴까 하며 답답한 마음은 알겠으나 나로서도 정답을 드릴 수 없는 질문이라는 이해를 구한다.

나름의 전후사정을 고려하여 큐레이터를 하라고 했을 때, 그 후 어떤 상황으로 일이 진행될지, 쉽게 말해서 생각보다 잘 풀릴 수도 있고 생각보다 잘 안 풀

릴 수도 있다. 그 어떤 결과도 끝까지 함께 관여할 수 없는 상황이므로 그러하다. 타인의 인생과 내 인생은 그 강물의 시작점과 흐르는 과정 그리고 방향이 다르다고 말하면 이해를 할 수 있을지.

직업선택의 기로에 선 사람들, 나아가 인생의 중요한 결정의 순간에 부족하고 부족한 내게 조언을 구하는 사람들에게 "최후의 선택과 결정은 철저히 자기 몫이랍니다. 저는 다만 좋을 것 같은 도움만 성의껏 드릴게요"라고 말하게 되어 매우 미안하다. 차라리 "미술감상법이나 그림 이야기를 조금 더 알고 싶어요", "앞으로 제 인생 여정에 미술을 함께하고 싶답니다"라고 말했다면 명쾌한 답을 하기 쉬웠을 것이다.

하지만 기대하는 확실한 결정은 못 해주는 대신에 그곳에서 일어나는 일들로 계속 이야기가 이어질 것이니 이 이야기에 귀를 기울이는 만큼, 해석하는 만큼 독자들은 저마다 현명한 처신법을 배울 수 있을 것이라고 말할 수밖에 없다.

여러 날 밤을 새울 정도로 진지한 고민과 갈등 속에서 큐레이터직을 버릴 수도 취할 수도 없다면 말이다. 이러면 어떨까. 사람의 평균수명이 아무 탈이 없다면 100년을 바라보는 시대다. 한 5년 후회 없이 최선을 다해서 해본다면 어떨까.

100년 중 5년 어떠하겠는가. 정말 하고 싶어서 최선을 다해서 해봤지만 정말 안맞는다면 그때 가서 그 길을 바꾸면 되지 않을까.

내가 가려고 한 길이 아닌 다른 길을 걷게 되더라도 모든 길마다 제각각 만나는 풍경이 있다. 다른 사람보다 시간은 더 걸릴지 모르겠지만 너무 돌아간다고 안타까워하지 말자. 어떤 길 위에서 만난 풍경이 더 좋은지는 목적지에서 알 일이다. 이것이 내게 질문해오는 많은 사람들에게 해줄 수 있는 답이다.

두 번째로 많이 받는 질문이 있다. "관장님은 어떤 계기로 이 일을 하게 되셨나요, 관장님은 어떤 과정을 지나오셨나요. 전시기획과 글쓰기 미술로 살아가기의 터닝포인트를 듣고 싶어요"라는 것이다.

이 질문을 비롯한 다양한 질문들 앞에서 나는 본의 아니게 아직은 조금 이른

듯한 현재의 내 인생철학과 행동 그리고 나아가 미래의 내 인생철학을 진지하게 생각하게 되었다. 이렇게 뜻하지 않은 타인들에 의해 나를 돌아보게 된 것이다.

그냥 내 현재 직업과 관련해서 할 수 있는 말이란 이렇다. 멋을 위한 선택이 아니라 나는 꼭 하고 싶어서 여러 날 밤을 진지하게 고민하고 이 일을 선택했다. 다만 좋아서 이쪽으로 방향을 정할 때 주위사람들의 걱정과 반대가 있었다. 나를 사랑하는 마음에서 하는 걱정이기에 큰 성공은 아니어도 실패는 하고 싶지 않았고, 이왕에 하는 것 웃으며 스스로 아이템을 찾아서 일을 즐기면서 하고 있는 중이다.

웃으며 일하는 것이 자존심이라면 자존심일 수도 있고, 내 스스로 터득한 세상의 이치일 수도 있다. 주위에 일과 관련하여 사람이 많지만 그것은 나와 함께 일함으로 인해서 기대하는 효과가 아니면 이렇게 많지도 않을 것이고, 내가 이 일에서 손을 떼면 사라질 모래성이기도 하다. 하지만 내가 언제나 웃는 얼굴이어서 같이 있으면 함께 기분이 좋아지고 같이 잘될 것 같은 힘을 얻는다고 하는 많은 분들과 함께 오늘도 일이 만들어지고 있다.

이 직업이 즐거운 직업이기 때문에 이일수가 웃는 것이 아닌가라는 생각이 들었고, 그래서 큐레이터라는 직업을 긍정적으로 검토하는 중이라는 메일을 받으면 웃어야 할지, 울어야 할지 낭패스럽기도 하다. 내가 언제나 웃는 얼굴로 다니는 이유는 이 일이 신나고 즐거워서만은 아니다.

재미있어서 웃고, 우스워서 웃고, 속상해서 웃고, 화가 나서 웃고, 웃겨서 웃고, 즐거워서 웃고, 어이없어서 웃고…… 아마도 나는 이 일이 아닌 다른 직업을 가졌대도 이왕이면 이렇게 웃으며 일했을 것이다.

그렇다. 이왕이면! 이왕이면 웃고, 이왕이면 친절하고, 이왕이면 다른 사람의 입장을 생각하고, 이왕이면 즐겁게 하고, 이왕이면 가슴과 머리 그리고 손끝작품으로 능력을 보여주려고 한다. 또 말과 행동에서 나를 조금 낮추는 노력도 계속하고 있고, 이왕이면 여럿에게 이로운 결정을 하여 행동으로 옮기려고 마음을

먹고 있다. 지금 이 순간에도.

　이렇게 지금까지 '이왕이면'과 '뭐뭐함에도 불구하고'가 스스로의 계기이고 과정이었다. 내 자신에게는 조금 모질지만, 타인을 보는 시선은 관대하게 하려고도 한다. 그 때문에 관대함을 잘못 착각한 타인들이 가끔 내게 큰 실수를 하여 당황스러울 때가 있다. 그래서 앞으로는 이 웃음과 함께하는 인생철학도 약간 조율해야 할 것 같다.

　나는 늘 부족한 사람이기에 시간을 쪼개어 어떤 방법으로든 다양한 공부를 꾸준히 하고 있다. 강의실에서 할 때도 있고, 하늘과 대자연 앞에서 할 때도 있다. 내가 하는 일을 즐기면서 하고 있다. 그것은 나를 위해서이기도 하고 나와 함께 일할 사람들을 위해서이기도 하다.

　그래서인지 지금까지 이 일을 하면서 큰 성공은 아니어도 나름 즐겁게 일할 수 있었다. 간혹 나와 정말 많이 다른 생각을 가진 사람 때문에 가슴 아픈 사건도 많았지만, 일의 성과 면에서 웃는 자가 이기는 자라면 나는 나름 성공한 것이 아닐까 스스로 북돋으며 앞으로도 내게 주어진 이 길을 씩씩하게 가고자 한다.

장문걸 〈71-08〉, 종이에 인쇄, 88.5×116.8cm, 2008

위대한 관심의 동기

큐레이터의 길, 스스로에게 무엇을, 왜를 물으며 시작한다

내 조언을 기다리는 사람들에게 간간히 역으로 질문의 메일을 보내곤 한다.

"어떤 점이 좋아서 이 일을 생각하게 되셨나요?"

"특히 어떤 미술 장르와 어떤 전시회에 관심이 많으세요?"

짧은 답장으로 그 넓은 세계를 다 말하지는 못하지만, 조금이라도 더 도움이 될 만한 답에 근접하기 위해 그 위대한 관심의 동기는 매우 중요하다.

위대한 관심의 동기.

관심동기! 이 미술동네로의 진로고민은 본인 스스로도 확실하게 자문자답해야 할 중요한 문제라고 본다.

"나는 어떤 곳에서 일하며 경력을 쌓고 싶은가?"

"나는 이 일을 왜 하려는 것인가?"

"나는 이 일에서 무엇을 얻고자 하는가?"

하기야 인생사 모든 일이 다 그렇기는 하다. 책을 쓸 때도 마찬가지다.

"나는 이 책을 왜 쓰게 되었나."

"어떤 메시지를 전하려 하는가."

"그 메시지를 위해 전체적인 글의 형식은 어떻게 잡을 것인가."

"내 독자들은 어떤 사람들인가."

이렇게 스스로 확실한 동기와 목표가 있어야 기획과정을 짜임새 있게, 좀 더 효율적으로 진행할 수 있다. 이런 자기성찰의 자문자답 과정 속에 지레 겁을 먹거나, 시작도 하기 전에 만만찮은 고단함과 두려움이 엄습해올 수도 있다. 또 내 인내력이 이것밖에 안 된다면 그만두자 혹은 그래서 이 일이 더 멋있으니 가는 길이 설혹 고단하다 해도 더 많이 준비해서 제대로 한번 즐겁게 이 일을 해보자 며 스스로 재점검하게 될지도 모른다. 책을 비롯한 모든 일이 시작 전에 그러하 겠지만, 인생의 행로를 정하는 일은 더하면 더했지, 덜하지는 않을 것이다.

수없이 많은 전시회가 다 비슷비슷한 것 같지만 모두가 조금씩 다르다. 이렇 게 다양한 전시회와 본인 성격에 따라 어떤 쪽의 전시기획에 관심이 많은지 깊 이 생각해보고 방대한 공부의 종류와 흐름을 잡기 바란다.

쉬운 예를 들자면 박물관, 미술관, 갤러리의 전시회 색깔은 저마다 다르다. 자 신의 성격이 정적인 곳에서 연구하며 공부하는 큐레이터에 맞는지, 팔딱팔딱 뛰 는 생선 같은 상업갤러리가 생리에 맞는지 먼저 생각해보는 것이 있을 수 있다.

미술관 형태에도 국립미술관부터 도립미술관, 시립미술관, 대기업의 사립미 술관이 있다. 현재는 각 지자체에서도 미술관을 건립하고, 돈 좀 있고 예술 좀 안 다 하는 사람들이 자신의 소유지에 미술관을 설립하여 조금씩 그 수가 늘어나는 추세다. 그래도 그 '○○미술관'에 들어가기가 낙타가 바늘구멍 들어가기 만큼 힘들다. 이런 곳에서 직원을 채용할 때는 자체적으로 시험을 치르기도 하지만, 인맥을 타고 소개하고 소개받는 경우가 대부분이다.

인사동, 청담동, 사간동 등 여러 곳에 흩어져 있는 상업갤러리들은 미술관, 박

물관보다 그 수가 많으니 일할 기회를 엿보기에 더 나은 편이라 하겠다. 상업갤러리는 정적인 분위기의 미술관보다 모든 일이 급박하게 돌아간다. 그만큼 순발력과 추진력이 필요하다. 그 이유는 기획전시에서 비롯한다. 미술관과 박물관은 1년에 평균 서너 번의 특별 기획전시를 가지며 그 전시기간이 한 달부터 두세 달 정도까지 장기간 계속된다. 기획전시가 1년에 열 번을 훌쩍 넘고 전시기간은 한 주에서 길어야 두 주인 상업갤러리의 긴박함과 많이 다르다. 물론 그 전시장을 가진 설립자의 운영방침에 따라 다르다. 이렇게 운영 성격이 많이 다른 전시장들이니 일을 진행하는 절차는 어떨지 생각해보기 바란다.

자신의 성격에 맞는 곳을 염두에 두고 목표를 세워 한 발짝 한 발짝 본인이 지금 처한 상황 안에서 가장 효율적인 방법으로 일을 진행하면 된다. 물론 큐레이터는 어떤 전시장에서 일을 하든지 자질과 전문성을 갖추어야 하고, 좋은 작품을 발굴하여 전시회를 열기 위해 풍부하고 다양한 미술사적 지식을 겸비해야 한다. 강의실에서 배우기도 하고, 전시장 나들이를 통해서 안목을 키우며 독학을 해야 한다. 정기적으로 서점에 가는 것도 게을리하면 안 된다.

책을 많이 읽는 것도 필수이다. 많은 사람들이 전시장의 큐레이터는 당연히 다양한 지식과 깊은 안목을 가졌다고 생각하여 기회만 있으면 핵심적인 질문을 해온다. 이론과 실무를 위한 착실한 준비과정은 이렇게 스스로에게 무엇을, 왜를 물으며 시작한다고 하겠다.

장문걸 〈71-06〉, 종이에 프린트, 180×116cm, 2006

큐레이터가 되려는 당신에게
꼭 묻고 싶은 것

모든 일의 중심에서 사람을 먼저 생각해야 한다

사람 만나는 것을 좋아하시나요?

다른 사람들을 기꺼이 배려할 줄 아시나요?

사람들의 저마다 처한 상황을 존중할 자세가 되어 있나요?

사람들과의 대화를 즐기시나요?

예술에 관심을 기울인다는 것 자체가 상상력과 창의력을 지닌 열정적인 성품이라는 뜻이며, 늘 어떤 일이든 호기심을 갖고 소신껏 참여하는 성품인 경우가 많다. 겉으로는 조용하지만 속은 누구보다 강하고 야무지므로 일을 잘해내는 성격도 있고, 안팎으로 열정을 갖고 신나게 해내는 성격도 있는데, 두 성격은 저마다 각각의 행동적 특성을 갖고 있다. 이 두 성품 모두 자기가 관심을 가진 것과 관련한 일에는 아주 작은 일도 진지하게 살피고, 자신의 생각과 다른 것에는 반론을 제기하는 등 일반적인 사람들과 다른 특성을 보인다.

하지만 어떤 일을 하든지 상대방 입장을 포용하지 못하는 강한 언행은 일도 망치고, 사람도 놓친다. 독자들이 나중에 현장에서 만날 수 있는 후배들이라고 생각하고 조금 조심스럽고 진지하게 말하겠다.

큐레이터가 지녀야 할 것에는 수세기를 넘나드는 방대한 양의 서양미술사 지식과 동양미술사 지식, 다양한 전시현장 나들이에서 터득한 안목, 실용적 외국어 회화만큼이나 정말 중요한 덕목이 더 있다. 바로,

'사람을 섬기는 자세'
'타인을 배려하는 마음'

세상의 어떤 일터든 많은 사람들을 만나야 하는 것은 공통적인 일이다. 위로는 직장상사를, 아래로는 후배를, 앞으로는 고객을, 옆으로는 협력업체 관계자를, 이렇게 늘 사람들에게 둘러싸여 있는 것이 사회다. 그러므로 모든 일의 중심에서 사람을 먼저 생각해야 한다. 전시회에 작품을 거는 사람, 전시회를 함께 준비하는 사람, 내가 기획한 전시회를 보러 오는 사람, 내 전시회를 통해 그림을 사는 사람, 그 만남 속에서 당신의 깊고 넓은 마음씀씀이와 언행이 드러난다. 당신의 자질이 드러난다는 것이다.

그렇다. 자질! 내가 받는 메일 질문 중에 "어떤 자질이 필요할까요?"도 빠지지 않는 질문 중 하나다.

나는 사람과의 교류에서 얼마나 기꺼이, 진심으로 사람을 사랑하는 마음으로 가슴이 충만한가가 가장 중요하다고 말하고 싶다. 어찌 보면 미술행정적인 공부는 작정하고 여러 날 배우면 웬만큼은 다 잘해낼 수 있다. 2박 3일 동안 컴퓨터 업무를 완벽하게 마스터하는 직원도 보았다.

전시장에서 일하게 되는 순간, 우선 갤러리 운영자인 대표를 만나고, 전시장이 일터이니 진행하는 전시회의 작가와 진지하게 호흡을 맞추어야 한다. 그 외에 전시장에서 여러 계층의 관람객을 만나야 한다. 여러 분야의 스태프들과 함께 진행, 언론보도, 작가 작업실 탐방 등의 일을 하면서 어떤 만남도 섣불리 할 수는 없다.

매순간 사람들을 만나는 것이 다른 직장과 다를 바가 없는데, 사람들마다 지식, 교양, 연령 등의 깊이와 넓이가 다양하다. 성품도 제각각인 사람을 만나야 한다. 전시장의 작품들만 창조적인 것이 아니라 미술동네 사람들의 성품도 개성만점의 창조물 그 자체다.

현재 우리나라 큐레이터들의 연령대는 이십 대 중후반부터 삼십 대 초중반이 대부분이다. 외국의 경우 오륙십 대들도 활발하게 활동하고 있다. 그 자체가 존경의 대상이다. 우리나라 이삼십 대 큐레이터들은 이십 대의 신진작가들과 오십 대의 중견작가들 그리고 상황에 따라서 팔십 대의 원로작가까지 만나야 한다. 이십 대는 이십 대의 사고를 하고, 삼십 대는 삼십 대의 사고를 한다. 사십 대, 오십 대, 육십 대, 칠십 대…… 연령대마다 사고와 그 진행과정의 스타일들이 참으로 다양하다.

우선 갤러리와 작가는 1차 시장형성 관계이기에 작가도 갤러리도 함께 나란히 걸어가는 상도덕의 의리를 지킬 줄 아는 협력자 관계여야 한다. '나 때문에 당신이 사는 것'이 아니라 '우리 서로가 가진 장점을 함께 더하여 그 효과를 백 퍼센트 긍정의 결과'로 발생시키는 것이 주목적인 관계다. 관계가 좋을 때는 다 좋기 때문에 걱정할 일이 없다. 문제는 갑자기 일에 브레이크가 걸렸을 때 어떻게 지혜롭게 풀어나가느냐 하는 것이며, 그것이 바로 그 사람의 능력이다. 물론 좋은 사람들이 더 많기는 하지만, 여기에서는 아주 간혹 벌어지는 안 좋은 상황에 대해서 말해야겠다.

작가를 만나는 태도

작가들은 매일 작품에 몰입하여 시각과 행동반경을 연구분석하며 사는 사람들이라 그런지 세상 돌아가는 일, 즉 행정적 절차의 신속한 처리 과정이나 실무 진행 과정에서 다른 곳과 협력하는 법을 몰라 실수를 할 때가 더러 있다.

나는 그들의 성격이 나빠서가 아니라 그냥 일 진행이 서툴러서 빚어지는 실수

라고 말하고 싶다. 작업에 슬럼프가 오든가, 개인적으로 심기가 불편할 때는 전시를 일주일 앞두고 못하겠다는 통보를 하는 작가도 간혹 있다. 또 작가는 상당히 깐깐하다. 그것은 그들의 창작행위가 흔한 상품이 아니라 자신의 혼이 깃든 작품을 만들기 때문이다. 이렇게 알게 모르게 상처를 주는 몇몇 작가들도 있지만, 상처를 치유해주는 작가들, 사람 냄새 나는 작가들이 훨씬 더 많기에 우리는 지금까지 위대한 역사를 함께 쓰며 살아가는 것이다. 하지만 이해는 이해고, 갤러리 행사일정이 뒤엎어지고 그 피해가 다른 작가들의 전시회까지 영향을 주는 등, 한 작가 때문에 감내해야 하는 참으로 곤혹스러운 일들이 벌어지는 것도 사실이다.

작가와 엉클어진 문제를 잘 풀어가도록 최선의 해결책을 찾기 위해 땀을 뻘뻘 흘려야 하는 것은 큐레이터의 몫이고 능력이다. 어떤 문제나 해결하는 방법은 매우 다양하지만, 되도록 서로 다치지 않는 방법, 끝까지 사람을 남길 수 있는 방법을 택해야 한다. 세상은 나 혼자 사는 곳이 아니라 더불어 살아가는 곳이니까.

인정을 하자. 우리가 생각할 때는 별것도 아닌 작은 문제 같지만, 작가 본인에게는 그 고민이 잠 못 이룰 고민이므로. 대부분은 잔잔한 대화를 나누면 일이 잘 해결된다. 물론 전시 규모를 조금 바꾸는 등 전시 컨셉을 살짝 비틀 수밖에 없는 상황도 있다. 그것이 바로 큐레이터의 몫이다. 여기에서 자신의 인내 정도와 마음그릇이 얼마나 되는지 스스로 시험해볼 수 있을 것이다.

관람객들을 대하는 태도

사람이 중심에 서 있을 때 그 전시회는 빛날 수밖에 없다. 사람이 중심에 서 있을 때 전시장이 훈훈할 수밖에 없다.

오늘날 많은 큐레이터들이 멋진 전시회를 열어놓고도 사람을 까칠하게 대하는 것 때문에 미술계 안팎에서 말이 많다. 심지어 어떤 이들은 전시장에 들어서

면 인간대접을 못 받는다고까지 표현한다.

왜일까? 고단해서 그럴까? 아니면 직장상사에게 한소리 들어서일까? 아무리 나름의 이유를 들어도 이해할 수가 없다. 월급이 많고 적고를 떠나서 어느 일터의 직원들이 작금의 일부 큐레이터들처럼 뚱하게 일을 하는가. 어느 직장인들이 자기의 고객들을 사람 취급 안 하던가. 이는 정말 심각한 문제다.

작품을 사주는 고객도 고객이고, 작품을 사지 않고 가슴속에 넣어만 가도 고객은 고객이다. 큐레이터가 고생해서 연 전시회를 보아주는 이가 없다면 그것은 죽은 전시회다. 전시회를 보러 와주신 한분한 분을 기꺼이 웃으며 소중하게 대하고, "설명을 해드리는 것이 좋을까요, 아니면 어떻게 하면 편하실까요?" 하고 한 번만 말을 건네 보자.

꼭 설명해달라는 분은 없다. 먼 거리를 나서서 전시장을 찾아준 관람객들에게 작은 관심이 있다 정도는 표현하자는 것이다. 그곳에 온 관람객들 중에는 같은 미술동네 종사자들도 많다. 어떤 선택을 해야 할 순간이 왔을 때 당신에게 한 표를 던져줄 수도 있는 사람들인 것이다.

실제로 나는 아는 갤러리를 들렀다가 우연히 관장님이 큐레이터를 면접하는 것을 본 적이 있다. 그 큐레이터가 면접을 마치고 돌아간 다음, 예전에 그가 다른 전시장에서 좋은 인상을 심어주었던 근무태도를 말해서 취직하는 데 일조한 적이 있다. 물론 그녀는 나에 대해서 모른다. 이런 이해관계가 아니더라도 낯선 전시장을 친숙하게 느끼게 하는 것에 당신의 미소가 도움이 될 수 있다.

오늘날 관람객들이 미술관 나들이에서 가장 불편한 사항으로 꼽는 첫 번째 이유가 큐레이터들의 차가운 무관심이라고 한다. 사람 만나는 것을 별로 좋아하지 않는 성격은 이 직업에 맞지 않다. 세계미술사조의 흐름을 이야기하기 전에 이 직업에는 다양한 만남이 있으니, 사람을 섬기는 당신의 태도가 어떠한지 생각해보자. 어찌 보면 이는 내가 말하고 싶은 메시지 중에서 제일 중요한 것이기도 하다.

이현열 〈수영금지구역 1〉, 한지에 수묵채색, 55×74cm, 2009

두둑한 밑천, 작품을 볼 줄 아는 안목

안목은 미술품을 판단하고, 가치를 찾아내는 눈이다

큐레이터를 목표로 하는 사람에게 잦은 미술관 나들이는 안목을 키울 수 있는 좋은 공부가 된다. 많은 책을 끼고 사는 것이 큐레이터가 실내에서 하는 수련과 정이라면 전시장 나들이는 외부세계로 나가서 하는 수련과정이라고 하겠다.

서양미술사, 동양미술사, 한국미술사, 현대미술의 이해 등을 소개한 다양한 예술서 속에서 작품사진을 보며 작품을 해석하며 읽는 이론 공부는 당연히 필요하다. 하지만 책으로만 해결되지 않는 것이 있으니, 바로 조형작품의 묘미를 직접 느끼는 것이다.

전시장 나들이는 이론 공부처럼 처음부터 카테고리를 정해 가지 말고, 자유롭게 선택하여 갔으면 한다. 세상은 넓고 전시회는 많다. 부지런히 발품을 팔다 보면 어느 순간 그림이 달리 보이는, 이른바 장님이 눈뜨는 순간을 맞이할 것이다. 그때부터는 작품 감상은 물론 전시장 내 조명분위기와 작품 설치 순서, 심지어 작품과 액자의 조화까지 분석하며 보게 된다. 목적성이 있는 감상이라 순수 한 감성적 차원에서는 좀 안타까운 관람이라는 생각이 들기도 한다. 이런 관람 태도는 작품 자체만 감상하던 예전과 많이 달라진 나의 직업병 같은 것이기도 하다.

밑천이 두둑한 사람은 어떤 상황을 만나도 별로 걱정이 없다. 전시 관련 직업

을 가질 사람에게 두둑한 밑천은 작품을 볼 줄 아는 안목이다.

"안목은 미술품을 판단하고, 가치를 찾아내는 눈이다."

안목, 전시회를 기획하는 큐레이터에게 이것은 매우 중요한 능력이다. 안목이 있는 기획자가 좋은 작품들을 찾아내기 때문이다. 그렇게 선정한 작품들이 그에 맞는 전시 형식의 옷을 입고 전시장에서 세상에 선보이게 된다.

안목이 없는 기획자의 전시회에서는 작품의 설치순서에서도 허점을 발견할 때가 있다. 안목 없는 기획자의 기획전시회는 함께 참여한 작가들도 그의 전시회 경력에 신뢰감을 갖지 못한다. 작가들은 자신의 전시회 경력에 도움이 될 수 있는 인정받는 기획자의 전시회에 참여하고 싶어 한다.

안목 없는 사람이 운영하는 갤러리는 주위에 돈도 많고 그림에 관심이 많은 컬렉터들이 많더라도 성공할 수가 없다. 전시회라는 것이 흰 벽에 그림을 건다고 다 좋은 전시회는 아니다. 작품 역시 화면 가득 물감들로 뒤덮여 있다고 다 좋은 그림은 아니다. 기획전시회의 그림들을 한두 번 보면 전시기획자의 능력이 판가름 난다.

요즘 몇몇 갤러리 운영자와 전시기획자들 중에 전시회 운영 추진력은 있는데, 안목이 부족하여 큰 발전이 없는 경우가 많다. 이때 안목이 있는 큐레이터를 갤러리에 영입하면 성공하는 전시회가 될 것이다. 그림을 읽어내는 안목은 그림을 못 그려도 상관없다. 축구를 못 해도 관람에는 문제가 없는 것처럼. 다만 탄탄한 이론과 철학 그리고 한 번 더 보고, 한 번 더 생각해보는 자세 안에서 보는 법은 발전할 것이다.

안목이 있는 사람이 운영하는 갤러리는 특별한 사정이 없는 한 휴관하지 않으며 미술현장의 산증인으로 오래 남는 편이다. 안목 있는 갤러리는 불황에도 웬만하면 살아남는다. 안목 있는 갤러리는 모든 전시회에 여유로움이 느껴진다. 언

제 들러도 눈과 가슴이 즐겁다. 그만큼 안목이라는 것은 작품성과 상품성을 겸비한 보물을 찾아내는 눈인 동시에 그 자체가 보물이다.

외부에서 내게 특별강연을 요청할 때, 기업체 강의와 달리 대학교에서는 내가 운영했던 갤러리에 대한 내용으로 해달라고 한다. 내가 운영하던 하나코갤러리는 한국미술의 심장이라는 인사동에서 뚝 떨어진 잠실에 있었지만, 성공한 기획전시가 많았다. 대학교에서는 그 과정을 학생들에게 강의해달라는 것이다. 초청강연으로 그 노하우를 전할 때 내가 많이 언급하는 것 중에 하나가 '전시기획과 마케팅'과 함께 '전시기획과 안목'이다.

안목! 나는 오래도록 갤러리마니아, 즉 시간만 있으면 수시로여행지에서도, 출장지에서도 전시장에 가는 사람으로 살았다. 차후에 나에 대해서 좀 더 자세히 이야기 하겠지만, 처음부터 큐레이터가 되고 싶었다던가, 예술경영을 해야겠다고 생각했다던가, 미술 관련 예술서를 써야겠다고 생각했다던가, 작품을 소장하는 애호가로 살아야겠다는 거창한 인생의 계획이 있지는 않았다. 그냥 미술과 함께 인생이 흘러 흘렀다. 목적도 목표도 없이 그냥 순수함이었다.

"선생님처럼 되는 게 꿈이에요"라고 말한 사람들은 실망했을 수도 있다. 처음부터 잘 짜인 극본과 전폭적인 지원의 외조 속에서 현재의 일을 하고 있는 것은 아니라고만 말하고 싶다. 하지만 내가 어떤 일을 하든지 전시장 나들이를 꾸준히 했다. 감상했던 전시회마다 긍정적인 면이나 혹은 약간 아쉬운 면이 있었는데, 그 많은 감상소감들을 내 것으로 소화했다.

큐레이터가 되기 위해서라는 목적이 있는 전시장 나들이는 아니었다. 내가 있는 곳에서 가장 가깝고 편안한 거리에 위치했던 덕수궁미술관, 서울시립미술관부터 꾸준히 찾아가 단골 관람객으로 살았다. 마포에 살 때 버스를 타면 50분정도 걸렸는데, 한 번에 가는 그 코스가 비록 버스기름 냄새 때문에 속이 울렁거릴 때도 있었지만 그래도 그렇게 좋았다. 어떻게 보면 그곳에 근무하는 사람보다 내가 더 덕수궁의 전시 역사를 잘 알지도 모르겠다.

이현열 〈유락산수 전〉, 이천시립월전미술관, 2009

지금은 비록 이사를 해서 멀어지기는 했지만, 지금도 덕수궁미술관은 언제나 내 마음에 친숙함으로 남아 있다. 그림에 대한 내 안목을 기르는 데 중요한 역할을 한 곳이다. 한국과 외국의 근현대 작품을 모두 그곳에서 만났다. 〈브루스 나우먼 전〉 비디오에서 반복해서 손 씻는 장면이 나오고 관람객이 손 씻는 동작을 하면 물방울이 튀는 장면이 나와서 재미있다고 애들처럼 반복하던 기억이 아직도 생생하다, 〈오르세 미술관전〉, 〈김기창전〉, 〈롭스와 뭉크 전〉, 〈박래현전〉, 〈박수근전〉, 〈장 뒤뷔페 전〉 등도 그곳에서 만났다.

그 전시회들은 인생에서 겪는 힘든 일들에서 나를 잠시 쉬게 하였고, 그 고단한 일들을 더 버티게 하였으며, 마음 씀씀이를 더 너그럽게 해주었다. 내가 즐거우면 전시장의 그림들이 같이 즐거워하는 듯했고, 내가 슬플 때는 그림들이 모두가 함께 울어주었다. 감성적이라고 말할지도 모르겠지만 그들은 그렇게 내게로 다가왔다. 전시장 나들이는 내게 그런 마음의 호수 같은 것이었다. 여기에서 미술현장으로 일이 연결되는 중요한 연결고리가 있었던 것 같다.

미술작품은 작가들의 심상에서 표현되는 것이 아니던가. 당대 사회에서 느끼는 개인적 소감이나 혹은 작가 자신의 삶에서 일어나는 희로애락의 상황을 표출한 것이기에 마음과 마음으로 소통하는 것이다. 그러나 아이러니하게도 내게 용기를 주고 행복하게 다가온 그림이 정작 창작 작가의 가장 고통스러운 시기에 그린 작품인 경우가 많았다. 작가와 관람객의 감성 상태가 상반되었지만, 그게 뭐 그리 큰 문제일까. 하나의 작품에서 한 사람은 그림을 그리며 카타르시스를 느끼고, 한 사람은 보며 카타르시스를 느낀다.

이렇게 갤러리마니아는 전시장 나들이에서 큐레이터로 사는 데 중요한 안목을 쌓았고, 그때나 지금이나 까칠한 갤러리 근무자들을 보면서 불편했던 관람자의 입장에서 갤러리 운영자가 갖추어야 하는 자세가 무엇인지 알게 되었다.

효과적인 전시장 나들이를 위해 2008년에 『뜨거운 미술 차가운 미술』이란 책을 출간하여 독자들에게서 많은 팬레터를 받았다. 부제는 '알고 가면 미술관엔 그림이 있고 모르고 가면 미술관엔 그림이 없다'이다. 이 또한 전시장 관람객으

로 꾸준히 살았고, 전시장을 운영하며 갤러리 관람객들의 위축된 자세를 보았기에 가능했던 출산물이다.

이렇게 전시장은 보물을 찾으려고 하는 사람에게 보물상자와 같은 존재다. 목적 없이 그냥 즐기는 관람객부터 현장 근무자까지. 이 책을 읽는 분들은 한 발짝 미술동네에 다가갈 분들이므로, 미술관 안에서 생생한 작품들을 꾸준히 살펴보고, 작가가 전시장에 나와 있으면 대화도 시도해보면 좋겠다. 작품을 미술의 표현 양식으로만 보지 말고, 그림을 그린 사람의 의도와 전시를 기획한 사람들의 생각을 읽기 바란다. 그렇게 꾸준히 새로운 것을 찾는 관람객이 되어 안목을 꾸준히 심화시키고, 믿음을 가지고 스스로의 선택에 희망을 품기 바란다.

배움의 조건

왜 대학원 진학을 결심한 건지 침착하게 생각해보자

많은 사람들이 대학원을 꼭 가야 하는지에 대해서 의논해온다. 대학원을 가는 것이 필요한 사람과 그만하면 강의실 공부는 되었으니 차라리 그 시간 동안 미술현장에서 직접 체험하는 일을 하는 것이 나을 것 같은 사람이 있다. 처한 상황에 따라 다르다는 말이다.

먼저 본인이 왜 대학원에 대해서 생각하게 되었는지 침착하게 생각해보자. 전시장에서 큐레이터 실무를 경험하고 결국은 대학교에서 강의하며 후학들을 양성하는 것이 인생의 목표인 사람은 미술대학을 나왔어도 대학원 과정이 필요하다. 또 국공립미술관에서 연구하는 학예연구원으로 들어가고 싶은 경우에도 대학원에서 더 공부를 하는 게 좋다. 또 미술사를 더 심도 있게 연구·분석하고 싶어도 대학원에 가는 것이 좋을 것이다. 이처럼 자신의 내적 실력에 꼭 필요하며, 미래지향적인 설계가 확실하게 있는 공부라면 대학원에 가서 공부하는 것이 일에 동반상승효과가 있으니 가는 것이 당연히 좋다.

물론 대학원에 가는 시점은 각자의 상황에 따라 다 다르겠지만, 대학원을 가더라도 미술현장에서 두어 해 일을 해보고 간다면 본인의 적성도 알게 되고 더나을 수도 있다. 미술관과 갤러리에서 각각 실무경험을 해보면 어느 전시장이

본인의 정서에 더 맞는지 알게 되고, 본인의 정서에 맞는 전시장을 선택한 뒤에 어떤 장르 전시에 더 관심이 가고 앞으로 추진하고 싶은 분야가 생기면 그때 대학원에서 더 알차게 공부할 수 있다.

이렇게 사회에서의 선 실무경험은 돈과 시간을 들여야 하는 대학원 전공을 선택할 때 좀 더 진중한 선택이 되도록 도와준다. 동양화 전공, 서양화 전공, 판화 전공, 예술기획 전공, 조각 전공, 고고학 전공, 감정지식 전공 등……

하지만 공부가 하고 싶어서 가는 것이 아니라면 잘 생각해보라고 말하고 싶다. 방향을 잡지 못해서 대학원에 가면 무언가 잡힐 것이라는 막연한 기대를 갖고 가는 것은 돈도 시간도 낭비하는 일이 될 수 있으므로 신중을 기해야 한다. 또한 좀 더 자신의 레벨을 올려서 더 좋은 조건으로 상업갤러리에 취직할 수 있을 것 같아서 대학원 졸업장을 따기 위해서 가는 것이라면 현 미술현장 상황으로 볼 때 대학원 과정은 그다지 권장하고 싶지 않다. 차라리 대학원 5학기 과정을 공부할 시간 동안 미술현장 밑바닥에서 실무경험을 하기를 바란다.

대학교에서 미술을 전공한 사람은 사실 그것만으로도 취직이 가능하며, 그 이상 필요한 실무 공부는 현장에서 일하며 필요한 부분을 찾아서 꾸준히 하는 것이 더 좋다. 어찌 보면 대학원 공부보다 차후에 능력을 발휘하는 데 도움이 되는 것은 현장 실무경험이다. 현장에서 땀내 나게 쌓은 경력은 다른 사람의 경험과 차별화된 능력이 될 것이다. 현장경험이 많이 쌓여서 그것을 체계적으로 세울 과정이 필요할 때, 그때 대학원을 가도 아무 문제가 없다. 늦게 필요해서 하는 공부가 오히려 더 맛있을 수 있다.

큐레이터 5년 차도, 10년 차도, 20년 차도 공부는 늘 필요하다. 하루가 다르게 세상이 변하고 있고, 미술현장도 그 변화에 민감하게 대처해야 하는 곳이기 때문이다. 사회구성원의 입장을 떠나서도 끝없는 공부가 필요하다.

나 또한 제도권 안의 공부이든, 제도권 밖의 공부이든 공부는 계속하고 있다. 내가 하는 일들 안에서 관심 가는 일이 생기거나 어떤 일에 의문이 있을 때, 기

본체계를 알고 싶고 다른 의견을 내놓게 될 때 내용을 깊이 알고 나서 해야겠다 싶으면 공부를 한다.

그 한 예로 미디어작품이 있다. 미디어작품으로 기획전시회를 여러 번 했지만 내 개인적인 취향에서 그리 좋아하는 분야는 아니다. 그런데 평면작업만 40년을 한 원로작가가 미디어작품을 해볼까 한다며 미디어작품에 어떤 미감을 전하는 방법이 있는지 모르겠다고 물어왔다. 이런 말을 하는 이들이 한두 분이 아니어서 미디어작품에 나름의 매력이 있나 보다 생각하여 단기과정인 '미디어 연구'를 6개월 동안 듣기도 했다. 이렇게 하는 일에 좀 더 깊이를 줘야 하거나 정신적으로 결핍을 느낀다면 공부를 한다.

대학에서는 단기과목을 한두 과목씩 공부한다. 요즘은 그림을 그리는데, 근 10여 년 동안 사용하던 아크릴 물감을 유화물감으로 바꾸며 동시에 주제를 바꾸는 과정에 있고, 그 과정에서 재료의 물성도 파악해보고 이론을 공부하면서 내 그림과 내 전시기획에 밀도를 더해보기도 한다. 이런 공부들을 하고 나면 작가들과의 대화도 자연스러워진다. 일하면서 공부하려니 고단한 것은 말할 것도 없지만, 그래도 공부가 재미있다. 이렇게 대학원을 가고, 안 가고에 앞서 개별적으로 늘 공부해야 한다. 대학교에서 미술을 전공했어도, 그것은 어디까지나 대학교 캠퍼스 안에서 공부하는 사람으로서의 미술체험이었기 때문에 백퍼센트 그것만을 내세우기에는 부족함이 있다.

전시장은 대상이 우아한 미술작품이라는 점이 다를 뿐 그곳도 하나의 상업시장이다. 즉 시장경제가 작용하는 곳이다. 이곳에서 일할 자신을 위해서나 본인이 만나는 현장사람들을 책임감과 신뢰감을 갖고 만나기 위해서나 공부는 필요하다. 그래서 미술을 전공한 사람이라도 시장원리나 전시장이 어떻게 보일 것인가에 대해 끊임없이 공부해야 한다.

요즘은 온라인 대학교나 오프라인 대학교나 아트비지니스 과목부터 회화과정까지 훌륭한 강사의 좋은 강의가 많아서 진정 배우고자 한다면 시간을 내어

최승철 〈Brand New Collection〉, 한지에 에나멜, 137×69cm, 2008

틈틈이 배울 기회가 얼마든지 있다. 당연히 공부를 하기는 해야 하는데, 졸업장이라는 타이틀 때문에 대학원에 가는 것은 바람직한 행보는 아니라는 것을 다시 한 번 말해주고 싶다.

상업갤러리 측에서도 큐레이터를 채용할 때, 솔직히 대학원 나온 사람들은 그다지 반가운 대상이 아니다. 대학원 타이틀이 있다고 좋은 조건으로 고용되어 대우 받을 것이라는 생각은 매우 난감한 생각이다. 누구나 아는 이야기지만, 우리나라 미술시장이란 곳은 예나 지금이나 돈이 많이 흐르는 곳이 아니다보니 큐레이터의 급여 수준은 좋지 않은 편이다. 이왕이면 월급을 많이 주고 싶지만 운영자들의 사정이 그다지 넉넉하지 않기 때문이다. 우리나라 미술시장이 많이 활성화되었다고는 하지만 아직은 시간이 더 걸릴 것 같다. 고학력 저임금일 수밖에 없는 상황에서 갤러리 운영자에게 대학원 나온 사람은 마음이 편치만은 않은 상대다. 또 서로 합의하여 근무하더라도 석사학위 논문까지 발표한 큐레이터이다 보니 자기주장을 많이 해서 고용한 직원이라기보다 모시고 있는 직원이 되기 쉬워 그다지 반가워하지 않는 것도 사실이다. 가르치려는 느낌을 주는 대학원 졸업자들에 대해서 내가 아는 관장님들의 태도는 회의적이다. 차라리 대학교를 나와서 현장근무 경험이 많은 큐레이터가 대학원 나온 사람보다 손발이 잘 맞는다고 한다.

아는 관장님에게서 큐레이터를 고용하기 위해서 공고를 냈는데 많은 지원자들이 몰렸고, 그 지원자들의 '3분의 1이 대학교에서 미술 비전공자였다'는 이야기를 간혹 전해 듣는다. 나도 예전에 이와 같은 경험을 했다. 큐레이터 모집공고에 많은 지원자들이 몰렸는데, 꽤 많은 사람들이 미술 비전공자들이었다. 미술 전공자보다 더 많은 학식을 가진 것 같은 분들도 많이 만났다. 실제로 미술을 좋아해서 전공을 하려고 했으나, 중간에 부모님께서 너무 반대하셔서 다른 것을 전공했다가 결국 다시 돌아왔다는 경우도 많다. 다른 곳에 있었어도 그들의 마음과 몸은 늘 미술을 향해 열려 있었고, 기회를 엿보며 준비를 해온 것이다.

현재 내게 메일을 보내는 사람들 중에는 미술 관련 학과를 나온 이들도 있지만, 미술 비전공자도 많다. 미술과 관련 없는 전공이면 서류심사부터 불리할 수밖에 없다. 미술을 전공하지 않았어도 근무가 어려울 것은 없으나, 미술 비전공자는 그를 큐레이터로 받아들일 만한 근거가 없기 때문에 1차 서류면접에서부터 불리할 수가 있다. 이런 상황에 처했다면 이제라도 좀 더 미술을 깊이 알기 위해서 대학원에 가는 것이 좋다. 대학원 공부라는 것도 결국 혼자 공부하는 것이다. 자칫 잘못하면 대학원 과정을 끝낼 즈음에 또다시 제자리인 것을 발견하는 경우도 있음을 알고 소신 있게 공부하자.

가치 있는 연습게임 아르바이트,
인턴 큐레이터

세상에 쓸모없는 경험이란 없다

갤러리 아르바이트, 인턴 큐레이터, 이 경험들의 효용성에 대해 물어오고, "아직도 큐레이터 일을 해야 할지 확실하게 결정을 못 하겠어요" 하며, 석달 전이나 석 달 후나 똑같이 애절한 눈빛을 담은 메일을 보내온다. 가보지 않은 길에 대한 막연한 두려움이라는 것은 누구에게나 당연하고 그 때문에 누군가가 긍정의 확답을 해주었으면 할 때가 있다.

두려움. 메일의 질문들은 여기에서 시작한다. 지금 당장 생계를 책임져야 할 입장이 아니라면, 미술동네 모니터링을 해본다고 생각하고 몇 군데 다양한 갤러리에서 연습게임을 해보기 바란다. 그 시간이 낭비로 느껴질지 모르지만, 본인의 길고 긴 인생행보에 대한 자료수집이나 탐색전이라고 생각하기 바란다.

아르바이트나 인턴 큐레이터 체험은 미술현장에 대한 방법적 접근 중 하나다. 이 경험은 미술현장에 대한 1차 접촉으로 진로 선택에 도움을 준다. 정식으로 큐레이터가 되어 전시장에 출근하기 전에 머릿속으로만 고민하면서 시간을 보내지 말고 기회를 만들어서 행동으로 옮겨보자.

일이란 백 번 듣는 것보다 본인이 직접 보고 겪는 것이 더 좋은 효과를 낸다. 한참 돌아가는 길 같지만 꼭 그런 것만은 아니다. 정식 큐레이터로 몇 년 일하다

돌아가는 것보다 시간투자 면에서 훨씬 더 낫다.

처음부터 큐레이터라는 정식 직원으로 뜨거운 현장에 던져져 우왕좌왕하는 것보다 나을 것이다. 정식으로 직장이 생긴다면 좋은 일이지만, 반대로 생각하면 백퍼센트 책임져야 하는 임무를 부여받고, 어떤 결과를 만들어내야 한다는 말이다. 따라서 책임감이 뒤따르고 높은 완성도를 바랄 수밖에 없다. 하지만 아르바이트생, 인턴사원에게는 비중 있는 일, 버거운 책임감이 따르는 일은 크게 기대하지 않는다. 그러므로 스스로 성심성의껏 일을 찾아 하면서 그 경력을 자신의 재산으로 축적하기 바란다.

상황을 즐기면서 열심히 역할에 충실하니 눈에 띌 수밖에 없고, 주위에 있는 분들이 정식이 아닌데 열심히 한다고 후한 점수를 준다. 나중에 좋은 전시기획 기회를 주기도 한다. 이렇게 본인이 하기에 따라서 단기 아르바이트 때부터 미술동네 분들과 인연을 만들 수도 있다.

이력서 경력란의 많은 아르바이트 경험이 쓸모가 있을까 싶지만 대부분의 운영자들은 '아, 이 친구는 이쪽에 꾸준한 관심이 있었구나. 이 정도 근성이라면 우리 갤러리 식구로 받아들여도 좋겠다'라고 생각할 것이다. '꾸준하다'란 성실성과도 연결이 된다. 처음부터 화려하고 근사한 것을 찾느라 시간을 흘려보내서 공백이 많은 이력서보다 뭐라도 하려는 성격이라는 것을 보여줄 수 있는 아르바이트 경험이 좋지 않을까. 없는 것보다는 훨씬 나을 것이다.

아르바이트도 한 자리에서 3개월 이상은 해봐야 그 전시장만의 운영 시스템을 알 수 있다. 국공립미술관이나 박물관 아르바이트도 해볼 수 있으면 해보자. 갤러리들도 저마다 운영체계가 다르니 다양한 실무경험을 해보기 바란다.

또 갤러리 지킴이, 아트페어 지킴이도 해보기 바란다. 아르바이트생이라고 책에만 얼굴을 파묻지 말고, 인터넷에서 파도타기만 하지 말고, 핸드폰에만 매달리지 말고, 그곳에 전시 중인 작품들 가운데 하나하나 숨은 보물을 찾아보고, 그 전시장에 드나드는 사람들이 어떤 층이 많은지, 시간상으로 몇 시 대가 많은지, 그

최승철 〈I'm Your Father〉, 한지에 먹·에나멜, 130×130cm, 2008

들의 동선은 어떤지, 조명 설치는 어떤지 등도 살펴봐야 한다. 미래가 보이는 사람은 단기 아르바이트 자리에서도 호기심과 탐구하는 자세를 갖고 공부 기회로 삼는다.

또 근무 중인 큐레이터와 같은 공간 안에서 일하며 자료정리법도 배우고, 엽서 보내는 것도 배우고, 시키는 것만 하지 말고 스스로 찾아서 하기를 바란다. 그렇게 하면 관장님들이 눈여겨보고 직원 결원이 생기면 채용하거나 다른 곳에 소개하는 경우도 종종 있다.

쑥스럽더라도 그 자리부터 사람관계를 배우기 바란다. 아르바이트생에게 너무 많은 일을 준다고 스트레스를 받더라도 앞서 말했듯이 어떤 상황에서도 사람들과 계속 부딪히기 마련이니 그 자체도 경험이요, 공부라고 생각하기 바란다. 어떤 자리에 간들 그에 상충하는 고단한 일이 없을까. 고단한 아르바이트 체험을 했다면 먼 훗날 정식 큐레이터가 되었을 때 웬만해서는 힘든 줄 모르고 즐겁게 할 수가 있다. 하루 일당 개념의 일을 하더라도 주는 일만 하지 말고 일을 찾아서 하는 사람이 되기를 바란다.

나 또한 바닥부터의 경험이 있었고, 대안공간부터 상업갤러리까지의 경험, 잡지 편집디자인까지 경험했다. 그 모든 일은 쓸모가 있었다. 몸으로 부딪히는 경험은 형식만 세련되고 내용 없는 그것보다 우월한 재산이 된다. 아르바이트에도 도전을 못한다면 더 큰 바다로 나갈 수 없다.

세상에 쓸모없는 경험이란 없다. 성공한 경험도 경험이고, 실패한 아픈 경험도 경험이다. 겁먹지 말고 반드시 다양한 경험을 하기 바란다.

지식인들이 '막노동'을 한다?

우리가 일하는 곳은 한국미술사의 현장이다

내 고귀하고 부드러운 손길로, 내 통통 튀는 아이디어로, 내 신속한 결단력으로, 내 지적 깊이로, 나와 함께하는 전천후의 인간관계로, 내 거침없는 추진력으로, 내 기분 좋은 대화법으로, 내 굵은 팔뚝 힘으로, 내 경쾌한 구두소리로, 내 절대적인 균형감각으로, 내 전체를 아우르는 센스로, 내 진두지휘로 작업장에 묻혀 있던 작품이 세상에 선보여지고 잘 되어 세상으로 나간다. 이렇게 멋진 당신의 능력으로 인해 세상의 어떤 일이 빛을 발할까. 바로 전시장의 큐레이터 일이다. 전시회를 기획하고, 작가들도 선정한 뒤의 일에 대해서 알아보자.

전시회 준비

1. 전시홍보 리플릿에 들어갈 작품의 필름과 작가의 경력자료를 받는다.
 - 작가들은 현장감을 잘 몰라서 제때 작품을 촬영하지 못할 때가 많으니, 수시로 전화해서 작품 필름을 빨리 전달해주어야 많은 사람들이 그 후의 일을 진행할 수 있다는 사실과 리플릿 발송도 제때 해서 전시회를 많이 홍보 할 수 있음을 알려야 한다.
2. 서문은 작가가 갖고 있는 것을 받든가, 큐레이터가 직접 평론가에게 의뢰

한다.

3. 리플릿 디자이너에게 1차 디자인 시안을 받았다면, 전시 취지와 맞는지 편집디자인 작업에 의견을 제시한다.

4. 언론보도용 파일을 각 미술 관련 잡지 마감일에 맞춰 넘긴다.

- 전시 취지를 잘 챙겨서 넘긴다.

- 리뷰나 프리뷰도 요청한다.

- 각 온라인 사이트에도 홍보글을 올린다.

5. 리플릿이 나오면 발송작업을 한다.

- 평상시에 되돌아온 전시 리플릿의 주소지는 다시 확인하여 보내야 한다.

6. 전시 현수막도 오자 없이 제작해야 한다.

- 기자간담회가 준비된 전시회면 철저하게 준비하여 진행한다.

7. 앞 전시회 작가의 작품 철수와 새 전시회 작가의 작품이 들어오는 반입시간을 다시 한 번 확인한다.

8. 미리 작품 규격과 점수를 염두에 두고 작가와 의논하여 전시작품을 건다.

9. 작품마다 캡션을 만들어 준비한다.

10. 가격 리스트를 만든다.

11. 현수막 걸기는 업체에서 직접 해주지만, 오자에 신경을 써야 한다.

12. 전화, 갤러리 위치를 묻는 전화는 상냥하게 받는다.

전시회

13. 개막식날 아침 준비.

- 메뉴에 따라 간단하게 장을 보고, 테이블 세팅을 한다.

14. 개막식 뒷정리를 한다.

15. 신문, 월간지 등에 실린 전시회 관련 기사를 스크랩한다.

16. 홍보 상황을 확인한다.

17. 인터넷 반응도 검색해본다.

18. 전시장에서 관람객도 맞이하고, 태도가 적극적인 사람에게는 차 대접도 한다.

19. 작품이 팔리면 배달한다.

– 전시 리플릿, 작품보증서, 관련 기사 스크랩, 계산서를 포함한다.

20. 전시가 끝나면 잘 싸서 반출한다.

21. 벽을 살피며 페인트칠을 한다.

– 본 전시에 대한 자체적인 유무형의 수익성 조사와 차후 진행할 전시와 연결 문제를 진단한다.

단순한 행정 일에 숨 막힐 것 같지만, 하나의 거대한 전시회를 위해 여러 달 전에 차근차근 준비하는 것이니, 미리 겁먹을 필요는 없다.

우리가 일하는 곳은 한국미술사의 현장이다. 먼 훗날, 후대에 문화유산이 될 공적인 역할을 수행하는 수행자로서 하는 일의 진정한 가치를 생각해보면, 이 정도의 수고는 아무것도 아니다. 스스로의 마음가짐을 몸으로만 일하는 노동자로 만들지 않았으면 한다. 전시회를 한 번 열기까지 전화로 많은 사람들을 만나기도 하고 전시장에서 만나기도 한다. 빈틈없이 일이 진행되어야 한다.

이렇게 전시회를 열어놓은 뒤에는 초대전시 기획자로서, 내가 연 전시회에 기대감을 갖고 찾아오는 일반 관람객들과도, 작품을 구입할 컬렉터들과도 작품이 내 자식인 양 보증인 같은 신뢰감을 주며 책임감을 갖고 대한다. 당당하고, 한편으로는 겸손하게 각각의 눈높이에 맞춰 대화하고, 그분들의 어떤 요청에도 도움을 드려야 한다.

몸과 마음 그리고 머릿속까지 바쁘고 묵직한 일. 그래서 나는 이 일이 좋다. 비록 막노동이 따로 없는 일이라도 말이다.

최승철 〈Traval〉, 한지에 먹·에나멜, 225×150×8.5cm, 2007

불평불만, 까칠함, 이곳은 직장입니다

내 안에서 모든 열쇠를 찾아야 한다

전시장 안으로 들어서서 보이는 풍경은 깔끔하고 은은한 공간이며, 고풍스럽고 멋진 작품들이 우아한 조명 불빛 아래 걸려 있다. 하지만 갤러리 안쪽 풍경은 깔끔, 은은, 세련, 우아, 이런 것과는 거리가 멀다.

넓고 깨끗하고 쾌적한 큰 공간은 작품들에게 다 내어주고, 큐레이터들이 사용하는 공간은 창문이라도 밖으로 나 있으면 그나마 다행인 협소한 공간이다. 앞쪽 전시장의 평화로움이 감도는 풍경과 다르게 안쪽은 총성 없는 전쟁터다.

그곳에서 큐레이터는 하루 종일 컴퓨터가 내쏟는 전자파를 한 몸에 받아내며 분주하기 짝이 없다. 책상 위는 정리하고 정리해도 온갖 언론 보도자료로 넘쳐난다. 깔끔하게 빨리빨리 정리해서 치우지 않으면 외부에서 보내온 자료, 외부로 내보낼 자료들이 뒤엉켜 곤란에 빠지는 경우가 많다. 어떤 날은 점심을 굶지 않으면 다행이다. 이것이 우리 일터의 모습이다.

사회생활을 하다 보면 일하는 곳에서 많은 사람들을 만나게 된다. 어떤 때는 같이 사는 식구보다 더 친밀하고 또 그만큼 서로 조심스럽기도 하다. 그런 시간 속에서 매우 좋은 기억으로 남아 있는 사람들도 있고, 그저 그렇게 이름도 얼굴도 기억이 안 나는 사람도 있다. 또 적지만 다른 한편에는 안 좋은 모습으로 기

억되는 사람들도 간혹 있다.

밖에서 활동하는 사람들 대부분이 이런 소감을 가질 것이다. 우리들 스스로는, 또 나는 타인들에게 어떤 이미지로 기억되는 사람일까. 그래도 내 인생에서 대부분 좋은 기억으로 남아 있어서 다행이지만, 내게 직접 피해를 주지는 않았지만 다소 좋지 않은 근무태도로 기억되는 사람이 하나 있다.

오래 전에 함께 일한 탓에 그 선배의 이름과 얼굴은 잊었지만, 몸짓과 묘한 악센트의 억양이 기억에 남아 있다. 늘 얼굴표정이 뚱하고 불평이 많았던 그 선배 이야기를 하게 되어서 나도 좀 안타깝다. 그 선배는 내가 이 동네에 발을 내디딘 지 얼마 안 되었을 때 같이 근무했는데, 도착한 리플릿을 볼 때마다 "아, 이 지겨운 것들!"이라며 늘 똑같이 한마디를 하곤 했다. 처음에는 그러려니 했는데, 시간이 지나면서 행동이나 말투가 더 나아지는 것이 아니라 점점 더해졌다.

그 선배는 그때 갤러리 근무 3년차라고 한 것 같다. 내가 갤러리에서 근무한 지 6개월쯤 되었을 때다. 그는 나이에서도, 갤러리 관련 일에서도 나보다 선배였다. 그 선배의 행동 하나하나는 내 관심을 끌었다. 왜냐하면 그는 나보다 먼저 이 현장을 앞서 걸어간 사람이니 내게는 미래의 모습일 수도 있기 때문이었다.

내가 보기에 그는 말뿐 아니라, 행동에도 짜증이 붙어서 "툭, 탁, 휙." 소리가 따라다녔다. 그녀가 바람을 일으키고 지나가는 곳마다 은근히 신경을 건드리는 소음이 났다. 스스로 다치기도 잘 했다. 리플릿을 휙 넘기다가 손을 베기도 하고, 탁자 모서리에 부딪혀 멍이 들기도 하고…….

그럴 때마다 선배는 "나는 갤러리 근무를 하는 것이 그다지 맞지 않는 것 같다"고 말했다. 본인이 생각한 것과 사뭇 거리가 멀다는 것이다. 그림을 사러 오는 관람객들을 만나서 조용히 이야기하고, 이따금 작가들과도 그림이 어떻게 그려지는지 이야기를 나누는 일인 줄 알았지, 이렇게 행정적인 일이 많을 줄 몰랐다는 것이다.

"휴우~ 막노동이 따로 없~네"가 그가 늘 부르는 노래였다. 자신이 이렇게 잡

일 같은 것을 하려고 큐레이터가 된 것은 아니라고 했다. 전시장에서도 관람객의 인기척이 있으면 고개를 들어 한 번 보고는 자기 할 일만 하던 선배. 그런 분위기에서 나만 친절해도 그 선배에게 안 좋게 보일 것 같아 그 근무환경이 부담스러웠던 후배인 나.

그 광경이 근무 6개월차인 나는 참 이상했다. 선배는 왜 이렇게 불평불만이 많을까. '이곳은 적은 월급일지라도 월급을 받는 직장인데'라고 생각했다. 같이 한 공간에서 일하면서 계속 신경을 자극하는 행동은 모른 척하고 싶어도 공간의 특성상 내 앞에서 벌어지는 일이라 좋지 않은 근무환경 중 하나였다.

일은 재미있고 즐거워야 효율이 배가되는 것이다. 본인이 매사에 신경질적인 행동거지니까 책상에 부딪히고 종이에 베이는 것이지, 책상과 리플릿이 멀쩡하게 있는 사람들을 때리고 할퀴는 것은 아니다.

'작품을 사러 오는 분들과 작품 이야기를 하고 싶은데 어떤 분들이 올까', '한 분이라도 더 오게 하려면 어떻게 전시 리플릿을 디자인하여 작품들을 제대로 잘 보여줄까' 등, 일에 대해 고민하며 아이디어를 생산하는 일이 어찌 고단할 수가 있을까.

작가들과 작품창작 이야기를 하고 싶다면 도착하는 리플릿에서 가능성 있는 작가를 발굴하여 갤러리로 청하여 대화를 나눠보면 어떨까. 또 작업 중인 작가들이 전시장에 많이 방문하니, 친절한 인사말과 함께 차도 대접하며 가볍게라도 이야기를 해보자. 처음부터 인터뷰하듯 하는 것은 서로 부담스럽고 재미없다.

리플릿도 빨리 자리를 찾아서 꽂아야 하는 일거리가 아니라 한국 현대미술의 돌아가는 상황을 살펴보는 자료로 생각한다면 얻는 것이 참으로 많은 소중한 자료다. 최근 젊은 작가들의 표현경향이나 신선한 기법의 특성을 알 수 있고, 유난히 자주 날아오는 작가의 리플릿을 통해 그가 최근 미술현장에서 주목받는 작가임을 견지하기도 한다. 또 다음 전시회의 기획에 맞는 작가 발굴의 정보를 얻기도 하고, 괜찮은 작품은 시간이 날 때 그 전시장에 가보기도 하고, 그 많은 것들

중에 몇 개는 같은 장르 안에서든, 같은 소재 안에서든 추려서 작가들을 비교도 해보고, 또 각 전시 리플릿에는 여러 미술 비평가들의 글이 들어 있으니 읽어보며 그 시각을 통해서 작가의 작품세계를 바라볼 수도 있다.

이 얼마나 황홀한 순간인가, 가만히 있어도 알아서 날아오니 앉아서 공부를 하는 것이 아닌가. 어떤 하나의 일을 화를 내면서 한다면, 그것이 진주를 닦는 일이라 한들 진주인 줄 어떻게 알 것인가.

세상의 어떤 일이 만만할까 싶다. 그런 일은 절대 없다. 돈을 많이 벌면 버는 대로 치러야 하는 대가가 있다. 정신적 대가이든, 노동의 대가이든, 대가는 반드시 있다.

어떤 일을 하든, 본인의 발전을 위해서도 자신을 고용해준 대표를 위해서도 즐겁고 생동감 넘치는 자세로 일하는 것이 멋있는 직장인의 자세로 좋다고 생각하는데, 어떻게 생각하는지. 내 안에서 모든 열쇠를 찾아야 한다.

김상철 〈부귀도富貴圖〉(2점), 혼합재료,
각 70×30cm, 2009

목소리는 친절하게, 입은 무겁게

사람을 살리는 말을 하는 큐레이터

작가들 몇 분은 가끔 한밤중에 전화를 한다. 낮에 시작한 작업은 밤까지 이어지고, 아침이 밝아오는 새벽에나 고단한 심신을 누이는, 이해할 수밖에 없는 작가들의 생활리듬 때문이다. 이럴 때는 간혹 당황스러운 것도 사실이다. 한밤중에 걸려오는 전화에는 작가, 큐레이터, 가족 그 누구라도 좋은 소식이 별로 없기 때문이다. 그래도 오죽하면 늦은 시간임을 알면서도 전화를 할까 하여, 상대방이 덜 미안하게 하려고 언제나처럼 밝은 목소리로 받으려고 노력한다.

큐레이터나 작가나 다른 전시회 일을 진행하기 위해서 전시기획 조사 차원에서 전화를 해올 때도 있고, 진행하다가 관련한 사람들과 의견조율이 잘 안 되어서 "선생님은 믿으니까 상의 좀 하려고요" 하며 직접적으로 해결책을 물어오니 난처하기도 하다. 비록 한밤중이라도 기분 좋은 내용이면 기꺼이 기분 좋게 대화를 나눌 수 있다. 하지만 앞에서도 말했듯이 대개 좋지 않은 일에 대한 하소연이다. 그러나 내가 한밤중에 흥분하여 자제력을 잃고 전화한 작가에게 무어라고 답할 수 있을까. 갤러리 운영 스타일이 다 다르고, 어떤 상황에서 그런 착오가 있었는지 한쪽 말만 듣고, 갑론을박하기가 어려운 상황일 때가 대부분이다. 그럴 때에는 "선생님, 많이 속상했겠네요" 하며 최대한 상대방 입장에서 다독이며 불

편한 심기를 안정시키려 노력한다. 그런 다음 조금 진정이 되면, 사사로운 감정으로 너무 극단적인 방법을 취하지 말고 현명한 방법을 잘 생각해보라는 말씀을 드린다.

같이 흥분하지 않고 다독이려는 이유는 그 한밤중의 이야기가 이렇게 저렇게 전해져서, 얼굴은 모르지만 미술동네 그 누군가에게 상황에 따라서는 큰 문제가 될 수 있는 소지가 있기에 입을 무겁게 하는 것이다. 그런데 가끔 흥분한 상태의 작가들과 대화를 하다가 듣는 이야기가 있다. "그 갤러리 큐레이터에게서 그 이야기를 들었다"라는 말이다. 그밖에도 작가들과 소소한 대화를 나누다보면 작가는 별 뜻 없이 "그 갤러리의 큐레이터도 그런 말하던데요"라는 말을 전할 때가 있다. 이쯤 되면 나는 내가 모르는 갤러리 큐레이터라도 '그 큐레이터 못 쓰겠네' 하는 생각이 든다.

이렇게 발 없는 말은 천리를 가서 사람관계를 악화시키고 불난 집에 부채질하는 역할을 할 수가 있으니 말을 무겁게 하는 것이 좋다.

갤러리 옆이 갤러리인 미술동네에서 그 갤러리의 큐레이터 얼굴 정도는 아는 상황에서 내게까지 '그 갤러리, 그 큐레이터' 하며 이름이 들려왔다면, 우리들 입장에서는 작가와 갤러리 운영자와 연관된 사건의 전말보다 그 자리에 같이 앉아서 함께 거들었다는 큐레이터에 대해서 부정적인 시각을 갖게 된다.

세상에는 영원히 끓어 넘치는 사건은 없다. 작가와 갤러리 관장이 하루 이틀 감정이 상해 불편하게 지내다가도 서로 오해를 풀고 화해한 후 나중에는 더욱 친해지기도 한다. 그러면 그 일의 뒤에는 갤러리 관장에 대해 같이 불만을 성토한 큐레이터만 남는다.

큐레이터에게 미술현장에서의 인간관계는 다 중요한 만남이므로 좋은 유대관계를 쌓아야 하는 것은 말할 것도 없다. 이왕이면 좋은 일에 관한 이야기에 큐레이터나 관장 그리고 작가가 회자되었으면 좋겠다. 어떤 내용이든 입이 무거워야 하는 것은 큐레이터들이나 그 밖의 사회인들이라면 생각해볼 만한 처신이라

고 생각한다. 목소리는 이왕이면 친절하면 좋겠고, 간혹 인간미 넘치는 유쾌한 수다도 필요하다. 다만 입이 무거운 것은 꼭 필요하다고 생각한다.

나 또한 감사하게도 아직까지 좋은 선생님들과 유대관계를 갖고 있고, 그래서 더 조심하며 나름대로 노력하는 것이 있다. 내가 들은 내용이나 어떤 문제의 상황에 대해서 내 안에 가둬버리려고 노력한다는 것이다. 누군가에게 일시적으로 불만이 있어서 퍼뜨린 이야기로 인해 한 사람의 인생이 자칫 초죽음이 될 수 있기 때문이다.

사람의 말은 백 명의 사람을 살릴 수도 있고, 죽일 수도 있음을 생각하자. 이왕이면 사람에게 용기를 주어 살게 하는 사람이 되었으면 좋겠다.

말은 정말 무서운 것이다. 여기서 말수는 크게 중요하지 않다. 말이 많아도 하는 말마다 긍정적인 말, 여럿에게 에너지를 주는 사람도 있고, 말수 적게 한두 마디 하는데, 서슬 퍼런 말들로 사람을 죽이는 말, 다른 사람과의 사이를 떼어놓는 사람이 있다. 이왕이면 말 한마디를 해도 사람을 살리는 말을 하는 사람이 되어보면 어떨까.

김상철 〈염천炎天〉, 혼합재료, 70×100cm, 2009

속이 꽉 찬 큐레이터의 독서량

자기주도적으로 문文·사史·철哲·과科의 지식을 충전해라

'지덕체智德體'를 두루 갖춘 인물이라는 말이 월드미스유니버시티 대회에서만 유효한 구호는 아닌 것 같다. 큐레이터들에게도 깊은 지식은 본인이 기획한 풍요로운 전시회의 피와 살이 된다. 갤러리 경영자와 구매자와 작가 등 기타 관련한 여러 사람들을 좋은 마음으로 두루두루 살필 줄 아는 덕을 갖춘 큐레이터는 조금 예민한 그곳에 따사로운 분위기를 감돌게 한다. 또 이 깊은 지혜와 따사로운 덕으로 모든 것을 감싸 안는 실천에 튼튼한 체력이 있어야 하는 것이 당연하다.

여기에서 지식에 대한 이야기를 조금 더 하려고 한다. 어느 직업에나 필요한 말이겠지만 미술현장의 큐레이터들도 세상에 대한 다양한 지식과 시각을 갖고 있어야 한다. 하루가 다르게 정신없이 업그레이드되는 시대가 그것을 요구하고 있고, 시대의 감성에 발맞춰 나가야 하는 지금 우리 미술현장은 그것이 생명력이다.

미술작품 자체는 작가 개인의 미의식과 미적 체험에서 출발하지만 사회적 현상인 정치·경제·문화와 밀접한 관련이 있으며, 교육적, 계몽적 효과인 사회적 기능을 한다는 것도 중요한 사실이다. 더 나아가 미술현장이 예술과 돈이 만나는

미술장터라고 하더라도 판매를 하는 큐레이터의 역할을 성공적으로 하기 위해서는 지식의 축적은 반드시 필요한 덕목이다.

요즈음은 과거와 다르게 직접적으로 미술품을 구입할 뿐만 아니라 대중들도 직접적인 자세로 미술작품을 감상하고, 미술작품 구매의 움직임을 보이고 있다. 따라서 난해한 현대미술을 쉬우면서도 깊이 있고 효율적으로 전시하고, 미술전문가는 물론 다양하고 많은 관람객들을 위해 작품을 해설하는 큐레이터라는 자리는 매우 중요하다. 능력껏 여러 마리의 토끼를 잡아야 하는 것이다.

이렇게 여러 마리의 토끼를 잡아야 하는 큐레이터라는 직업은 미술현장의 중심축으로 불릴 만큼 중요한 역할임은 분명하다. 그러므로 다양한 인적 네트워크는 물론 자기주도적인 지식충전을 위한 노력을 계속해야 한다고 본다.

그렇다면 자기주도적인 지식충전 방법에는 무엇이 있을까? 가장 중요한 것은 책 읽기다. 언제 어디서나 반드시 다양한 장르의 책과 친해야 한다. 전시현장을 전체적으로 꿰뚫기 위해서는 다양한 책을 읽어야 함은 물론이다. 우선 전시회에서 가장 중요한 것은 당연히 미술작품이다. 참으로 다양한 장르의 작품들이 있다. 또 당연히 한 장르 안에도 작가들마다 다양한 기법과 다양한 철학이 내재되어 있다. 하루가 다르게 세상이 급변하는 만큼 당대의 예술가들이 급변하는 사회해석법으로 색다른 조형론과 작품들을 쏟아내고 있다.

이 세상에는 우리가 생각하는 숫자 이상으로 많은 화가들과 그에 따른 새로운 작품들이 넘쳐난다. 그 작품들을 이해하고 섭렵하여 전시하기까지 큐레이터는 그 작가의 작품들이 속한 장르의 역사와 표현기법을 기본적으로 소화해야 한다. 그러므로 우선 큐레이터가 필수적으로 읽어야 하는 것은 미술전문 도서다.

예부터 서양화의 미술역사와 원류 그리고 그 미술사의 흐름이 근대와 현대에 와서 어떻게 발전하고 새로운 양식을 잉태·생산했는지 알기 위해서 아주 전형적인 고전 서양미술사부터 현대미술까지 관련 도서들을 찾아 읽어보기 바란다. 미술의 기원인 회화·조각·건축의 뿌리, 중세미술―비잔틴·로마네스크·고딕, 르

네상스―, 바로크·로코코, 19세기 미술―여러 현대미술사조 탄생, 20세기 미술-모던아트의 시작, 동시대 미술―, 포스트모더니즘 등에 관한 책들이다.

서양미술사 책들의 어법이 어렵다면 청소년 대상의 서양미술사 책으로 충분하다. 다만 미술의 역사가 2000년이 넘을 정도로 방대하니 천천히, 꾸준히 읽어나가는 것이 더 지혜로울 것이다.

또 동양회화사 책도 읽어야 한다. 이유는 서양미술사를 읽는 이유와 같다. 동양화의 기원과 서양화는 표현법과 감상포인트, 가치평가기준이 다르기 때문이다. 아무리 장르의 구분이 모호할 만큼 강렬한 색채와 기법으로 인해 그 정체성을 알 수 없더라도 동양화, 한국화의 작품들은 꾸준히 창작되고 있으며, 거기에는 나름대로의 확고한 철학이 내재되어 있다. 그 이유와 원인을 알기 위해서라도 동양미술사, 중국미술사, 한국미술사 등 다양한 미술사 책을 읽어야 한다.

2000년 미술사라고 하면 벌써 가슴이 답답해지며 독서의 무게에 부담을 느끼겠지만, 세상에서 큐레이터를 괜히 지식의 보고, 교양이 담보된 사람으로 선망하겠는가. 우리는 그 막중한 자리에 스스로의 시선을 둔 사람들이니 그만한 실력을 갈고 닦는 것도 스스로의 몫이 아닐까 한다.

이것이 끝이 아니다. 다 필요한 것이니 내가 추천하는 책을 읽든 안 읽든 계속 따라와 주면 좋겠다. 틈틈이 성경과 그리스로마 신화를 읽어보라고 권하고 싶다. 많은 작가들이 현대 역사에서 작품을 완성하기도 하지만, 기법과 소재 그리고 주제를 역사 안에서 재해석을 하는 경우도 많기 때문이다. 서양화를 제대로 이해하기 위해서는 서양문화를 알아야 한다. 서양문화는 기독교 문화와 함께해왔으며, 고대의 그리스로마 신화를 재해석하는 현대의 작가들도 많이 있다.

이렇듯 서양미술사와 관련한 소재들을 알아야 많은 작가들의 작품 의미를 제대로 알 수 있고, 작가와도 편안한 대화를 나눌 수 있는, 말이 통하는 큐레이터가 된다. 그림을 제대로 보기 위해 책을 읽기 바란다. 아는 만큼 보인다는 말은 미술현장에서도 당연히 적용되는 말이다.

김상철 〈일가화락一家和樂〉, 혼합재료, 50×100cm, 2009

갤러리는 원래 미술작품을 판매하는 곳이다. 갤러리 하면, 큐레이터 하면 전시기획이 전체 임무이자 의미인 것 같지만, 무엇보다 막중한 임무와 의미는 작품을 판매하는 것이다. 그러려면 미술시장 관련 책들도 읽어야 한다. 멋진 작품들이 그 작품을 알아보는 주인을 만나기까지 미술시장에 대한 다양한 책을 읽어보자. 미술작품을 재테크 수단으로 사는 사람들도 많으니 그 시장에 관한 책들도 읽어두자. 팔고 안 팔고는 그 다음이더라도 기본적인 체계만큼은 알아두어야 한다.

이왕이면 미술품 애호가들의 눈높이를 맞추기 위해서 심리학 관련 책도 읽고, 타인과의 대화가 자신 없다면 대화를 편안하게 이끌 수 있도록 대화법에 관한 책도 한번 읽어보자. 화가들의 작품뿐만 아니라 그 작품을 해석하는 여러 이론가들의 비평 글도 세계 여러 나라에서 실시간으로 쏟아진다. 미술작품이 중후하고 멋스럽게 정적인 이미지로 다가온다고 하여 빠르게 움직이는 세계 미술현장의 흐름에 손 놓고 있으면 곤란하다. 쏟아지는 업무에 치여 어렵겠지만, 계속 발간되는 책들을 정독하여 읽고, 주관적인 해석도 하면서 공부하는 큐레이터가 되어야 한다.

속이 꽉 찬 큐레이터는 제대로 전시회를 구성하여 열고, 저마다 다른 곳에서 찾아오는 관람객들의 저마다 다른 눈높이를 맞추어 말 한마디라도 잘 풀어 보여줄 수 있다. 관람객들에게 자신이 기획한 전시에 대해서 굳이 세련된 말로 설명할 필요는 없다. 원래 지식이라는 것은 그들전문가만의 전문 언어를 그 외의 사람들에게 안성맞춤인 말을 찾아 쉽게 풀어주는 것이다. 그런데 이 일이 더 어렵고 뛰어난 능력이 필요하다.

이렇게 읽은 책들이 당장 효용가치가 크든 작든, 큐레이터가 근무할 세상의 갤러리들은 다양한 설립 목적을 갖고 있다. 그 어떤 갤러리에 몸을 담더라도 탄탄한 지식 축적은 나 스스로를 위해서뿐만 아니라 나와 엮이게 될 많은 사람들과 성공적으로 일을 진행하는 데 도움이 된다.

큐레이터는 적재적소에 필요한 지식의 옷으로 갈아입는 능력이 필요하다. 미술현장 전체를 섭렵하는 지식이 있다면 길을 제대로 찾아가는 데에도 도움이 될 것이다. 미술시장을 꿰뚫어보는 안목은 이렇게 다량, 다독, 다상량에서 비롯한다. 물론 큐레이터는 엄청난 노동력과 시간을 들이면서도 다른 직업보다 금전적으로 그리 많지 않은 월급을 받는 것이 사실이다. 하지만 월급이 많은 일터라도 그 고액의 수입만큼 나름의 고충이 많다. 일을 시작했다면 푸념은 푸념이고, 실력은 실력대로 쌓아나가야 한다.

책을 읽기가 쉽지 않은 현실이겠지만 오고가는 지하철 안에서라도 한 권 한 권 독서를 했으면 좋겠다. 나는 실제로 '한 주에 한 권'을 정해놓고 자기 내면을 탄탄하게 다지던 큐레이터를 알고 있다. 모두 그의 책 읽는 모습에 칭찬을 아끼지 않았는데, 지금 그는 현장과 대학 강단에서 열심히 활동하고 있다. 큐레이터란 그 어원을 찾아보면 알 수 있지만, '완벽하고, 과학적이고, 기술적이고, 책임감이 있는 사람'이어야 한다는 것을 늘 기억했으면 좋겠다. 이 미술동네에서 명성과 성취감을 맛보는 날, 많은 독서량이 피가 되고 살이 되었음을 실감하는 날이 반드시 올 것이다. 좋은 기회와 행운이라는 것도 준비된 사람에게 올 확률이 높다.

권인숙 〈작은 방 우울한 일기 그리고 행복한 나의 무대II〉(가제), 캔버스에 아크릴, 97x162cm, 2009

큐레이터, '문화예술정책'과 친해지기

'문화예술 정책' 안의 '미술'은 결코 다른 세계 이야기가 아니다

문화예술정책에 관한 대화 중에 이건 또 무슨 소린가 하여 눈을 끔벅끔벅하는 전시기획자를 만날 때가 있다. 대화를 하는데 "이건 무슨 이야기지?" 하는 눈빛을 보내는 사람과 대화가 끝 날 쯤에 "그거 갤러리 운영하는 사람이 알 필요가 있을까요?" 하고 묻는 사람들을 심심찮게 본다. 나는 개인적으로 자신이 머무는 곳이 갤러리든 미술관이든 그 건축물 밖이면서 결국은 같은 그러나 같은 미술동네의 울타리 안의 그것, '미술정책'에 대해서 알 필요가 있다고 본다. 우리가 살아가는 시대의 문화예술정책이고 상당수의 작가들이 작자작업실 지원제도인 '창작 스튜디오', 미술작품구입제도인 '미술은행' 등의 미술정책의 다양한 지원을 받으며 세상에 작품을 선보이고 있기 때문이다. 물론 우리가 만나는 작가에게 필요한 정책 말고 미술공간 운영자에게도 필요한 정책들도 많다. 이렇듯이 문화예술 정책 안의 '미술'은 결코 다른 세계 이야기가 아니다.

예를 들어, 전두환 전 대통령과 노태우 전 대통령의 제5, 6공화국1981~1993의 미술정책을 당시 사립박물관, 미술관 혹은 갤러리를 운영하는 사람들이 조금만 생각을 바꾸어 받아들였다면 다음에 언급할 내용의 정책이 자신의 예술공간 운영에 있어서 중요한 도움이 됐을 것이다.

1984년의 '박물관법' 제정, 1991년의 '박물관 및 미술관 진흥법' 제정. 미술 현장에서 '박물관법'과 '박물관 및 미술관 진흥법' 제정은 주목할 만한 큰 전환점이었다. 그것은 문화정책도 국가사회발전전략의 하나로 인정받기에 이른 것이기 때문이다. 또 '박물관 1,000개 건립'을 목적으로 한 진흥정책은 수적 증대를 위해 등록요건이 완화되어 조용히 웅크리고 있던 많은 미등록 박물관·미술관 운영자들을 밖으로 나오게 만들었다.

김대중 전 대통령의 국민의 정부1998~2002의 몇 가지 미술정책을 보면 준학예사 자격증 시험 실시2000, 문화기반시설관리운영 평가제가 실시되고2001, 2002, 2000년에는 문화 부문 세출예산이 정부 전체 세출예산의 1%를 넘기기도 했다. 박물관의 수적 증대를 통한 문화향유의 증진과 박물관의 교육기능 강화를 통한 수용자 문화 확대가 큰 변화를 시도하게 된 것이다.

노무현 전 대통령의 참여정부2003~2007 때는 용산 국립박물관이 개관했고2005, 박물관 협력망을 구축, 운영하게 했으며2006, 『박물관 운영현황 총람』, 『박물관 법규집』을 발간, 배포했다2007. 또 복권기금과 관련하여 사립박물관, 미술관 지원을 지속적으로 전개하여 소외계층의 박물관, 미술관 문화향유 극대화 실천에 다양한 프로그램으로 진행했으며, 박물관, 미술관 교육활동에 대한 중요성도 더욱 부각되었다.

따라서 교육 전문인력 양성 및 지원을 위해 2007년 개정안에 미술관 정의와 사업범위에 '교육' 기능을 명시하게 된다. 박물관, 미술관 수의 급격한 증가로 본격적인 지방자치제 실시와 지역 균형발전이라는 목표 아래 지방박물관이 증가했고, 2004년에는 국립중앙박물관장이 정무직 차관급으로 승격하여 박물관의 위상이 한층 높아지게 되었다.

이명박 대통령의 정부2008~2012의 경우 국립박물관, 미술관 무료관람이 시작되었고, SNS를 통한 문화기반시설에 대한 접근성을 확대하기 시작했다.

이렇듯이 각 정부마다 사회 전반 혹은 문화예술 분야에 핵심적인 정책적 이슈

가 있다. 정책들은 나름 좋은 대안의 정책비전을 세운다. 그 정책의 성공과 실패는 시간이 흘러야 비로소 알게 된다. 얼마간 성장통을 앓더라도 그 흐름을 따라가봐야 한다.

'갤러리 운영에 미술정책이 웬 말이냐'가 아니라 좀 더 거시적인 안목으로 수용할만한 정책은 미래를 위한 내 것으로 만들어야 한다. 어떤 형태로든. 이 제도들의 경우 상업 갤러리의 큐레이터와는 실질적인 진행은 없지만, 우리와 더불어살아가는 작가들의 시선으로 들여다보면 창작스튜디오 제도는 작가작업실 지원제도이고, 공공미술프로젝트는 지역작가 발굴 및 작가의 일자리 창출문제이며, 미술은행제도는 작가의 작품판매 지원과 관계된다. 갤러리가, 큐레이터가, 꼭 작품판매로만 작가와 연결된다고 생각하기보다는 한국미술시장 안의 구성원으로이런 시대의 정보를 함께 공유하는 한 식구가 되면 좋겠다.

문화체육관광부, 한국문화예술위원회 등의 홈페이지를 자주 들어가보면 많은정보를 얻고 또한 나눌 수 있다.

권인숙 〈투명한 자유 V〉, 캔버스에 아크릴, 96.5×130cm, 2009

그 다음, 선택

미술과 문화유산, 그 안의 나의 존재와 역할들

큐레이터를 뽑기 위해 면접을 보다 보면 큐레이터가 최종목표가 아닌 경우도 상당수 있다. 지원자 중에는 나중에 아트딜러가 되기 위해서 지원한다는 사람도 있고, 작품을 맨 처음 만나는 전시장과 그 작품들이 움직이는 유통구조를 알고 싶어서 큐레이터에 지원한다는 사람도 있었다. 또 나중에 갤러리를 운영하기 위해서 3년에서 5년 정도 큐레이터로 일하고 싶다고 한 사람도 있었다.

물론 큐레이터로 계속 있을 수도 있지만 미래에 미술현장에 관련한 직업을 가지려면 일단 그 제일 중심에 있는 큐레이터 과정이 필수인 것 같다는 다부진 포부를 밝히니 그런 젊은 친구들을 만나면 놀랍다. 내가 그 나이 때 과연 그렇게 알찬 인생설계를 했는지, 나는 인생설계라는 것도 없이 예전이나 지금이나 하늘을 보는 것을 좋아하여 드넓은 푸른 하늘에 둥둥 떠가는 흰 구름에 이야기를 붙여가며 상상놀이나 즐겼는데, 말하자면 철없던 내 이십 대의 정서와 많이 다른 새로운 이십 대들의 생각을 느끼는 계기가 되었다.

그렇다. 열심히 미술현장 경험을 쌓아서 컬렉터, 갤러리 경영, 전시기획자, 옥션 스페셜리스트 등 다른 자리로 옮겨 일할 수도 있다. 이밖에도 미술작품과 함께하는 일자리는 다양하다. 요즘도 많은 분들이 미술현장에서 활동한 경력에 아

이디어를 업그레이드하여 창업하기도 한다.

국내외 아트페어, 옥션, 갤러리 경영, 아트펀드, 미술 강의, 미술 관련 언론사들, 미술 칼럼리스트 등, 1차 시장이 갤러리인 것뿐이지, 2차, 3차 시장으로 미술은 점점 더 개방적이 되고, 그 운영시스템도 상업적인 변신에 변신을 꾀하고 있다. '순수미술은 죽었다'를 외치며 조금 더 잘 팔기 위한 예술경영 마케팅을 적극적으로 도입하는 분위기다.

또 사회적으로도 각 기업체 및 지자체 운영단체에서 문화마케팅 전략의 일환으로 미술교양 강좌를 많이 개설하고, 문화이벤트로 전시기획을 추진하며, 온라인 사이트를 열어 미술가들을 초빙하여 미술 관련 좋은 글을 올려달라고까지 한다. 최근에 부쩍 그런 인터뷰 요청이 많아졌다. 현장에서 일한 경력을 더 좋아하는 분들이 많아졌음을 느낀다. 이렇듯 현장경험이란 것은 두고두고 다양한 쓸모가 있는 듯하다.

하지만 큐레이터로 확실하게 자리를 잡는 것도, 그 풍부한 현장경험을 가지고 새로운 예술경영 시장으로 자리를 옮겨 고스란히 그 진가를 발휘하는 것도 큐레이터의 자세에 달린 것 같다. 설령 미술동네가 아니라 전혀 다른 직업으로 전환하더라도 창의력이 필요한 사업장이라면 감각 면에서나 추진력 면에서나 갤러리에서 오래 근무한 것이 큰 도움이 될 것으로 본다.

'지식인들의 막노동'이라면 막노동이라고 하더라도, 배우려고 하고 본인 것으로 만들려고만 한다면 다 배우는 것이 있고 갤러리에서 일주일마다 바뀌는 전시를 치른 순발력과 고객을 만난 경험도 장점이다.

전시진행 과정에서 기획서나 언론 보도자료를 작성해봤으니 행정업무도 어디가서도 그만하게 한다면 잘할 것이며, 나중에 강의를 하게 되더라도 현장의 알콩달콩, 달콤쌉쌀한 경험이 있으니 그 강의가 얼마나 맛깔날 것인가.

과다한 거품 같지만, 오늘날 큐레이터에 대한 인기는 하늘을 치솟는다. 외부에 비치는 이미지가 다른 어떤 직업보다 고귀하고, 멋있게 보인다고 한다. 하지

만 뭐니 뭐니 해도 이 큐레이터 직업의 가장 좋은 점은 우리나라 미술역사 그 찰나의 순간에 내가 함께 존재한다는 것이다. 그러면 된 것 아닐까.

큐레이터를 하고 싶다면 확실하게 마음먹고 길을 떠나기 바란다. 처음부터 불안하고 흔들리는 것은 문제가 있다. 그럼 그만둬야 한다. 하지만 삼십 대 후반의, 사십 대 중반의 사람들도 내게 메일을 보내는 이들이 있다는 것은 이 일이 두고두고 미련이 남는 일이기 때문이다. 아니 어쩌면 큐레이터 직업 그 자체보다 작품들이 오고가는 물감 냄새를 그대로 맡을 수 있고 창작 작가들을 만날 수 있는 공간, 그 화랑가가 그리운 것일 거다. 이렇게 얼마쯤 내 인생에서 큐레이터에 즐겁게 미쳐 있다고 한들 평균 수명 100세를 바라보는 시대에서 손해 볼 것은 없다는 게 개인적인 생각이다. 미술의 가치, 문화유산, 내 존재와 역할들, 더 많은 언급이 필요할까. 자, 이제 선택은 당신의 몫이다.

미술현장 일과 관련하여 개설된 교육기관

경기대학교 전통예술감정대학원 감정학과

예술학과

경희대학교 경영대학원 문화예술경영학과 전문가 과정

공주대학교 문화재보존과학과

동덕여자대학교 예술대학 큐레이터과

문화재청 산하 국립한국전통문화학교 문화재관리학과, 문화유적학과

용인대학교 예술대학 문화재학과

중앙대학교 예술대학원 예술경영학과 미술관학과

한국예술종합학교 미술원

홍익대학교 미술대학 예술학과

미술대학원 예술기획과

이외에도 여러 대학교에서 적극적으로 관련 과 개설을 준비 중이다.
미술관 및 대형 갤러리들도 각 장점을 살려 단기과정으로 개설·운영하는 곳도 있다.

즐거운 큐레이터로
산다는 것

욕심을 종이에 적어서 박스에 넣어주세요.
그리고 공시풍을 하나씩 터뜨려요^^

하나코갤러리 문턱을 낮추었더니,
관람객들이 역사를 만들었다

사람과의 소통이 중요하다

관람객들이 볼 때 '그들만의 전시회'였던 보편적인 갤러리 인식을 깨기 위해 하나코갤러리에서는 많은 노력을 했다. 전시작품은 물론이고 아주 작은 섬세한 부분까지 신경을 썼다. 관람객들이 나름 큰마음을 먹고 먼 길을 나서서 전시장에 왔을 텐데, 오래 머물지 못하고 쫓기듯 혹은 민망해하는 모습의 이유를 찾았다. 너무 조용한 전시장, 자신의 침 삼키는 소리와 구두 발자국 소리가 들릴 정도의 고요함이 일조를 한다는 생각이 들었다. 우리는 적당히 경쾌한 클래식 음악을 틀어놓았다. 물론 전시 장르별로 음악 선곡은 달라졌고 작가와도 조율했지만, 작가들이 작품 주제에 따른 음악을 준비하지 않은 경우 우리 갤러리 식구들이 경쾌한 클래식 음악을 틀어놓았다.

또 웬만하면 갤러리 문도 늘 활짝 열어놓았다. 열린 갤러리 문 밖에서도 은은한 클래식 음악이 들리니 예전보다 사람들이 쉽게 들어섰다. 그렇게 들어온 관람객들은 오래도록 전시장에 머물며 갤러리가 성의껏 준비한 전시회를 편안한 클래식 선율 속에서 안정적으로 감상했다.

또 전시장 중앙의 조명을 어둡게 하고 작품에만 집중조명을 했다. 물론 이 조명도 장르별로 다르게 조정했지만 대부분 조금 어둡게 했다. 처음에는 일부러

환하게 했는데, 주위가 환하자 자꾸 주위를 의식하며 작품에 시선이 오래 머물지 못하는 것 같아, 차라리 조금 어둡게 하니 그 효과가 훨씬 좋았다.

그 상황을 지켜보면서 우리가 어머니 자궁 속에서부터 어둠이 익숙해서 어둠 속에서 편안해지는 것이라는 생각이 들었다. 나무로 만든 긴 의자 두 개를 갤러리 중앙에 두었고, 이벤트가 없는 기간에는 이미 전시가 끝난 일부 작품들을 두어 달에 한 번씩 포인트 벽지를 바른 안쪽의 상설전시장에 그 내용을 바꾸어 전시했다.

관람객들은 갤러리의 흰 벽에 걸린 작품을 보지만, 결국 작품은 어느 집의 벽지 위에 걸릴 것이기에 친밀한 가상체험을 해보라는 의미였다. 또 그 전시장에는 커피포트와 커피를 준비해서 마시며 음미하는 공간으로 준비했다. 관람객들은 전시장에 걸린 그림을 보고 웬만하면 그곳에 오래 머물며, 여러 미술잡지들을 읽어보는 등 응접실 같은 전시공간으로 여기며 좋아했다.

또 일정 수준을 넘어선 단골관람객들은 미술잡지를 보며 갤러리 관장인 내게 스스럼없이 한국미술의 경향에 대한 소견을 내놓았다. 언젠가 우리 단골관람객 중의 한 명이던 남자 대학생이 미술잡지에 기고된 글 중, 특히 한 편집장의 글에 대해 다양한 의견을 내놓았다. 내가 잘 아는 편집장이었기에 글 쓴 분께 일반 독자의 적극적인 목소리를 전달해주고 싶기도 하고 그 대학생 관람객의 자세가 예뻐서 "그분께 글 읽은 소감을 편지로 써보실래요?" 했더니 정말 그래도 되냐며 얼굴을 붉히며 반문했다. 그러고는 독자로서 진지한 글을 써주었다. 나는 그 편지를 받아 후에 그 편집장에게 전하는 수고로움을 자처했는데, 미술동네의 전문가와 일반 독자가 함께 소통하는 순간이었다.

이렇게 하나코갤러리의 모든 것 하나하나에 신경을 썼다. 1년의 전시기간 중 대중이 작가로 참여하도록 하는 등 노력을 계속했더니 관람객들의 평가가 이루어졌다. 그것은 갤러리를 다녀간 분들이 인터넷 블로그나 카페에 만족하는 글을 올린 것이다. 그 글들이 많은 언론에서 하나코갤러리의 전시회를 찾게 만들었다.

나는 그때 처음으로 인터넷의 힘을 실감했다. 아니 일반 대중의 힘에 놀랐다는 사실이 정확한 것 같다. 두 차례에 걸쳐 《조선일보》에 갤러리가 기사화되었는데, 특히 전면에 기사화된 뒤 제주도에서도 그 갤러리 전시 운영 노하우에 대한 전화가 오는가 하면 타 지역에서도 갤러리 오픈 중인 예비 운영자님들의 방문이 이어졌다.

신문 기사는 다른 언론을 불러 미술전문지 《PUBLIC ART》는 물론 《여성중앙》 같은 월간지에 두 쪽 이상 특집기사로 다뤄졌고, 다시 전국의 관람객을 불렀다. 가족들이 모두 함께 보는 전시회를 위해 미술관 나들이를 검색하던 중에 덕수궁미술관과 예술의 전당을 보류하고 하나코갤러리에 왔다고 하시는 분들도 있었다. 수원이나 하남, 인천, 분당은 가까운 곳에 속할 정도로 전국에서 관람객들이 꾸준히 모여들었다.

하나코갤러리에서 전시한 작가들이 더 큰 갤러리로 그 다음 전시회 제안을 받아갔고, 아트페어 관계자들의 방문이 이어졌고, 특정 층의 미술전문가들이 갤러리를 방문했다. 이쯤 되니, 이름 모를 작가들이 사전에 약속도 없이 작품을 가지고 와서 기다리는 일들이 비일비재했다. 중견작가 혹은 대학에서 강의하는 작가들이 100호짜리 작품까지 들고 와서 고민을 털어놓았고, 날씨가 안 좋은 날도 소소한 이야기를 나누고 싶어 방문하셨다. 그러나 너무 넘쳐도 모자라도 안 되는 것이 일 진행이고, 사람관계이기 때문에 그분들의 방문에 주로 들어주며 힘내서 정진하시라는 조언 정도를 해드렸다.

작가, 독립 큐레이터 등 미술현장 사람들은 물론, 수원에 사는 임신 마지막 달의 엄마가 여섯 살짜리 딸아이와 함께 오기도 하고, 약수터에 가던 노부부도 오고, 여든 줄의 두부공장 사장님도 관람객으로 찾아주는 갤러리가 되었다. 여중생도, 여고생도 학원 오고가는 길에 들러 사진을 찍고 가는 단골 갤러리가 되었다. 하나코갤러리는 이렇게 다양한 직업과 나이의 사람들이 드나드는 갤러리가 되어 세상에 그 이름이 회자되기 시작했다.

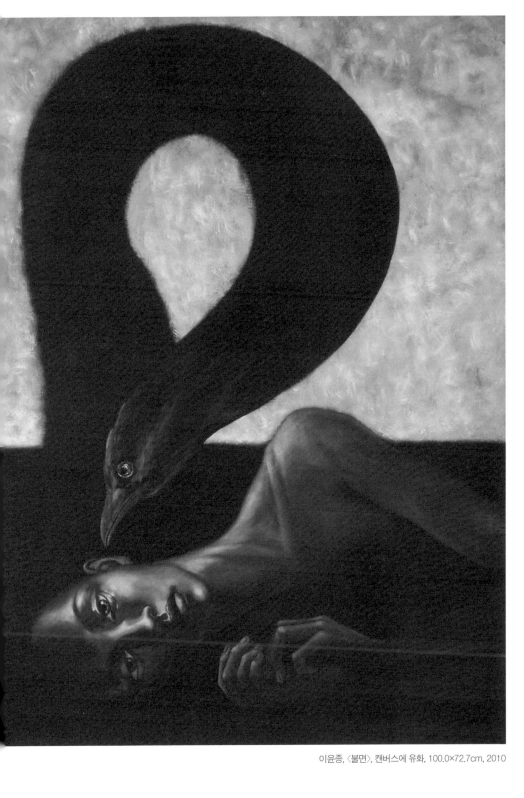

이윤종, 〈불면〉, 캔버스에 유화, 100.0×72.7cm, 2010

관람 3년차, 열한 살 꼬마가 그림을 사다

꼬마는 처음 갤러리 나들이를 컬렉터가 아닌 일반 관람객으로 시작했다

하나코갤러리에 점점 단골 관람객이 늘기 시작했다. 우리가 성의껏 준비한 전시회를 많은 분들이 봐주면 갤러리로서는 고마운 일이다. 갤러리에 생명이 꿈틀거리는 것이다. 대중들이 갤러리에 와서 서슴없이 말문을 텄다. 나 또한 아주 바쁘지 않은 경우 일일이 다가가 편안한 이야기를 즐겼다.

그러던 중에 성남이나 잠실에서 사업하는 분들이 사업 계약을 한 협력업체에 감사의 선물로 그림을 주려고 한다며 방문하기 시작했다. 이렇게 서서히 일반 관람객들이 몇 번 다녀가고 친분이 쌓이니, 그림을 사고 싶다는 말을 했고, '함께 볼거리가 있는 전시회'를 지향하며 갤러리를 연 내게는 참으로 짜릿한 감동이었다.

그러던 중에 기분좋은 대단한 사건이 하나 있었다. 열한 살짜리 남자아이가 우리 갤러리 나들이 3년 만에 그림을 구입한 것이다. 그 이야기는 인터넷에서 이미 유명한 이야기가 되었고, 『알고 가면 미술관엔 그림이 있다』에 올린 이야기지만, 이 책은 미술현장에서 전시기획을 할 분들을 위한 것이기에 그들에게 전하고 싶은 메시지를 블로그에 올린 글 그대로 옮겨야겠다.

" 2008년 2월, 초등학교 5학년이 된 설민수^{당시 11세} 군이 하나코갤러리에서 전시 중인 김형구 작가의 작품 〈사업가〉를 구입했다. 아마도 우리나라에서 미술작품을 자신의 안목과 의지대로 산 사람 중 최연소 컬렉터가 아닐까 생각한다. 설민수 군이 그동안 모아온 용돈과 엄마에게서 약간의 도움을 받아 작품을 구입하기까지 남다른 뒷이야기를 해야 할 것 같다.

나는 갤러리 개관전을 준비하며, 책을 쓸 때 민수를 만났다. 그때 민수는 초등학교 1학년이었는데, 또래 아이들에 비해 유난히 미술에 자신이 없는 아이였다. 그 뒤로 꾸준히 내 책의 독자가 되었고, 내가 하나코 갤러리를 개관하면서 일주일에 한 번씩 거의 빠짐없이 방문하여 다양한 장르의 전시작품을 관람하고 관람 시 갤러리 강좌작가들과 전시작품에 관한 감상토론도 하였다. 그때 항상 그림을 못 그린다고 자신 없어하던 민수에게 나는 언제나 "민수야, 그림을 못 그려도 보는 것은 상관없어. 선생님은 축구를 못해도 보는 거 좋아해. 그림은 손으로 그리는 재주도 중요하지만, 보아내는 능력도 중요한 거야. 작품감상 소감에는 멋있는지 안 멋있는지는 없으니까, 자기가 특별히 마음에 드는 작품이 있으면 한두 점이라도 용감하게 다가서서 살펴보고, 의문을 가져봐"라고 말했다.

왜냐하면 그림이란 정말 손으로 잘 그리는 능력만큼 잘 보는 능력도 중요하기 때문이다. 하나코갤러리의 설립취지가 미술 전문가는 물론이고, 미술 비전공자인 '일반인과 어린이까지도 함께하는 전시공간'이라 는 것을 생각하면 엄마가 운전하여 데려오는 수고가 있었지만, 민수가 햇수로 3년을 우리 갤러리와 함께한 것이 이상할 것은 없었다. 그런 단골 관람객인 민수가 전시 중인 김형구 작가의 작품들을 감상하던 중, 특히 마음에 드는 작품을 말해보라는 내 질문에 〈사업가〉와 〈자화상〉이라는 제목의 인물화 두 점을 지목했다. 그 두 점에 대해 나와 한참 동안 밀도 있는 대화를 나눈 뒤 민수는 방명록에 인상적인 글을 남기고 돌아갔다. 그런데 며칠 후 다시 오더

니 그 두 점 앞에서 가다 서다를 반복하며 이리 보고 저리 보고 하는 민수의 눈빛이 그전과 달랐다. 꽤 진지하던 민수는 그간 하나코갤러리에서 본 작품 중에도 마음에 드는 것이 많았고, 예술의 전당에서 본 작품 가운데에도 마음에 드는 작품을 만난 적은 있지만, 이 작품들은 사고 싶을 만큼 자꾸 생각이 났다고 했다. 어느새 민수는 오랜 시간 내 갤러리와 함께하면서 미술감상법이 일정수준을 넘고 있었다. 나는 정말 행복했다. 언제나 똑똑한 민수가 미술만은 너무 자신 없어하여 어떻게 하면 편안하게 받아들이게 할까 고민했기 때문이다. 나는 언제나 민수와 나누는 대화를 좋아했던 터라 그날 일정도 여유롭고 하여 화가들의 작품 가격이 형성되는 여러 조건과 미술시장 구조에 대해, 비록 아이이지만 성의껏 알려주었고 김형구 선생의 작품세계도 말해주었다. 그런데 민수가 갑자기 "김형구 작가님의 〈자화상〉과 〈사업가〉가 얼마예요?" 하고 물었다. 민수는 유화작품인 〈자화상〉은 물감을 두텁게 덧칠한 마티에르와 입체적인 코와 눈빛이 마음에 든다고 했고, 수채물감과 펜을 사용한 작품인 〈사업가〉는 보는 각도에 따라 얼굴 표정이 달라지고, 번지기 기법과 푸른색이 감도는 것이 마음에 든다고 나름대로 당당하고 훌륭한 감상평을 하였다. 나는 많은 분들이 작품을 함께할 수 있도록 김형구 작가와 상의하여 가격을 많이 낮춘 작품가를 말해주었는데, 민수는 "아, 엄마 아빠만 허락하신다면 저도 살 수 있을 것 같아요"라고 말하고는 흥분하여 얼굴이 분홍빛으로 물들었다. 다른 날과 분명 달랐다. 그날 갤러리에서 집으로 돌아가는 차 안에서 민수는 엄마에게 본인이 가지고 있는 돈에 엄마가 조금만 보태주면 작품을 살 수 있으니 도와달라고 했단다. 그 며칠 뒤, 민수가 지목한 두 점 중 〈자화상〉은 부산에서 오신 분이 사셨다.

그 후 오시는 분들이 마음에 드는 작품을 말할 때면 〈사업가〉를 꼭 지목하여 나는 여러 생각을 했다. 가능하면 어린 민수에게도 좋은 경험을 갖게 하고, 마음이 따뜻한 작가에게도 어린이 고객에게 작품이 팔리는 신선한 체

험을 하게 해야겠다는……. 열린 생각을 가진 민수 어머니의 도움도 한몫하여, 2008년 2월 29일 전시 개막식여러 사정상 전시 개막식을 전시 기간 중간에 가졌다 직전에 민수가 작품을 구입하고, 빨간 스티커를 직접 붙이게 하기까지, 나는 1박 2일 동안 숨 막히는 여러 통의 전화로 작전을 펼쳤다. 그 작품은 많은 분들의 관심을 받고 있었기 때문이다.

작품 보는 안목이 높은 민수와 아들의 생각을 받아주신 민수 어머니와 훌륭한 작품임에도 겸손과 배려의 작품가로 우리 갤러리에서 함께한 김형구 작가가 있었기에 이런 신선한 사건이 생긴 것 같아서 흐뭇했다. 참고로 인물화 작업을 주로 해오던 김형구 작가는 우리 갤러리 전시회에서는 아담한 갤러리에 맞도록 대형 인물화 두 점을 빼고는 모두 작은 풍경화와 인물화를 준비하였다. 작품가도 많이 낮춰주신 성정이 해맑은 소년 같은 분인데, 팔린 네 점 가운데 한 점은 작품 창작을 하는 작가가 구입하고, 나머지 세 점은 일반 관람객들이 샀다. **99**

상업갤러리의 큐레이터

상업갤러리에서 일하는 사람들은 '갤러리스트' 혹은 '딜러'라고 해야 한다

우리나라의 인사동, 사간동, 청담동 등 전국적으로 갤러리 수는 2010년 기준으로 500개가 넘는다. 우리나라 전시장의 80~90퍼센트가 문화관광부에 등록되지 않은 상업갤러리다. 자, 그렇다면 상업화랑, 즉 갤러리에서 근무하는 사람들, 사회에서 큐레이터라고 부르는 것이 보편화된 사람들의 명칭은 적당할까?

사실은, 아니다.

그것은 상업갤러리에서 하는 업무의 성격과 박물관, 미술관에서 하는 업무 성격이 언뜻 보면 같은 듯 하지만 많이 다르기 때문이다. 그렇다면 갤러리의 큐레이터를 어떻게 불러야 할까?

아트딜러? 갤러리스트? 나 또한 입에 착 붙지 않는 명칭보다 우리 사회에서 통용되는 큐레이터에 더 익숙하다. 상업갤러리에서 근무하는 큐레이터들에게는 올바른 명칭이나 채용기준이 없다. 미술계 각 부처에 종사하는 관계자들 사이에 이제라도 여러 의견을 수렴하여 이들이 해내는 의미를 담아 올바른 교통정리를 해야 한다는 움직임이 일고 있다.

현재 한국큐레이터협회KAMCA : Korea Art Museum Curators Association가 있기는 하다. 협회는 2007년 8월 공식출범했다. 자체 검증 시스템을 도입하고 현재 서울의 일

부 국공립 및 사립미술관의 전현직 큐레이터와 독립 큐레이터들이 협회를 주도하고 있다. 초대회장은 우리나라 큐레이터 1세대인 박래경 전 국립현대미술관 학예실장이 맡았다.

하지만 갤러리에 근무하는 우리 큐레이터들은 현재 이 협회에 등록할 수가 없다. 그 자격을 문화관광부에 등록된 미술관에서 5년 이상 일한 큐레이터로 제한하고 있기 때문이다. 앞에서의 박물관·미술관 학예사 자격제도 안내를 보았다면 그 만만찮은 이유를 알 수 있을 것이다.

이제는 상업갤러리 큐레이터들도 명칭 정리와 함께 열악한 근무환경 개선과 기본적인 업무에 도움을 받을 수 있는 별도의 협회 발족이 필요하다고 생각한다. 이런 상황에서 나는 이 책에 박물관·미술관이 아닌 상업갤러리 현장 이야기를 쓰면서 '큐레이터'라는 용어를 사용하고 있다. 그 이유는 내가 받는 메일의 99퍼센트가 상업갤러리 현장이야기와 그 현장에서 일할 큐레이터들의 자질에 대한 조언을 구하고 있기 때문이다. 그분들이 큐레이터라는 용어를 사용하기 때문에 그 눈높이를 맞추기 위해서이기도 하고, 사회에서도 현재 큐레이터로 통용되고 있어서 이해를 구해야 할 것 같다.

사실 갤러리를 운영할 때나 외부 다른 갤러리의 총책임자였을 때, 사회에서 만나는 선생님들 모두가 나를 '관장님'이라고 불렀다. 미술관의 '장'이 관장이기에 나는 대표라는 말이 더 맞다고 생각하여 명함에 그렇게 넣었는데, 밖에서는 계속 '관장님'이라고 불렸다. 이렇듯 용어란 사회 통용에 따르는 것이다. 이즈음 나는 어떤 직함으로 불리기 이전에 내 마음을 기준으로 스스로 갤러리마니아라고 생각했다. 내 첫 출발이 그러했고 내가 지향하는 바가 그쪽이 맞는 것 같아서 그렇게 생각한다. 우선 나는 직업과의 상관관계를 떠나서 언제나 많은 미술작품 전시회의 진지한 관람객이다.

그 다음은 전시장에서 전시기획을 하고 있고, 부끄럽긴 하지만 이렇게 미술에 관한 글을 쓰고 있기도 하다. 또 중간 중간 여러 미술작가들의 작업실에서 편안

한 담소를 즐긴다. 적지만 미술작품도 갖고 있다. 모든 것이 전시장의 미술작품 들과 통하고 있으며, 이 일들 중에서 내게 더 중요하고 덜 중요한 일은 없다.

나는 앞으로도 이렇게 미술을 사랑하며, 또 더불어 여럿이 미술을 함께 즐기고자 소개자 역할로 살아갈 확률이 99퍼센트이기 때문이다. 그래서 나는 '마니아'인 것이다.

서양에서 시작한 전시문화가 우리나라 문화와 만나면서 명칭에 혼동이 온 것이 사실이다. 큐레이터, 코디네이터, 갤러리스트, 딜러. 이렇게 다양하지만, 사실 명칭보다 미술동네에서 일하는 우리들의 마음가짐이 더 중요하다고 생각 한다.

전시기획, 전시진행, 작가 섭외, 홍보, 판매, 관람객 교육, 소장품 관리, 그 밖의 자료정리, 행정업무, 청소 등을 다 해내고 있으니 그 직책의 명칭이 뭐 그리 중요할 것인가 싶기도 하다. 그 진정한 의미만 알면 되지 않을까.

그래도 현 상업갤러리 큐레이터들에게 꼭 맞는 명칭을 말해보라고 하면 나는 차라리 만능 가제트손, 소머즈, 원더우먼 중에서 고르겠다. 우리나라 미술현장에 있는 모든 큐레이터들을 생각해보면 참 장하다.

갤러리에서 근무하는 큐레이터의 월급은 2009년까지는 경력에 따라 70만 원에서 130만 원 정도였다. 경력과 근무연수에 따라 또는 갤러리들에서 담당하게 되는 업무에 따라 약간의 차이는 있지만, 당시까지만 해도 큐레이터 평균 초봉은 100만 원에서 시작했다. 물론 갤러리 운영규모마다 달라서 4대 보험이 되는 등 이보다 더 많이 받는가 하면 내가 아는 어느 갤러리 관장님은 큐레이터가 기획전에서 작품을 많이 파는 일에 일조를 하자 성과급을 더 주는 경우도 있었다. 7년이 지난 2017년, 갤러리 큐레이터 초봉은 얼마나 될까? 개인적으로 설문지를 작성해 19명을 대상으로 조사해보니, 평균 170만 원 정도였다. 이 보다 적은 150만 원 미만인 사람도 5명이나 있었다. 기업에서 운영하는 갤러리 큐레이터는 4대 보험과 220만 원 정도의 급여를 받는 사람도 있었다. 어쨌든 참 열악한 조건이다. 이쯤 되면 그렇게 어렵고 어려운 미술작품을 취급하는데 '이것밖

에 안 돼'라고 생각할 사람들이 많을 것이다. 또 한편에서는 이것 밖에 안 되는 월급이지만 한국 미술현장에서 미술작품과 늘 함께하는 환경에 따른 혜택으로 생각하여 부족한 월급을 대신하자라고 생각하는 사람들도 있을 것이다.

어느 방향으로 생각을 하든, 이곳에 들어왔으면 근무하는 마음가짐에 도움이 되도록 긍정적인 마음으로 일했으면 좋겠다. 미술작품을 좀 더 많은 사람들과 공유하고 작품이 많이 팔려서 작가도 갤러리도 좀 더 풍족할 날이 빨리 오기를 바라면서 일하자고 말하고 싶다. 나 또한 한 계단 한 계단, 지금까지 올라오며 긍정과 열정의 힘을 믿었다. 기꺼이 일을 했고, 그 안에서도 재미를 느끼며 계속 또 다른 재미를 찾아내고 있다. 누가 뭐래도 나는 행복한 사람이다. 돈이 없다는 것은 불편할 뿐이지, 내 인생의 행복지수에는 아무런 영향을 줄 수 없다.

이윤종 〈Everything in its right place〉, 캔버스에 유화, 60.6×45.5cm, 2010

즐겁게 미친 큐레이터

어떤 일을 하더라도 미쳐서 해야 하고, 미치려면 완벽하게 미쳐야 한다

내 기억 속에는 갤러리에서 몸뻬 옷을 입고 일하던 한 명의 큐레이터가 있다. 갤러리에서 몸뻬 옷이라니. 근무복으로 영 아닌 것은 사실이다. 하지만 그녀는 전시작품을 설치하는 날, 화요일 혹은 목요일 오후에 몸뻬 옷으로 갈아입었다. 내가 운영하던 갤러리에서 근무하던 그녀.

작품을 설치할 때는 전시장 문을 닫고 우리끼리 설치했는데, 후다닥 잰걸음으로 오고가며 흰 벽에 부분 페인트칠 하는 것은 물론이고 때에 따라서는 사다리를 올라탔다. 그녀는 전시작품 설치를 위해 몸뻬 옷차림으로 긴 머리는 대충 틀어 올려 묶고 매니큐어를 바른 맨발로 전시장을 누볐다.

처음 갤러리에 왔을 때는 맨발로 전시장을 누비지 않았는데, 전시작품을 설치하는 날 내가 구두를 벗고 맨발로 일하는 것을 보고 한두 번 따라하다가, 구두를 벗는 것이 얼마나 좋은지 알았다며 계속 따라했다.

그렇게 작품을 설치하며 "조금만 오른쪽으로, 아니 너무 많이 갔어. 조금만 왼쪽으로"라는 내 애매모호한 위치 지적에도 흰 면장갑을 낀 손가락으로 액자의 균형을 감각 있게 잘 맞추어 설치하고는 했다. 무겁고 큰 작품을 들고 옆 작품들과 높이와 좌우 균형을 맞추기도 어려운 상황인데, 굳이 내가 서 있는 곳까지 물

러 나와서 확인하고 다시 가서 균형을 맞추고는 했다.

그녀는 철에 따라서 몸뻬 옷을 바꾸어 입었는데, 나는 그때 몸뻬 옷이 그리도 멋있는 패션인지 처음 알았다. 그녀의 열정과 긍정의 태도 때문에 그렇게 보였다고 생각한다.

개막식날도 그녀만의 알뜰하고 센스 있는 테이블 세팅법이 있었다. 우체국에 전시 리플릿을 보내러 가면서도 머리를 썼다. 한 곳이라도 더 홍보하기 위해 더 많이 가지고 가려고. 컴퓨터 다루는 솜씨가 나보다 조금 더 나은 정도였는데, 언론보도용 파일을 작성할 때는 집에 가져가서라도 반드시 해 왔다. 물론 나는 집에까지 가서 연장 근무하는 것을 말렸다.

늘 무엇을 하든 열심히 하고, 그 어디에 있든지 존재감이 있는 사람이었다. 한 번도 지각을 한 적이 없었다. 한 번도 전시장 안에서 얼굴을 붉힐 정도로 매너 없는 행동을 하지 않았다. 작품이 작가에게 자식 같은 존재라면, 전시장은 운영자의 안방이다. 자기 집 안방에 작가의 작품을 거는 것이다. 그만큼 소중한 공간 안에서 직원, 작가, 관람객 그 누구라도 조금 매너 없는 행동을 할 때는 속상한 것이 사실이다.

어느 날은 일할 때 긴 머리가 불편했는지 머리를 틀어 올려 갤러리에 있던 유화붓을 비녀처럼 꽂고 일에 열중하고 있었다. 그런 그녀의 옆모습이 몹시 예뻐서 한참을 보다가 그녀에게 들키고 말았다.

"왜요? 관장님. 커피 드릴까요?"

그녀는 아이처럼 웃으면서 말했다.

"아냐, 예뻐서 그래." 했더니 "에이, 관장님은 모든 사람들을 예쁘다고 하시잖아요. 제 머리가 미친 여자 같은가요? 머리카락이 자꾸 얼굴을 간질여서……." 하고 혼자 큭큭 웃던 그녀에 대한 기억이 생생하다.

그녀는 나를 스쳐간 수많은 사람들 중 하나다. 그녀의 월급은 다른 갤러리 큐레이터처럼 많은 편이 아니었다. 여느 갤러리와 다름없이 내 갤러리에도 쌀독이

가득하지 않아서 많이 줄 수 없었는데, 참으로 열심히 일해주었다. 열심일 뿐만 아니라 즐겁게, 신나게 일했다. 일처리를 세련되게 하면 좋지만, 어설퍼도 그 속이 진실하면 된다고 나는 생각한다. 진실한 근무태도가 있다면 어느 날인가 세련되고 체계적인 일처리도 가능하지 않을까.

그녀가 유학가기 전까지 5개월을 같이 일하는 동안 나는 그녀의 즐거운 웃음을, 그녀의 긍정적인 웃음을, 그녀의 열정을 사랑했다. 그녀가 머리카락을 유화붓으로 비녀처럼 틀어 올려도 미쳐 보이는 게 아니라, 즐겁게 일에 미쳤기에 사랑했다. 즐겁게 미친 큐레이터, 즐겁게 미술과 친해진 큐레이터였다.

사람은 어떤 일을 하든 미쳐서 해야 하고, 미치려면 완벽하게 미쳐야 한다. 나는 복이 많은 사람이라서 내 갤러리에서 좋은 사람들을 식구로 만나서 일하곤 했다. 내가 운영하던 갤러리의 큐레이터뿐만 아니라, 갤러리에서 운영하던 아카데미에 나오던 작가까지도 그랬고, 내가 다른 갤러리에서 근무할 때 만난 큐레이터들도 그랬다. 대부분 즐겁게 일해주어 고마웠다. 나는 그들을 많이 사랑한다. 하지만 제대로 챙겨주지 못한 것이 안타까울 뿐이다. 모두들, 보고 싶다.

이윤종 〈선량한 나의 미소는 끊임없이 스스로를 의심하는 데서 온다〉, 캔버스에 유화, 60.6×72.7cm, 2016.

무늬만 전시기획자

한 점의 미술작품, 한 장의 글이 나오기까지 작가에게는
눈물 나는 고통의 시간이 있다

일주일 전에 어느 중견 작가에게 전화 한 통을 받았다. 속상한 하소연을 한 참이나 들어야 했다. 오늘은 아는 관장님이 운영하는 갤러리에 갔다가 앞의 작가가 겪은 일과 유사한 다른 경우에 대해 들었다. 관장님은 본인 이야기 속 그 사람에게 "당신은 이 미술동네를 떠나시오"라고 말하고 싶었단다. 스스로 전시기획자라고 말하지만, 그런 자질이 전혀 보이지 않는 사람들이 있다. 근래에 나타난 것인지, 아니면 처음부터 많았는데 몰랐던 것인지는 모르겠지만 요 근래 2, 3년 내에 그들의 행동이 여러 사람들의 눈에 많이 띄고 있다.

이들이 다른 일을 하며 이 일을 앞세워 개인의 이익을 얻으려고 한다는 점을 말하려는 것이 아니다. 다만 경제적 효용과 시장의 원리에 미술작가들, 신생 갤러리를 이용하는 과정이 문제다. 모든 창작 작가들은 문화유산의 창작자로 존중하고 예우 받아야 할 대상이다. 창작인들의 고뇌, 그들의 지적 창작물을 이용하여 명예를 얻고, 다른 사업에 물질적인 상승효과를 바란다면 최소한 예의는 갖추어야 한다고 생각한다.

문화예술의 가치는 경제적인 측면이 아니라 예술 자체에 내재된 고귀한 가치의 측면에서 먼저 찾아야 한다. 누가 전시회를 기획하든 예술사업의 정당성 또

한 근본적으로 이런 관점이 중심이 되어야 한다. 그 사람들은 자신의 사업을 위해 순진한 작가들의 고귀한 창작품을 교묘하게 이용하고 있다. 한 점의 미술작품이 나오기까지, 한 장의 글이 나오기까지 작가들에게는 눈물 나는 고통의 시간이 있다.

창작 작업에 몰두하다 보니, 세상 돌아가는 것에 조금 어두운 작가들에게 웃는 얼굴로 다가가 그들의 그림을 가져다 음식점, 바, 외제차 파는 영업소에 한 달여 동안 설치한다. 물론 팔리면 작가에게 판매가의 일부가 돌아가겠지만, 책과 미술작품은 한번 본 이상 그 고귀한 가치가 생명력을 잃을 수밖에 없다. 왁자지껄 떠드는 부유한 고객은 그곳에 걸린 그림에 별 관심이 없다. 어떤 대가도 없이 음식점 벽에 일정한 전시기간 동안 걸었다 내리면 그 작품의 생명력은 끝이다. 글도 어느 매체에 올라가면 생명력을 잃는다. 글이든 그림이든 형태가 그 대로 남는다 하더라도 그 작품만의 존귀함은 생명력을 잃는 것이다.

세상에 아직 이름을 알리지 못한 중견작가들은 잠시 찾아오는 작가로서의 조바심 때문에, 아쉬운 한 줄의 경력 때문에, 그 아슬아슬한 술을 파는 바의 벽에 걸리는 전시회 제의를 받아들인다. 혹시나 하는 희망을 걸지만, 그 전시 경력은 누구도 알아주지 않는다. 그렇게 걸어놓고 돌아온 날 밤에 나에게 전화를 걸어 "작품에 흠이 가면 어쩌지요? 취객이 휘두른 술잔에 오물이라도 묻으면 어쩌지요? 걸어놓고 와서 생각해보니 속상해요"라고 말한다. "조금 진중하게 생각하시지 그러셨어요, 선생님"라고 반문했더니 "그곳 사장님이 작가들 좋아하고 발도 넓대서……"라고 말끝을 흐렸다. 이런 유사한 상황들을 아는 작가 선생님들로 인해 예전에 이미 몇 번 본 적이 있다.

국적 불명의 전시기획자들이 누군가와 자리를 만들어주어도 작가라는 직업에 대해 단순한 호기심을 지녔거나, 엉뚱한 것을 요구하는 사람들이 대부분이다. 작가는 그런 곳에 작품설치를 제안해오는 무늬만 전시기획자 혹은 자신의 작품 을 잠시라도 품고 있을 그 공간의 주인장 됨됨이를 제대로 살펴보고, 설

치할 장소도 제대로 보고 난 뒤 본인들의 고귀한 작품을 건네주기 바라는 마음이다.

술 파는 바는 바일 뿐 벽에 조명 달고 와이어를 설치했다고 해서 갤러리가 되는 건 아니다. 글이든 미술작품이든, 작품이라는 존재는 창작 작가에게 자식과 같은 의미다. 때문에 이런 작가들을 간혹 만나면 너무 속상하다.

또 무늬만 기획자가 국적 불명의 아트페어 행사를 만들어 신생 갤러리 관장들에게 영업을 하고 참가비를 받는 경우도 있다. 아무리 아트페어가 난립한다지만, 관람객이나 고객들이 없을 것을 알면서도 갤러리들을 현혹하여 참가비를 받고 있는 것이다. 대부분의 결과는 참가 갤러리들의 목돈만 날리는 것으로 이어진다. 또 그들은 어렵게 지켜내는 일부 갤러리에 대해 여럿이 함께한 자리에서 운영체계에 대해서 비하한다. 예술에 대한 안목은 찾아볼 수 없고, 어떻게든 특정 지역에 자신의 군단을 구축하여 전시기획 뒤에 숨겨놓은 겸업에 작가들을 이용만 할 뿐이다. 무늬만 전시기획자인 그들이 드나드는 한국미술의 심장, 인사동의 풍경이 안타깝게 느껴지는 이유다.

이윤종〈Web〉, 캔버스에 유화, 60.6×72.7cm, 2011

예민한 작품 기증

기증 받은 작품은 전시 후에도 작가에게 유용한 역할을 한다

사람은 마음과 마음이 통하기만 하면, 국적을 떠나 감사하는 마음을 참 근사하게 표현하기도 하는 것 같다. 아는 갤러리에서 초대전을 한 일본 작가가 본국으로 돌아가면서 전 작품을 기증한 이야기를 전해 듣고 든 생각이다.

보통 초대전이 끝나면 작가는 작품 한 점을 갤러리에 기증한다. 이때 기증은 그동안 감사했다는 마음을 표현하는 것이라고 생각한다. 전에는 대부분의 작가들이 그렇게 했다. 예전에 내가 근무하던 갤러리의 상황을 보면, 작가들이 작품을 많이 팔아서 갤러리 측에 군이 기증하지 않아도 되는데, 감사의 뜻으로 웃으며 기꺼이 기증하곤 했다. 그러면 관장님은 고맙다고 웃으며 기분 좋게 받았다.

그런 일이 있으면 기증 받은 분은 자연스레 미술현장 지인들에게 담소 중에 이 이야기를 하게 된다. 미술현장의 사람들은 만나면 골치 아픈 일 이야기는 하지 말자고 해놓고 결국은 일 이야기를 하는데, 이런 편안한 자리의 단순한 이야기도 전시회와 전시회가 엮이는 역사의 순간이 되곤 한다.

나는 갤러리를 개관할 때, 예전에 근무했던 갤러리들의 전시계약서 양식이 너무 복잡하고 인정머리 없이 빡빡하다는 생각이 들었기에 계약서류에 '작품 한 점 기증'이라고만 적었다. 그리고 전시가 성립될 때는 작가에게 기증 받는 작품

은 전시공간을 내준 대가로만 받는 것이 아니라 전시가 끝나고도 작가를 위해 유용한 역할을 할 것이라고 미리 말해둔다.

같은 이야기라도 전시를 내리는 날 알면 감정 상할 수도 있기에 그런 일이 없도록 기증에 대해서 나름 진지하게 설명한다. 그러면 작가들은 흔쾌히 기분 좋게 계약서에 사인을 한다. 하지만 전시회 전에 서류에 기분 좋게 사인하던 태도와 달리 전시작품을 내리는 날 얼굴을 붉히고 굉장히 언짢아하며 기증하는 경우도 많다. 이럴 때는 내가 무슨 나쁜 사람이 된 것처럼 참 낭패스럽다. 그럴 때 나는 아무것도 기증하지 말고 그냥 가져가라고 한다.

초대전을 하는 작가들 중 반 정도가 이런 상황이다. 전시 끝나기 하루 전, 기증받을 작품을 정했느냐고 묻기에 아직 못 정했다고 대답했다. 사실이 그랬다. 그림 그리는 마음을 이해하는 만큼 작가에게 전시회를 열어 전시장을 무료로 지원해주고도 어떤 작품을 기증 받겠다고 콕 집어 말할 수가 없다.

나는 작품을 기증 받기 전 늘 "혹시 이 중에 기증이 어려운 작품이 있으면 먼저 말씀해주세요. 그 작품은 피할게요"라고 묻는다. 그럴 때마다 "아닙니다"라고 대답하지만 "이 작품으로 받을게요"라고 말하면 "아, 그 작품은 다른 분 드리기로 했는데요"라는 대답이 돌아온다. "그럼, 이 작품이요"라고 말하면, "아, 그 작품도 다른 분 드리기로 했는데요"라고 대답한다. 이런 일을 다섯 번 정도 반복한 적이 있다. 결국 그 작가는 전시 중 가장 반응이 없던 작품을 스스로 지목하여 내게 떠다밀 듯이 주었다. 그런 작가는 좋은 전시회가 있어도 절대 추천을 해줄 수가 없다.

또 이런 경우도 있었다. 전시회 마지막 날 갤러리 안쪽에서 일하고 있었는데, 테이프로 포장하는 날카로운 소리가 전시장에 가득했다. 나가서 상황을 보니, 평소에는 그렇게 인사도 잘하던 작가가 그날은 "전시 고맙습니다. 이제 내려도 될까요?"라는, 다른 작가들도 다 하는 기본적인 인사 한마디 없이 후배를 시켜서 급히 작품을 포장하고 있었다. 흡사 죄지은 사람이 야반도주라도 하는 듯 후다

닥 작품을 챙기는 그런 작가에게는 기분이 상할 수밖에 없다.

　이런 행동들을 볼 때마다 마음이 상해서 나중에는 일부러 서류를 다시 만들어서 기증 작품 50호로 명기했다. 꼭 50호로 받겠다는 것이 아니라 손바닥만한 작품을 기증하면서도 굉장히 언짢은 표정을 보이는 작가들 때문에 일부러 그렇게 써놓은 것이다. 이렇게 작가와 전시기획자 간의 기증 문제는 전시진행 과정에서 벌어지는 민감하고 난감한 문제다. 그래도 세상에는 의리 있는 작가들이 많기에 좋은 기억도 많다.

　"그동안 신경써주셔서 정말 감사했습니다"라며 언제 썼는지, 손글씨 편지와 함께 작품 세 점을 기증하고 간 작가도 있었다. 전시가 시작하는 첫날부터 기분 좋게 "관장님, 부족한 저에게 이런 전시 기회를 주셔서 감사합니다. 마음에 드는 작품이 있으시면 미리 말씀하세요"라고 말하는 작가, "보관 가능하시면 100호짜리도 저는 괜찮습니다"라고 진심으로 예쁘게 말하는 작가도 있다. 작가가 그렇게 말한다고 해서 큰 작품을 달라고 하지도 않는다. 그들에게 작품은 자식과 같은 존재라는 것을 알기 때문이다.

　갤러리는 미술현장 사람들이 수시로 드나드는 곳이다. 전시회 기획이나 비평 글을 위해 좋은 작가를 추천해달라고 부탁하는 이 동네 지인들이 자주 있어서 그 기증 받은 작품들은 전시 뒤에도 작가에게 유용한 역할을 할 때가 많다. 또 차후에 작품이 팔리는 데 단초를 제공하기도 한다. 그러니 작품 기증 문제는 예민하기도 하지만, 매우 중요한 역할을 하므로 전시장을 후원해준 갤러리 측에 작품이 아까운 듯 너무 얼굴 붉히지 않았으면 하는 마음이 있다.

작가와 큐레이터의 대화

웃음도 실력이다. 큐레이터는 그것이 바로 자존심이다

 작가들 중에 아주 살가운 표현을 하는 이가 있는가 하면, 말하는 요령이 부족한 사람도 있다. 며칠 전 한 전시기획자가 내게 전화를 해서 기획전시회의 개요를 알려주며, 좋은 선생님을 추천해달라고 했다. 그래서 전시기획에 적당할 만한 원로작가를 추천하고 직접 작가에게 전화를 해서 좋은 전시회이니 참여해도 좋을 것 같다고 전했다. 그런데 기획자와 작가가 만날 수 있게 1차 섭외과정에 다리를 놓아드렸음에도 불구하고 일이 잘 안 되었다고 전화가 왔다.

 사건의 요지는 이렇다. 늘 말씀이 없고 어쩌다 하는 말씀은 억양이 강한 원로작가께서 직설적으로 전시진행 과정을 묻자, 사람 관계에 수줍음이 많은 전시기획자가 그 말투와 억양에 놀라 우물쭈물하여 처음부터 일이 꼬이기 시작한 것이다.

 또 작가들은 전시회에 함께 참여하는 작가들도 좀 가리는 편인데, 전시회에 그 젊은 작가랑 내가 왜 같이 걸리느냐고 하며, 그 전시장에 걸고 싶지 않다고 말했다고 한다. 하지만 내가 알기로 그 전시는 1, 2부로 나누어 주제별로 하기 때문에 젊은 작가와 원로작가가 한 공간 안에 걸린 것이었다. 이것을 말씀드렸으면 되었을 것인데, 원로작가의 목소리가 워낙 큰데다가 "그렇게 어린 작가와

어떻게……"라고 말하니 기획자는 거기에서부터 벽에 부딪힌 모양이었다. 그것이 전시회 구성의 미흡으로 보여 서로 일이 틀어진 상황이었다.

미술현장에서 일하는 사람들에게 유쾌한 사교성은 성공할 수 있는 조건이다. 전시장의 큐레이터는 이십 대에서 칠십 대까지 다양한 연령과 다양한 장르의 작가들을 만나야 하고, 다양한 관람객과 컬렉터를 만나야 한다. 거기다 관계한 언론사 기자들도 있다.

현장에서 가끔 느끼는 바이지만, 작가들과 나누는 대화가 어려울 때가 많다. 대화를 하던 중 그 전시회에 대해서 말도 다 안 했는데, 같이 참여하는 작가들 가운데 후배가 먼저 전시가 잡혔다고 발끈 화를 낼 때도 있다. 어떤 때는 그 전시회의 참여 작가가 본인의 전시경력이나 기타 이력에 못 미친다고 생각하여 한 전시장에서 같이 전시하는 것을 언짢아하는 태도를 보일 때도 있다. 다른 자리에서 만나면 그렇게 살갑고 좋은데, 전시회에 관해서는 까칠하니까 은빛 흰머리가 너무 차가워 보일 때가 있다.

하지만 그 빳빳한 자존심, 즉 그분의 실력만이 그 원로작가를 오늘까지 지켜오게 하는 힘이다. 어려워도 힘들어도 울지 않는다는 만화영화 〈캔디〉의 주제가처럼, 늘 의연하게 헤쳐 나가는 자세, 누가 알아주든 알아주지 않던 묵묵히 창작을 해나가는 자세 때문이다. 전시회는 작가들에게 생업에 관한 일 그 자체이다. 어느 분야의 누구라도 생업에 대해서 대충 넘어가는 경우는 없다.

누군가는 고집불통이라 할 것이고, 누군가는 까다롭다 할 것이다. 하지만 그래서 그런 멋진 작품을 출산한다고 생각한다. 중견작가, 원로작가들을 보면 참 순수한 사람들이라고 느낄 때가 많다. 작가들을 만나다 보면 연세가 많아도 아기 같은 이들도 있고, 사춘기 소년 같은 이도 있고, 우울증이 화로 나오는 사람들도 있다. 이제 이력이 붙어서 그런 작가들도 대부분이 다 예쁘게만 보인다. 그런 모습에서 내가 딸이 되어드리고, 내가 누이가 되어드린다. 그렇게 생각하면 쉽게 풀린다.

자존심, 참 중요하다. 세상에서 제 삶을 꾸려나가는 누구에게나 다 필요한 것이다. 창작작업을 하는 작가에게는 더더욱 그렇다. 누구나 쉽게 예술가의 길을 가지 않을 때는 다 그만한 이유가 있다. 예술은 열정만으로 가기에 너무 먼 길이고, 재능만으로 가기에도 너무 먼 길이다. 열정과 재능을 모두 갖추었다고 해도 그것을 제대로 표현할 수 있는 수완이 없으면 제 가치를 인정받기도 힘들다. 또 수완과 열정은 좋으나 재능이 없어도 힘들다. 이런 고단함을 이기고 당당하게 인정받고 당대의 유명한 예술가로 이름을 남긴다는 것은 힘든 일이다.

한 달이면 몇 번씩 찾아오는 또 다른 자신과의 싸움, 범람하는 물질문명 속에서 고독한 작업과의 싸움, 또 쉽게 돈이 될 미술의 유혹이 있기 때문이다. 이 모든 상황에서 굳건히 선 자세로 자존심을 지킨다는 것은 당당한 자신감이기도 하다.

반백년을 그렇게 살아왔으니, 당연한 자존심이라고 생각하면 어떨까 싶다. 그런 성품이 있어서 작품이 더 멋있게 빛나고 있다고, 멋있다고 생각하면 어떨까 싶다. 이왕이면 자존심을 살려드리면 좋겠다. 작가는 빳빳한 자존심에 살고, 빳빳한 자존심에 죽는다. 이왕이면 좋게 잘 풀어나가는 지혜를 발휘하자. 좋은 전시회를 하려면 어떤 방법으로든 대가를 치러야 한다. 본인의 이름이 걸린 전시회에 훌륭한 작가의 작품을 건다는 것이 얼마나 좋은 일인가. 웃으며 일을 진행하는 것이 실력이다. 큐레이터에게는 그게 자존심이다. 까칠한 것은 큐레이터들도 원로작가들 못지않으니, 여유를 갖고 부드럽게 웃었으면 좋겠다. 어느 분야, 누구나 진정한 자존심은 빳빳함보다 소탈한 웃음에서 나온다. 모든 것을 포용하는 웃음을 지을 때 그 모습이 더 자신감 있는 모습으로 비춰진다.

인순옥 〈샘(다섯번째 이야기)〉, 캔버스에 아크릴, 163.5×127.5cm, Acrylic on canvas, 2009

선생님,
제가 하는 정도면 하실 수 있어요

작가들의 손을 잡아주는 건 큐레이터만이 할 수 있는 일

"나는 그냥 그림만 그리고 싶어요. 컴퓨터는 도통 모르겠고, 그럴 필요가 있을까요. 제가 열심히 그림을 그릴 테니, 선생님이 절 도와주시면 안 될까요."

작품을 세상에 노출할 수 있도록 블로그 하나만 운영해달라는 요청에 작가는 아주 난감한 얼굴로 쑥스러워한다.

이런 경우도 있다. 큐레이터가 전시회에 작가를 추천해달라고 해서 작품이 맞을 듯한 작가에 대해 설명을 하니 매우 기뻐하며 당연히 모시고 싶다고 했다. 정중한 예를 갖추어 작가에게 섭외 요청과 공문을 발송해달라고 하자, 큐레이터는 좋은 작가를 알려주어서 정말 감사하다며 정중하게 작가에게 전화 드리고, 우선 전시진행상 외부 홍보 때문에 컴퓨터로 참가신청 파일을 보냈다고 한다. 그런데 며칠 뒤 그 중견작가가 내게 전화를 걸어 관장님이 그 파일이라는 것을 열어서 대신 작성 좀 해서 보내면 안 되겠느냐고 말한다.

또 참 난감한 상황을 맞은 것이다. 가끔 원로작가나 중견작가들이 이럴 때가 있다. 그 모습마저 좋기는 하지만, 외부에서 일하는 도중에 그런 전화를 받으면 난감하다. "그래도 하셔야 해요, 선생님. 컴퓨터가 천군만마 역할을 하는 걸요. 제가 선생님 작품과 주제가 맞는 전시회를 연결해드린데도 그분들이 일차적으

로 선생님을 알 방법이 있어야 하잖아요. 그분들이 선생님을 뵙기 전에 작품을 먼저 볼 수 있으면 그 과정이 더 매끄러울 것 같아요."

작가가 버틸수록 설득하는 말도 길어진다. 아날로그적인 것이 그리운 디지털 시대이기는 하지만, 어쩔 수 없이 필수적으로 해야 할 일이 있다. 신진작가들에게는 컴퓨터 다루기가 아무것도 아니지만, 대부분의 중견작가들에게 컴퓨터는 아직도 도깨비다.

작업실을 방문해보니 세상에 드러나지 않은 훌륭한 작품들이 많을 때도 있다. 안타깝다. 좋은 작품에는 인맥도, 학연도 돈도 필요 없다. 작품이 아깝다는 생각, 골방에 있는 작품이 아깝다는 생각이 들 수밖에 없다.

미술, 예술 하는 사람이 책 한 줄이라도 더 읽고 그림을 그려야 할 시간에 너무 컴퓨터에만 빠져서 아까운 시간을 죽이는 것도 안타깝지만, 작가 선정 과정에서 검색도 안 된다는 것도 안타까운 일이다. 등록 작가가 5만 명인 한국의 현 상황에서, 작가로 살아남기는 정말 힘든 일이다. 하지만 좋은 작품은 알려야 한다. 생각보다 너무 많은 작가들이 알려지지 않아서 안타까울 뿐이다.

두메산골에 사는 소녀 같은 중견작가에게 말하곤 한다.

"선생님, 기계치인 저, 이일수가 컴퓨터 하면 선생님도 하실 수 있어요."

몇 달 뒤, 그 작가는 흥분한 목소리로 사이트를 만들었다고 전화했다. 하루가 다르게 변화하는 세상을 우리도 따라가기 벅차지만 세상의 흐름에 두 발짝씩 늦는 작가들의 손을 잡아주는 것도, 미술 현장인으로서 큐레이터가 해야 할 역할이라는 생각이 든다.

인순옥 〈숲〉, 캔버스에 아크릴, 79×125cm, 2009

인순옥, 〈꽃 8-1〉(부분), 캔버스에 아크릴, 73×70cm, 2008

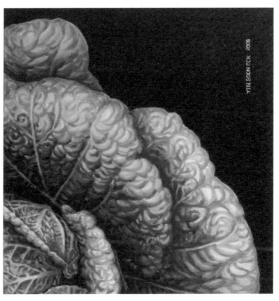

인순옥, 〈꽃8-1〉(부분), 캔버스에 아크릴 73×70cm, 2008

작가를 만나고 온 날의 일기

중년작가의 뒷모습이 남긴 것

쉰 살의 작가분을 만났다. 그 작가는 경기도에 사는데, 서울에 일을 보러 오시면 꼭 전화를 하고, 친한 벗을 만나러 와도 늘 전화를 해서 이제는 친한 작가들 중 한 분이 되었다. 그러고는 그 작가분의 친한 벗들과도 자리를 함께한 적이 여러 차례 있다.

그 작가의 작품은 그분이 살아낸 시대에서는 보기 드문, 그분만의 색이 분명한 표현주의 작품들이다. 세상과 인생을 보는 시각에는 모나지 않은 곧은 심지가 있고, 곱고 순박한 성품, 스타일 또한 누가 봐도 예술가 같은 차림새다. 어느 전시기획에 추천을 해도 어느 것 하나 부족함 없는 분이다.

우리 갤러리 전시회를 할 때는 오래도록 해오던 작품보다 다른 곳에 시선을 두고 계신 것이 느껴져 그 마음을 충분히 알겠기에그때 이미 혼란이 시작된 것 같다, 내가 초대하고 싶던 작품세계는 접어두고 새로운 그림들을 그대로 받아서 전시회를 열었다.

2년 전 아는 지인을 통해 나를 만나러 우리 갤러리에 오셨을 때만 해도 그 크고 탄탄한 풍채는 자신감이 넘쳤고, 지인들과 함께하는 술자리에서 한 잔 하시면 자청하여 지나간 팝송을 멋들어지게 불러 좌중을 즐겁게 만들었다. 힘 안 들

이고도 쉽게 사람을 웃게 만드는 싱거운 말재주도 있었다. 주머니 사정이야 작업만 하는 작가들이 대부분 그러하듯이 늘 넉넉하지 않았지만 그래도 그분만의 멋스러움이 있어서, 돈이란 없으면 조금 불편할 수는 있어도 그분의 진정한 멋스러운 삶에는 아무 문제가 없었다.

하지만 요즘 나는 그 작가를 만나는 것이 즐거울 수만은 없다. 슬픈 무언가가 가슴 한 자리를 차지하기 시작했다. 쉰이 된 작가에게서 느껴지는 요즘 모습은 기가 죽은 모습, 기가 꺾인 모습이기 때문이다. 웃고 있어도, 웃는 것이 아닌…….

그동안 해온 작품은 미술동네에 있는 우리들 눈에는 아우라가 느껴지는 정말 좋은 작품이지만, 판매가 좀 힘들다 보니 현실에서 그의 작품은 장성한 아들의 아비 노릇도, 연로하신 노모의 자식 노릇도 제대로 할 수 있는 힘이 되지 못했다. 가장의 역할을 제대로 할 수 없다는 사실에 울적해 보였다. 여전히 웃고는 있지만 그분이 사랑하는 지인들과의 관계에서도 예전같이 밝지가 않았다. 이것은 대한민국의 많은 작가들이 겪는 현실적인 문제이기도 하다.

마흔아홉에서 쉰으로 넘어가는 문턱에서 이렇게 힘겨워하는 중에, 지난주 금요일 미술동네분과 필자 그리고 그 작가분, 이렇게 셋이 함께 식사를 했다. 그리고는 헤어지기 전에 작가분의 성격으로는 정말 하기 어려운 말씀을 몹시 조심스럽게, 그 특유의 느린 목소리로 꺼냈다. "좋은 전시기회가 있으면 참여하고 싶다"는 말씀이었다. 그런데 맞은편에 있던 미술동네분이 곧바로 "요즘은 전시회에서 나이 젊은 화가들을 많이 찾네요"라고 말했다.

아, 그 순간 나는 작가 선생님의 당황하고 좌절하는 눈빛을 보고야 말았다. 말씀한 분은 요즘의 미술동네 풍경이 그러해서 그리 말씀한 것이고, 그분의 어법 또한 언제나 뚝 떨어지는 억양으로 그냥 늘 하던 대로 말씀한 것인데…….

그 작가분의 최근 2년 정도의 흔들림은 작품성과 생계 사이의 힘겨운 싸움이었는데, 그 위에 바위같이 무거운 '나이'라는 문제가 얹어진 것이다. 어느 예술가

나 시대의 흐름에 합류한 유명한 작가가 아닌 다음에야 나이가 주는 무게는 어깨 위에 올린 바위덩이와 같은 것이다.

세상을 다 가진 듯한 용감무쌍한 삼십 대를 지나, 아직도 주관적인 세계에서 자신감이 충만한 사십 대 그리고 오십 대, 남자의 오십 대의 문턱. 여자가 사십 대를 앞에 두고 심한 좌절감을 겪는다면, 남자는 오십 대를 앞두고 좌절감을 겪는다고 한다.

쉰의 작가, 그 쉰의 작가가 금요일 점심 이후 기가 꺾여서 그 큰 어깨가 축 처지고, 그 씩씩하던 걸음걸이가 처지고, 가장 편안해하던 작가 선후배모임에도 소홀한 것 같고, 모임에서 늘 하던 싱거운 농담도 생기를 잃고, 늘 먹던 친구가 해준 밥을 먹으면서도 우울한 눈빛이 가득하였다. 내 일터의 특성상 슬럼프를 겪는 작가들을 자주 보고 또다시 일어서는 모습을 보곤 하지만, 그 작가의 최근 모습들이 예사롭지 않다. 멀리서 바라보며 좋은 기회를 엿보고 있지만, 이 또한 내가 얼마나 해드릴 수 있을까.

이 땅의 예술가는 무엇으로 사는가. 우리 모두는 무엇으로 사는가. 나를 위한 인맥, 좋은 학교 졸업장, 최고로 인정받는 실력, 아니면 돈. 이 중에 하나라도 완벽하다면 사는 것이 수월하겠지만 그것이 여의치 않다면 말이다. 어쩌면 억눌림을 당하거나 어려운 상황에서도 혼자 스스로 자유로울 수 있는 기氣로 사는 것 같다는 생각이 든다. 그래서 기가 죽으면 안 될 것 같은데……. 나이 쉰이 된 한 집안의 가장인 화가가 기가 꺾였다면 무슨 힘으로 붓을 잡을 수 있겠는가. 힘을 내셨으면 좋겠다.

쉰, 지천명知天命. 하늘이 만물에 부여한 뜻을 알아 원리에 순응하며 객관적이고 보편적인 세상의 성인聖人의 경지로 들어서는 나이라는 뜻인데……. 오늘날의 세상은 그렇게 녹록하지 않은 것 같다.

이 책에서 하는 이야기 대부분이 작가들에 관한 이야기다. 그럴 수밖에 없는 것이 작가의 작품들이 미술동네의 기본골조를 이루기 때문이다. 전시장 안에서

만 작가들을 만나는 것이 아니라 전시장 밖에서도 작가들과 희노애락을 함께해야 할 때가 많다. 작가의 진정성을 담보하는 작품, 작가가 나이 듦에 따라 고뇌하는 삶에서 그들과 더불어 때로는 옆에서 같이 걸어가기도 하고 뒤에서 소리 없이 따라가 보기도 하고 앞에 서 끌어주기도 하며 서로 위로하고 서로 함께 더불어 가는 것이 우리의 역할이기 때문이다.

John Edwin Sweetman〈Concessions〉, Archival Inkjet Prints on Hahnemühle Photo Rag Paper, 50×75 cm, 2016

솔드 아웃과 비솔드 아웃 사이

짜릿했던 일주일의 그 감격은 아직도 내 가슴에 남아 있다

인생에서 이른바 대박의 기회를 몇 번이나 맞이할까. 기획한 전시회에서 작품이 다 팔릴 것 같은 기회를 몇 번이나 맞이할까. 설령 다 팔리지 않았다고 해도 그 문턱 앞에서 '아, 이게 바로 솔드 아웃Sold out이라는 거구나' 하는 아찔함을 맛볼 수 있는 상황을 몇 번이나 맞이할 수 있을까.

나는 그 행복한 아찔함을 두 번 맛보았다. 지금은 기분 좋은 꿈을 꾸었던 듯 아련한 역사로 남았지만, 아직도 여전히 기분은 좋다. 그게 쉬운 일이 아니기 때문이다. 기획초대전으로 전시장을 운영하다 보면 전시회를 기획해서 많으면 다섯 점 팔고, 적으면 한두 점 또는 한 점도 못 팔 때가 여러 번 있다.

그러던 중에 전시작품이 모두 팔린다는 것은 어느 전시장이나 금액의 문제가 아니라 오감이 짜릿해짐을 맛보는 일이다. 그 조짐은 업무마비가 될 정도로 작가의 호당 가격을 문의하는 전문 컬렉터들의 전화가 빗발치는 것에서 시작한다. 그리고 전시장에 많은 사람들이 찾아온다. 전시장이란 곳은 평소에 그렇게 사람이 많이 들어오는 사업장은 아니다. 인사동 전시장들도 인사동거리만 발 디딜 틈 없지 전시장은 늘 한산한 편이다. 그런데 솔드 아웃의 징조 앞에서는 전시장에 사람들이 쉴 사이 없이 드나든다. 아트페어의 여러 관계자들도 찾아와 작가

와 미팅을 한다.

두 번 다 그런 일들이 벌어졌다. 그런 상황이 오면 갤러리 대표는 '여러 달 힘든 경영상황을 한 번에 벗어나는구나' 하는 생각부터 '아, 내 안목이 역시 꽤 쓸만하네' 등 별별 생각을 다 한다.

하지만 아쉽게도 마지막 순간에 두 번 다 솔드 아웃이 되지 못했다. 두 번 다딱 하나의 조건이 맞지 않아서 무산되는 것을 지켜볼 수밖에 없었는데, 작품가격 때문이었다. 전시회를 시작하며 호당 가격을 책정할 때 작가에게 1차적으로 의견을 묻는다.

적절할 때도 있고, 좀 높다 싶을 때도 있다. 작가의 기본 의견을 듣고 "조금 높네요" 했을 때, "그럼, 어느 정도가 좋을까요?" 하는 작가들이 대부분이다. 또 다른 상황으로는 작가가 너무 낮은 가격을 제시할 때가 있는데, "선생님, 조금 자신감을 가지세요. 저도 작품가격 너무 센 거는 별로지만 너무 약한데요" 하면 대부분의 작가들은 갤러리 측의 많은 매매경험을 신뢰하며 적정선에서 함께 가격을 조율한다.

하지만 '조금 세다'는 조심스러운 의견을 제시했을 때, "이 그림들을 그리며 정말 힘들었습니다. 그리고 별로 팔고 싶은 생각도 없고요" 하면 더 이상 건의하지 않는다. 또 반대로 "작품가격이 선생님과 비슷한 경력의 작가와 비교했을 때 너무 낮은 가격인데요"라는 의견을 조심스럽게 말했는데, "그래도 그리고 싶지 않습니다"라는 단도직입적인 대답이 돌아올 때도 더 이상 말하지 않는다. '너무 세다' 혹은 '너무 낮다'라고 말을 해도 잘못하면 갤러리가 어떻게든 작품을 팔고 싶어 안달한다는 오해를 낳기 때문이다.

두 번의 솔드 아웃 기회 때도 작가가 변함없이 높은 가격을 책정해서 더 이상 말을 하지 않고 진행을 했더니, 컬렉터들이 그 가격대를 듣고는, "작가생활 몇 년 하고 유학을 마치고 들어온 다른 작가도 가격이 그렇게 세지 않다. 갤러리가 아무리 작품을 팔고 싶어도 그렇지, 순진한 작가에게 너무 많이 붙인 거 아니냐"

라는 억울한 소리를 전시 내내 들으며 난처했다.

두 번 다 그랬다. 그래도 작가에게 그런 컬렉터들의 반응에 대해 이야기하지 않았다. 갤러리라는 곳은 그런 곳이다. 가격이 많이 세면 센 대로, 약하면 약한 대로 컬렉터와 작가들에게 갤러리는 작품을 팔아 돈만 챙기려는 사람으로 오해를 받곤 한다.

내가 아는 갤러리 관장님들 중에 그렇게 악바리 스타일은 없었다. 돈을 많이 벌려고 했다면 이렇게 만만찮은 갤러리 운영은 시작하지도 않았을 것이다. 다만 작가들처럼 그림을 그리지는 않더라도 그림을 좋아하기에 이 일을 시작한 사람들이 대부분이다.

당시에는 그 대단한 상황에서도 작품을 팔 수 없어서 허탈하고 많이 아쉬웠지만, 많은 시간이 지난 지금 그 짜릿했던 일주일의 감격은 아직도 내 가슴에 남아 있다. 그때는 때가 아니었지 싶다. 사람은 이렇게 자기 마음의 역사를 만드는 것 같다.

전시장 나들이의 에피소드

꾸준히 돌아다니면 미술관은 다 보여준다

앞에서도 말했지만, 큐레이터에게 중요한 행위가 전시회 관람이다. 현장에 있는 사람들의 전시회 관람은 눈과 가슴으로만 그림이 들어오는 것이 아니라 지성과 이성도 발동한다. 1차적 단계에서는 상식적인 단계 인식으로 사실적이고 표현적인 것으로 감상하게 되고, 2차적 단계에서는 관습과 전례에 따라서 작품 속 소재들이 나타내는 의미, 일화, 텍스트에 근거하여 작품의 의미를 찾게 된다. 그 다음 단계에서야 작품의 의의, 작품의 주제 등 종합적인 감상이 이루어진다. 학문적 연구결과와 기존 작품들의 해석 또는 타 학문과 연결하여 비교해서 보게 된다. 이런 총체적인 감상단계를 통해 그간 읽었던 책들이 100퍼센트 효과를 발휘할 것이고, 점점 내공이 쌓여가는 자신을 발견하는 순간 참으로 뿌듯하기도 하다.

또 미술관 나들이를 하면 나도 모르게 감상뿐만 아니라 무언가를 자꾸 살펴보게 된다. 좋은 점은 좋아서 참다운 본보기로 삼게 되고, 안타까운 점은 안타까운 대로 내 전시회에서는 조심해야겠다고 생각하게 된다. 관람객들을 위해 어떤 배려를 하였는지까지 말이다. 그럴 때는 꼭 '옥에 티를 찾는 사람'이 된 것 같다. 그런 점은 조금 안타깝지만, 그래도 현장에 있으면 한국 전시장들의 살아 있는 전시소식을 언론매체를 통해 대중들이 듣는 것보다 빠르고 방대하게 접하게 되어서 정말 좋다.

그 전시장에 다녀온 지인을 만나면 각각의 감상소감을 피력하는 것도 즐겁다. 내게 이 일의 좋은 점이 어떤 것이냐고 물으면, 여러 가지 일 중에 전시장 나들이를 많이 하는 것이라고 말하고는 한다. 미술관은 무엇이든 내게 가르쳐준다. 눈과 마음을 열고 시선을 주면 아낌없이 적나라하게 다 보여준다.

내가 다니기는 꽤 많이 다니는 모양이다. 어느 작가가 예전에 다른 전시회에서 같이 참여했던 다른 장르의 작품을 재료만 바꿔서 도용했음을 알게 되는 일도 종종 있다. 난처할 정도로 사람 얼굴이나 이름은 잘 기억하지 못하는데, 그런 것은 꼭 기억이 나서 그 실망감이란 말로 다할 수가 없다. 그러나 그 작가 작품을 다음해 어느 전시장에서 다시 보게 되었을 때 모방, 거기서 끝나지 않고 화면 구성이 달라지고 색감도 달라지더니 몇 년 뒤에 자기 작품으로 완전히 새롭게 탄생시키는 과정을 보면서 나 혼자 가슴을 쓸어내리며 웃은 적도 있다. 그 작가는 한 작품을 도용하고 그 뒤에 그것을 계기로 자신만의 새로운 작품세계를 갖게 되었으니, 나 혼자 용서했다. 이럴 때는 '모방은 창조의 어머니'라는 말을 믿어야 하는 순간이다.

세상은 넓고, 그 많은 전시회 중에서 그렇게 외진 전시회에 누가 갈까 싶지만, 그래도 나처럼 가는 사람이 꼭 있다. 다른 작가의 작품을 도용하든, 차용하든 조심해야 할 일이다. 또 한 번의 미술관 나들이의 기억 속에서 있었던 일이다. 어느 날 소마미술관에 갔다가 중국 베이징 아트페어에서 유난히 내 눈길을 끌었던 필리핀 작가 호세 레가스피Jose Legaspi의 작품을 우연히 다시 보게 되었다. 신선한 즐거움이었다. 2008년 베이징 아트페어에서 개성 넘치고 소신 있는 필리핀의 갤러리를 만났다. 그 당시에는 작가 이름은 기억도 못 하고 있었는데……. 그의 작품은 묘한 매력을 발산하였다. 그의 또 다른 작품을 한국에서 다시 볼 줄이야. 이렇게 미술 현장에서 일해야 할 사람은 개인적으로 잘 아는 작가의 전시회뿐 아니라 친분관계를 떠난 나만의 전시회 나들이를 즐겨야 한다. 그것은 정말 달콤하다. 누가 알아 주진 않지만, 자신만의 재산을 만드는 방법이다.

John Edwin Sweetman〈Portal〉, Archival Inkjet Prints on Hahnemühle Photo Rag Paper, 50×75cm, 2013

갤러리의 어느 하루

갤러리의 어느 하루, 즐거움과 씁쓸함을 함께 맛보았다

그날, 밖에서 외근을 보는 중에 큐레이터에게서 갤러리에 작품을 사러 오신 분이 있다는 전화를 받았다. 선물용으로 사려고 한다고 해서 우선 상설작품을 보며 좀 더 구체적으로 선물하실 공간과 그 공간이 어떤 공간인지, 가격대는 어느 정도로 생각하는지를 여쭤보게 했다.

내가 갤러리에 도착하기까지 30분 정도 걸릴 듯하여 최대한 잘 해보라고 했다. 계속 큐레이터에게서 전화가 왔다. 상설전시장 것을 보여드렸는데, 별 말씀이 없다고 해서 그럼 우리가 갖고 있는 포트폴리오와 작가도록 등을 보여드리라고 했다.

우연히 전시회를 보러 온 분들에게 그림이 팔리기는 쉽지 않아도, 작정하고 그림을 사러 온 분들은 일처리가 좀 더 신속하게 진행될 수 있기 때문에 좀 쉽다. 다시 전화가 왔다. "손님이 시간이 많지 않다고 하시는데, 관장님 언제 도착하실 것 같으세요?"라고 큐레이터가 물었다. 밖에서 갤러리에 들어가고 있는 중에 날아갈 수도 없고, 갖고 있는 작품 중에 손님이 생각하는 가격과 취향에 맞을 듯한 작품집을 먼저 보여드리라고 했다. 마음에 드는 작품을 선물하실 곳으로 우리가 직접 가지고 가서 설치해드리겠다고.

또 전화가 왔다. 예전에도 선물용 작품을 사려고 오신 분을 그냥 가시게 한 전례가 있었기에 할 수 있는 한 일찍 도착했다. 손님은 내가 도착하기 바로 전에 나갔다고 했다.

그 큐레이터가 작품을 사려고 온 고객을 놓친 것이 이번으로 세 번째였다. 전시회만 보고도 그림을 구입하도록 만드는 것이 갤러리에서 해야 할 일인데, 작정하고 온 분을 세 번씩이나 놓친 것에 조금 실망했다.

그 큐레이터는 "관장님은 이야기하시다가도 작품을 잘 파시네요." 하곤 했다. 어디서 문제가 발생하는가. 관장이라 그림을 파는 것이 아니라 적극적으로 대응하니까 작품이 팔린 것이다.

고객도 안다. 늘 웃는 얼굴에 편한 대화를 주고받아도 열심인 사람에게는 그것이 자신감인 것이고, 그 자신감은 갤러리 작품에 대한 자신감으로도 보인다. 자신감 있는 그림이 팔리게 되어 있다. 파는 사람 자체가 우왕좌왕, 순발력 있게 일을 연결하지 않으면 갤러리 작품들은 그저 그런 그림이 된다.

이럴 때는 우리 큐레이터가 조금만 더 알아서 해주면 좋겠다 싶다. 늘 미술작품과 함께하는 이 일의 행복함이야 세상 무엇과도 바꿀 수 없는 소중함이지만, 그래도 그림이 팔려야 갤러리 월세도 내고, 월급도 주고 성과금도 줄 수 있는데, 그의 반복된 실수에 그의 능력과 근무태도에 대한 안타까움이 깊어가는 하루였다.

그날, 조금 씁쓸한 마음으로 일을 하고 있었는데, 저녁때쯤 예전에 우리 갤러리에서 전시회를 했던 중견작가 분에게서 전화가 한 통 왔다. 비록 그 작가분의 전시회 때 그림이 팔리지는 않았지만, 서로 속에 있는 이야기를 많이 하고 인생의 많은 것을 배운 좋은 분이었다. 그런데 뜬금없이 작품 세 점을 내게 보낸다고 했다. 예전에 선시회 때 이미 10호 작품 한 점을 기분 좋게 기증해주셔서 감사해하면서 받았는데 말이다.

작가분이 말씀하셨다.

"엊그제, 다른 전시장에서 전시회를 했는데, 하나코갤러리와 진행하는 게 너무 비교가 되어서 새삼 이일수 관장님이 정말 고맙다고 생각했어요. 예전에도 다른 곳에서 전시를 해봐서 하나코갤러리는 작가를 사무적인 태도가 아니라 따뜻한 가슴으로 대한다는 생각을 했는데, 얼마 전 다른 갤러리에서 마음 상하는 일을 많이 겪고 보니, 이 관장님이 더 생각이 나네요. 이번 그림은 작은 그림 연작으로 그냥 마음의 선물이니 편하게 받으시고 마음에 드셨으면 좋겠어요."

참 기뻤다. 뜻하지 않은 그림 선물도 선물이지만, 그림보다 내 마음을 아셨다니 참으로 감사하고 기뻤다. 그렇게 나는 갤러리의 어느 하루, 즐거움과 쓸쓸함을 함께 맛보았다.

John Edwin Sweetman〈History〉, Archival Inkjet Prints on Hahnemühle Photo Rag Paper, 50×75cm, 2015

갤러리 이전 중 휴관을 결심하던 날의 고백

예술경영에 대한 편견과 무지의 결과가 잘 하고 있는 갤러리를 떠나게 하다

갤러리 경영이란 지극히 개인적인 취향을 위한 개인사업이면서도 한편으로는 문화유산 생산자라는 아주 큰 역할도 한다. 예술이 주는 창의력과 상상력 그리고 정신적 영감이 우리의 삶에, 더 나아가 사회에 그리고 국가나 인류에 미치는 영향력은 숫자 노름의 경제논리로는 추측할 수 없다. 이렇게 예술의 존재 가치는 경제성의 측면이 아니라 예술 자체의 가치 측면에서 찾아야 한다.

예술에 대한 사회의 관심, 정신적 관심과 물질적 지원이 있을 때, 유럽처럼 한 마을, 한 갤러리 설립이 가능해지지 않을까.

미술에 대한 임대 건물의 무지와 편견으로 갤러리 이전에 따른 휴관을 결심하던 날 하나코갤러리 블로그에 올린 글을 그대로 소개한다. 물론 이와 같은 뼈를 깎는 듯한 고통의 결정을 결심하기까지 임대건물측의 횡포가 결정적이긴 했지만, '문화예술도시 ○○구'라는 훌륭한 슬로건을 내걸고 정작 지역현장에서는 설치에 문제가 없는 갤러리 건물 외벽의 전시홍보물을 공익근무원들을 시켜 수시로 거둬가며 찾아가려면 300만 원을 가져오라며 엉뚱한 행정을 일삼던 해당 지역의 구청도 크게 한몫을 했다. 과연 누가, 혼자 잘 하고 있는 갤러리를 떠나게 하였는가 생각해 볼 일이다.

근 한 달간 머릿속이 참 많이도 시끄럽고 가슴은 답답했으며 손발은 부어올라 젓가락을 집기조차 힘들었고, 좋아하는 여름 샌들조차 신기 힘든 날도 있었습니다. 마지막 며칠간 혼자 밤새워 고심한 끝에 갤러리 임대 건물 측의 재계약서류에 서명을 하지 않기로 마음먹었습니다. 그리고 그 순간부터 3일은 밥을 먹을 수도 없었고, 먹은 것 없이도 하루 종일 화장실로 달려가야 했습니다.

갤러리를 개관하기 1년 전부터, 아니 갤러리가 추구하는 방향과 함께할 작가를 섭외하기 위해 서울은 물론 수원, 인천, 하남 등 마음에 담아왔던 작가들의 작업실을 찾아다니던 것까지 생각하면 약 4년간 열정을 쏟아 잠실에 하나코갤러리의 문을 열었습니다.

3년간 운영한 하나코갤러리에는 남다른 개관취지가 있었고, 그 약속에 제 모든 것을 다 걸다시피 했기에 이곳에서 막을 내리고 다른 곳으로 이전해야 하는 허탈함과 쓸쓸함은 이루 말로 다할 수 없습니다.

돈이 별로 없는 사람이 월세를 내는 전시장을 열기까지, 몇몇 전시 장에서 전시를 기획하고 부끄러운 몇 권의 예술서를 써온 20년차 갤러리마니아가 근사한 설립취지로 갤러리의 문을 연 것은 아니었습니다. 그저 나와 함께 갤러리를 돌며 또래 아이들에 비해 일정 수준 이상의 심미안적 안목이 생긴 내 두 딸에게 보여주고 싶은 참신한 전시회를 열고 싶었고, 미술

비전공자인 동생들과 부모님도 볼 수 있는 친근감 있는 소재와 주제의 작품 전시회를 열고 싶었습니다. 또 미술동네에서 예술 관련 직업을 가진 가까운 지인들끼리 마음 편하게 예술을 논하는 자리가 되도록 토론 근거와 글의 소재가 될 열정과 성실성이 돋보이는 작품을 소개하는 전시회를 열고 싶었습니다. 개인적인 주머니 사정으로 피하고 싶었고, 피하려고 했지만 여러 전시장을 돌 때마다 느끼는 갈증은 더해갔고, 작품성과 상품성의 그 모호한 경계에 선 작품의 초대전에서 불쑥불쑥 화가 났고, 매년 해를 거듭할수록 진정한 미술관의 역할이란 무엇인가가 전시장을 다녀오는 날이면 그림자처럼 나를 따라 내 집까지 찾아들었습니다. 그래서 먼 훗날 후회 없도록 더 나이 먹기 전에 꼭 하고 싶었습니다. 한다면 후회 없을 자존심으로 작품을 선정하고, 전시하는 작가들에게 다른 전시장으로 갈 수 있는 기회를 기꺼이 만들어주고 싶었습니다. 여러 선생님께도 소개하고 싶었고, 관람객들에게는 잃어버린 꿈이든, 앞으로 이루고 싶은 꿈이든 꿈에 다가갈 수 있게 하는 진정한 전시장의 역할을 하고 싶었습니다.

그래서 전시회의 90퍼센트를 기획전시로 고집했고, 나머지는 가난한 화가들에게 대관도 했습니다. 때로는 여러 시행착오를 겪으며 작가들을 직접 찾아냈습니다. 학력, 나이, 지역 그것들이 방해물이 될 수는 없었고, 작품의 가능성, 작가의 인성에 초점을 맞추었습니다.

작품이 한두 점 혹은 네다섯 점 정도 팔려 전시장 월세를 내는 데 도움을 준 전시회도, 한 점도 팔지 못한 전시도 많았습니다. 이상하게도 내 주머니 사정이 여의치 않으면서도, 팔릴 만한 전시회보다 성실한 전시회를 하려고 노력했습니다.

그래서인지 작품을 보러 오시는 관람객 중에는 본 전시장을 어여삐 여기고 함께 공감하시기에 몇 달간 쌀독에 정성껏 쌀을 부어주신 분도 계셨습니다. 개관 초 하나코갤러리가 입주했던 건물은 41평의 넓이치고 제가 꾸준히 기획전시를 하면 운영할 만한 조건이었기에, 흔히 말하는 조금 덜 먹고 덜 쓰며 다른 일도 열심히 하자는 나름 체계적인 대책을 세웠지만 그런 분들의 뜻하지 않은 작은 정성이 저를 힘나게 해주었습니다.

그러던 중, 경기가 나빠지면서 그분들도 사업장을 먼 곳으로 옮기셨고, 저는 저 나름대로 예술공간을 지원한다는 기업이든 예술단체에 지원요청 공문을 보냈는데, 그것은 인맥이 없이는 힘든 일이었습니다. 우리 갤러리는 그들이 공들이기에 많이 작았습니다.

그즈음 제 전시장에도 솔드 아웃의 기회가 두 번 찾아왔고 업무마비가 될 정도로 전화가 빗발쳤지만, 미성숙한 작가의 행동으로 금전적 손해를 입은 데다 사람에 대해 크게 실망하여 깊은 슬럼프가 찾아왔습니다. 그래도 결국 사람 때문에 생긴 상처, 또 다른 사람이 치유해주어 다시 힘을

얻어서 지금까지 왔습니다. 세상에는 좋은 사람 반, 안 좋은 사람 반이 존재하는 것 같습니다. 이는 비단 작가들만을 말하는 것이 아니라 갤러리를 운영하는 사람들에게도, 작품을 사는 고객들에게도 모두 해당하는 말입니다.

이런 일을 겪을 때마다 '갤러리를 열지 않았으면 모르고 지나갈 뻔한 걸 알게 되었구나' 하고 배시시 웃으면서도 깊은 우울증에 빠지곤 했습니다. 하지만 저는 미술이 주는 매력에 중독된 사람이기에, 미술의 장점을 우리 미술인들만 즐기는 것이 아니라 우리 모두가 함께 즐기기를 바라는 마음으로, 진실하고 즐거운 마음으로 하루도 쉬지 않고 3년간 2주마다 새 전시를 하며 즐거이 보냈습니다.

아시는 분들은 아시다시피 3년의 시간에는 정말 행복한 사건들이 계속 줄을 이었습니다. 차에 내비게이션을 달고 울산, 부산, 제주도에서도 관람객이 찾아왔고, 수원, 분당, 부천 등 경기권은 아주 가까운 지역에 속할 만큼 전시 관련 체험행사가 없어도 전시를 보려고 엄마와 아이들이 함께 왔습니다. 다녀간 사람들이 인터넷에 글을 올려 다양한 언론과 예술잡지에서 기사화했습니다. 하나코갤러리의 마지막 전시회 날까지도 인터뷰를 요청하는 전화를 받으며 전시장은 막을 내렸습니다. 그 언론들이 관람객을 모으고 관람객이 또 언론을 부르는 속에서, 중진, 신진 작가들이 작품

10호부터 100호까지 차에 싣고 찾아왔습니다. 제가 자리에 없을 때는 작품에 대해서 제 한마디를 듣고자 기다리기도 하고, 저희 갤러리에서 전시회를 하고 싶다고 하기도 하였습니다. 독립 전시기획자들 또한 전시기획서를 들고 이곳에서 전시해보고 싶다고 찾아오고……. 이런 상황에서 전시장을 철수해야 한다는 건 어처구니없는 일이었습니다.

건물주 측은 "누구나 다 예술을 좋아하는 것은 아니다. 우리는 안 좋으면 은행도 나가라고 한다. 우리는 임대업을 하지 갤러리처럼 봉사하는 곳이 아니다"라며 현수막 거는 것은 물론 국경일에는 건물 문을 닫고 열어주지 않는 등 횡포가 극에 달하였습니다. 건물 외벽을 리모델링하며 임대료와 관리비 인상을 요구하였고, 그 과정은 계약기간이라는 것이 무의미할 만큼 폭력적이었습니다. 이런 횡포에 시달리면서도 이곳을 지키며 재계약한 이유는 우리 갤러리를 찾아 멀리서 고속도로를 달려오는 산달의 임산부와 약수터 다녀오시는 길에 들르시는 노부부와 열한 살 꼬마 컬렉터와 습기 가득한 날이면 커피든, 술이든 한 잔 하자며 찾아드는 신진, 중진, 원로작가들 때문이었습니다.

또 제가 아이들을 좋아하고 소중해하는지라 방학이면 관람객으로서의 어린이가 아니라, 작가로서의 어린이들 작품으로 전시장을 채웠던 소중한 공간이기에 가슴이 아파도, 주머니가 비었어도, 갤러리 임대 건물주 측

사람들을 만나는 날이면 가슴이 답답해도, 성당 아침미사에서 저들을 용서하시라고 속 넓은 척 기도로 마음을 달래곤 하였습니다. 하지만 이제는 누구를 위한, 누구에 의한 전시장인가 반문하게 되었습니다. 이곳에서 쌓아온 귀한 시간들이 아까워 어떻게든 이겨내고 싶었습니다.

국제아트페어에 참가한 외국 갤러리가 우리 하나코갤러리를 안다고 제가 부스를 찾아가면 반가워하고, 나중에 국제아트페어에 한국 작가들과 나가려고 대만, 중국, 말레이시아의 갤러리에서 우리 갤러리의 전시 작가에 대해 문의해올 때가 있어서 본격적으로 영어공부를 해야겠다던 차였습니다. 그저 재테크보다 그림이 좋아서 오신다며 가끔 소품을 사시는 이 지역의 고객도 늘고 있는데 말입니다.

그러나 이제 다른 지역으로 갤러리를 이전하려고 합니다. 어느 사업이나 마찬가지지만 예술 공간이란 곳은 특히 새 자리로 옮기는 것이 더욱 힘듭니다. 이후 1년 동안 예정되어 있는 기획전시 작가들과 계획 수정 절차를 밟아야하고, 전시 단체관람객 예약도 다음 기회로 보류하여 진행해야 합니다.

오늘도 전화로 갤러리에 오는 길을 묻는 관람객들이 있었으나, 휴관을 해야 하는 당황스러운 상황에서 저는 3년여를 미뤄온 온갖 몸살에 아직도 힘든 몸으로 미안하다는 말조차 못하고 휴관만을 알립니다. 오늘 하루도

가슴에 쓸쓸한 바람만 붑니다.

강건하지도 못하고 지혜롭지도 못한 저를 부디 용서하시고, 나중에 다른 전시장에서 다른 모습으로 다시 뵙기를 바랍니다. 이 시점에서 한 가지 이해를 바라는 것은 지금 저는 몸과 마음이 많이 탈진한 상태로 둥둥 떠 있습니다. 이 와중에 책도 나왔고, 일 때문에 중국도 다녀왔고, 다른 곳과 몇 가지 전시 관련 일들을 추진하고, 글도 조금 더 매듭지어야 해서 전시장 입주장소를 금방 찾아내어 이전하는 것은 물질적, 정신적, 신체적으로 많이 무리입니다. 언젠가는 다시 여러분 앞에서 배시시 웃는 이일수 관장으로 서고 싶습니다.

개인적으로 몇 년 만의 휴가를 갖고자 하며, 대신 미술동네 다른 전시장을 돌며 전시소식을 올리겠습니다. 그간 여러분의 소박하고 향기로운 사랑이 있었기에 처음부터 끝까지 웃으며 해낸 것 같습니다. 여러분 모두를 한 분 한 분 안아봅니다.

참으로 감사했습니다. 여러분 모두의 가정에 평화를 빕니다.

하나코갤러리 대표_ 이일수 드림

John Edwin Sweetman 〈Apsara〉, 50×75 cm, Archival Inkjet Prints on Hahnemühle Photo Rag Paper, 2008

그림이 익는 미술동네도
다른 세상과 똑같다

큐레이터를 꿈꾸는 사람들에게 바라는 것

사람 때문에 실망을 한다. 하지만 사람 때문에 그 상처가 치유된다. 미술동네라고 별반 다를 게 없다. 그림과 함께하는 사람들이니 많이 우아하겠지, 교양과지식이 완벽하겠지, 그림이 있어서 향기롭겠지. 그런 일은 미술현장에서 일하는 우리도 바라는 바이지만, 결국 미술현장도 삶의 현장일 뿐이다. 그림이 있는풍경이라는 사실만 다를 뿐이다. 그림이 익는 미술동네도 결국 다른 세상과 똑같다.

세상 어디를 가도 그만한 노동은 있다. 어디를 가도 그만큼 진행이 서툰 사람들이 있다. 어디를 가도 가치 있는 것을 취하는 대신 주머니가 채워지지 않는 곳이 있다. 나이가 마흔이 되고, 쉰이 되고, 허리가 굽은 일흔의 할머니도 그림을시작하는 것을 보았다. 이렇게 미술은 한 번 가슴에 꽂히면 애잔한 첫사랑 같은존재가 된다. 우리가 익히 아는 분들 중에도, 서울대학교 법대를 나와서 사무직에 종사하다가 학창시절 그리던 그림이 가슴에 있었기에 '반도화랑'을 열어, 한국 근현대미술을 재발견하는 여러 전시회를 기획했고, 또한 자신도 그림을 그려 화단의 거목이 된 서양화가 고故 이대원 화백이 있다.

외국의 경우에도 법조계에 있다가 뒤늦게 화가가 된 야수파의 마티스가 있으

며, 증권 중개자 출신의 후기인상주의 화가 고갱이 있고, 법률공부를 하다가 뒤늦게 미술로 방향을 바꾼 회화의 아버지 폴 세잔이 있다

그들의 공통된 특징은 미술계에 늦게 입문하기까지 늘 예술, 미술에 대한 그리움이 있었고, 시간 나는 틈틈이 예술서적을 읽고, 미술관 나들이를 끊임없이 했다는 것이다. 미술작품 창작이든, 전시기획이든 하고 싶다면 해보자. 더 늦기전에 즐겁게 해보자.

열심히 즐겁게 하다 보면 자기만의 아우라가 생기고, 자기만의 해법이 나올 것이다. 내게 메일을 보내는 분들이 그 정도 관심과 자세를 가졌다면 할 수 있다고 본다. 그러다 보면, 어느 날 100호짜리 작품을 들고 갤러리로 찾아와 당신의 깊은 지식과 경험에 진심어린 의견을 묻는 순박한 작가들이 있을 것이다. 그럴 때는 잘 팔리는 그림에 대한 조건을 어쭙잖게 조아려 말하지 말고, 차 한 잔과 편안한 대화로 진심어린 마음으로 용기를 주기 바란다.

갤러리의 직장상사가 혹사시키거든 이것도 피와 살이 되어 내가 나중에 어디서, 무엇을 하든 제몫을 하는 데 큰 도움이 되는 날이 온다고 여기며, 이것도 배울 일이라고 생각하고 웃으며 대처하기 바란다.

일 진행 중에 어느 작가가 상대방 입장은 안중에도 없고, 작품성도 보장할 수 없으면서 어이없는 조건 타령을 한다면 작가들이 다 그런 것은 아니고 성실한 자세로 진실한 작품을 창작하는 예절바른 작가들도 많으니 다른 대안을 찾는 지혜를 갖기 바란다.

바쁘다는 이유로 작업실 방문을 미루면, 빨리 내리고 싶은 최악의 전시회라는 결과를 초래하니 반드시 기본과 원칙을 지키고, 교수님이 가르치는 그림과 현장에서 보는 그림의 시각 차이 때문에 곤란함을 당하는 신진작가를 보거든 현장의 생생한 이야기로 잘 가르쳐주기를 바란다. 작가는 좋은 작품에 의한 빳빳한 자존심에 살고, 빳빳한 자존심에 죽으니 그 깊은 속마음을 잘 헤아려서 기분 상하지 않게 잘 진행하기 바란다. 작품성은 매우 훌륭한데 세상과 등지고 사

는 작가를 만나거든 "선생님, 제가 하는 정도면 하실 수 있어요" 하며 나를 낮추어 세상에 첫발을 내디딜 수 있게 하는 일에 한몫하기 바란다.

'예술가로 산다는 것'은 참으로 고단하고 대단한 일이다. 예술가들의 기를 살려주는 말 한마디는 돈 드는 일이 아니지만 큰 힘을 주는 일이니, 인색하지 않게 자주 해주기 바란다. 작업실 방문은 작가들에게 희망이 되니 희망 전도사 되기를 자처하기 바라며, 작가 작업실에서 작품의 심장 뛰는 소리도 가슴으로 느끼기 바란다. 그러는 중에 작업실 밀거래를 하는 작가와 컬렉터를 만나거든 의리라고는 모르는 사람들이니 수첩에서 지우면 된다.

달콤한 그 행위, 미술관 나들이를 하면서 안목에 살이 오르고, 하는 일마다 솔드 아웃, 그 짜릿한 감동 앞에 서보기를 바란다. 그러다 보면 누구라도 함께 일하고 싶은 큐레이터가 될 것이다.

큐레이터로
산다는 것

인사동 H갤러리에서 관장으로 근무할 당시 주중에 근무할 큐레이터 한 명을 공개모집했다. 현재 세계적인 경기 침체로 인해 취업률이 낮아서인지, 아니면 요즘 미술대학을 나온 학생들에게 작가의 길보다 큐레이터가 더 인기 분야 여서인지 응모기간인 일주일 동안 젊은 인재들이 대거 응시했다. 1차 서류심사, 2차 사장님 인터뷰심사, 3차 관장님 인터뷰심사, 4차 2, 3차 점수 합산심사를 거치는 동안 지원자들의 서류 중 자기소개서 및 지원동기 그리고 심층 인터뷰에서 몇 가지 특징들을 발견했다. 그것은 내가 직접 운영하던 '하나코하늘을 나는 코끼리 갤러리'에서 큐레이터를 모집했을 때도 벌어진 현상이다.

지원자들의 50퍼센트 정도가 젊은 날에 다양한 경험을 갖고 싶어 했는데, 큐레이터라는 직업도 그중 하나라는 것이다. 그냥 짧게라도 경험해보고 싶다고 했다. 그리고 나머지 지원자들은 앞의 지원동기보다 좀 더 진지하게 나중에 딜러나 전시기획자 및 갤러리 운영 등을 하고 싶은데 그러기 위해서 미술현장에서 경력을 쌓고 싶다거나, 작가로 몇 년 동안 창작 작업을 해보니 너무 힘들었고, 같은 이유로 작업하는 작가들이 너무 가여워서 그들을 대변하는 큐레이터가 되고 싶다고 했다. 또 한 가지 특징은 지원자들이 대학교에서 큐레이터과를 나온 경우도 있지만, 서양화나 디자인 등 미술실기 관련 학과를 이수한 점이다. 상당수가 외국에서 고등학교, 대학교 또는 대학원을 나온 외국 유학파들이었다. 이른

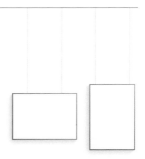

바 조기유학 1 세대, 1.5세대였다. 집안의 경제사정도 여유로운 경우가 대부분이다. 이렇게 많은 수의 지원자들이 넉넉한 환경에서 조기유학을 오래 다녀와서인지 모집공고에 내놓은 근무조건에 연봉이 제시되어 있음에도 불구하고, 스스로 어떤 기준인지 더 많은 연봉을 제시했다.

이런 여러 상황을 접하면서 여러 면에서 요즘 젊은 친구들의 생각을 읽을 수 있었다. 그것은 옳고 그름의 문제가 아니다. 누구나 처한 상황과 세상을 바라보는 시각과 세상에 말하는 자기만의 어법이 있는 것이다. 다만 예술계 현장에서 이런저런 많은 일들을 직접 체험을 하며 일한 사람으로 몇 가지 말하고 싶은 것이 있다면, 큐레이터라는 직업이 그다지 녹록하지 않다는 것이다.

현재 미술현장에서 일하는 수많은 큐레이터의 현실을 아는 사람은 다 알겠지만, 이 일은 공부 많이 한 사람들이 하는 흡사 막노동이다. 매일 온라인, 오프라인으로 조사연구하고, 공문 보내고, 매일 쏟아지는 미술 관련 새 정보들을 정리하고, 전시날까지 간간이 작가들의 진행일정을 체크하고, 작품들을 전시구성에 맞게 설치하고, 전시회가 끝나면 작품을 내려서 훼손 없이 싸서 반출하고, 사다리를 타고 올라가서 조명밝기를 조절하고, 전시 오프닝 준비에 벽면에 페인트칠까지……. 정말 아주 많은 일들을 해야 한다. 거기에 남들 다 노는 휴일은 더 바쁘다. 집안경조사에 참석하지 못하는 것은 예사이며 여행은 꿈도 꾸기 어렵다. 전

시장에서 일하는 우리는 스스로 3D 직종의 하나라고 이야기한다. 이 일은 잠깐 예술만의 고귀함에 흠뻑 취해서, 작품 창작하는 예술인들과 작품을 감상하는 관람객들을 진심으로 사랑하지 않으면서 그저 명함의 멋스러운 직함을 갖고 싶다고 생각해 시작한다면 그야말로 곤혹스러운 일 중 하나다. 그리고 상당수의 갤러리 관장들이 경제적으로 넉넉하지 않지만 예술을 사랑하는 마음에서 갤러리를 운영하다보니 많은 연봉으로 큐레이터들의 노고에 마음을 진정으로 표하고 싶어도 한국 전시 생태계에서는 현실적으로 어려운 것이 사실이다. 다른 직종에서 일하는 사람들이 큐레이터의 월급에 대해 들으면 매우 놀란다. 지성인들이 하는 일치고 월급이 턱없이 적기 때문이다. 하지만 이런 현실을 알고 시작을 하든 모르고 시작을 하든, 열악한 환경만을 탓하며 대충 할 수도 없는 게 사실 아닌가.

그곳에는 미술작품 이전에 사람과 사람의 소통이 있다. 우선 기획전시를 통해 좋은 작품을 관람객미술 비전공자에게 조금이라도 제대로 보여주기 위해서는 큐레이터는 자신이 아는 수준의 눈높이에서만 말하지 말고 조금 친절하고 쉽게 씹어 먹여주는 배려가 있어야 하겠다. 또 컬렉터에게도 책임감과 성실성으로 작품에 대한 미술사적 의미와 작품 탄생배경, 표현재료의 보존성까지 알려주어 신뢰감을 주어야 한다.

이런 일들은 누가 시켜서 하는 일만은 아니다. 일하는 전시장에 빈 일정 없이

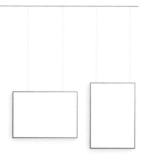

전시회를 열었다고 본연의 의무를 다했다고 생각한다면 아쉬움이 많은 큐레이터라고 하겠다. 그리고 필자가 자주 느끼기에도 그렇고, 미술계 바깥의 다른 분야나 다른 예술계에서 일하는 사람들이 큐레이터에 관해 하는 말 중에 가장 큰 아쉬움이 있는데, 고단해서 그런지 큐레이터들이 너무 까칠하다는 것이다. 모든 큐레이터들이 다 그런 것은 아니지만 다수의 큐레이터들이 그런 느낌을 주는 것이 사실이다. 필자의 경험으로 보면 외국의 큐레이터들보다 한국의 큐레이터들이 조금 더 그런 것 같다. 이는 개인의 삶의 태도와 함께 한국 전시현장의 업무량과 복지 문제에서 비롯된다고 본다. 나라마다 문화예술인에 대한 환경과 대우가 많은 차이가 있는 것 같다. 근래 들어 많은 분들이 미술에 대한 관심과 호기심 그리고 그 가치를 높이 평가하여 큐레이터라는 직업에도 많은 관심을 보이고 있지만, 아직 큐레이터의 업무 환경 개선과 복지 문제는 갈 길이 멀어 보인다. 그래도 이왕이면 웃으며 일하는 것이 본인을 위해서나 다른 사람들을 위해서 더 행복하지 않을까.

또 한 가지 안타까운 점은 환상적이고 이상적인 주제의, 즉 큐레이터의 이력에 도움이 될 만한 전시회만을 기획하는 것도 갤러리 입장에서는 아쉬운 부분이다. 앞에서도 잠깐 언급했지만 대부분의 갤러리 운영자들은 예술을 사랑하는 마음은 큰 부자지만 주머니가 가난하다. 이것은 예술에 종사하는 직업인들에게 어

쩔 수 없는 상황인데, 어쨌든 갤러리 운영자도 갤러리 입주 건물 임대료와 관리비도 내야하고 박봉이지만 매달 큐레이터 및 다른 직원들 월급도 줘야 하고, 집에 가족들 생계비도 가져가야 한다. 열심히 작업한 작가들에게 작품이 팔리며 얻을 용기와 희망도 주어야 한다. 그러려면 수익성이 있는, 즉 상업성과 작품성이 어우러지는 전시회도 기획할 줄 알아야 한다. 주머니가 넉넉해지면 큐레이터에게 당연히 그 몫이 주어질 것이다.

큐레이터에게도 갤러리 대표에게도 전시작가에게도 관람객에게도 신나는 전시장이 되었으면 좋겠다. 이쯤 되면 매우 고단한 직업이지만, 그래도, 그래도 말이다. 전시회와 관련한 일은 다른 직업보다 보람 있고 재미있고 매력적인 일임은 부인할 수 없다. 그야말로 아무나 할 수 있는 일은 아니다. 예술이란 보이지 않는, 그러나 큰 결과를 가져오는 0.2퍼센트의 초감각을 잡는 일이다. 이 초감각적인 일들의 중심에서 좋은 작가들 발굴과 좋은 작품들 선정을 기반으로 좋은 전시회를 만들어, 삶에 지친 동시대 대중에게 감정적 치유와 지적 유희를 경험하도록 지성과 감성을 아우르는 큐레이터라는 직업은 즐겁고 가치 있는 자긍심 self-esteem있는 일이다.

예술계 변두리에서든 중심지에서든 지금까지 한결같이 이 일을 해오며 느낀 철학 같은 것이 있다. 내게 일을 배우고 싶다는 후배들에게 내 실천사항들을 모

두 말할 수는 없어도 혹시 몇 가지 도움을 줄 수 있지 않을까 싶어 몇 줄 남기고 글을 맺고자 한다.

- 이왕이면 낯선 생소함으로 전시장에 들어왔을 작가나 관람객에게 웃으며 친절하게 대하기
- 이왕이면 실력은 하는 일에서 똑소리나게 보여주고, 겸손한 말과 행동으로 상대방을 대하기
- 이왕이면 큐레이터도 그림을 그리고, 그림을 그리는 작가의 마음을 이해하며, 그림을 보러오는 사람들에게 생생한 도움을 주기
- 이왕이면 미술이론서도 많이 읽어서 내가 하는 일에 피와 살이 되게 하기
- 이왕이면 내 전시장 말고 다른 여러 전시장 나들이로 안목을 키워 스스로의 실력을 향상시키기
- 이왕이면 가볍게라도 영어회화가 가능하게 하기

큐레이터들은 과중한 업무와 일정에 점심을 거를 때도 많다. 그럼에도 불구하고, 뭐뭐함에도 불구하고, 늘 공부하기를 바라고, 늘 웃으며 일하기를 바란다. 그것이 상대방도 나도 행복하게 하는, 함께 일하고 싶은 큐레이터가 되는 길이다.

즐겁게 미친 큐레이터

개정2판 인쇄 2023년 12월 27일
개정2판 발행 2024년 1월 3일

지은이 이일수
펴낸이 이범상
펴낸곳 (주)비전비엔피 · 애플북스

기획 편집 차재호 김승희 김혜경 한윤지 박성아 신은정
디자인 최원영 이민선
마케팅 이성호 이병준
전자책 김성화 김희정 안상희
관리 이다정

주소 121-894 서울특별시 마포구 잔다리로7길 12 (서교동)
전화 02) 338-2411 | **팩스** 02) 338-2413
홈페이지 www.visionbp.co.kr
이메일 visioncorea@naver.com
원고투고 editor@visionbp.co.kr
인스타그램 www.instagram.com/visionbnp
포스트 post.naver.com/visioncorea

등록번호 제313-2007-000012호

ISBN 979-11-92641-21-8 03600